角色的誕生

鄭君里 著

李行工作室 主編

新版自序

　　這本書動筆於1942年，初版於1947年，現在又幸運地得到重版的機會。從開筆到現在相隔二十一年，這段時間不為不長。特別在解放之後，表演藝術像別的文藝事業一樣，在黨的正確領導下有了飛躍的發展：巨大的演劇隊伍中新人輩出，廣泛的實踐積累了豐富而深刻的經驗，各種表演學說吸引了各方面熱烈的研究興趣，這種百花齊放、欣欣向榮的氣象推動了表演藝術理論上的研究和探討——這是我在二十年前構思這本書時做夢也想不到的新的、無限廣闊的地平線！

　　老實說，我對這本書的重版是膽怯的。

　　表演藝術是時間的藝術。長久以來，我們的前輩日復一日、年復一年地在舞臺上創造出不少光彩奪人的形象，可是，到頭總是讓時光湮沒了一切蹤跡，如果這本書還有什麼值得保留的話，那僅僅因為它多多少少記述了一些我們這一代的演員們的經驗。

　　大概從1935年開始，中國演員在表演藝術的探索上接觸了一種新的學說——史旦尼斯拉夫斯基表演體系，在1941年左右，這個研究活動在延安、重慶、成都等地蓬勃展開。這本書是這次學習活動的副產物。

　　中國戲劇電影工作者在這個時期接受史氏表演學說，不是偶然的，它有一定的內因。當我在談這本書的寫作動機之前，扼要地回顧一下中國表演藝術的歷史的發展，是頗有意味的。

　　現代中國的表演藝術的傳統應該說是從五十多年前的「文明戲」開始的。

　　春柳社的文明戲受了日本新派劇很大的影響，它的骨幹份子多是日本留學生，據說當時的優秀演員陸鏡若、馬絳士最初都喜歡模仿日本名優（如喜多村綠郎等），表演風格近於寫實。春柳社回國之後，許多文明戲演員向陸鏡若等學習，同時為著要演中國戲，扮演中國社會各階層人物，就開始向社會各色人物進行觀察、模仿。這時文明戲裡經常出現以下的人物：大家庭中的老爺、太太、姨太太、少爺、少奶奶、丫頭；妓女、流氓、巡捕；三教九流的人物如醫、卜、星、相，三姑六婆等等。演員們對於這些人物的風貌、氣派、聲音、語氣以及習慣動作，都曾經仔細地觀察、研究，認真地揣摩、模仿。他們創造的人物形象都比較寫實可信，比較鮮明而有特點——這是一面。

　　與此同時，文明戲演員吸收了京劇和民間演唱如灘簧、說書的表演方法，又參照京劇分「行當」辦法，根據演員的擅長，分為生、旦、老旦、正派、反派各專行。而生類又分為「激烈派、莊嚴派、寒酸派、瀟灑派、風流派、迂腐派、龍鍾派、滑稽派」之類[1]。許多演員就按著自己擅長的一類鑽研，故步自封，一輩子局限在一種「類型」裡。一個演慣了迂腐老夫子的，在任何戲裡都是一副老腔調，離開這行就舉止失據，因而導致了表演的定型、刻板。這是一面。

　　另外，當時的舊式舞臺和觀眾的習慣勢力也給文明戲的表演帶來一定的影響。當時「舞臺構造早已建築了一個供給男女觀

[1]　歐陽予倩：《談文明戲》。見《中國話劇運動五十年史料集》，中國戲劇出版社1963年版。

眾吃茶、吃煙、吃水果、吃雜食、揩手巾的前臺，於是光線不能完全聚在舞臺上，演員對著燈光照耀、人聲嘈雜、又混亂又喧嘩的觀眾，就不得不拚命做作，越是神氣十足，越能提起看客的精神……所以在舞臺上太不活動，大家就譏他為溫吞水，一些也不熱鬧……因此，新劇家平日在臺上必須要用加倍用力的表演法。」[2] 文明戲的表演往往流於做作、過火。這又是一面。

　　文明戲演技是中國現代表演藝術的起點。與中國的程式化的傳統表演（如京劇和地方曲藝）相較，它在形式上比較寫實逼真，自然而自由，可以反映當代人的豐富多彩的生活面貌，這是它進步的一面。它承襲了傳統戲曲表演的一些特點，使觀眾喜聞樂見，也有一定的積極的意義。可是，它同時是一種定型刻板的、造作過火的演技。特別在它後期流入「遊藝場」之後，長期間的商業化的演出使演員發展了一套偷工減料的、討好觀眾的新「程式」，例如抽胸咽聲假裝哭泣，吹鬚瞪眼假裝憤怒，油腔滑調表示瀟灑，打諢說笑以博哄堂。到這時候，文明戲的表演不再有新鮮的生活內容，只剩下一個庸俗的、僵化的、過火的軀殼。

　　文明戲沒落之後，話劇活動沉寂了一個時期。直至1928年前後，以田漢為首的南國社帶來了一批新的優秀的演員。南國社的演劇之所以在當時能發生巨大的影響，一方面固然因為田漢的劇本反映了大革命失敗後一部分知識份子的思想面貌，同時也因為南國社一部分優秀演員們在舞臺上第一次創造出有鮮明色彩的小資產階級知識份子的群像，創立了一種新鮮的表演風格。田漢說：「這些戲每每是發現了好的演員才想到演什麼戲最出色，才

2　鄭正秋，《新劇家不能演電影嗎？》。見1925年《明星特刊》第三期。

想到寫什麼戲，才想到這戲應該是哪種題目，要捉牢哪種人生相。」[3]例如田漢根據唐叔明的悲苦身世創造了《蘇州夜話》中賣花女的動人形象，根據陳凝秋的遭遇寫了《南歸》。在他的劇本中出現的人物多是窮藝術家、詩人、畫家、名優、流浪者之流，它們對未來有天真的嚮往，可是結果總給殘酷的現實碰得頭破血流，流於幻滅和感傷。他們的舞臺演出是他們的臺下生活、思想、感情的集中反映。

南國社的優秀演員唐叔明、陳凝秋、左明等都是本色演員，他們把自己實生活的歡笑和眼淚抒發在舞臺上，因而他們的表演顯得格外真摯、熱烈、奔放、自由，給觀眾強烈的震撼。有些觀眾讚美道：「我在這時才看見了人，才在藝術的權威下看見了人！」[4]田漢說過，他的早期作品是「情盛於理」，南國社的表演風格也具備了這一特點。這種真摯而生動的表演恰好是對文明戲的定型的、刻板的表演的一個否定。

南國社的演出多半在非商業性的小劇場內舉行（小的是一個廂房，只能坐二十來個觀眾，大的也不過坐三四百人），演員的最纖細的情感活動都能無礙地傳達給觀眾，演員不需要誇張放大，顯得自然而樸素，這又是對文明戲的「加倍用力表演法」的又一否定。

南國社的表演的優點中間潛伏了重大的缺點：他們把生活中的情感去代替藝術中的情感；他們重視演員自我感情的抒發，而不重視情感的操縱；他們熱情有餘，冷靜不足，不能準確地掌握角色的需要和客觀的效果；他們重視情緒的體驗，而不講究形

[3]　田漢：《在戲劇上的我的過去、現在及未來》。見《南國的戲劇》1928年版。
[4]　見1928年4月18日《民國日報》副刊。

體的技術。就算對演熟了的角色，他們有時候演得好，有時演不好。唐叔明、陳凝秋等都不止一次在臺上引發了真情，失掉控制，痛哭失聲，差點連戲都演不下去。有些演員又把所有不同的角色都演成了自己，或在扮演自己所不熟悉的角色時，乞援於一般的公式。然而，從歷史的觀點來看，南國社的唯情的演技強調演員以真摯的態度感應角色，強調創造角色的情緒生活的重要性，突破了文明戲遺留下來的庸俗的、僵化的、過火的演技，卻是向前邁了一大步。

與南國社的唯情的演技同時並存的，還有另一種迥不相同的演技──那是以上海辛酉劇社袁牧之為代表的模擬的演技。

與南國社演員強調以真摯的情感去感應角色的論點相對，袁牧之主張根據每個角色的不同的性格盡可能地改變本人原有的神情、氣派、聲音、容貌、舉止、動作、化妝、服飾。他說：「我最喜歡在臺上把化妝、發音、動作都脫了自己而變成劇中的角色。」[5]從他所演的《桃花源》中百折不回的桃仙起，《萬尼亞舅舅》和《狗的跳舞》中的帝俄的沒落地主，《回春之曲》中的老華僑，到《怒吼吧！中國》中的苦力老王，電影《桃李劫》中的畢業生，沒有一個角色的性格是相同的，而他也致力於給他們一些判然不同的風貌。

他說：「演員所要盡的責任僅是成就劇作者和導演者所指定要描摹的個性，所謂描摹就是借（演員切身的）經驗所歷，觀察所得，想像所得來模仿，演員的重要工作是模仿，演員把各種模仿所得的成分綜合起來，成了劇中所需要的角色，就是

5　袁牧之，《演劇漫談》，現代書局1933年版。

演員的創造。」[6]

南國社的演技是「情盛於理」，袁牧之的演技是「理盛於情」，南國社的演技強調熱情奔放，而他主張操縱感情。他說：「在臺上是只有我操縱感情，而不會被感情所操縱，這是可以使觀眾信任我的。」南國社的演技時常帶有「即興表演」的意味，而他講究準確地掌握角色和體現角色。他說：「當我第一次演《酒後》的時候，每一句、每一字該怎樣的動作都注在劇本邊上，尤其詳細的是目光。我覺得一個演員的目光是必得預先有一定的目標，在劇本的每一句、每一字都得有，而且不能隨便的移動。」南國社的表演風格是隨興之所至，淋漓盡致，而他的風格是精心設計，一筆不苟。他重視模擬，有時流於雕琢，重視形似，有時神韻不夠豐盈。可是由於他提倡演員「在不同的戲裡要變成不同的角色」，提倡通過外形技術來模擬角色精神生活，嘗試過許多鑽研角色和體現角色的方法，他為當時的表演藝術開闢了一條新路。

在三十年代之初，中國一些有抱負的演員們迫切希望能夠掌握一套比較完善的、科學的表演理論和方法。但，當時中國還沒有這一套，於是許多人開始向國外求援。余上沅、趙太侔等打算在所謂「國劇運動」的名義下，把歐洲阿披亞（Appia）和戈登‧克雷的理論硬搬過來，可是在實踐上碰了壁。洪深對當時戲劇教育有過不可磨滅的功績，他的《話劇電影表演圖解》（系法國卻爾斯‧阿拔脫的《默劇的藝術》的編譯）雖然把每種動作的涵義、每種表情的面部筋肉活動「圖解」得清楚明確，可是容易導致表演的表面化和機械化。朱穰丞景仰梅耶荷德的學說，歷盡

[6] 見前引書，後同。

艱苦到蘇聯去求經，可是一去而不復返。這些路子都沒有走通。

當時演員們向外國學習，是從另一條路開始的。

當時中國演員們為著要演出外國劇本，曾先後以歐美、蘇聯的電影為借鏡，學習了一些創造角色的方法和技術。袁牧之說：「我覺得演員若光靠自己的經驗、觀察、想像來表演是不夠的，因為每人的生活是有限的。為了要增加表演的材料，我就向歐美電影作批發，我批發的方法是研究他們各人所扮演的個性、和他們的特長，再研究他們的個性和特長的表演方法，我研究他們各人的臉部輪廓，研究他們眼神的注視，研究他們（臉部）肌肉和皺紋的應用。……我把他們加以研究之後是把他們當作許多材料，譬如，雷諾特・考爾門的眼神我當他是一種材料，卓別林的苦笑我也當他是一種材料，說不定在哪一個戲的角色同時需要這兩種材料時，我就把這兩種材料同時模仿了，作為一種新的創造。」他承認在他扮演《碳礦夫》、《萬尼亞舅舅》、《狗的跳舞》等劇的角色時曾模仿了歐美電影演員，同時也模仿了他所接觸過的外國人（如在上海流浪的白俄）。

在上海業餘劇人協會的《娜拉》演出中（1935年6月）嶄然露出頭角的趙丹和金山也在這方面有所學習。陳鯉庭在記述當時演出觀感的一篇文章中說：「飾赫爾茂（娜拉的丈夫）的趙丹有著演英國詩人勃朗寧的弗德列・馬區（美國影片《閨怨》的男主角）之風，飾喀洛克的金山極神似影片《玫瑰多刺》片中的萊昂內爾・阿特威爾。演員已經開始在模擬那些性格的姿態、語調、動作了，所模仿的儘管未必合適，只須提防『拉在籃裡就是菜』，在演員工作上總不失為一種進展。」陳鯉庭又說：「……寫實演技在我國並無傳統，但歐洲演員的聲姿在銀幕上的出現，實在

給我們話劇演技樹立了楷模。」[7]初學寫字要描紅，模仿和借鑑往往是在一個藝術家的藝術生涯的開端所難免的，甚至是必要的。

《娜拉》的演員們固然有時候模仿了外國演員，可是，另一方面又揭示出一件有意義的事實：有些演員開始能夠深入地去體驗角色，並通過適當的形體技術去體現角色。就是說，中國演員們承繼了前輩的和外國的經驗，通過刻苦的學習和鑽研，現在已經開始在自己的表演中實踐了被稱為史旦尼斯拉夫斯基體系的若干重要原理。陳鯉庭記述：「為說明這種演技的完好的印象，我也願引前述《娜拉》演出評論中的記述作例，那評論文以史旦尼的警句開始，說演員進入舞臺之先，不僅需要化裝他的身體，更重要是化妝他的靈魂：……」[8]據我回憶，在當時趙丹和金山的表演中，除了模擬之外，有若干片段也具備了以上的特點。《娜拉》的部分演員之所以能夠突破當時中國表演的水準，在若干程度上體現了史氏的原理，並非因為他們曾經系統地學習過史氏學說，而是因為他們承繼並發揚了當時中國話劇前輩的表演中的優良經驗。具體言之，他們批判地接受了南國社陳凝秋等的本色表演的熱情真摯的體驗部分，也接受袁牧之的模擬表演中的精確地刻畫角色性格的體現部分（包括對外國演員的模擬），這些相反相成的經驗匯集在一起，相互補充，集中表現在某些演員身上。起初他們在暗自摸索當中並不知道有所謂史旦尼斯拉夫斯基，他們雖然前進了一步，可是由於前輩的經驗沒有經過整理，他們還找不到一套完整的、科學的創作方法。在這個契機上史氏表演學說開始零零碎碎地介紹到中國來，適應了中國表演藝術發展的要

[7]　陳鯉庭：《演技試論》。見1942年6月25日重慶《新華日報》。
[8]　見上引文。

求。這是史氏表演體系之所以能在當時在中國傳播的內因。

上海業餘劇人協會繼《娜拉》之後，還演出《欽差大臣》、《大雷雨》、《欲魔》等劇，當時章泯、賀孟斧、陳鯉庭等推動下，演員努力從一些零碎的文字資料中學習史氏的理論，並把它定為劇團的藝術方向。有些演員的表演曾經達到較高的水準。當時美國耶魯大學的戲劇教授亞歷山大・鄧恩看過他們的演出後寫道：「該團的表演風格我認為是表演藝術最佳之一種，因其演來極為細緻，且富有想像力，在美國，我們認為此種特點是俄國作風（意即莫斯科藝術劇院的作風——裡注）。……在《大雷雨》劇中，趙丹（奇虹）演到抱回妻屍（卡傑琳娜）見母之一段，及在《欲魔》最後一幕，魏鶴齡認罪時恐怖的表情，直至現在尚深印在我的腦海之中。」[9]

就在當時學習史氏體系的熱潮中，我翻譯了李卻・波列斯拉夫斯基的《演技六講》，初版於1937年4月。同時我著手翻譯了《演員自我修養》第一、二章，但，這個工作隨即為抗戰所打斷，1939年我與章泯相約合譯全書，經過許多蹉跎，直至1943年才得出版。

大概從1941年起，在國統區的戲劇工作者間，又出現一次學習史氏體系的熱潮。

從抗戰開始，中國戲劇工作者分散到全國各地，深入大小城市、窮鄉僻壤，演劇隊伍比戰前不知擴大了多少倍。在戰爭初期，戰局變化極大，同志們經常到處流徙，除了演劇之外，還得做各種群眾工作。到了戰爭後期——戰局相持階段開始，演劇團隊逐漸定居下來，開始演出一些大型的戲。演員們痛感業務荒廢

[9]　亞歷山大・鄧恩：《我所見的中國話劇》。見《戲劇時代》1937年第一號。

已久，新的成員需要鍛鍊，老的一輩需要提高，大家又重新開始學習史氏體系。但，有一點是跟過去的學習不同的：廣大的演員們由於在抗戰中深入生活的結果，多少洗脫從前模仿西洋的習氣，沾染了若干泥土氣息。他們開始注意到要創造中國人，創造中國作風和中國氣派，也明確必須在中國氣派的基礎上接受外來的表演學說。

　　1942年夏，重慶中國萬歲劇團利用下鄉暫避日機「疲勞空襲」的機會，在離重慶數十里外的北溫泉的鄉間，集中幾十位有經驗的演員總結自己的經驗，並對史氏學說進行集體的學習。我是參加者之一。當時我剛譯完《演員自我修養》不久，初步學習了史氏學說一些主要的論據，此時又得到機會接觸許多演員朋友豐富多彩的、生動具體的經驗，便產生一種強烈的衝動，想把這些經驗記錄下來——這就是《角色的誕生》的由來。在寫作中，我企圖根據史氏學說的一些重要的論點，在我個人所見到的演員的優秀演出中去發現一些正確的、有用的經驗，而不願硬搬「體系」。我從我同代的優秀演員的創造中得到直接的啟發和教育，我在書中曾引證過袁牧之、唐叔明、陳凝秋、趙丹、金山、舒繡文、張瑞芳、孫堅白（石羽）、陶金、高仲實等等同志的經驗的片段，有時候我提到他的的姓名，但，有時候為著達到較大的概括，我便以某一同志的經驗為主，而附加以必要的補充和虛構，就不便直接指名（例如書中所述的B小姐的做法是根據張瑞芳的經驗加以引申的，C小姐是以舒繡文為「模特兒」的）。不過應該補充一句，這裡所引證的是他們二十年前創作經驗的某些片段，而不是他們創作經驗的總結，這中間難免有歪曲誤解之處。

　　正當我寫作本書第一章時（1942年夏），在遠離重慶幾千

里外的革命聖地延安，毛澤東同志發表了論革命文藝的經典著作
《在延安文藝座談會上的講話》。這篇講話馬上就擦亮了廣大解
放區的文藝工作者的眼睛，可是我當時卻仍然跼促在重慶的陰暗
角落裡，照不到陽光，目光短淺，看不到現在視為理所當然的一
些根本性的問題。同時，在國統區內，寫作沒有自由。因此，這
本書的論述有一定的局限性和片面性，是可以理解的。此次再
版前，對若干章節曾加以修改，但在總的方面，還保存原來的
面目。

我現在只想把書中所涉及的幾個關鍵問題提出來，作一個總
的補充。

第一，演員扮演角色要從自我出發的問題（見本書第七──
八小節）。

這是從英國著名演員亨利・歐文一直到史旦尼斯拉夫斯基
學派的一種基本看法。直到現在為止，我認為是正確的，可是必
須加以下的補充：演員的「自我」，不是抽象的「自我」，而
是隸屬於一定的階級的「自我」。資產階級演員是從資產階級的
「自我」出發去扮演各種不同的角色；無產階級演員是從無產階
級的「自我」出發去扮演各種不同的角色。從不同階級的「自
我」出發去演同一個角色，必定有不同的理解、不同的體驗，因
而對角色作不同的解釋。只有從無產階級的「自我」出發才能對
角色作最正確、最深刻的解釋。特別演工農兵角色是如此，演員
從小資產階級的「自我」出發去扮演工農兵，其結果必然是「衣
服是勞動人民，面孔卻是小資產階級知識分子」[10]。因此，演員

[10] 毛澤東：《在延安文藝座談會上的講話》。《毛澤東選集》第三卷，人民出版社
1953年第二版，858-859頁。

從「自我」出發的前提是思想改造，是力求確立無產階級的世界觀和立場觀點。

史氏體系是先進的表演創作方法。先進的創作方法必須在正確的世界觀指導之下，才能發揮積極的作用。有人認為史旦尼斯拉夫斯基不重視創作的思想性、傾向性，這是不準確的。他只是反對把與劇本無關的傾向外加進創作中，他認為「傾向必須變為藝術的本身意念，轉化為情緒，變為演員的發自衷心的努力與第二天性。只有在這樣的時候，傾向才能在演員—角色和劇本裡進入人類精神生活中去。」他在《演員自我修養》裡提出了一個著名的公式：

$$貫串動作線 \quad 最高任務$$
$$\rightarrow\rightarrow\rightarrow\rightarrow\rightarrow\rightarrow\rightarrow 傾向$$

這是史氏體系的精華。顯然，只有在無產階級世界觀的指導下才能是正確的傾向。那些以為只要掌握史氏方法，就能正確地創造出生動的人物的看法，是錯誤的。歐美資產階級的某些演員就是力圖閹割史氏體系中有關傾向性和思想性的部分，把體系貶低為一種簡單的表演技術，以便為他們自己的階級服務。我們運用史氏的方法去創造角色時，如果脫離了正確的世界觀的引導，可能走入歧途，甚至招致創作上的錯誤。

演員從「自我」出發去扮演各種不同的角色，其藝術效果也因演員自我的創造積累的不同，而有不同的效果。

有一次我同趙丹同志談到這問題時，他發表了一些精闢的意見，大意是——

「我演聶耳時，我是我，聶耳是聶耳，可是我是從自我出發的。我十分熟悉他，十分瞭解他的善說好動、樂觀爽朗的性格和他的一切內外的特點。我通過自己與他長期相處的活生生的經驗去接近聶耳這角色。

「我演林則徐，也是從自我出發，我沒有見過林則徐，我搜集有關他的照片、傳記、史料、傳說，進行反覆鑽研，把這人物在自己想像中復活起來，找到自己與角色相通的東西，逐漸接近角色。這樣，角色帶領著我，逐步產生自我感覺，建立了角色的信念。

「我演《海魂》中的海軍起義戰士陳春官，曾經到海軍裡下過一陣生活，但由於一向對部隊生活不太接近，特別是對國民黨海軍士兵的不瞭解、不熟悉（應該說，我下到我們的人民海軍中去，是不可能體驗到過去蔣幫海軍的生活氣息的，即使聽些材料，那些年輕的人民海軍戰士講來，也不可能給我以形象上的滿足），於是，我只能從一個『乾癟的自我』出發，得不到角色的實感，抓取不到人物的具體形象，出發是出發了，卻怎麼也走不遠！」

他的話揭示出一個道理：演員從「自我」出發，必需在平時有豐富的創造資料的積累，而關鍵在於深入生活。本書中提到過，遠在帝俄時代，托爾斯泰和史旦尼斯拉夫斯基也提倡深入生活，但他們深入生活的目的是站在一個藝術家的地位到生活中去收集創作素材，而我們深入生活是要「長期地無條件地全心全意地到工農兵群眾中去，到火熱的鬥爭中去」[11]，是要跟工農兵

[11] 毛澤東：《在延安文藝座談會上的講話》。《毛澤東選集》第三卷，人民出版社1953年第二版，862頁。

「打成一片」，改造自己的思想感情，「由一個階級變到另一個階級」，成為藝術戰線上的無產階級的代言人。也只有認真實行思想改造，才能更好地理解、體驗工農兵的感情，獲得最豐富、生動的創作資料。

這些道理在今日已經是盡人皆知，可是，在我寫作的當時並不懂得，因而許多言論是短視的、膚淺的。

其次，演員創造一個角色的過程包括了從認識到實踐、從體驗到體現等一系列的過程，概言之，包括了演員最初從劇本中獲得的對角色的感性認識（印象），能動地發展到理性的認識，又從理性認識能動地指導演員如何體驗並體現角色等一系列的過程。在表演藝術中，感性和理性之間的互相作用的關係問題，是從十八世紀以來，許多表演大師爭得唇焦舌敝的一個根本性的問題（見本書第四章第四節）。我在書中提到過演員對角色的感性認識和理性認識的問題，談到演員一面對角色進行正確的評價，一面站在角色的角度內去體驗角色生活之間的矛盾和統一問題等等。這些問題都與辯證唯物主義有關。當我學習了毛澤東同志的《實踐論》和《矛盾論》之後，我發現這些文獻談的雖是哲學上的根本問題，可是對演員的創造工作卻有極端重要的指導作用。

演員創造角色的過程和其他認識過程一樣，經歷著由實踐到感性認識到理性認識再回到實踐的反覆歷程。演員接觸角色，運用活躍的藝術想像力，聯繫到在社會實踐（生活）中得到的有關直接經驗和間接經驗，產生對角色的感性認識。沒有這些感性認識，演員是寸步難行的。演員的社會實踐（生活）愈豐富，感性知識愈多，創作就可能愈順利。但是，這些感性認識並不一定完全可靠，它們可能還是片面的、表面的，還只反映了事物的外

部聯繫。正如毛澤東同志指出的：「要完全地反映整個的事物，反映事物的本質，反映事物的內部規律性，就必須經過思考作用，將豐富的感覺材料加以去粗取精、去偽存真、由此及彼、由表及裡的改造製作工夫，造成概念和理論的系統，就必須從感性認識躍進到理性認識。」[12]演員積累了豐富的關於角色的感性認識，有了對角色的生動印象，這還不夠，他還必須站在無產階級立場，用科學的方法，加以這樣的改造製作工夫，躍進到理性認識，只有這樣，才能抓住角色的本質。

　　演員工作和科學工作不同，演員要創造的是有血有肉、有感情的生動形象，所要表現的是人的精神生活，自始至終，即使在理性認識階段也必須借助於具體、生動的感覺材料。演員之需要理性分析的過程，不是停留在理性認識上，而是通過它來打開感性的門，以便對紛至遝來的感覺材料進行選擇和加工，正確地進行體驗，積極地引導情感完成一個接一個的角色心理和形體的任務和動作。在孕育角色，特別是進入具體創造的階段，演員所憑藉的毋寧說是他的感覺材料，因為演員是憑他自己的身體、自己的感覺、自己的情感、自己的思想，生活於角色之中，即通過體驗去體現角色的，而這一切又必須置於理性的指導之下。只有當他理解了，才能深刻地感覺，而只有當深刻地感覺，即一切有關的感覺材料都起來幫助他的時候，演員才能行動起來，進入角色的創造。即使在這樣的時候，也還不能摒棄理智的監督和控制。可以說，理智──情感，意識──下意識，一直交織在整個創造工作中。它們相互交錯，統一在實踐基礎之上，正是這種理性與

[12] 毛澤東：《實踐論》。《毛澤東選集》第一卷，人民出版社1952年第二版，280頁。

感性相輔相成的辯證統一關係推動著演員的創作。

　　毛澤東同志的偉大著作使我發現我原書中某些章節（例如第二章第四節「愛角色」）中，有些看法是錯誤的，進行了一些修改。我相信未被發現的錯誤還會有，希望得到讀者指正。

　　第三，寫作本書時，我處在資產階級文藝思想層層包圍之中，往往運用它的錯誤思想來解釋表演藝術。例如當我企圖解釋一個演員之所以能演各種不同的角色時，曾引證托爾斯泰在《復活》中的話：「我們可以說到一個人，他的善的時候多於惡，智的時候多於愚，熱情時多於冷淡，或者相反；但，假使我們說到一個人是善或智，另一個人是惡或愚，這是不正確的。人如河流，所有河流裡的水是相同的，處處一樣的。但每條河是時而窄，時而急，時而寬，時而緩，時而清，時而冷，時而濁，時而暖；人亦如此。每個人具有一切人類特徵的端倪，有時他表現了這一些，有時又是另一些，他常常完全不像他自己，卻同時仍然是同一個人。」這種看法曾經迷惑過我，現在，我看出托翁是把人放在超階級的地位上，看成一個抽象的人。這是托翁階級和時代的局限性。按照馬克思主義的觀點，存在決定意識，在階級社會裡，人的思想感情無不打上了階級的烙印，不同的人隸屬於不同的階級，有著不同的階級屬性，世上根本不存在什麼統一的、抽象的，即每個人都具有的社會特徵，也不可能一個人身上存在著不同的社會特徵，而沒有某種階級屬性在起主導的作用。離開階級性來判斷善惡是不會有結果的，不同的階級有不同的善惡標準。無產階級是歷史上最先進的階級，因此無產階級的標準就代表了歷史的標準。這也就是說，無產階級和勞動人民的階級屬性、品質，是推動歷史前進的，是好的，具有這樣的階級屬性、

品質的人是好人，而一切反動階級的屬性、品質，是阻礙歷史前進的，是壞的，具有這樣的階級屬性、品質的人是壞人。對於歷史人物，則可以根據他對歷史起推動或阻礙作用而判斷其好壞。總之，好和壞之間是壁壘分明的。文藝作品中的正面人物和反面人物，是現實生活中階級分野、階級鬥爭的反映，是革命與反動的鬥爭的反映，是先進與落後的鬥爭的反映。一個演員之所以能夠演正面人物和反面人物，並不是因為「每個人具有一切人類特徵的端倪」，恰巧是因為演員具有先進的無產階級的立場、觀點、方法，能夠正確認識角色的階級本質，抓住他的本質特徵，理解他全部思想感情的基礎，從而能夠正確地進行體驗。當然，這只是具有指導意義的一面，單有這一面是不夠的，作為演員還必須具備豐富多樣的生活閱歷和藝術想像，並且掌握足夠的體現能力和技巧。

另外，我在書中曾大量引用歐美電影、戲劇演員和他們的作品來闡明自己的論點，這是當時所能收集到的一些資料，今天年輕的讀者看來可能有「太洋」和生疏之感。如果全部撤換，牽涉的面太廣，需要另起爐灶，只好保留原來的面目。

書中所引《演員自我修養》第一部的譯文，摘自解放前我和章泯同志根據英譯本合譯的中文譯本。前幾年由中國電影出版社出版的中譯本（見該社出版的《史旦尼斯拉夫斯基全集》第二卷），是根據俄文史氏全集譯的，這是海內較好的本子，本應據此校正，但因英譯本和後來經史氏一再修訂的俄文史氏全集中的本子頗有出入，兩種中文本也就不同，勢難一一複按校讎，故仍依存原貌，未予更易。

舊衣縫窮，畢竟比不上新衣服。不過，這上面總多多少少地

初版序

　　保羅・牟尼（Paul Muni）有一次報告他在舞臺上與在鏡頭前的工作經驗，他說：「你並不在表演，你在做反應。」這個說法是科學的──符合於當代心理學者一般地認可的「刺激與反應的假設」（The Stimulus-Response Hypothesis）。「人的行為，乃是人體的對於現存的內在與外來的全部刺激的整個反應。」

　　這樣來理解行為，那麼我們不妨說：八兩的刺激應引起半斤的反應，十二兩的刺激應有十二兩的反應，那才可算是恰到好處。假使反應過分，例如八兩的刺激倒引起了十二兩的反應，在實生活中，此人可能是「生的鬥答而」[1]，而在舞臺上，不成問題是表演過火。又假使反應不及，例如十二兩的刺激只引起了半斤的反應（這個乃是否存在的問題，而不是反應是否全部外露或發揮的問題），在實生活中，此人可能是麻木的、薄情的，而在舞臺上極可能使得臺下觀眾感覺到不痛快不過癮，普通說這樣表演「平」（無高潮、無節奏）與「溫」（不賣力、不誠懇）。這裡雖用「斤」、「兩」等字眼，還意味著「質」與「量」的雙方面。

　　刺激可以分為兩類。一類引起那「自然人」的立刻的、比較簡單的、主要是生理方面的反應（這是一切自然人所共同的，不論黃種、白種、黑種、棕種或混血，有時甚至馬、犬、猿等高等

[1]　係sentimental的音譯，意為多愁善感。

動物），例如出汗、流淚、嘔吐、噴嚏、當風閉眼、觸火縮手以及心跳與呼吸在劇烈動作時加速等等。又一類引起那「社會人」的相當複雜的、整個的、可能是延期或歷時較長的處世反應（這卻因人而異，每個人的健康、社會背景、教育、修養，尤其是個別的特殊的生活經驗，意識地或下意識地決定一切）；例如人們的反應，絕不會是完全一樣的，雖然他們登留同一的燃燒著的高樓，或乘坐同一的下沉著的危舟，或聽到同一的密集的槍炮聲，或身患同一的不可救治的病症，或遭遇同一的十分不公平的待遇等等。一個人的行為，可以說是自然人的與社會人的兩類反應的交組；而人格的不同，實由於此人的與彼人的社會人的反應，大體上不相同。

　　社會人的反應是些什麼反應呢？它是自然人的反應的發展、磨練與修正，心理學的術語為「制約」（Conditioning）──它沒有一個動作不是自然人原來能有的，不過經過社會生活的制約，各人的應用不同罷了。除非一個人生活在那比《魯濱遜漂流記》中的更是渺無人跡的孤島，他便不能不成為一個社會人；他便不能不在他的自然人的反應上建築起並發展著他的社會人的反應。至於在舞臺上，情節的發展本是人與人之間的社會關係的變動與調整，人物的發展也本是他的對人的態度與企圖的變動與調整。保羅‧牟尼說的「你在做反應」，所做的百分之九十以上當為所扮演的劇中人應有的社會人的反應。

　　學習演技的與教授演技的所同感的困難，是那可以在課室內按部就班地學習與按部就班地教授的，只能在自然人的反應方面較為有把握──這就是通常所謂「表情」。至於表情即自然人的反應如何應用到角色上──什麼樣的劇中人在什麼樣的處境中

須用那些自然人的反應以恰好地做出必要的社會人的反應——卻不是單靠課室中的「基訓」所能為力的。教師對學生，導演對演員，可以解說，可以暗示，可以鼓勵，可以糾正，以幫助扮演者從他自己的生活經驗中（廣義的，包括工作經驗在內）擷取與選擇那可以使用的材料，再慢慢地醞釀而成熟為一個有機體的演技。但如果扮演者的生活經驗不夠，「做反應」老實說無法下手。

如果機械地來講，演技不外這樣的三步：第一步曉得劇中，人在臺上的某一刻所遭遇到的是些什麼刺激；第二步曉得劇中人此一刻應有些什麼反應；第三步曉得怎樣把這些應有的反應，清楚地、有力地、美觀地、恰到好處地在臺上做出來。如果一個演員真這樣機械地去從事，那結果不免也是機械的、無血肉無生命無靈魂的、不有趣不感動不可信的、甚至破碎凌亂的。因為臺上所須有的反應，每一劇中人應該是整個的：不是理智、態度、企圖、情感、情緒、情操、姿態、行動與小動作等等，各自為謀，而是一氣呵成，打成一片——猶如千枝萬葉，萬綠千紅，只是構成一株樹的。所以有時像有三步，而真正的創作，我一向覺得，一切會是一起來的。前面所說第一第二步，我以為做到還比較容易；難就是難在這個「怎樣」。「曉得」「怎樣」，仍是不夠的；更重要的，乃是「會得」「怎樣」。

「怎樣」，「怎樣」！！

如何便「會得」「怎樣」，每次「會得」「怎樣」！這是學習演戲者所關心的，也是職業演員所關心的。

中國的舊說法，扮演者應能「設身處地」。改用心理學的術語，扮演者不僅須有豐富的生活經驗，更須有「強盛的想像

23

力」；在真實刺激並不存在的時候，扮演者能自主地、便利地、準確地去想像，即假定它們的存在，以引起在臺上那一刻應有的反應。但這又是一個「怎樣」的問題。

中國有個舊說法：「大匠能與人規矩，不能使人巧」；這個「怎樣」是只可「意會」而不能「言傳」的。但是史旦尼斯拉夫斯基記錄了自己的以及別人的工作經驗，勇敢地努力於「言傳」這個「怎樣」。鄭君里記錄了別人的以及自己的工作經驗，也勇敢地努力於「言傳」這個「怎樣」。我以為後者受前者的影響頗大，後者也是前者的延長。如果鄭君里不翻譯《演員自我修養》，也許他不會想到，甚至寫不出他的《角色的誕生》；但後書確有它自己的貢獻，有很多話確是未經前書道出的。這兩本書我都用心地讀完，我學習了不少東西。更因目前中國的戲劇工作者忙於實際工作，能夠從事「戲劇文藝理論」的研討的，數已不多，而從事「舞臺技術的理論」的探討的，幾乎絕無僅有。因此我特別珍視這冊富有創見創說的《角色的誕生》。我相信其他讀者也會和我一樣的珍視它的。

洪深　1947年12月3日

目次

新版自序...3

初版序..21

第一章　演員與角色...27
　　一、體驗與模擬...27
　　二、一般化的模仿...28
　　三、刻板化的模仿...34
　　四、性格化的模擬...40
　　五、本色的體驗...45
　　六、類型的體驗...50
　　七、性格的體驗...54
　　八、兩種表演流派的比較....................................62

第二章　演員如何準備角色.......................................66
　　一、角色的胚胎...66
　　二、角色的「規定的情境」................................79
　　三、意象與形象...89

四、愛角色 ..97

五、感性的與理性的解釋108

六、形象的基調 ...118

七、心理的線索 ...132

第三章　演員如何排演角色143

一、強制的與自發的動作143

二、整體的與個人的排演157

三、形象的資源 ...161

四、角色的精神的生活173

五、角色的形體的生活191

六、角色的誕生 ...207

第四章　演員如何演出角色214

一、形體的化妝 ...214

二、精神的化妝 ...228

三、演員與觀眾 ...237

四、辯證的創造 ...246

五、演員的氣質、個性、風格260

初版後記 ..268

第一章　演員與角色

一、體驗與模擬

表演的基本目的只有一個，就是，演員根據了角色的性格在舞臺上創造出一個有血肉的人。

這中間存在著兩個對立的、矛盾的因素：演員和角色。

為什麼說演員和角色是矛盾的、對立的呢？

因為演員原來是一個社會人，而角色是劇作者所創造出的另一個社會人。無論這兩個人是怎麼樣相似，他們總有些差異，兩個人格多少是不同的。最後，這兩個不同的人格仍舊要統一為一個人格。

在演員創造過程中，演員先是與角色對立的，後來才慢慢與角色統一起來，這差不多是大家共通的經驗。

然而，在表演方法上，事實上的確存在著兩種流派——一派是重視演員與角色之間的不同和對立，另一派是重視兩者之間的統一。

前一個流派是從角色的外形模仿著手。

後一個流派是從演員的內心體驗著手。

前一個流派的演員們，因為使用不同的手段和方法來模仿角色的外形，產生了三種不同的模仿的方法：

（一）一般化的模仿

（二）刻板化的模仿

（三）性格化的模擬

後一個流派的演員們，因為是在不同的方式之下運用自己的內心去體驗角色，也產生了三種不同的方式：

（一）本色的體驗

（二）類型的體驗

（三）性格的體驗

我們要把這六種不同的演技，在後面加以分別的討論。

二、一般化的模仿

入題之前，我們想先說明：在演技的領域中，什麼是模仿。

模仿是一種機械性的複習。

要表現角色的思想和情感，演員可以機械地複習一般人用以表現思想和情感的共通方法（這是一般化和刻板化的模仿的根源），也可以機械地複習從自己的體驗中所得的成果（這是性格化的模擬的根源）。

所謂「一般化的模仿」是指什麼呢？

我打算借用一些實際的例子來說明。

假定有一個未受過演技訓練、毫無表演知識的人打算登臺演戲，可不可以呢？

自然可以的。離現在[1]二十年前後，在我們這圈子裡，真正從科班出身，練好了一套本事才登臺表演的，很難找出一兩個人來。在現在或以後，這種情形還是有的。這種本領可以是無師自

[1] 指寫作該文的當時——1942年前後，下仿此。

通的。為什麼演戲有這樣的便宜呢？

　　因為一個劇作者無論把某一角色的性格寫得多麼複雜，這種複雜的性格都不過是由那角色許多個別的、簡單的行為所表現出來的。而人類行為的構成，在生理和心理的基礎上，大家都是一樣的。人類受了一定的刺激便發生一定的反應，這種反應在神經系統上促起了情緒的（心理的）變化，在人身內促起內臟和機體的變化，在身體外部促起了面部表情、聲音、動作的變化（以上是生理的變化）。「這許多動作中最可以說明心理的，當然是那最容易看得見的動作了[2]，於是動作和姿勢竟成為心理的符號標記、說明招牌。」（見洪深先生著：《表演術圖解》）這些標記人人都認得出，人人都會使用的。

　　試把一個角色的最複雜的心理狀態分解為個別的行為，則其表現亦不出乎行、坐、交談、沉思、喜、怒、哀、樂等等而已，有什麼了不起呢？這些本事誰都有的。

　　不錯，舞臺上的表演跟日常生活究竟有點不同，於是只要有一位行家指點他：「你得把動作、聲音放大點，觀眾才看得清，聽得見」，就行了。

　　所以泰依洛夫[3]說：「有人問什麼是最容易的藝術，我將回答是演員的藝術。」

　　我最初登舞臺時就有過這樣的經驗。

　　十多年之前，導演在排演時告訴演員的僅限於在臺上怎麼走動走動（大地位和大動作），其餘的一切都可以聽演員自由發揮。我們拖著天生的身體上臺，自信只要心定膽大，未嘗不能像

[2]　包括面部表情。
[3]　泰依洛夫（A. TaHpoB，1885-1950）為蘇聯革命初期的名導演。

在日常生活裡一樣的喜、怒、哀、樂。因為要準備也無從準備起，唯一的擔心就是怕忘詞。

一上場，迎頭碰到一陣上臺暈，像初次掉在水裡的人一樣，眼裡只見濛濛的一片，呼吸被窒息，手足沒有依憑，導演好的地位和動作不知該用在什麼地方，一個動作剛做出來馬上就覺得不對，邁前一步馬上就退回來，自己完全陷入矛盾的、無意識的亂動中。好容易使自己強自鎮定下來，記起了角色的情感和動作，也記起了在日常生活中我們表示情感的習慣的樣子，我便順手拈來幾個現成的動作（自然其中還摻雜許多無意識的亂動），於是漸漸覺著心沒有那麼慌，動作和情感的味道似乎有點相近，再也不像初時那樣，心是這樣想，手足是那樣動了。

當我發現這訣竅的時候，我在以後登臺便曉得該在什麼地方用功夫了，我感到這些表情和動作不夠有力，我一定要把全身的氣力用在每一個表情和動作上面。賣力恐怕就是把戲演好的法門，一舉一動要「做足」（意思是演到過火），一出場聲音就「高八度」，手舞足蹈，搖頭擺尾，怒則咬牙切齒，全身發抖，悲則大聲哀號，皺眉擠淚。因為每個表情都要「做足」，上下的表情很難聯成一氣，於是在觀眾看來，只感到喜怒無常，裝腔作勢，而我當時自以為是鞠躬盡瘁，極痛快淋漓之至。

上過幾次臺，便感到一雙手是最難對付的，垂著不對，插在口袋也只能是暫時的。一定要好好地運用它們，於是臺詞便成為動作的課本。所謂動作主要的是指兩隻手怎麼樣耍法。如說數目字，必屈指計算，言大小，必伸臂作比，說「今天天氣很好」，則以食指指天，說「你這個傢伙真不好」，則唸到「你」字時用手指你，唸到「不好」搖手示意。一切動作惟恐表現得不顯明，

一切意思惟恐交代得不露骨，把觀眾看作聾子和近視眼似的，非如此不足以使他們領會。

像我這樣經驗，我相信大多數朋友都可能有的。我當時是使用人們通用的一般化的標誌和符號從皮相上來模擬一個角色，在這些標誌中，使用得最多的是圖解式的動作。

這一種演技，據我後來從書本上所知，是稱為「票友式的過火表演」（見史旦尼斯拉夫斯基的《演員自我修養》第一部第二章）。

為什麼說它是「票友式」的呢？

因為這種演技是原生的、自能的，是沒有演劇修養的人們所能使用的唯一的東西。

有人問史旦尼斯拉夫斯基[4]（後簡稱史氏）：一個毫無經驗的演員表演時所使用的是一些什麼材料？史氏反問他：

「用與你所描寫的人物相符的、真實的有機的情感嗎？這些情感你是一點也沒有的。你甚至連從外表抄襲得來的一個完整的活生生的形象，都不能有。這麼一來，你怎麼辦呢？你就把那偶然閃在你的心中的第一個觸機抓住。你的心中儲滿了這些東西，準備在生活中隨時應用。形形色色的每一種印象，都留存在我們的記憶中，只要需要時就可以用。在這種匆促的或一般化的描寫的場合，我們不大留心我們所傳達的東西是否與現實相符。為著把各種形象活現起來，日常的習慣已經替我們產生許多刻板的格

[4] 史旦尼斯拉夫斯基（К. С. Станиславский，1863-1938）為莫斯科藝術劇院創辦人，名導演與演員。創立現實主義的表演方法，該項方法詳見《演員自我修養》與《我的藝術生活》等書。本書所引用的史氏論點多引自鄭君里、章泯根據英譯文重譯、1943年重慶新知書店出版的《演員自我修養》第一部的中譯文，下仿此。

式或外表的描寫標誌，這些東西得感謝悠長的習俗，使我們每個人都認識。」

其次，為什麼說這種演技是「過火」的呢？

一種行為的構成，人的感官所接受的外來刺激是「因」，促起了生理和心理的反應是「果」。這種演技只模仿一件事或一個人的一般化的外殼，它不僅是脫離了最重要的「因」，而且自然也把形體的反應來代替內心的（情緒的）反應。情緒和形體的活動是一致的，離開了情緒的活動，形體上的活動（如動作、姿勢）自然是造作出來的。這就形成我們經常所說的「演結果」。拿我當初表演悲哀的經驗做例吧，為什麼這個角色要悲哀呢？他是在怎麼樣的一種情境之下悲哀呢？這些問題並沒有打進我的心，我最初只想到一個問題，就是，在這個地方我要悲傷！老實說，在當時，我實在沒有辦法叫自己悲傷起來，但是我不得不悲傷給觀眾看，於是我不得不「大聲悲號，皺眉擠淚」！史氏說得好：「在舞臺上不要為奔跑而奔跑，為難過而難過。在舞臺上不要『一般地』動作，為動作而動作，要常常抱著一個目的去動作。」假使撇開奔跑或難過的原因和目的勉強去奔跑或難過，結果只有出諸於做作、模仿。演員的一切努力只好在這模仿的外殼上用功夫。演員愈是賣氣力，其誇張的程度就愈大，角色的較深邃的心理活動全被摧殺，所以才說這種演技是過火。

這種演技雖然通常流行於業餘的「票友」或新進的演員之間，但是當一個有經驗的演員表演一種他不知道的、不瞭解的、無法體會的事情或人物的時候，也容易沾染這種毛病。他既然對他所要描寫的東西無法表現，他就不能不從一般化的概念中抓取一些皮相的、似是而非的標誌加在它身上，聊以塞責。

　　我自己就有過這種經驗。我演過《大雷雨》[5]中的波里斯。憑我當時粗淺的認識，我還能瞭解他是個帝俄時代受封建地主壓迫的小商人，他的懦弱的性格正反映出當時的黑暗勢力的猖獗。但，帝俄時代的這種小商人究竟是怎麼樣的呢？說實話，我真想不出，既沒有看見過，找也無處找。可是，波里斯的另一種處境卻無形中誘發我：他是卡傑琳娜的「情人」。夫所謂「情人」者，不外乎年紀輕輕、漂漂亮亮、瀟瀟灑灑之謂也。於是不管作者答不答應，我便順手把波里斯牽到天下有情人的一夥裡去。從此用功也有門路了：該溫存處極力溫存，該弱處拚命軟弱，該難過處便儘量難過，反正這些地方都在劇本裡有案可查的。又如阿芒、方達生、周萍（《茶花女》、《日出》、《雷雨》中的角色）以及逢戲可少的年輕小夥子之流，都不外是「小生」，而小生的特點又不外乎是風流爾雅。普天下的少女角色不外乎是「旦」角，而旦角的要領又不外是動人愛憐。人人如此，個個角色如此。無怪有人說中國難得有真本事的「小生」，而吃「小生」飯者又不能不自歎「小生最難演」了。

　　從演員的心理去考查這種演技的根源，最顯明的特點就是，他表演時內心空虛，了無一物。他一方面從角色身上抓不住一點東西，一方面是全身氣力不知道使在哪裡好。於是他只能把角色的行為情感拆開來，逐件去捉摸，按照祖傳的方式，使出吃奶的氣力去喜怒哀樂。既然是「無病呻吟」，自然就「言之無物」。你不能說他不用功——他拚命在枝節皮毛的標誌上用功。你不能說他不求好——他拚命賣力來討好。

[5]　《大雷雨》為俄國劇作家奧斯特羅夫斯基（А. Н. Островский，1823-1889）的名著。

此外，還有一種現象。

年來頗受人家恭維的一種所謂「生活化」的演技，有一部分在本質上也是一般化的產物，所不同者是：演員使用的是較熟練的技術。他們最講究表演得自然而隨便，要圓潤而沒有棱角，而很少去關心所表演的是什麼。他們把對角色性格（內容）的注意移到技術（形式）上。他們憑自己對角色的一般化的認識，而把他演得一般化。這形象固然得著熟練演技的渲染，但卻缺乏真實的、有性格深度的生命——在技術上他們取法於質樸的自然主義，而在內容上卻徘徊於貧乏的一般化。他們表演時，內心模棱而空虛，只是順手拈來一些自然生活的表象。這病根在於他們居恒對現實的冷淡，對創造的怠工。他們很少睜開眼睛，豎起耳朵從現實裡攝吸創造的資料，而往往憑一些概念或「想當然」的想法就去演任何角色了。

三、刻板化的模仿

從一般化的模仿到刻板化的模仿是進了一步。前者是多半流行於舞臺經驗較淺的演員之間，而後者多半是熟練的職業演員的產物。

演員使用一般化的外形標誌時多是順手拈來，毫無選擇的，因為他只有這一套玩意兒，事實上也不容他有所抉擇。同時因為過於賣力，就不免把一些凌亂的、零碎的、無目的的動作添在這些標誌之上，叫觀眾看來老覺得是亂糟糟的，拖泥帶水的一團。可是，職業演員已從積累起來的舞臺經驗中學會了：哪一種人該有哪一種動作，什麼動作是代表什麼意思，把它們分門別類，用起來頭頭是道；他又懂得動作如何交代得乾淨，什麼地方該賣氣

力，哪一套玩意兒觀眾「頂吃」，叫觀眾看來清楚伶俐，亦悲亦喜。

這種表演方法怎麼會形成的呢？

一個演員演過相當數量的戲之後，在自己的演出節目中間總不難發現甲角色與乙角色之間有些大同小異之點，用以表演甲角色的方法未嘗不可以應用於乙。例如士農工商四種角色之間自然有很大的區別，但是兩個商人之間的共同點還是很多的。（我們在臺上常看見闊佬多大其肚而手舞雪茄，反派紳士常生小鬍子而耍手杖，陰險的壞蛋可玩臉痣上的幾根長毛，流氓多在掌中滾鐵丸，醉漢必打噎，無賴常將帽子推到髮後，等等——這東西假使脫離了角色的性格去使用，就成為刻板法，這裡的引例，是指此種情形而言，理由詳後。）又如喜、怒、哀、樂幾種情感之間自然有很大的區別，可是某種情感的表現總離不開某幾種基本的方式，在這些方式中還可以發現一條表現的捷徑（如用手覆額以示難過，用手扯髮以示痛苦，焦慮必搔頭搓手，臨險必吐舌，死時必突然閉目垂頭——最多數的演員在我們舞臺或銀幕上都是這樣死法的，正與戲曲中對眼珠挺腰的死的公式成對照）。他也懂得表現某種情緒的臺詞總脫離不了某種程度以內的高低快慢，其中又有某種方式最容易收到效果（如表示激昂則一口氣念十幾句話如放機關槍，沮喪則將句尾的字音拖長，感傷則用「氣音」說話，激烈則將音調從低逐漸提高，從慢逐漸加快。演西洋古典劇則模仿牧師傳道的聲音，演日本人則將每個字改讀「陰平」等等）。

他曾經留心看過外國的電影和戲劇，或別的同伴演的戲，在這些人中間，他也許發現了他的偶像和宗師，也許服膺某人表

演某一段戲的技藝，他考察過某人演某「路」角色慣用一些什麼動作，他辨別了某一種情感如何去表演才會收到最大的效果。他是如此崇拜他的偶像和他們的成就，恨不得馬上抓到一個什麼機會讓他照樣顯顯身手（如有一個時期，朋友們中間頗以模仿外國電影演員為盛事，有的選擇弗德列・馬區〔Frederic March〕和李斯廉・霍華德〔Leslie Howard〕，有些選擇華里斯・皮雷〔Wallace Berry〕和查理斯・勞頓〔Charles Laughton〕，而在自己的圈子裡，有些朋友們又有意無意地模仿袁牧之和趙丹兩位）。

而且，有時候他也想到去觀察人生——那大概是他被分派去演一個不熟悉的角色，而他自己又不知道怎麼樣演的時候。他是那樣著急，而那角色的模特兒卻偏偏故意跟他為難，避而不見，好容易才遇到一個，他要一下子「抓到他的型」，把他眼見的特點——自然是枝節的、皮相的——記下來，連考慮是否跟角色的性格相符合的餘裕都沒有，便把他照樣搬到自己身上去。

於是，他把劇本攤開來讀，在記憶中把這批分門別類的材料翻來覆去，考慮哪一種材料可以配到哪一段戲裡，他的心像在那裡玩七巧板似的在拼砌一個人物。他的拼砌工作完成時，一個整個的人物的形象就活現在他眼前。他們之間有悠久的交誼，所以從形象出現的最初一剎那起，他就對它完全熟悉。

自然他也知道用功的，現在到了他應該向這砌成的形象加工的時候了。他憑藉豐富的舞臺經驗，仔細推敲那形象的每一個技術上的細節，如何強調這段話的抑揚頓挫，如何把臺詞與動作的接榫安排得動人，如何使動作顯得漂亮，這一切技術上的加工都是從討好觀眾的觀點上去考慮的。他又運用他的那套拿手的方

法把它們一下子都安排好了。他預計某幾段戲一定有效果或出噱頭，便把全部心思放在這上面，想盡法子要它們保險「出來」。假使在初演時發現了某段戲出了一個意外的效果，那麼從第二次起，便大事鋪張，強迫那效果「出」得淋漓盡致，擠盡了觀眾的彩聲才罷休。

這一種演技——刻板化的模仿，史氏稱之為「機械的表演」。

為什麼說是機械的呢？

因為演員在這兒並不是創造一個有生命的角色，而是運用許多分門別類的現成的方法，機械地拼製成一個角色，他並不表現角色的情感，而僅是抄襲某一種類的情感，或做作出這種情緒的美化的外殼。

我們並不想抹煞，這套分門別類的既成的方法最初是從真實當中誕生出來的。它原是血肉生命中之一個有機的部分。但當有人把它從那母體上宰割下來，以備隨時隨地搬來使用，它便從此失去生機。史氏在《我的藝術生活》中提到他自己所創造的並演過多次的史鐸克曼醫生（易卜生[6]的名劇《國民公敵》中的主角）的形象，在長時間的間斷之後，把那角色的內心的線索遺忘了，於是在重演時只剩下了他的無生機的外殼，而流為刻板化的模擬。我們要是把從別的角色宰割下來的東西任意移植在另一個生命上，機械的性質當然更顯明。

但是機械的演員的用心並不止於此。他經不住舞臺效果的慫恿，要把這些外殼加以雕琢地修飾，強調並美化那些在角色的性格上是枝節的、但在外觀上常是觸目的細節。他把這些枝節的

[6]　易卜生（Henrik Ibsen，1828-1906）為挪威大劇作家。

東西誇張到如此的程度，以致那佳制的圖形已經離開原生的樣子太遠了，它原來所含有的一點暗示的意味已絲毫不剩，變為另外討好觀眾的法寶。（例如，我們看見過演員們利用小道具來幫助性格創造的各種方法：洋派闊佬可含雪茄，有風趣的少年可含煙斗，惡少可含長煙嘴，農民可含長煙桿，士紳可含水煙筒，等等，這些只要用得合適，都是無可厚非的。但有一些朋友把全部心機都放在這上頭，他們把這些道具要得那麼奇巧，花樣多而突出，不能不叫觀眾懷疑這一個角色的大部生涯就是祭起他那心愛的法寶來耍戲法。）

這一種演技的病根，經史氏很扼要地說出來：

我們把機械表演的根源與方法稱之為『橡皮印戳』。假使你要再生各種情感，你一定要能夠從你自己的經驗中把它們引申出來。但因為機械的演員並不體驗情感，所以他不能再生出情感的外部成果。他借重自己的面部、手勢、聲音、姿態，他對觀眾所呈獻的除了感情空洞的死面具之外，別無他物。為著這一點，他弄好一大批分門別類的漂亮的效果，通過外表的方法，假裝來描繪一切種類的情感。

為著這一點，他把自己的身體和筋肉施以機械的訓練。他對著鏡子下過許多苦功，十分明瞭筋肉活動與表情的關係。原來人體上有一種叫橫紋筋肉，它可以完全受意志所支配的，面部表情、動作和姿勢的變化都是歸它管的，當他反覆模擬某種情感時，他的全部注意力都在觀察筋肉的細微的變化，設法以操縱筋肉的活動來代替情緒的表現。因為他相信這種操縱能夠在臺上把表情傳達得準確而完善。由於不斷的操縱，筋肉的活動在本身也養成一種習慣，它的活動也形成一種固定的形態。到了這步田

地，他可以單用理智操縱而心不在焉地（心可以想著別的事情）就能表示出一種情感，這是機械的演員常常引以自豪的。

但，這種沒有生命的空殼絕不能感動人的。「無論一個演員多麼巧妙地去選擇他的舞臺程式，他不能靠這些來感動觀眾的。他一定要有某些輔助的手段以激動觀眾，因此他乞靈於我們所謂『劇場性的情緒』，這些是天然情感的外表之一種人工的模仿。」（見《演員自我修養》第一部）

按心理學的說法，情緒的產生不必先有身體的激動，而身體的激動卻可以助長情緒的活動。例如我們的身體毫不受激動也可以發生憤怒，但如果身體已受激動，則憤怒的情緒可以格外增高。機械的演員就是企圖以操縱身體的激動來發動一種人工的情緒。例如你咬牙切齒，握緊拳頭，收緊全身的筋肉，撐直膝部關節，腳跟頂著地，急促地吸吸，你過了一會兒就會感到全身微微發抖。在觀眾看起來，就以為這個演員是在盛怒的情緒的激動中，是一種純真情緒的有力表現。

機械的演員就是這樣利用操縱生理活動的技巧，按照分門別類的刻板法來模擬人類最複雜、最微妙的精神生活。

這種演技之所以流行於職業演員之間，是很自然的。他們積累了相當的舞臺經驗，明白舞臺是一種特殊的程式，有它的特殊的技巧、方法和制勝之道，這些東西都是他們辛辛苦苦從實際經驗上得來的成功祕訣。他們的想法（對角色的理解和體會）和做法（運用形體的方法）都養成了牢不可破的習慣。加以他們不能不應付職業上的需要，經年不斷地輪演著許多戲，他們往往在沒有深刻地瞭解角色的餘裕時，使被迫著要現身於觀眾之前了。那麼他們除了求援於自己的一點窄狹的心得，一些比較可靠的現成

方法以外，還有什麼辦法呢？

在優秀的演員之間，這種毛病還是可能犯的。雖然他曾為他的角色深刻地觀察過人生，吸收了許多豐富的典型的材料，但當他使用這種材料時沒有用真實的體驗方法把它們再生起來——即沒有通過角色的內在的有機的過程，來吸收這些材料，那他也會從另一條道路走到刻板法。

四、性格化的模擬

從刻板化的模仿到性格化的模擬（模仿是指外表的，模擬是兼指精神的方面）是進了一步。我們先把「性格化」這用語扼要地解說一下。

馬克思說過：「人的本質是社會關係的總和」，這總和的人的本質，在演劇用語上，稱之為「性格」。他不是指一般化的抽象的人，也不是指某一種類的人，而是指那站在如此這般的社會關係之間的一個獨特的人格。演員的天職就是在舞臺上創造角色的性格。因此，性格不能用一般化的標誌來刻畫，也不能用分類的刻板法來刻畫，而只能從性格化本身入手，這才走上了表演藝術創造的道路。

角色的性格是完整的，包括了內心與形體兩方面。各派的表演藝術家都肯定以內心的一面為創造性格的出發點。就拿以注重角色外形的創造的法國表演大師哥格蘭[7]來說，他的看法也是一樣：「性格是演技的一切的基礎。在你心中要把握角色的精神，你就會自然而然地演化出它的一切外形。……靈魂創造肉體，並

[7]　哥格蘭（Benoit Constant Coquelin，1841-1909）為法國表演正統的代表者，著有《演員藝術論》（"L'Art du Comedien"）。

不是肉體創造靈魂。」（見《演員藝術論》第一節）

演員創造的出發點，應該是內心的體驗，從內而外，這是一個顛撲不破的真理。

然而哥格蘭也有跟別的演劇派別分歧的地方，那就是，在準備一個角色和把握角色性格時，他是自內而外的，而在表演一個角色和刻畫角色性格時，他是停留於外的。他說：

「研究你的角色，潛入你角色性格的表皮下，但絕不要恣意，要握牢韁繩。不管『第二自我』歡笑或哀哭，亢奮以至於陶醉，難過到要死的程度，總要把它放在『第一自我』之一貫的無動於中的、監察的管制之下，放在事先熟籌好的、規定好的限度之中。你在某一次中發現了角色正確的解釋，就讓這種解釋從此保持到永遠，而你的任務就是規定出一些手段，使你在任何時間、任何場所都可以原封不動地把它再捕捉回來；演員千萬不能失掉了頭腦。」（見前書第十節）

他又說：「從『自然』本身中『再創造』出（角色的）一些個人的特徵，通過了這些特徵來下意識地反映其內在性格——這一種的藝術手法我是絕不過問的；演員把握著一切在舞臺上可以產生效果的（角色的）特徵，將它在一剎那間就實現和再生出來——這才是演員天才之一。」（見前書第三節）

哥氏揣摩角色性格的目的並不在於掌握內部性格的個人的特徵，而在於發現它的可以獲得舞臺效果的形態，使觀眾從中觀照角色的性格。他之所以在自己的內心深處體會角色的性格，不過是一種手段，而把握角色的外觀的特徵才是他的最後的目的。

這種外觀的特徵是屬於角色個人的性格上的產物，並不是屬於演員自己的，因此這派演員最講究如何根據每個角色的不同的

性格盡可能地改變本人原有的神情、氣派，聲音、容貌、舉止、動作，化妝、服飾，每個角色都要不同的。

在中國演員之間，袁牧之就是走這條路的第一個人。

從他所演的《桃花源》中的百折不回的哲人起，《萬尼亞舅舅》和《狗的跳舞》中的舊俄的沒落地主，《回春之曲》中的老華僑，到《怒吼吧！中國》[8]中的配角——苦力老王，電影《桃李劫》中的學生，沒有一個角色的性格是相同的，而他也致力於給他們一些判然不同的外形。[9]

我記得當時想向這一方面努力的朋友們曾有過一種心理，就是：能夠愈裝扮得不像自己本人愈好。假使觀眾不認得舞臺上這角色是誰，待翻開演員表才發出驚歎的聲音：「哦，原來是他！」的時候，他的愉快是什麼也不能比擬的。

這些朋友們尋求合適的性格化的外形資料的刻苦精神是可敬佩的。如袁牧之為演《萬尼亞舅舅》等劇，曾有一個很長的時期朝夕出入於上海霞飛路一帶的俄國小餐館，觀察那些流蕩的舊俄人物，當他發現了一個適當的模特兒，便每日都追隨於他的身後，直至找到他全部可用的材料才換第二第三個對象。又如他在《怒吼吧！中國》中演那年老的碼頭搬運工人，因長期使用腿

[8] 《桃花源》為日本武者小路實篤的劇本，《萬尼亞舅舅》為契訶夫（А.П. Чехов，1860-1904）所著，《狗的跳舞》為安德列夫（Л.Н. Андре́ев，1871-1919）所著。當時朱穰丞與袁牧之演該兩劇時，正從事於「戲劇運動」。《回春之曲》為田漢先生所著，《怒吼吧！中國》為特烈傑亞柯夫（С. ТРеТВНКОВ）所著。

[9] 袁牧之在《演劇漫談》，（現代書局1933年版）中寫道：「我最喜歡在臺上把化妝、發音、動作都脫了自己而變成劇中的角色。」又說：「演員所要盡的責任僅是完成劇作者和導者所指定要描摹的個性。所謂描摹就是借經驗所歷，觀察所見，想像所得來模仿。演員的重要工作是模仿，演員把各種模仿所得的成分綜合起來，成了劇中所需要的角色，就是演員的創造——這是我的見解。」

力，一條腿又因害風濕而浮腫，所以那條腿包紮得比另一條粗大，走路時略帶蹣跚，這簡單的一筆非常顯明地刻畫出一個終生勞碌、雖病足而仍不能不出賣勞力的碼頭老工人的面影，這印象至今仍未從我的腦海中褪去。圈子裡的朋友都稱譽袁牧之擅長「小動作」，意思是說他擅長於把握角色性格外形的特點和「細節」。

在美國電影演員中如號稱「千面人」的郎‧卻乃（Lon Chaney，1883-1930）就是這一流演員的代表，從《笑柄》（Mockery）中的工人沙幾（Sergei）、《吳先生》（Mr. Wu）中的中國老夫子、《午夜倫敦》（London After Midnight）中的怪紳士、《歌劇魅影》（The Panthom of the Opera）中的艾瑞克（Eric），直到《鐘樓怪人》（The Hunchback of Notre Dame）中的敲鐘人，都是以截然不同的風度和外在的因素來刻畫角色的。

這派演員不僅是捕捉外形性格化的特點，而且，更重要的是要將他從角色性格中流露出來的情緒活動用外形化的方法固定下來，以供他在連續的演出中反覆地應用。

為什麼有這必要呢？

這是與舞臺藝術的特徵有關。在別的藝術裡——如文學、美術、音樂、電影，甚至演劇中的作劇、導演等等，每個藝術家的創造都是一次完成的。文學家，一次寫完一篇小說便交給印刷所，作曲者一次完成他的樂章，便交給演奏者，導演一次完成他的排演，便把工作移交演員去執行。惟有舞臺演員，每次演出都等於一次重新創造。而且每一次創造都得依賴他自己的難以控制的情緒的活動，有時可能好，有時可能壞，不像別的藝術家們可以從容推敲，以完成一次至善的創造。因此作為一個藝術家的演

員就可能這樣考慮：只要在一次創造中我發現了一個理想的形象，我就要把它牢牢地把握住，假使我再讓它跟著情緒的自然浮動，而影響到那既得的理想的標準，是不智的。情緒的浮動既然是難以控制的，那末最妥當的方法當然是把那情緒流露於外的形式固定下來，每次的演出只要能夠重複這固定的形式，就是保持那理想的標準就行了。於是，感謝他們那訓練有素的形體技術，他們常常能夠把很細微的情感狀態再現出來。（演員從事電影工作就根本沒有這種顧慮，因為只需要在攝影機前面表演——創作——一次。其次，電影有「特寫」的技術，可以把演員最纖細的表情放大，過分講究外形化反而是有害的。）

當這派演員從情緒中引申出合用的形式，還得施以雕琢，使其適應舞臺的程式。這樣，這種形式又往往經過一番美化和輝煌的鍍金，以便更能夠刺激觀眾的視聽，從而許多外爍的、裝飾的，即為原生形態所沒有的成分都摻雜進去，這一切都是為了提高舞臺效果。

為著要精確地重複這形式，哥格蘭曾告誡過演員在表演時要絕對保持冷靜，千萬不能讓自己的情感為角色的遭遇所挑動，這樣才能夠平穩地操縱自己的形體去模擬角色的心理動態。他說過：「演員一定要審視自己在舞臺上所從事的一切，自己加以判斷，要保持自主。正當他用最大的真實和力量來表現著激情之一剎那間，他千萬不要去體驗他正在表現著的激情的影子。」（見前書第十節）到此為止，角色的內心經歷事實上已被置諸度外了。

像這一類的演技，史氏稱之為「再現的」。

哥格蘭的見解是比較極端的，也許只有像哥氏一樣對演技有

這麼高深的造詣，有這麼圓熟的技藝的大師才能完全做到。事實上現今劇壇上的這一派演員，多半採用哥氏的修整外形的方法，而在表演時盡可能地用真實的體驗把外形「復活」起來。他們企圖將原來的情感「灌進」已經固定化的形式之中。不過因為活的情感與固定的形式之間究竟有若干的距離，內與外已經變為兩回事，然而演員的這種用心仍舊是可以看得出的。當他所設計的外形並沒有完全為外來的程式所變形，他的情感可能從此隱約地透露出來，否則，他的真情的潛流總沖不破那堅固的外殼。像這種例子是頗多的。

簡括說，這一派演員偏重於角色的外在形態的模擬和變形，他的內心經驗亦「再現」在外形中。

一般化的模仿、刻板化的模仿、性格化的模擬──這一系列的表演都是從角色的外形模擬著手，在原則上是共通的。

票友式的過火演技、機械的演技、再現的演技──這三種演技在方法上有很大的差別。在藝術評價上亦有很大的距離，不可同日而語的。

前面所說的三種模仿和三種方法在程式上雖是逐步向上發展的，但並不是說每個演員技藝上的發展一定是照這程式按步上升的。這些待做結論時再說明。

五、本色的體驗

我們現在開始研究另一系列的演技，那是從演員的內心體驗著手的。

我們想先說明什麼叫「體驗」。

「體驗」是指演員切身去感覺，純真地去經驗。

　　要表現角色的思想和情感，演員要切身去感覺，純真地去體驗它們。因為演員主觀上的各種條件有所不同，所以他們體驗的方式也各有區別，其中最原始的一種，是本色的體驗。

　　前面說過，演員和角色各有互不相同的獨立的人格。現在我們要演員去體驗角色，一定要在演員與角色的性格之間有若干的共通點。假使演員的性格和才能的可塑性比較大的，他可能適應各種角色；假使他的性格和才能在某一方面特別發展，他可能適應某一「路」角色；假使他是非常偏狹的，他只能適應某一種角色。

　　是些什麼東西把這些演員限制住呢？

　　首先是因為對角色的性格不瞭解，不熟悉。又有些人即使熟悉，也不一定能把角色演好，這是由於他們過分強調演員與角色性格上的不同所致。

　　我們常常聽見朋友們說，某人演某個角色很好，性格很合適；也有人演某個角色失敗了，便推諉說與自己的個性不合，這都是實話。因為「他的個性非常頑固地堅持著自己的領域，竟沒有解脫的辦法。」（見哥格蘭前引書）

　　一個演員的氣質也給他自己相當的限制。我們常常發現一個演員的性格和才能都能相當地適應某一角色，但表演起來總覺得有些說不出的東西不對勁。最後我們才弄清楚這是演員氣質上的問題。誠如瓦赫坦戈夫[10]所說：「有時候一個演員的豁達端莊的稟賦特別強，往往不能夠跟一個壞蛋角色的必要適應相協調。遇到這種情形，他處理角色的形象一定不免會偏頗。」（見瓦氏

10　瓦赫坦戈夫（E. B. BaXTaHroB，1883-1922）為蘇聯名導演，原為史氏門生，自一九一八年後，其對劇藝主張開始與史氏分歧。

箚記）

　　這些是一個演員本身的性格和氣質上的限制。其次，「演員的容貌、肉體的外形以及骨骼的架子，有時的確只能演一種『型』，甚至某種性格，那是因為他有著不能適應別一種角色的阻力的原因。」這幾種限制，加上更重要的演員的生活經驗、才能稟賦、技術修養，往往就決定了一個演員適應角色的範圍。

　　我們先從那受主觀的限制最多、適應的範圍最窄的演員說起。

　　這種演員只有一條路，就是把角色的內外特徵遷就他自己的。

　　試回想我們早年參加演員工作的故事，我想大多數人最初一次被選來擔任某個角色，其主要的原因就因為自己很「像」那個角色，而這種相像又多半是指形體上的。許多漂亮的小夥子在學校時代的遊藝會上恐怕都演過女角，因為他的臉蛋很「像」女人，魁梧一點的就演小生，貌不驚人的只好委屈點演老頭兒和老太婆了。注意到內心的相像，已經是進一步的事了，某人溫文的稟性，某人粗豪的脾氣，都是劇團裡現成的幾味「藥」，每次演不同的劇本，都是「換湯不換藥」，老是那個味道，老是那一副嘴臉。

　　本色的演技雖然是入門演技之一種，但在某種情形之下也，可以列入有創造性的演技之中，這是指當他本人的性格能夠與角色完全一致的時候。自然這種情形是不多的，往往要等到有些熱心的劇作家發現了這演員的特出的個性，特地為他創造一個人物，他的純真的稟賦才能透露出來，他的天才才能發亮。演員賴此以成名，在中外均不乏其例[11]。

[11]　法國劇作家沙都（Victorien Sardou，1831-1908）為名女優倍恩哈特（Sarah Bernhardt，1844-1923）寫戲，義大利劇作家鄧南遮（Gabriele D'Annunzio，1863-

　　如初期中國劇壇上的名演員唐叔明、陳凝秋，他們在《蘇州夜話》和《南歸》等劇中的成就至今仍銘刻在一部分觀眾的記憶中，這些都是田漢先生以他們的性格為「模特兒」寫成的，甚至連角色的身世也有一部分採取他們的真實的生活，作者更在劇情的頂點上給他們本身的情緒的潛流安排好一個出口，他們的真情迸發出來，其勢不可抗禦，能有哪一個觀眾不為他們的純真的靈魂所感動呢！

　　南國社的演技，在總的方向上，是屬於本色的體驗的，他們的演員在舞臺上要求自我的解放，倚重靈感，這些都和田漢先生初期劇作上的浪漫主義的風格相一致。他們中間的優秀演員在舞臺上裸露他們的人格的全部寶藏，悲哀和笑，我想沒有人會懷疑是在「表演」吧，他們確實是生活於舞臺之上。唯一可詬病的，就是他們無視技術，沒法控制情感，反受情感所隨意驅使（他們有時候會在臺上哭到說不出話來），傷害了整個形象的完整性，破壞了自己創作的節奏。這確實是一切浪漫主義表演的特徵。英國該派演員克吟[12]表演激情時，其純真與熱力，是前無古人的，毛病也是在能「放」而不能收。

　　這種演員，常被稱為「個性演員」。

　　在中外電影中，這種例子更多。從來電影商人就以不斷地製造各種不同的、新鮮的「個性演員」來挑動觀眾的口味。從十多年前全世界影迷都醉心的克拉拉・寶、查理斯・法萊爾、珍妮・蓋諾直至最近的黛亞娜・寶萍[13]，哪一位不具有一個原生的迷人

1938）曾為該國女優杜茲（Eleonora Duse，1859-1924）寫戲，而蕭伯納（George Bernard Shaw，1856-1950）有幾個劇本顯然為愛蓮・黛米（Ellen Terry，1848-1928）寫的。

[12] 克吟（Edmund Kean，1787?-1833）為英國十八世紀名優。

[13] 克拉拉・寶（Clara Bow）以「熱女郎」為標榜；查理斯・法萊爾（Charles

的性格！而且，哪一位不是給製片者接二連三地用一些大同小異的劇本把他們的人格的特點擠乾，直到觀眾看到倒胃口時，便把他們當廢料丟掉，另外找新的！

演員以自己特有的個性閃現於舞臺或電影上，在最初的一瞬間，會使觀眾感到無限的清新與真實。個性愈鮮明的演員，往往就是哥格蘭所說「個性非常頑固地堅持著自己的領域，竟沒有解脫的辦法」的人。他的整個人格往往發揮在某一個特點上。當這個性上的天賦的蘊藏枯竭以後，他再沒有其他的財富了。那時候他可能很快地隕落，像一顆彗星一樣，漸漸從劇目單上消失去。

假使他繼續過著演員的生活，其個性仍不能適應著新的情勢而展放得更寬、更有彈性，而他又被迫著去演各種不甚合適的角色，那惟一的辦法是把各種角色一律去順應他自己。於是從觀眾的眼睛看來，他所演的這個角色與那個角色的區別，僅僅是換了一套服裝（如我們過去在中外電影中所看見的那樣），他不折不扣地還是他自己。假使不幸一個與他性格距離太遠的角色派到他頭上，那麼，兩重人格便在他身上打架，他會變得無所適從，那時候除了乞靈於「一般化的模仿」而外，再沒有什麼辦法了。

個性演員常以其個性的優點自恃，他們從成功的那天起便漠視技術而重視靈感。據他們看來，靈感的有無就是創造成敗的關鍵。就在他們演得最成功的戲裡，他們的成績仍舊是不十分靠得住的，因為他們不能逆料這次的表演情感來勢如何。他們對外形的技術極端不重視，他們的部位和動作，在每一個演出中，只能

Farell）擅演富於空想的工人和藝術家，珍妮・蓋諾（Janet Gaynor）擅演小家碧玉，與法萊爾號稱一對「銀幕情人」；黛亞娜・寶萍（Diana Durbin）擅演情竇初開的少女。

做到「差不多這個樣子」，說不定在哪一場中間會臨時添上一大批新花樣，弄得對手目瞪口呆，而在下一場戲裡，他的對手正對他準備好新的適應，他卻又悠然地省漏掉了。

個性演員的「體驗」是本色的，而不是角色的。他的體驗過程是充滿著下意識的衝動，從不知道「通過意識的技術以達到下意識的創造」（史氏的表演論的第一原則）。在他的成功的場合，這也許是一種優秀的演技，但這是一種不足為訓的演技。

六、類型的體驗

從本色的體驗到類型的體驗是進了一步。前者是指演員的個性只能體驗一種角色，而後者是指他能夠體驗某一「路」的角色，他的適應力是較寬一點。

某些心理學者企圖把人格型式分為兩個相反的類型：內傾型和外傾型，或週期型和分裂型（例如外傾型是好外務，多動作的；內傾型則不尚交際，喜用思想的；週期型的特點是極為興奮與極為憂鬱的時期互相更迭的；分裂型的人是與環境不多接觸，常過沉默與單獨的生活）。戲劇界裡所習用的類型術語，原無一定的原則。有的從道德的標準去分的，如在電影的角色間，慣稱好人為「正派」，壞人為「反派」。在「文明戲」中，從劇本（幕表）的擬定到演出，完全建築在一定的類型上，除了生、旦、丑等的劃分大部承襲京劇的規模外，又加入性格的分類，如在小生一項下又有所謂激烈小生、風雅小生、言論小生等等。目前的劇壇固然沒有明白的類型劃分的用語，然而在一個劇團之內，某個演員能演哪一種的角色，自己人差不多都是心裡「有數」的。其中有一種演員，他的個性比「個性演員」較寬而有彈

性，但他始終只能適應某種範圍以內的一群大同小異的角色，別的角色都沒辦法演得好，這些我們稱之為類型演員（Type actor）。

但類型的界限，假使是必要的話，應該從演員內在的性格上著眼。

我們對於演員本身性格上所形成的類型，與劇壇上慣用的「類型分配角色制」（Type-casting），所鑄成的類型，有不同的看法。前者是演員本身的人格發達的成果，也是他的心理活動一定的極限。這種極限每個演員都有的，所不同的是程度上的差別。演員正不必以不能演莎士比亞[14]全部的角色為遺憾（從肥胖、狡猾、誇大的流氓酒徒福斯塔夫到那修長的、猶疑寡斷的王子哈姆雷特），因為這樣的天才並未有過。相反的，演員認清了自己這種局限，辨別這局限之內的各種心理活動的變化，把這種微妙的活動體會得更深刻，拿它作為創造自己所屬的類型以內的這個或那個角色的材料，使它們具有獨立的（不是大同小異的）、鮮明而深刻的性格，這可以成為一個優秀的類型演員。

但是，有一種類型演員是被動地造成的。普通經過的情形大概是如此：假定有一個新進演員因外貌或性格上的某種特徵被派去擔任一個慈祥老人的角色，意外地他演得很成功，於是，從此以後，與此相仿的老年角色——不論是樂天的、豪爽的——都一律分派到他頭上來。他性格的明顯的特徵反覆地被鑄凝在一個模子裡，可是在他的內心深處也許還埋藏著一些更深的元素，只有在他自己深沉地內省時才感覺到它的活動，而這種寶貴的元素因為從來沒有機會去發掘它，反而日趨湮沒，終於弄到他自己也不

[14]　莎士比亞（William Shakespeare 1564-1616）英國大戲劇家。

復意識到它的存在。一方面他的心理老是從那些類型角色的性格上感受重複不已的雷同的刺激，他的反應漸趨於疲憊而固定化，他的新鮮的創作欲絕不會被激起，於是他原有特徵上的彩色便日漸褪落。這往往是一個類型演員的後期成績為什麼很難勝過他的成名作的原因。

在「以貌取人」的「類型角色分配製」下，這種悲劇發生得更慘。演員常因外貌與形體上的原因而被死縛在某種類型的牢裡。人們從來不看他的心靈，別人要的是他的軀殼。我常在美國電影中看見幾個面熟的員警，永遠是員警，幾個匪徒，永遠是匪徒！

「類型分配角色制」主要是美國電影的明星制度下的副產物。中國電影演員直接受過它的不良的影響，我們話劇界所受的影響是比較輕的。這種制度之所以能在我們圈子裡流行還有兩種原因：一是我們劇作家所寫的人物還有若干公式化的殘餘；其次，更重要的是因為部分演員自身的生活、性格、氣質、修養上的確有很明顯的局限性存在，絕不能單憑技術就打得破。因此有若干技術上還過得去的，而本身有一定的局限性的朋友們，雖然抱負了「什麼角色我不可以演？」的雄心，但徒有雄心卻很難改變自己生活上的和稟賦上的局限。因為「創造並不是技術的戲法」（史氏語），這份錯處就不能派在這制度上面。

我準備舉兩個知名的演員的經歷來說明兩種不同的類型——演員主觀上的類型與被動地鑄成的類型——的區別。前者是已故電影演員尚冠武。他長得魁梧而性格頗豪放，在他的初期的從影生活中一直被派去扮演草莽英雄和惡霸，出入於層出不窮的武俠片中，憑他這副身手混了好多年，差點就埋葬在惡鬥殺撲裡。幸

虧他的另一種更深沉的內在的性格被發現，他被擢為《天倫》的主角，這完全是另一種氣質的角色——他替當時的中國電影帶來了第一個東方式沉靜的老人，從此而後，他接著演了兩三個相當優秀的角色（如《時勢英雄》等劇），一躍而為當時第一流的演員。尚冠武的例子是說明類型演員的創造上的大道。另外一個也是電影演員——王桂林，在他初演《人道》的時候，他創造了一個中國富農老頭的形象。就表演來說，他的角色有其特色。自後，聯華影業公司的出品每逢有老頭的角色，只要是老老實實的，都毫無遺漏地派到他頭上，他自己也有他這一類的內在性格，他演十個角色，都是一個樣子。觀眾漸漸地看膩了。他的表演褪色了。

中國的類型演員和一般的個性演員相似，多半不十分重視技術——心理的或生理的。他們所用的常是靈感和刻板法的混合物。因此他們所能勝任的類型的範圍日益縮小，他們的內心日益淤塞，他們所貢獻於劇藝的也愈少。內外技術並重的類型演員，如華里斯・皮雷和萊昂內爾・阿特威爾（Lionel Atwill，1885-1946）雖然老是在一群類型的角色裡打轉，但每個角色都賦與新的外貌和生命。

我們自然不主張用「類型角色分配製」去造成類型演員，至於演員本身性格所趨向的那一種，在創造上，當然承認有它應得的地位。他應該不斷地注重自己內心元素的發掘和培養：他的心要不斷地吸收人生所貢獻給他的素材，來耕耘他的心，說不定在什麼時候，他會在心田裡發現某一種新的元素的種子，他助它長成，這就可以成為創造一個新角色的胚胎。這樣，類型的範圍就可以一天天地擴大，從此類型就不會是他的囚牢，而是他的墾殖

地，他是自己的心靈的拓荒者，他有一座花園了。

假使一個演員是從自己的內心體驗出發去創造一群角色，而這一群角色的每一個都有獨立的、活生生的生命，這就是優秀的類型演員。

類型演員的性格上的局限有些人是可能開拓的（有些人不一定可能），但是不能把它消滅。因為開拓也有一個新的局限。如史氏所說：

「演員之情感勝過他們的智力的，在演羅密歐和茱麗葉的時候，將會自然地著重情緒之一面。演員的意志強的，可以演馬克白和勃蘭特，而把野心或狂熱強調起來。第三種類型將會下意識地、超過必要地加重哈姆雷特或哲人納丹的智慧的陰影。」

這也許是類型演員最大的極限了。

七、性格的體驗

從「類型的體驗」到「性格的體驗」是進了一步。據我個人的看法，這算是演員創作的正路。

我們在前面討論過「性格化的模擬」，現在談的是「性格的體驗」，這中間有什麼區別呢？

這一派演員與前一派的相同，認為演員創造的根基是角色的性格。所不同的是模擬和體驗的方法上的問題。

我們說過在表演藝術史上代表前一種傾向的是十九世紀末期的法國表演大師哥格蘭，而代表後一種傾向的，是同時期的英國表演大師亨利‧歐文。[15]

[15]　亨利‧歐文（Henry Irving，1838-1905）為十九世紀後期英國名優。

這兩個流派是表演藝術的根本的區分。

歐文曾經引用他的宗師馬克瑞狄[16]對演技所下的定義：「要發掘角色性格的深邃處，探索他的潛伏的動機，感覺最美妙的情緒的顫動，理解字裡行間的思想，以便把握住劇中人物自己的一般的心靈。」他的要點是說要把握劇中人物自己的心靈。

那麼，為什麼我們要說歐文這一派的演技是從演員內心出發，而不乾脆說從角色的內心出發呢？那不是跟我們的常識更接近嗎？

因為演員的內心是主體，是動因，角色內心是客體，是條件，而演技是通過演員的心靈以表現角色的心靈的技藝。假使一開始就要馬上抓著角色的內心，是絕辦不到的。

甚至演員在舞臺上所表現的，我重複一句，還是演員自己心靈的長成的一面。

我想說明我的想法。

人－演員，是個高級的有機體，他的行為、思想、情緒都渾然一體地活動在這有機體裡。人－演員不是無生物，可以施以解體的，如哥格蘭所說的那樣，演員的人格可以截然劈成兩邊：「一邊是善感的靈魂，而另一邊就自由得像一塊柔軟的油灰（彌補玻璃窗縫的油灰）一樣，一切部分都可以為了適應需要，做成任何形態。」（見哥氏前引書）人－演員的心靈與形體的活劫，情緒與理性的活動並不能分開來孤立地活動，而互不干涉。

假使演員的精神活動與形體活動可以那樣截然地分開，假使演技的最高目的不是在於創造角色的精神活動，假使角色的精神活動可以用形體去模擬的，那麼表演的最理想的工具，應該不是

[16] 馬克瑞狄（William Charles Macready，1793-1873）為十九世紀初期英國名優。

有機體的演員，而是無機的傀儡了，因為它才是最冷靜的、最服
從的，可以隨便做成任何形態的東西。這樣，我們就離開戈登‧
克雷[17]的「超傀儡劇」的理論出發點不遠了。

　　正因為有機體的活動、生長、發展的過程是有它自身的規
律的，所以援用這些規律使演員的心靈在角色所處的情境中活動
長成，是可能的。要演員搖身一變而為與自己的人格不相干的角
色，那麼除了從角色的外形的模擬去著手之外，不能有其他的
途徑。

　　演員的心靈只有一個，我們不能把我們的軀體租給別的角
色，讓自己的心靈在裡面「唱雙簧」。我們只能從我們的心靈本
身來想辦法。

　　我曾到過一個苗圃裡散步，看見各種地帶的奇花異草的幼
苗都蔚然雜生在裡面。那時候是春天。苗圃裡面有兩三株菊花長
得格外茂盛、鮮美，把我的眼光一下子就吸引過去，我禁不住走
到跟前去仔細地欣賞它。我問園丁：「為什麼這幾株花長得特別
壯大呢？」他告訴我是用一種特殊的方法——控制溫度、濕度、
施肥等一系列的方法——去栽培的。假使別的幼苗經過同樣的栽
培，也可以一樣的繁茂。

　　突然我想像這苗圃未嘗不可以看作是演員創作的心田：它可
能孕育各種花各種草的幼苗。演員是個園丁，可以按照顧客——
角色——的需要，把那棵被選的幼苗培養起來——像那株美麗的
菊花一樣。

[17] 戈登‧克雷（Edward Gordon Craig，1872-1944）為近代西歐舞臺裝飾的理論家與
先驅，主張導演中心論，一切舞臺工作者都得服從導演的設計，他認為演員表演
時常為情緒所擾，故倡議用傀儡以代替活的演員。

　　在朋友之間，我也曾經看見過，一個藝術至上主義者在短短的一年間變為精明的投機商人，一個放蕩的歌女在一年後變為一個嚴慎的主婦。他們還是他們自己，但已經是不同的自己了，他們雖然還是同一個人，但從裡到外都起了變化。假使把前身看作演員，後身看作角色，那麼這些朋友不是已經把演員創造角色的真理啟示給我們嗎？

　　一個人的任何一種心理特點，都是在生活進程中產生和形成的。這些特點是相對地固定的，在某一時期，他具有某種比較顯著的性格特點；同時這些心理特點也隨著生活的變化而變化，因而，在不同的時期中間，他的性格的某些特點消失了，而另一些特點應運而生，逐漸顯著起來。一個人之所以形成這樣或那樣的心理特點，導源於他生活於其中的社會條件。一個角色的精神生活建築在劇作者為它設計好的社會條件上──我們稱之為「規定的情境」。一個角色之所以形成這樣或那樣的心理特點，導源於不同的「規定的情境」。「規定的情境」是──最初為劇作者所提供，經過導演所豐富，最後在演員的創造想像中成熟和具體化的一種虛擬的「社會條件」。演員根據這些條件，才能體驗到與角色相符的思想、感情和行動。演員還是他自己，但他按照角色的邏輯去生活。他的變化是從內心開始的，並不從外表的模擬著手。

　　史氏說：「無論你幻想什麼，無論在現實中或想像中體驗什麼，你始終要保持你自己。在舞臺上，任何時候都不要失去你自己。隨時要以人－演員的名義來動作。離開自己絕對不行。如果拋棄自我，就等於失去基礎，這是最可怕的。在舞臺上失掉自我，體驗馬上就停止，做作馬上就開始。因此不管你演多少戲，

不管你表演什麼角色，你在任何時候都應毫無例外地去運用自己的情感！破壞這個規律就等於殺害自己所描繪的形象，就等於剝奪形象的活生生的人的靈魂，而只有這種靈魂才能賦予死的角色以生命。」（見《演員自我修養》第一部）

那麼演員表演角色時的情感是屬於他本人的呢，還是屬於角色的呢？假使是屬於他本人的，那麼他演許多不同的角色，豈不是只能使用一個人的同樣的、舊的情感？假使它是屬於角色的，豈不是每次演一個新角色，都要發明一種新的情感？

「你希望一個演員為著他所扮演的每一個角色發明各種樣式的新的感覺？甚至發明一個新的靈魂？那麼一個人要被迫著裝載多少靈魂呢？從另一方面說，他能否把自己的靈魂搬出來，換一個租來的、對某一角色更合適的靈魂呢？這種靈魂向哪兒去找呢？你可以問人借衣服、鐘錶、各種東西，但你可不能從別人身上把他的情感拿走，我的情感是我的，不能出讓的，而你的同樣屬於你的。你可以瞭解一個角色，同情你所描寫的人物，把你自己置身於他的處境中，因此你會照他所做的那樣做去。這就會在演員心中激起各種情感，這種情感就會與角色所需要的相符合。但是那些情感並不是屬於劇作者所創造的人物的，而是，屬於演員自己的。」（見前引書）

那麼，演員是應該保持自己的形體和聲音呢，還是按照角色的需要加以根本的改變呢？

答案是盡可能地保持演員本有的東西，把對角色有妨害的成分加以抑制。因為他們認定形體與內心是人的有機體的統一活動。用機械的方法加以改造，就很容易破壞了其中的一面而影響到整個，影響到人物的真實性。

史氏的一位傑出的高足普多夫金[18]說：

「當劇本所需要的內與外兩方面的表現，不是用公式法去操縱的，或用生硬而機械地重複的一些字句、姿態、音調去表現的時候，當這些表現是看作演員自己的活生生的個性的調節和再表現的時候，一個具有必要的真實性的形象才能從此完成。這一種構成角色的態度就會給角色一種有機體的統一，假使角色與演員本人的活生生的有機體的統一斷然分離，角色的有機體的統一也就不會得到的。」（見《電影演員論》）

史氏的另一位門生瓦赫坦戈夫在一九一八年（那時他仍信服史氏的主張）寫過一封信給俄國名演員查賓說：「我之所以喜歡你在《瘋疾》中表演醫生一角的態度，就因為你保存了你自己的聲音和抑揚頓挫，這一點是無疑的。一個人應該通過自己，並肯定自己，去接近那形象。」

這派演技之所以肯定演員本有的形體和聲音，是為著要保持角色與演員的有機體的統一，從而創造出角色的有機體的活動。

和這派的看法相反，哥格蘭是主張演員的形體——特別是聲音的變化。他說：

「演員第一必須集中努力的便是明確的發聲法，這是演員藝術的ABC，也是最高的自標。

「聲音是具有最高彈性、最富變化的東西，要按照角色所需要的做……各種各樣的聲音。不管要什麼聲音都可以變化，必須有從笛子到喇叭那樣廣的音域。」（見前引書）

[18] 普多夫金（В.И. Пудовкин 1893-1953）為蘇聯電影名導演，應用史氏表演於電影表演中的第一人。此處引用的譯文係根據蒙塔古澤、倫敦George Newnes Ltd.出版的《電影演員論》英譯本。

但歐文的看法正好相反：「如果這個演員沒有真正地把握住性格，他的語言僅用了某一種美與智力所完成，這就是不真實。所以在背誦字句上越用功，而在意象上懂得越少，也就是一天天地把自己推進機械的統制的路上去。」

亨利・歐文要用自己天籟的聲音去傳達與角色相符的情感。他是從內心到外表都肯定自己的這麼一個偉大的表演藝術家。英國戲劇批評家L. A. G.史脫郎說：

「看見他在舞臺上，八十至九十年代（十九世紀）的觀眾不會忘記他就是歐文：不過他們對於歐文的顯然的人格所能揭示的許多性格表示驚奇。歐文所演的六個角色，並不是一個角色的六次演出。他在它們中間揭示了同一人格的不同的片面。但是它們完全彼此不相像的。」（見《戲劇的常識》）

以我們所見過的實例而論，電影中所見的雷諾特・考爾門（Renald Colman）、李斯廉・霍華德、加利・古柏（Gary Cooper）等等，都是屬於這一派的演員。

他們這樣重視演員的主體，是否說只要從主體上著眼，不必要什麼技術，就可以達到角色的完善創造呢？

自然不，他們之重視技術甚至超過了哥格蘭派的演員們。不過技術的目的是不同的；哥氏一派以模擬為目的，他們是以體驗為目的。史氏說：

「為著要表現一種最纖細的、大半是下意識的生活，演員一定要能夠操縱一種具有非常反應力的、訓練完善的聲音和形體的器官。這一種器官一定要經常地練好，把最纖細的、近於不可捉摸的情感，用最大的敏感性和直接性，絲毫不誤地再生出來，這就是我們這一派的演員為什麼要比別人更多下功夫的原因。」

只有通過技術，一個角色的活生生的、微妙的靈魂才能透露出來。

演員雖然學會了這套精微的技術，但不是說就能演一切的角色（如哥格蘭所看的那樣）。決定的因素還是在於演員的人格。史氏警告過演員們：

「有些角色你沒有適合的情感去提供給他們，這些就是你絕不會演得好的角色。他們應該從你的戲碼表上抽出來。在基本上，演員並不以類型為劃分。他們的不同點是為他們內在的品質所造成的。」

這才是一個演員創造的最大的極限。

因此，我們說：這一派演員的特徵側重於演員內心的體驗、發掘、培養，其外在的形體是自然流露的。

本色的體驗，類型的體驗，性格的體驗——這一系列的表演都是從演員的內心體驗著手，在原則上是共通的。

但，這一系列的演技，第一種是使角色服從自己的個性，第二種是使角色服從於類型，第三種是使自己滲透於角色中，其方式是有很大的區別，其藝術的評價亦有高下之分。

這三種演技，事實上是演員如何運用和發展自己的人格以期與角色相逼近的過程。雖然大多數演員常常滯留在某一個階段上，但也有一小部分人可能按步發展，從低位元到高位。

連前述的模擬一系列演技一起，我們一共研究了六種演技的方法。這些只是一般表演藝術活動中所表現的各種傾向。在這各種傾向之間，有某一種在一定情形下必然會與另一種發生關係（如「本色的體驗」與「一般化的模仿」相連，如「類型的體驗」與「刻板化的模仿」相連），有某一種在一定情形下可能發

展為另一種（如「類型的體驗」可能發展為「性格的體驗」）；又，反過來說，某一種在一定情形下可退化為另一種，（如「刻板化的模仿」可退化為「一般化的模仿」）。

同時，幾種傾向可以先後出現於一個演員的身上，也可以同時出現於同一個演員表演同一個角色的演技之中。這些都可以在前文中體會出來，不再舉例。

總之，這些不是機械的劃分。

八、兩種表演流派的比較

以上我們把六種演技都扼要地評述過了。我們認為，性格的體驗是正確的創作方法，而性格的模擬雖然有它的缺點，也不失為是一種有成就的方法。因為「只有性格才是演員創作的基礎」。

但他們兩派演員在舞臺上最後所創造成的性格，有兩種不同的形態。

哥格蘭要求演員的人格絕對地服從角色，即絕對服從原作者的心意，而不能容許演員對角色有任何的解釋與創造。他認為許多偉大的劇作家所創造的角色是無比的完善的，在一切方面是無從超過的。他說：

「把澈底研究角色的真面目，竟僭妄地代以毫無法則的演員的幻想，把它做為自己的事業，在觀眾前表演的高乃依[19]、莎士比亞的心靈，竟代以誰也看不懂的，演員自己的內心。」他指摘歐文「也有讀錯莎士比亞的《馬克白》的地方」。他以為「連歐文對於莎士比亞的劇中人物也解釋錯誤，其他普通的人物怎麼會

[19] 高乃依（Pierre Corneille 1606-1684）十七世紀法國劇作家。

有成功的希望呢？」

　　而歐文卻說：「假使莎士比亞聽見克吟讀：『啊，傻子！傻子！』（《奧賽羅》的臺詞）連他自己都會驚訝的。雖說所有的演員不都是克吟，但他們除去程度不同而外，都有同樣的能力，把劇中人物從紙上活動起來，來接近我們的心靈，我們的認識。」他認為演員的解釋是容許的，而且他常常能夠補充發展原作者的創造。

　　把劇作家對角色所創造的成果看作演劇藝術最大的極限，最高的成就，我們以為是有條件的。這首先要求劇作者的創造確是無可倫比的，但，即使是莎翁筆下的人物，有時候在性格描寫的細節上也是節略的。這些地方就需要演員的解釋。

　　而且演員不止是用他的思想，而且是用他的情緒去做解釋工作的。假使這種解釋僅局限於思想的一面，大家可能達到一個共同的結論，但情緒上的解釋可能因各人的精神上的經驗不同而有差別。

　　例如哈姆雷特這角色，自在莎翁的筆下誕生後，不知經多少演員表演過，也不知經多少文學批評家分析過。屠格涅夫[20]以為他是人類的普遍性格的一面，法朗士[21]說他又勇敢，又怯弱，表現出人類的一個優點，也是缺陷。我們接受了各先進的舞臺藝術家、文學批評家對這角色的分析，我們可以歸納成一個共同的結論，近乎莎翁的原意。

　　但事實上從來沒有兩個演員演這角色是雷同的。「我曾經看見過十幾個哈姆雷特，每一個演員，甚至最不成的一個，也貢

[20]　屠格涅夫（H. C. TypreHeB，1818-1883）十九世紀俄國小說家。
[21]　法朗士（Anatole France，1844-1924）法國小說家。

獻了某種不同的東西，即使那些貢獻是對於一行臺詞的解釋。」
（見史脫郎前引書）

　　史氏說：「一個真正的藝術家說出獨白『活著呢？還是死呢？』（哈姆雷特的著名的臺詞）的時候，他僅僅在我們之前述說出作者的思想，和實行他的導演所指示他做的動作嗎？不是的，他是在這行臺詞放入多量的他自己的人生觀。這樣一個藝術家並不是站在一個想像的哈姆雷特的立場說話，他是被放在劇本所創造的情境中，站在自己的立場說話。作者的思想、情感、觀念、理論轉化為他自己的了。」

　　因而，哈姆雷特在不同的演員的處理下可以演成一個為報父仇而苦悶的王子，可以演成夢幻與現實在心中交戰的夢想家，也可以演成一個與圍困著他的殘酷的世界作英雄的鬥爭的思想者等等。

　　「同是一個哈姆雷特，我卻看見過無數不同的氣質。」（見克萊門特・斯科特Clement Scott著《論幾位著名的哈姆雷特》）歐文和羅伯遜（Forbes Robertson）秉承英國人的冷靜的氣質把他演成一個夢想家、學者；薩文維尼[22]放射出義大利人的熱情，把他死的一場戲演得空前壯烈；莎拉・倍恩哈特憑借法國人的任情的天性，找到了別人所忽略的哈姆雷特的機靈善變；布斯（Edwin Booth）給他帶來了美國人民的率直聰明；而特衛林（Emil Devrient）給他抹上德國人的幽邃空靈的哲學風味。

　　但是一切的解釋都應該從角色性格的根基上出發，節外生枝的附會是不容許的。

[22]　薩文維尼（Tommaso Salvini，1829-1915）義大利名優，擅演悲劇。

因此，演員絕對地服從角色，只不過是模擬劇作家創造的成果，而正確地解釋角色，則能根據劇作者的成果而創造出一個真實的新的生命！

假使我們用辯證的觀點去看，則兩種演技的區分如下：

哥格蘭的方法是：演員是主體，角色是客體，演員是「正」，角色是「反」；他主張演員服從角色，是由正做到反，但這中間並不是有機地統一的。所以我們說他是重視演員與角色間的對立。

歐文則從演員的主體出發（正），通過角色（反），而產生一個新的人格（合）。所以我們說他重視演員與角色之間的統一。

這個新的人格是演員自己，因為有他自己人格上的特質；同時卻不是自己，因為他滲透過角色的特質。

史氏曾經拿劇作者比諸於父親，演員比諸母親，在臺上創造成的人物是他倆的嬰孩。他說：

「我們這一派的創造是一個新生命（人－角色）的孕育與誕生。這是跟人的生命的誕生相同的一個自然的行為。」

演員與角色之間的這一種關係才合乎藝術創造上辯證的發展的真理。

第二章　演員如何準備角色

一、角色的胚胎

　　一個演員接受了一個劇本，附帶著通知書，他被分派去扮演劇中某一角色。他興沖沖地一口氣讀完了它，當時他的心情是怎麼樣的呢？

　　是不是跟普通的讀者讀劇本的心情一樣？或者，他另外有一種絕不相同的心情？

　　這些問題不僅不能引起一般人的興趣，就是連演員們自己也往往忽略它，認為這些是聽其自然的事。或者，有些人注意到它，也會有意無意地把它隱祕著。

　　他們的意思好像是這樣：

　　「你不必管我怎樣讀劇本，怎麼樣去準備一個角色。以後我將把我的角色呈獻到你們面前，好歹隨你們去批評吧。我把舞臺後面的生活告訴你又有什麼用呢？」

　　因此，自來演員們都很少把他們的經驗寫下來，自來一般人也沒有意會到這會有什麼損失。然而，當一個演員在準備著一個角色，親自經驗著創造的苦難時，卻往往會緬懷著那隨著名優的才華以俱逝的豐富的經驗。一個演員創造的心理活動，只有他的同行才認識它的珍貴。

　　假使我們覺著前輩的名優未免過於矜持或吝嗇，我們試把自

己的卑微的經驗談一談吧。有一個時候，一部分演員朋友們都有此同感，決定撇開了羞澀和自餒，大家坐在一起赤裸裸地來談談：

——我們讀劇本時的心境是怎麼樣的呢？

——普通的讀者讀劇本只求盡情地欣賞。但我們讀時，除了欣賞之外，心裡自然會產生一種急切的熱望，要捉住自己的角色。因此許多不同的心情就出現了：我覺得這個角色寫得平庸，會感到興致索然，或者他的生活是我所不能理解的，我會感到茫然無措；有些角色是我從心眼裡不喜歡他的，我感到很難和他共處；但，也有些角色會叫我「一見生情」，像邂逅了一個一見傾心的對象，從第一眼起就為她所吸引，她的一顰一笑都迷住我。總之，演員在這個時期，心裡醞釀著許多暫時尚難分析的衝動。

無論他的心境是歡愉或沮喪，大多數演員都要接受這安排好的遭遇，迎接這被喜歡的或不喜歡的不速之客。

於是有人問：「這些心裡的衝動後來經過了一些什麼變化，才逐漸在我們身上長成為一個角色呢？」

這個問題最好是先聽取各人報告自己的實際經驗，經過了一番詳細的報告後，使大家驚異的是，不僅是每個人的整個創作過程是不同的，就是連第一回讀劇本時的心境和意向都十分的分歧。例如A君，他初讀劇本時慣從劇本主題的分析下手：

「我讀劇本先就注意主題所在，其次才注意到自己的角色——他的性格，所處的社會層，屬於哪一類的人物等等，隨後便開始對角色進行形象化的工作。我常常聯想到自己曾經接近過的人物——實際的人物，但並不模仿他，只求從他那兒感受一點精神上的影響……

「我以為第一遍讀劇本，其目的並不在於研究自己的角色和他與其他人物間的關係，而應該用理智來研究劇本的主題，研究我們在舞臺上所表現的主題是什麼，並怎麼樣才能表現它。」

可是B君的做法正好相反：

「一個戲開始要排，我先看一遍劇本，跟普通的觀眾一樣，留下一個完整的印象。以後讀的時候才著手設想那角色，漸漸地模糊地體會了她的生活。比如我不久以前演的《北京人》中的愫方，讀劇本後我就不知不覺地跑進了那個劇中人物的生活圈子裡，與她發生共同的情感。這不是意識地去做的，全憑了自己的直覺去體會的……」

而C小姐讀劇本時的心理活動，可說是充滿著演員的機能：

「劇本到了我手，我第一遍看時就特別注意自己的角色，從臺詞中直接去感應角色的性格，同時也去體會別的劇中人物——自然是比較輕淡一點。只要讀上幾頁，等我模糊地摸到了我自己的和其他角色的性格，我心裡就會不知不覺地用不同的口吻說他們的話，有時還帶著動作，就是說我在無意中把整個戲演了一次。於是我對每個角色都有一個模糊的意象，這些東西加強了和加深了我對自己角色的意象。有時候我會從過去的記憶中發現一個與這角色相近的模樣，那麼我就開始拿它們作比較，一個意象慢慢在我心裡出現了。如果找不到，或者，這種角色是我從未見過的，我就要憑自己的想像問問自己：『假使我自己處在這種情境中，便會怎麼樣呢？』這樣我也可以得到一個大致的印象……我在聽導演講劇本或圍桌對詞時，就注意劇本的中心意義，漸漸抓住它的重心。」

還有一些朋友們第一次接觸劇本是聽劇作者或某一指定的

人朗誦的。許多人說，那時候大家都靜靜地聽，他們自己的——作為一個演員的——心理是被動的，似乎沒有感到什麼顯明的活動。大家同意這不是理想的方法，一個人念劇本常常把所有的劇中人物都念成一個調子，印象反而不易明確，同時演員還會無形中受了這個「先入為主」的調子的影響，這對演員是很少有好處的。

有人說，為著要使自己的角色顯得更親切，他慣於把角色的臺詞翻成自己的家鄉話在心裡默誦。

總之，大家都同意演員第一次閱讀劇本所得的印象對以後角色的創造有極深刻的影響。第一個印象很像播種在演員心中的角色的胚胎，從這裡生長出健全的或不健全的生命來。

因此，演員要為第一次閱讀劇本安排好一個適當的環境和心境，審慎地把這顆種子種在心靈中。

然而大家對於應該怎麼樣讀劇本的看法的分歧多於同意的地方。在三十人左右的一群裡面，大致可以歸納為以下的幾種看法：

一、從理智的觀點出發，去做分析工作，把握劇本的主題；

二、以感性的眼光去體會全劇的發展，去揣摩自己角色的情感，直覺地體會他的內心；

三、一方面直覺地體會角色的情感，一方面直接地並直覺地參加角色的活動。

我們撇開小的差異不說，這些看法在原則上走上了兩個極端：一種是從理性出發，另一種是從感性開始。

為什麼會有這種分歧呢？我們可以聽取他們的論辯：

「我們既認定了第一個印象是種在演員心裡的角色的胚胎，

那麼這個胚胎非得是正確的不可，這個創造的出發點非得是正確的不可。

「假使我們第一次從劇本裡感受的印象能夠保證是正確的話，當然從感性出發是可以的，不幸感性的印象多半流於不精密、零碎而片面。」

「好久之前，我記得陳凝秋第一次朗誦田漢新寫成的獨幕（而且是獨腳戲）詩劇《古潭的聲音》時，他對於劇本和角色的體會是如此的直接、深入，完全投進了那詩人的幻滅靈魂裡——那幻滅的戰慄從他那低吟的、深沉的聲音裡傳出來，真像古潭的死水波動著沉鬱的漣漪……許多動作的細節跟著流出來，唇尖微抖著，眼光像凝視著另一個不可測的世界，是空的。闔座的人——連原作者也在內——都悄然地默默垂淚。……據我的經驗，一個演員初次體會他的角色能夠這樣深入而準確，這是僅見的一次。最近我又有一個機會聽某劇作家朗誦他的新作，在座每個人都很受感動，然而還沒有唸到一半，我就覺得有點什麼東西在心裡開始作梗，愈來愈顯明，我終於明白在那裡慫恿我的是我的理性，它發現了劇中主角的性格被刻畫得不真實、不正確，因而那角色當初給我的一點感染，到此時便全部被掃去，我對他引不起感情。我想，假使要我演那個角色，我一定要先用理性分析他，解剖他，補充他的殘缺，我才能對他引起共鳴。假使我們單從感性下手，那麼結果一定弄到這角色的意象陷於殘缺，我所得來的印象流於錯誤，那我就是把一顆壞的種子播種在心裡。

「即使一個角色被作者創造得非常完整，即使一個演員對於那角色的全部生活體會得完全準確，他從開場到閉幕為止直接感應了許許多多不能言傳的、生動的、片段的情緒，他隨著角色的

每一種遭遇而哭泣、歡笑，但分佈在全劇各場裡面的千頭萬緒的情緒從四面八方來衝擊他，像層層洶湧的波濤在播弄著他，情感上的細節多到叫他迷亂，他可能感動得很厲害，可是他很難辨別一切，結果陷於情緒上的混沌。至於角色的精神生活的整個的聯繫，以及對於劇本和角色的重心的所在，他是找不到的。

「這樣，一個角色的情緒發展就沒有頭緒、層次和賓主，演員讓角色跟著自己的情緒隨便飄浮，他在自己的情緒的漩渦裡游泳，誰知道他會把角色帶到哪裡去呢？

「這是意味著，即使一個演員的感性的出發點是正確的，他仍然可能在中途迷路。假使他的出發點是錯的，那就更是『謬以千里』了。

「我們要把這個演員從漩渦裡救出來，只要把一條救命索丟給他就行了。那根繩索是什麼呢？是演員的理性分析。他手攀援著這根繩索，就可以一步一步地遊到劇本中心之所在。

「假使我們一開始就從理性分析下手，那我們就像撥準了船舵，讓那船乘風破浪地駛去，駛上那正確的航線，不會中途遇到漩渦和暗礁。即使偶然遇到，我們只要撥一撥船舵就過去了。

「因此，我們不僅需要一個正確的出發點，而且也需要一條正確的航線。要發現這些東西就得仰仗我們的理，因此，引導我們演員創造的是我們的理性！感性的東西（感應、體會、情感、情緒等）是受它所調度的。」

這種看法雖然是闡揚得相當透徹，卻為在座的一部分朋友所不贊同，他們陸陸續續地發表了一些意見，大致可以歸納如下：

「一個演員的任務是在舞臺上創造一個活生生的人物，而不是表演一種思想，因此，演員第一次讀劇本並不必存心忙著找主

題。在你看過劇本之後，從各個劇中人物具體的生活和複雜的悲喜的後面，你會會到有一種重要的思想，自然而然地凝聚在你的心上。也許這就是主題，但它的形態卻不很明確而固定，經過多次的閱讀之後，它終於會慢慢地固定為一種意識的東西。

「假使一個演員急於要操理智的刀去解剖一個劇本，去發掘它的主題，那就是意味著他要操那把刀去切開那角色的血肉生命，掀掉他的情緒生活中的精微細節，排除他的人情的悲喜，去抓取他的骨骼。但演員要創造的是血肉的生命而不是乾巴巴的枯骨，是活生生的形象而不是脫離血肉的概念！

「這種概念對我們演員有什麼用處呢？用處自然有的。它最善於引導演員去創造一個乾枯的、概念化的、一般化的、公式化的人物。為什麼呢？因為角色性格上的許多特有的色調和光彩都被剝奪下來了。

「純理性的主題對於我們演員是否有用呢？有的，我們絕不抹煞主題對我們的幫助。但，我們第一遍讀劇本，不必急於找主題，理性的主題可以做我們的創造工作上的指路標，而不能創造一個角色的複雜的心靈活動。

「什麼是一個角色的生命的推動力呢？那是埋藏在他心的深處的願望、情感、情緒和愛與憎——那些推動他去行動、思想、奮鬥的動力，從這裡展開了他的深的痛苦和高的歡愉，驅使它不能不向著劇本的結局走去。

「我們絕不否認一種真理和信仰能夠激起人們熱烈的情感，有許多劇本寫過一些思想上和信仰上的殉道者，似乎演出這類劇本時可以從思想出發了。但這些人物之所以肯殉道，並不單是因為他們從理性上服從這真理，而是因為這真理在他的周遭的實際

生活裡發生過強烈的光輝，給他帶來了幸福和希望，使他不能不愛它，願意為它而死，這恰好是一種最強烈的感性的感召力。

「假使觀眾到劇場裡來看《哈姆雷特》，他存心要看的是哈姆雷特王子的猶豫的、矛盾的思想的表演呢？還是來看他打算為父報仇，不惜侮辱了自己心愛的奧菲麗亞，對母親憎恨而又不忍下毒手，想殺死叔父又常常錯過時機……這一連串的錯綜的鬥爭呢？再舉一個明顯的例子：假使有一個取材於基督的生平的劇本，你試想像，觀眾愛看的是他的教義的圖解呢？還是他在最後的晚餐中為猶大所賣，為著他的信仰而願意去背十字架這些血淚的事蹟呢？萬一觀眾愛看的是前面的一套，那麼他到劇場來是多餘的，他可以乾脆到教堂去聽說教。

「不，觀眾是為著要看血肉的人、血肉的生活才到劇場裡來的！而我們演員也為著要創造血肉的人、血肉的生活才跑到舞臺上去！」

兩方面的意見雖然是各持極端，然而都沒有完全抹煞對方的價值，似乎可以從中找到互相補充之處，於是D君企圖更內省地追憶自己的經驗，提供一些具體的材料來給大家參考。

「我讀過也演過不少的劇本，最初並不打算冷靜地去讀它或分析它，只聽任那劇本怎麼感染我。只要那劇本和角色寫得真實、有血有肉，總容易激起我強烈的感應。但有時候我會感到有一種生硬的思想被插進我的臺詞裡來，我的理性被它刺醒了，反轉來思考它，我意識到作者打算要『點題』了，他似乎用手攔住我，要借我的口說他的話，那時候我就有點彆扭，但我還是不能不說，因為它們是那樣重要，不交代清楚，觀眾會摸不到劇本的頭緒的。這種主題不必經過分析就可以順手拈來。但大多數場

合，我總不先去找主題。特別是在初次閱讀的時候，我要在我心裡播下一顆滋潤的、而不是乾枯的種子。我要捕捉那角色最初閃現在我心裡的新鮮的感覺、新鮮的光彩和顏色，這些東西像閃電似的一瞬即逝，而只有那初次接觸的心的敏感才會像初次露光的攝影膠片似的把它們攝下來。以後閱讀所得的印象無疑會增加它們的深刻和明確，但敏感的作用卻從此失去了。這又好比是一個遊客初次遊覽名勝時會感到新鮮和振奮，而當地居民卻以為是平淡無奇，雖然他們對於當地的知識比那新遊客豐富十倍。因此，在第一次接觸劇本時，我希望對角色攝得一張有新鮮的光彩和顏色的、有新鮮的感覺和氣息的照相，而寧願把主題的追尋放在以後。我絕不存心去找它，因為經過一個相當長的時間——往往是準備排演的時候，它會自然而然地浮現到我腦子來的，正好比暢遊名勝歸來的旅客事後對當地景物有了明確的、整個的認識一樣。

「我承認有些角色是那樣地緊緊地吸引著我，在初次閱讀到一半的時候，我就能夠跟他發生深刻的共鳴，與他一同去感覺，有時候我可以猜得出他下一段戲的意向和動作而不致錯誤。為什麼能夠這樣呢？因為我雖然一方面在感應那角色，然而卻在感應中認識了他。基於感應和認識的平行作用，我才能這樣做。單靠直覺的感應是不行的。

「這件簡單的事實豈不是也明瞭：即使在深刻的感應中，還有理性的潛流在那裡流動嗎？它們是平行地在活動，有時理性隱伏在感性之後，有時感性隱伏在理性之後，不信，你試讀一個很動人的劇本，假使中間有一句臺詞或動作寫得不真實，你先是『感覺』它不順，不很對勁，接著你的理性會馬上受刺激，抬起頭來過問了，你就會明白這話或動作『為什麼』不對勁。

「我承認我初次得到的許多感性的印象可能不準確，後來經過理性判斷，才知道『為什麼』不對[1]。然而完成這修正的工作的還不是理性。我只不過受了理性所提醒，我仍舊得回到角色性格裡重新去體驗角色的全部感性生活，體會它自然流露出來的節奏和細節，才能發現我怎樣誤解了它。這樣才能使那瘡疤重生了血肉。我絕不單靠理性去做『剜肉補瘡』的外科手術。

「因此，我同意下面這句話：理性的主題可以給我們的工作做指路標，而感性的感應和體驗才能使我們接觸一個角色的心靈生活。」

他的意見得到在座大多數人的贊同，似乎可以視為初步的結論了。但其中有幾位朋友還有一些疑慮，比如說，E君就從實際的經驗中提出反詰：

「我讀劇本是不大科學的，也從來沒有講究過。劇本寫得好，碰到我興致好，我就一口氣讀完。劇本拿上手一讀，不感興趣，就撒手了，我總得勉強好幾次，才讀完它。

「碰到這種情形，說實話，我從來不看第二次，只把自己的詞兒用紅鉛筆勾起，連別人的話也懶得再看，只記住自己接話的最後一句。

「碰到這種情形，我對自己的角色的印象是模糊、淡薄的，

[1]　毛澤東同志在《實踐論》中說：「感性和理性二者的性質不同，但又不是互相分離的，它們在實踐的基礎上統一起來了。我們的實踐證明：感覺到了的東西，我們不能立刻理解它，只有理解了的東西才更深刻地感覺它。感覺只解決現象問題，理論才解決本質問題。這些問題的解決，一點也不能離開實踐。無論何人要認識什麼事物，除了同那個事物接觸，即生活於（實踐於）那個事物的環境中，是沒有法子解決的。」（見《毛澤東選集》第一卷，人民出版社1952年第二版，275頁）作者寫本書時，未能讀到毛澤東同志這篇精闢的論文。上文給我們極大啟發，把我們對這問題的認識大大提高一步。——新版注

我連多看幾遍都覺得非常勉強，說實話，我沒有辦法去提起自己的感情，更談不到什麼體會和體驗。」

F君附和他的經驗，說：

「我們姑且承認一個演員應該從感應他的角色著手，他初讀劇本時所需要的情感是否會聽我們指使，招之即來呢？假使情感不來，那我們怎麼辦呢？」

這個實際的問題馬上引起大家的注意。

大家追究他為什麼不會引起閱讀的興趣，到底才知道有時候是因為那角色寫得乾巴巴的，不容易引起他的興趣；有時候是因為那角色離自己的性格太遠，不容易引起同感；有時候又因為他不大熟識那角色的生活，因而不容易理解他。

這是三種不同的情形，大家把它們分開來研究。

F君對於第一種情形補充了具體的資料：

「例如抗戰初期的許多急就章的劇本裡就充滿了這一批乾巴巴的角色——愛國志士、漢奸、日本人。頭一回演這類角色倒覺著挺痛快的。第二回就覺著乏味，到現在我們還可以常常在劇本裡遇到這一路貨色，他們真像乾巴巴的雞肋，引不起我的食欲。」

D君替他解答：

「像我們演員的角色創造工作一樣，假使一個劇作者寫一個人物單是從理論或概念出發的，那麼那人物多半只有骨頭，沒有血肉。自然你不能硬邦邦地吞他下去。你要演這種角色，首先就要看你是否具備了使這枯骨重生血肉的能力；就是說：要看你是否能夠接受劇作者的一點暗示，運用你自己的修養、經歷、情緒記憶、想像，重新回到那誕生這角色的真實天地裡，把他的血

管筋脈找出來。你要能夠體會出那貫串在他的感性生活中的推動力。你要用自己的奶液哺養他，使他慢慢地復活。這是一種艱巨的工作，假使你能夠成功，你的功績也許會超過劇作者。事實上我們也曾聽說過，在歐美劇壇上，有一些從不受人注意的卑微的角色，一經某些有才能的演員的再創造，居然獲得一個嶄新的生命。」D君說完這番話之後，接著又解釋第二種情形：

「反過來說，偉大的、不朽的角色，也不見得每個人演來都合適。薩文維尼演的奧賽羅雖是成為天下的絕響，而史旦尼斯拉夫斯基演這個角色卻自認沒有成功。一個演員是否能演某一個角色，是要看在這演員的內心生活裡是否具備了使那角色的性格賴以生長的質料。史氏說過：『有些角色你沒有適合的情感去提供給他們，這些就是你絕不會演得好的角色。他們應該從你的戲碼表上抽出來。』假使你覺得角色的性格離你太遠，你不容易對他引起同感，那就是說，你無從體會他的血肉的、感性的生活。這是證明瞭『自然』所給你的局限性是較大的，你就應該從人生吸收豐富的經驗，進行較深的修養去打破這種限制。」

至於第三種情形呢，有這種同樣的經驗的人是太多了，特別是在他們演外國的古典劇的時候，現代的劇本又比較好一點。C小姐的經驗頗引起大家的注意，她說：

「就拿我不久之前演《閨怨》中的女詩人伊麗莎白來說，初讀劇本的時候，我就覺著她的詞兒不容易懂，她說話的語法和語氣跟我們不同。它的構思也是別有風格的——文藝氣味很重，我平常初讀劇本時便油然而生的感應，在今天好像給什麼東西堵住，我感覺著無從下手。

「我有點不服氣。我先使自己安靜下來，把臺詞讀得很仔

細，把每一句話的意思都理會清楚，我的心思和智力便開始活動，它們把話的意思融解開，在我心裡醞釀起一個逐漸清晰的意象，這意象就會促動我的情感。

「自然，為著理解伊麗莎白，為著理解一個女詩人的心理，我還得讀許多參考書，讀她的詩、傳記以及她的同代人的小說和生活記錄，做一些其他的準備工作，才能跟她熟識。然而，就一個演員對於一個不熟識的角色能否引起感應這一點而言，我以為還是可以的。不過這種感應不是直接的、直覺的。它還摻雜了一些其他的心理活動在裡面——如想像和智力等。情感也許來得慢一點，但它卻和直覺得來的東西一樣的動人。」

她停了片刻，接著說：「如果我演的角色是一個我不常接觸的現代人，那我只好到現實生活裡去找她的模子。」

大家沉默了一會，然後有一位朋友說：

「E君所提出的問題，這裡都有了初步的答案了。」

「假使我們演的是乾巴巴的角色，我們要比對付普通的角色多倍地努力把他沉浸在他原來的感性生活裡，使他復活。假使我們不能把距離自己性格很遠的角色演得好，正因為我們的內心欠缺與這角色相通的質料。假使我們不能對自己不熟識的角色發生感情，那我們只有通過直接的接觸或間接的資料去熟悉他。」

「這些解答都沒有與我們前面的意見衝突，多半都可以作它的補充。」

「從C小姐的話裡又給我們一些新的資料。她提到想像和智力幫助了她對角色的感應。所謂想像和智力是什麼呢？不外是感

性和理性活動的一些別名[2]。人類心理機構並沒有專為人們習用的各個名詞來開設一個器官，這部分管想像，那部分管智力，另一部分管理性。這些名詞不過是表示心的能力的各種不同的運用而已。

「同時，心的能力的運用也不限於單獨某一面的，比方說，現在需要理性出馬，它就回過頭對感性說：『你歇一會吧，別出來搗亂。』你以為這種情形可能嗎？自然是不可能的，心的能力的應用是不可分的，引起這一種活動，必然也會牽引起其他的各種，不過你自己也許沒有意識到罷了，只要這一種活動不能完成當前的任務，另外的幾種就會暗地裡或顯明地起來幫助它。

「這幾種活動由於互相倚賴，互相補充，互相支持，互相刺激而增強起來。它們是有機地聯繫著的，只有這些活動和諧地協作的時候，我們才能夠很活躍地、很自然地去從事創作。」

「既然這樣，那我們幹嘛要把心的能力分開來談呢？」E君又反詰。

「那是因為我們知道誤用心的能力就會在創作上引起不同的後果。在演員最初接觸角色的瞬間，我們之所以強調感性和情感的作用，是因為要動員其他一切的心理活動來協助這一方面的活動，使我們能夠最直接、最深入地摟近那角色的心靈。」

這一個答覆便結束了這次座談。

二、角色的「規定的情境」

我們得到了一個角色的新的光彩、顏色、氣息和感覺的印象

[2]　心理學家認為：一切想像都是以前所知覺過的、和在記憶中保存的資料，經過加工改作而成的。

之後，我們就想進一步整個地、準確地、具體地、鮮明地認識他的全貌。

　　怎麼樣進行這件工作呢？各人都有自己不同的習慣和方法。我又得借重我的朋友們的經驗了，G君的話先引開頭來：

　　「我接到劇本後，先詳細看兩三遍，對劇本的涵義大致瞭解之後，才注意到自己演的角色。我有一點表格，用來記載角色各方面的特點，我根據劇本所交代的——自己的和旁人的臺詞中關於他的性格上的介紹，同時也把從我自己的想像引申出來的東西，一起填進表裡去。第一項是他的年齡；第二項是他的生長的地方，演中國戲便註得更詳細，例如在南方或北方生長的人在性格上就有顯明的不同；第三項是這角色所處的社會環境、地位和受的教育；第四項是我打算怎麼樣設計他說話的聲音和速度、動作、舉止、行路的樣子和他可能有的習慣的動作。但這些聊充備考之用，並不馬上決定的。」這位朋友最近扮演《日出》中的潘月亭一角，獲得相當的成功，於是我們便要他報告創造這角色的經過，他接著說：「我根據劇本的暗示，覺得潘經理這角色應使觀眾引起一個惡劣的印象。我把他的身分分析過之後，覺得他應該是一個銀號或小銀行的經理，並且是從地道的中國錢莊當夥計慢慢爬出頭的……關於他的心理，我的和別人的臺詞裡交代得很充分，作者給了我們很豐富的材料……關於他的外形，我曾到各方面去找，遇見可以採用的特徵，便畫下來。我搜集了不同的『型』，最後從許多人的身體、面孔、肌肉、頭髮的樣子中間，綜合為現在的形象。我也選擇了一些日常的小動作，如一只手插在臀後衣裾裡，一隻手拿住雪茄，這些都對造成一個壞老頭的印象有幫助。我又加了咳嗽，雖然這很簡單，我也曾注意到抽『農

民牌』的紙煙與抽雪茄煙的人的咳法不一樣……」

H君的做法又不同：

「當我開始研究角色時，是從角色環境上──也就是從他的國家、社會、階層等等一圈一圈地往裡鑽，歸根到底，鑽到最後的一個核心的小圈子──即角色的內心，去研究他的內心生活。再從內心生活出發，尋求他的動作。」朋友們替他的方法起了個名字，叫做「影響圈」。他最近演過《大雷雨》的奇虹，朋友們頗稱道他的成就，我們請他談談他與這角色之間的故事。他說：「我研究奇虹的性格，也是從『影響圈』的方法著手的。我為了追尋他的性格是怎樣形成的，曾把對他的研究從豎的推上到一兩代──他的家世、直屬親、血統等，又從橫的──各種社會的因素去推求，這步工作是根據了劇本的規定和自己的想像去做的。我還去找許多能夠具體地影響我的身心的資料。首先我認定奇虹是個心地良善而純潔的人，我要先對自己的心靈做一番洗滌的工作，我開始讀《聖經》。奇虹曾經說過：『只要上帝饒恕我就行了。』我又得體會當時俄羅斯人特有的憂鬱的氣質，我讀《貴族之家》，其中拉夫列茨基發現妻子不貞的那一段給我很大的啟示。從《被侮辱與被損害的》中的老頭子身上，我看到被壓抑的人在心中所燃燒的烈火，這與奇虹受了母親的無理壓迫所造成的無可奈何的憤怒有共通的地方。我從《奸細》裡體會到一個懦弱的人的心理，這又是奇虹性格中較明顯的一面……與進行這些工作的同時，我開始為奇虹寫日記，我藉他的眼睛來看周遭的世界，我逐日記下了他的觀感……」

除了這兩位而外，當時參加談話的大多數朋友們，並沒有講明用什麼其他具體的方法去認識他們的角色。他們的工作多半是

在腦子裡做的,如他們所說自己詳細看過劇本之後,他們找一個清靜的地方坐下來捉摸捉摸。角色的特徵也許並不能一起浮現在心頭,但閉起眼睛來,大致的模樣總可以看到了。其餘許多細節是在後來對詞、排戲以及日常生活中的偶然的靈機上領會到的。這些東西的收穫是不一定的,有些角色能夠收穫得多,有些收穫得少。他們又聲明,許多理解和領會角色的工作是自然而然地去做的,他們不能夠很具體地說出來。

總之,演員們為著要具體地認識角色全貌,總得做角色性格的分析和歸納的工作。至於怎麼樣做法,那就看各人的修養、方法和習慣。有些是做得很具體而紮實,有些人是不慣於拘形跡的。然而大家都從形成這角色的性格和影響他的行為、情感和思想之環境的和社會的因素來開始研究。這種因素是劇作者所規定好的,史旦尼斯拉夫斯基稱之為「規定的情境」。

拿自然界的東西作譬喻,角色是一株樹、一簇花,那麼「規定的情境」就是指它周圍的土壤、地質、雨量、風、陽光等等。那花和樹在生長中的枯茂豐瘠,多半要受這些因素的影響。假使我們能夠精確地計算出這些因素的質、量和成分,我們就可以多少預算出這些花和樹生長的情形。

劇作者創造他的劇中人物的情形也跟這相類似。不過這些因素不是自然形成的,而是由他自己決定的。他開始創作時,就問他自己:

「假使在某某時代、某某國家、某某地方、或某某房子之內發生這件事;假使那地方上住著某某幾個人,他們有某種性格、某種思想和情感,假使他們在某種情形之下互相衝突起來了⋯⋯」

於是這作者經過推理或想像之後,就會這樣回答:這個人可

能有這麼樣的感覺，抱著這麼樣的態度，做出這麼樣的事情，從而這些又會引起如何如何的後果……像這樣一直地發展下去。這樣，作者就望見了角色性格的發展過程和方向。同時作者的創造的心就依循著這個方向和途徑去體會他的人物的心靈。

演員對於劇中「規定的情境」的分析，不外是指望給他們創造的心開發一條明確的路。

然而要開發這條路，普通的劇本總留給演員們一個先天的局限：它所能提供給演員們的材料往往是不充分而殘缺的。於是我們的朋友們便把話題移到這上面。A君提出他的感想：

「劇作者把一個角色的整個生涯劃分為若干片段，從中選擇他所需要的少數片段，把它們安插在若干幕若干場之間。其餘的也許是省略不寫，也許根本不去過問。我們要問：這角色在開幕之前幹著什麼呢？幕與幕之間幹了些什麼呢？他下場後登場前之間幹些什麼呢？如我們所慣見，這些空隙可能隔開很長久。作者只要把幾句話隨著交代一下就行了。而我們演員卻需要具體地體會到這時期內各種遭遇可能對自己的身心所引起的一切變化。

「劇作者往往集中精力在一兩件事件上寫他的角色，其餘都不交代。我們要問：他是怎麼樣應對別的一些事呢？假使作者在這裡寫一個角色是如何如何的追求一個異性，那麼他是怎麼樣掙錢過活的呢？他對於生活是怎麼個看法呢？你以為這是多管閒事嗎？不，如我們所熟知，人對戀愛的看法是對生活的看法之一部分。假使我們演員是先天地被迫著要在一個規定的壓縮的時間與空間之內表現出這角色的戀愛，那麼我們非得把他整個身心原有的一切的特徵都歸還他不可。

「劇作者只把那角色的詳細綱目交給我們，而我們的任務

是要創造出他的完整無缺的生命。假使你滿足於作者所給你的一些片段而不再事追求，那你不過是把他的原料乾巴巴地搬運上舞臺，而把角色的性格的光彩和生命的氣息隨便糟蹋了。

「假使劇作者在『舞臺指示』裡很精細地告訴我們怎麼樣為曾皓[3]這一個衰老虛弱的角色裝扮出一副稀鬚懞眼的面型，你會不會就把自己的一雙血潤粗壯的手借給他用呢？我想你一定不會的。但當作者寫下了角色生活中的一些片段，而我們卻總忘記了他沒有寫出這些片段所屬的整體。我們要拾掇作者給我們的一些東鱗西爪的片段，把它們補充為一個完整的人，我們要看見一個角色的全貌，從頭到腳，我們要體會一個角色的全部精神生活，從裡到外。自然這不是一蹴而就的事。但在角色研究的階段中，這件工作就得開始。因此我覺得這工作不是填表格或心裡捉摸所能勝任的，我們不妨嘗試替自己的角色寫一些詳盡的自傳，從各種角度去體會他。這需要自己豐富的推理力和想像力的補充，也許可以從此達到那目的。」

朋友們都相當同意他的看法，大家都有意思拿他的建議來嘗試一下。其中有一位朋友在某一個新排的劇本中擔任了一個只有兩句詞兒的角色，他熱心地去揣摩，結果為那角色寫了一篇兩千多字的傳記。在試演的那天，大家看到從他的語調到他的神情，從他頭髮的樣子到他的鞋襪的樣式，都符合了這兩千多字的研究。這件事給與朋友們莫大的振奮。別的朋友們也從這兒多少得到點實惠，雖然是比預期的較少。

經過較多數人試驗之後，這種做法的得失是比較看得清楚。

[3] 曾皓是曹禺的《北京人》中的角色。

一般地說，大家對於角色的認識是比較完整了，但它的成效是因人而異。例如有些人的悟性和理解力特別強，他可以為角色推求出一個非常詳盡的生平，把一件事情的來蹤去跡都解釋得特別清楚。人們可能稱道他的智慧，然而他所演的角色並沒有因此而增色，這使人不得不疑慮：一個角色理解得對不對和一個角色演得好不好，是兩回事。有人又說，用這種方法去概括地理解一個角色的經歷，對於創造一個角色的血肉生活的許多具體細節並沒有直接幫助。至於其他對此不熱心的朋友呢，就根本把它看作例行公事，從劇本中摘錄幾句話，加上一些無關痛癢的批語，只求不交白卷就了事。

在這群朋友中間，C小姐為她的角色所寫的傳記是比較平凡的，但在公演時她的表演的成就最高，大家就問她這個辦法對她究竟有怎麼樣的幫助，她承認是有的，並且舉出證例來：

「在曹禺的劇本裡，對於每一個初出場的人物都不憚其詳地交代他的生平、經歷和性格，他從各方面介紹角色種種的特點。我很喜歡這一點，它給我很多的啟發。角色還沒有開口，他的全副神情就都活現在我的眼前，我的想像已經開始活動，我可以體會出這個角色在什麼情境之下，可能有怎麼樣的反應。同時，在這角色的臺詞與動作裡的許多容易被忽略的細節，經他這麼一提醒，馬上就會變得非常有生命。我們的方法也有這種作用。而且，因為通過演員自己的理解力去發掘，經過自己的想像去解釋和補充，那麼這種對角色的看法就會產生更親切的、更喜歡的感覺。」

她順手翻開一篇瓦赫坦戈夫寫的演技論文，念道：

「『假使你熟識某人，假使你知道他生平中幾件重要的大事，明瞭他的性格、習慣和嗜好，即愛與憎，你將對於他在某一

種特定的場合可能發生怎麼樣的行為的問題，不難提出答案。你可以替這個熟人擬設出許多不同的情境，你將能斷言他在每一種情境下會有怎麼樣的行動，而不致有大誤。你愈知道他之為人，愈記清楚許多細節，你將愈能夠把握他的感覺，你的感覺將能更正確而迅速地激動你去接觸你的朋友在某一特定的情境下的意向。當劇作者寫劇本時，他對於劇中人物始終具備了透徹的認識。」這種對角色的透徹的認識，在我們演員是更為必要的，而且我認為單是這樣還不夠。」她闔上了書，接著說：

「演這個戲之初，我接受了你們的建議，從劇作者所給與我們的片段中，追尋她整個的、有機的心靈生活。除了你們所注重的時代和社會的影響之外，我特別注意研究角色的生活習慣、風度、神韻、聲音、談吐這一類具體的東西。一接觸到這些具體的問題，你就會明白這不是文字上的推敲所能勝任的。例如我這次為角色所寫的傳記裡有這麼一句：『……這個婦人受了愁苦的煎熬，連夜失眠，她再出場時聲音略帶沙啞……』究竟是怎麼個沙啞法呢？我可以借重感應和推理力，把一個明確的意象寫下來，然而這是不夠的，我一定要運用我的聲音多方去試驗它，像按遍了鋼琴的音鍵似的試驗過我的聲音，最後才能夠發現最適當的那一種，讓我的感應最直接地流露由來。又比方我捉摸到一種風度、一種神情，我會關起房門馬上做試驗，不僅是根據劇本所規定的動作，有時候還把這種風度試用到自己日常生活的瑣事裡，比方說，問一句『你好吧？』等等，因為這樣可以隨便而切實一點。自然這是不夠準確的，但我只求能夠具體把握這種基本的調子和『味兒』就得了。

「這時候常常會發生一些意料不到的事：當你發現聲音是對了的時候，語調也對了，接著連神氣也對了——什麼地方都對了。你且慢高興，第二天再試，全不是那麼一回事。因此，我很難把這些感覺記載下來，像你們那樣寫出很可觀的文件。

「即使我在研究期間捉摸到一些自以為是的風度、神情、語調，但，到排演時也許會發現它不很恰當的，我會修正或放棄它。但，那時候修正並不很困難，因為這本來就是一個不大準確的雛型，同時還有以前的試驗的底子做參考。假使覺得合適，就要把這胚子放在劇本的具體情境裡加以細煉，加以無數的補充，引申出無數的變化。

「簡而言之，我在角色研究中所追尋的並不僅是一個完整的、有機的人的『意象』（這是用寫傳記或其他方法可以達到的），同時是他的『形象』（這只有通過演員的形體才能把握的）。醞釀於演員們心中的是一個意象的人，這是胚胎；而要從此在演員的形體中誕生一個形象的人，這才是果實。

「這樣，在你理解一個角色與演出那角色之間才不會脫節，你為角色而寫的自傳以及其他的準備工作才不至於做得好看，而不中用。」

她這番經驗之談給我們深深的印象。我們明白了以前的寫自傳的工作不過是替劇作者做了註解的工作，而只有從事形體上的實驗以後，才算是演員本身的準備工作的開始。

這時候演員所捉摸到的形象是相當飄忽的，我們要把它移到實際的環境中。從哪裡得來這種環境呢？

這環境就是根據導演者的計畫和他設計的「演出形象」

（Mise-en-scène）[4]所造成的具體的環境──這是導演對於全部演員活動的設計，對於佈景、燈光、服裝、道具、音響等的設計所造成的物質的環境。

換言之，這種環境就是劇本中的規定的情境的具體化，凡此一切，都在演員創造他的角色的過程中，給他規定好一個範圍。

這時候雖然還沒有踏進排演的階段，但演員已經聽過導演宣佈他的計畫，看見過裝置和燈光的設計圖、服裝和道具的圖樣、音樂和音響的安排了。於是演員的角色意象又伸到這些具體的情境中來了。

一個演員最初看見裝置和燈光等等的設計畫圖，往往會一下子迷惘起來。因為他的腦筋中早已浮現出一個自己的舞面，他的角色的意象早已習慣地在裡面活動，而現在要完全變了個樣子，以致他想像中的人物的手足一時不知所措。於是他會提出一個新的題目來問自己：

「假使我是站在某種裝置和陳設之間，在某種線條和體積、色彩和光影之間，假使我處在某種氛圍、氣氛、情調之間，我會引起怎麼樣的感覺、情感、思想呢？我要怎麼樣活動才能適應這種氣氛和情調呢？」

於是演員就從此吸收了導演所給他的主要的東西──他感應了導演處理這個戲的基本的格調。這些感覺滲透進演員的創造的心靈中，他的意象和形象都漸漸地感染了這種基本的色彩，再慢慢地流露出來。

這樣，演員仰仗了他的分析和推理力，依循著劇作者和導演

[4] 今譯為舞臺調度，或調度，意思似亦不夠完整，暫從舊譯。──新版註

的「規定的情境」，替自己的心開發了一條明確的感應的和體驗的路。

這樣，演員的理解過程和體驗過程結合為一。

這樣，演員的創造意象才開始向活生生的形象轉化。

三、意象與形象

我們已經吸收到角色的新鮮的光彩和氣息，也開始根據「規定的情境」去摸索角色的全貌，但演員與角色之間的距離仍是相當遠的。我們雖然透徹明瞭那「規定的情境」，其實我們的心不一定能夠馬上適應它，好比一顆熱帶的種子突然移植到寒帶裡，它不能適應一切自然條件的突變，只得萎死。因此，我們想要踏進角色的陌生的「規定的情境」裡，還先得要借重一條熟悉的路。而這條熟路的起點，只能在我們自己的心裡去找——那就是藏在我們心中的與角色間接或直接有關的經驗、記憶、想像等等。

換言之，我們先要用自己的心理經驗做一道橋樑，按部就班地、從容不迫地過渡到角色的「規定的情境」中，才能逐漸習慣那新的情境，，對它發生新的（與角色相符的）適應，漸而至於開花結實。你打算今天一步跳進那新的圈子，明天搖身一變而為一不新人，世上沒有這樣便宜的事。

一個演員讀過劇本之後，他對角色的意象是怎麼樣形成的呢？這問題我們過去談了不少，但我仍舊樂於借重一個朋友的經驗，作為一個比較典型的例子來談談。

這位朋友是我在前文提及過的B小姐，她戲演過不少了，卻自認只有在演《北京人》的懷方時才經歷過一次創造上的美夢，

難得的是她竟沒有失落那夢裡纖微的感覺，她把它描繪在我們眼前：

「我用什麼來描繪我讀過《北京人》以後懷方的意象的來臨呢？——那太難說了。哦，那有點像我剛聽罷一節哀怨而寂寞的小提琴的獨奏，我在不知不覺中迷失在一種淒寂的霧靄中，那氤氳的氣流似乎在散佈著一種心靈的味覺——辛酸，和沾在舌尖上的一點點微甜。也許我流過淚，也許我微笑過，但我不知道它們在什麼地方開始和終結。我想捕捉什麼，但什麼都是輕煙似的抓不住，迷蒙。於是我掩上劇本，躺著，什麼也不想。過了一會，霧幕似乎鬆散一點了，有些什麼東西要凝聚下來，我開始看見一個模糊的黑色的身影在眼前掠過，接著也許是一瞥幽柔的眸光，也許是一絲隱默的微笑，也許是耳邊依稀聽見的一聲悠然的歎息，也許是心頭流過的一股淒寂，總之，好多東西我現在已經記不起了……這些幻影不經意地闖到我心裡來，待我察覺時，它早飛逝了。但是它們在我心版上留下的痕跡卻不會馬上泯滅，我趕緊把這些不連貫的、凌亂的感觸全都記下來，不問它們在當時顯得多麼不相干或無意義。

「過一兩天我再讀劇本，那霧靄已經消了，不知在什麼時候已經凝聚成一團較凝固的情調，懷方的影子在裡面閃現著，我所看清楚的只是我當初的和現在的感觸的留影，其他東西像一個光暈似的，只能意會而無法捉摸。我便放下劇本，打算用思索來撥開這些隱約的浮光，突然，一位親戚的身影出現在我記憶中——哦，對了！她的『味兒』跟我現在的心情有點相近！我開始集中注意去回憶她：她的臉，瓜子型，蒼白得像透明——她的眼、嘴、全身、儀態，她的為人、脾氣，以及我們之間的往還，

等等。一種記憶挑引起另一種，從此我的心好像發生一種磁力，把我過去看過的、聽過的、經歷過的一切與這調子相近的影像都攝吸回來，像螢火似的在心頭穿來穿去。角色所給我的一些直接的感觸開始跟我記憶中的原有影像互相滲合，模糊的演變為較清晰，斷片的引申為較完整。我覺得這是我（演員）和懷方（角色）契合的最初的契機，如像精蟲與卵最初構合成一個人的胚胎一樣。

「這個胚胎按照我研究角色的進度逐漸成形。最初我不能分辨出給那胚胎以生機的是哪一些片段的感觸或記憶。往往在開始時看來像是微弱的、不足重視的感觸可能因為得到我的生動的記憶的引發而蓬勃地茁長，而在最初引起過強烈衝動的一些感觸也可能到後來才發現它是不相干的，永遠處在原生狀態中，乃至於漸被遺忘。在這種淘汰和茁長的過程中，懷方的意象在我的心眼前面一天比一天地顯得清晰，終於我看見她了！」

其實這一種創造的意象並不是演員所專擅，而為一切藝術家在著手創造之前所共有的。唐代王維說：「凡畫山水，意在筆先。」中國畫家一向講究「意象經營，先具胸中丘壑。」假使竹樹的意象不是在蘇軾的心版上長得那麼蔥蘢，怎麼能夠在他一揮手之間便鬱蒼地從他筆底茁發，在水墨下生了根？假使巴山蜀水不是久已在吳道子的心胸中起伏奔騰，他怎能夠在朝堂之間即席畫「嘉陵江三百里山水，一日而畢」？假使歌德的迷娘的意象不是有機地再生於貝多芬[5]的心坎中，那麼後者怎麼會自認「這感受的印象刺激心靈去產生新作」，而寫下了那不朽的《迷娘曲》

5　歌德（Johann Wolfgang von Goethe，1749-1832）德國大文學家。貝多芬（Ludwig van Beethoven，1770-1827）德國大作曲家。

的音樂？

從論表演藝術的古典名著中，就指陳出在演員排演之前，先得把握到角色的意象：「演員在想像中創造好他的『模特兒』之後，他就像畫家所做的那樣攝取『模特兒』所具的每一種特點，把它移轉到自己的身上來，而不是移到畫布上去。」（見哥格蘭的《演員藝術論》）哥氏要演員演戴度甫之前，他的心眼先要看見戴度甫的全貌，演哈姆雷特之前，先看清楚哈姆雷特的身心。

從當代名優的經驗談中，也有幾個人特別提到這一點。海侖‧海絲（Helen Hayse，1900-）和布吉斯‧梅迪斯（Burgess Meredith，1908－）都以為表演藝術的出發點是「實現一個演員全部心靈所構成的意象」。批評家艾士提斯（Morton Eustis）曾記錄海絲創造一個角色的過程，他說：「大家確信她瞭解劇中人像瞭解自己一樣地清楚，也許更清楚點時，亦即當她能夠看見自己想像中的角色好像觀察這人的照片一樣地明白時，她才開始確定她與角色間的關係。……從她保證自己角色的意象明顯地刻畫於意識中時起，演員就打了半個勝仗了。」（見《名優經驗談》"Players At work"）

簡言之，演員先得孕育了角色的意象，才能夠在排演中產生它的形象。

在理論上，我們固然可以把意象和形象分做兩個範疇，也可以說前者是因，後者是果，可以照哥格蘭的說法，先把意象完全創造好，然後把它「搬上」身去，演變為形象，然而事實上，這是二元的做法。

藝術家可以把意象搬上紙，搬上畫布，搬上大理石等這些無機的物質，然而他不應該把意象「搬上」他的心靈所托存的身

體。假使意象是心靈的構思，而形象是心靈經驗的體現的話，那麼我就很奇怪為什麼一個演員不可以在追尋意象的瞬間，就讓這些經驗直接從形體流露出來，而一定要先把意象孤立地創造好，然後再把它「搬上」身去呢？這個圈子豈不是多兜的嗎？

一個演員靜靜地、專心地在誦讀自己角色的臺詞時，不是往往會在無形中用那種只有自己能分辨出的感情的調子去說話嗎？不也同時流露出一些不自覺的形體上纖微的反射嗎？誰能說這些語調和反射跟以後排演好的形象絕緣無關？也許它們是被發展了、修正了，但絕不會是絕緣無關的。

因此我在前文裡特地選擇C小姐的創作經驗當作較好的方法介紹出來，她意會到一個意象的片段，就立刻用形體表現出來，從形體上來考驗它。

我認為：通過形體來構思一個角色的意象，恰好是演員創作的特點之一，形象可能與意象同時產生。演員對角色的每一種意象構思，本身就是一種對形象的試探。

假使演員的每一種心靈上的構思從開始時就緊緊地與形體相滲合，他的機體從開始時就統一地從事於創造活動，那麼一些有心無體的（即所謂「純內心論」）或有體無心的（即所謂「外形論」）現象就不容易產生了。

單談理論似乎有點玄，其實每個演員在排演之前都會按照自己的習慣和方法不自覺地做著一些形象的試探工作，可是各人的習慣和方法又不盡相同的。

前文所提及的B小姐、C小姐和另外一位M君的做法就各有不同。

C小姐在我們的圈子裡是以演技上的圓熟練達著稱的，在一

次座談會裡，她提到自己的創作習慣是——

「看過了幾遍劇本，體會到我的角色的性格之後，我就先
背詞。我集中注意去體會每一句話的含義，把它的情感和思想引
進我的心裡來，再用我自己的情感和思想去解釋它，一遍又一遍
地唸，使它跟我自己的語氣和口齒完全相熟，於是那臺詞便逐漸
地、習慣地成為我自己的了。碰到趕戲，我總急於把詞背熟，無
形中就很快把語調定下來。不怕大家笑話，我國語還不錯，口齒
還清楚，再加上我在這方面不敢大意，所以念詞是我過去工作中
失敗較少的部分。……」

而M君——那以演多方面的角色見長的同事——卻告白自己
另一種不同的做法：

「我不習慣先背詞。我要把劇本細看過好多遍，從舞臺指示
裡，從自己的和別人的臺詞裡，先去發現那角色的特徵的容貌、
動作，乃至於他所穿的服裝和所用的道具。我的角色的意象往往
先是緘默的，但是能動的、有色彩的。我要等待把他的全副儀表
設計好之後，才讓他開口說話。」

至於B小姐呢，卻略帶愧色地承認她並沒有特地在讀詞或動
作方面先下功夫。看過幾遍劇本之後，她就不知不覺地跑進那角
色的圈子裡（例如她讀完《北京人》後，就不知不覺地想起兒
時所見的外祖父家裡的敞大而陳黯的客廳，那式微而空落的氣
氛），與角色——愫方發生共同的感覺。她也分辨不出動作、語
言哪一種先來，實際上恐怕是摻雜地來的。好比一個胚胎在母體
裡自動地吸取營養，她的心也自動地為角色的胚胎吸取各種有關
的感覺、記憶和想像；這些東西流過她的心便成為情調、情感和
情緒，反射到形體上便流為神態、表情、動作或語調。它們一來

便全都來，它們之間是劃不出明確的界線的。當時流露出的聲音和動作也僅具備了不甚明確的雛形，她所把握到的只是一種概括的調子、味道。

賢明的讀者自然一眼便看出這三位演員從事形象試探工作的差異：

C小姐的第一步努力是偏重於言語；

M君偏重於動作；

B小姐卻先去接觸角色的感覺和心情，而間接地發現了語言和動作的概括的調子。

假使這樣的歸納是不錯的，那麼C小姐和M君顯然是撇開了角色的完整的意象，孤立地創造了形象的某一方面——言語或動作，而B小姐卻在創造角色的意象的過程中，同時進行著形象的試探，把握到語言和動作之間的統一的調子，替以後在排演中誕生的形象做了最恰當的準備工作。

再從創作心理上看，C小姐和M君兩位是用自覺的努力去雕塑語言或動作，而B小姐是在不知不覺中得到了它們的。一提到「不知不覺」，便有點玄了。在表演藝術的領域中，可以容許這種不自覺的心理活動嗎？

容許的，那是在演員創造中占著極重要地位的「直覺」。

史旦尼斯拉夫斯基說過：

「也許在我們的藝術中，只存在一條唯一的正確的路——『情感的直覺』的路線。從它那裡會在不知不覺中產生出外在的和內在的影像（即意象——裡注），它們的形式，角色的意義和技術。」（見《我的藝術生活》第四十四章）

聶米羅維奇－丹欽科[6]也說過同義的話：

「當我追憶起三十年前我跟學生和演員們工作時，我發現我當時方法的精義跟現在沒有兩樣。老實說，我已經增加了無限的經驗；我的方法也變得更周密而更精巧；也發展了某種『技巧』了；但是基礎仍舊是一樣的：那是直覺和演員對直覺的感染。」（見《往事回憶錄》[7]第九章）

這一種對演員如此重要的「直覺」究竟是什麼呢？

我的學歷和經驗都不容許我說得具體而確切，姑且說一點點吧。

聶米羅維奇－丹欽科認為，直覺的來源可能是我們的五覺（視、聽、嗅、觸、味）在生活中所吸收的一切經驗。我們接受任何一種刺激，或發出任何一種反應，這些經驗都會在無形中起來幫助我們。當我們說一個演員用直覺來體會角色，那大概是指他整個的心靈都滲透到角色之中——他不僅能把作者所交代的、自己能意識地運用心力去把握的東西都體會到，同時他的全部下意識的經驗都起來幫助他，把作者所未交代的、隱藏在角色心中的最幽邃的東西都整個地捉摸到了。這種感受的過程是不自覺的，但是這種感受的深度和精微卻往往不下於原作者。比如聶來羅維奇－丹欽科導演安德列夫（Л.Н. Андре́ев）所著。當時朱穰丞與袁牧之演該兩劇時，正從事於「戲劇運動」。《回春之曲》的劇本，向後者解剖角色心理時，安氏竟不掩飾地表示悅服，他

6　聶米羅維奇-丹欽科（Вл. И. Немирович-Данченко 1858-1943）為蘇聯著名導演，與史旦尼斯拉夫斯基同為莫斯科藝術劇院的創辦人與指導者。

7　《往事回憶錄》中譯本名《文藝‧戲劇‧生活》，為焦菊隱譯，1946年文化生活出版社出版。——新版註

叫起來：「這真是正確得令人吃驚，就是我自己也不會弄得再好的了！」

　　一個演員要對任何角色都達到「直覺的」體會，幾乎是不可能的，這一方面要看演員的心靈中有沒有培養出與那角色相通的因素的可能，一方面要看在他的下意識的庫藏裡，這一種相通的經驗夠不夠豐富。我在上面所提及的B小姐演愫方這一路角色時，「直覺」感應力確是滿強的，但對於另一些角色就顯得差了。不過我仍舊樂於借重她的經驗，試描繪出直覺怎麼樣降到她的心中，她自己又如何受直覺所「感染」而接觸到角色的意象。我並不企圖以此概括地解說一切演員創作的心理活動，因為，這明明是一件傻事。

四、愛角色

　　當我心裡有一個意象在生長，我覺得有點像一個孕婦。在靜靜的時候，我會感到他的呼吸，他的小小的手足在肚裡伸動。我不僅在心裡感覺著他，而且在形體上也知覺了他。我帶著他一起去生活、工作、散步、思索。他會影響我的心情、氣調和夢想。在白天和晚上，這個人會無緣無故地闖進我心裡來，排開了當時一切思慮，整個地佔據了我，像個初次懷孕的母親在夢裡迎接她的未來的嬰兒一樣。

　　不知從什麼時候起，我替這種心情杜撰了一個命名：「愛角色」。

　　我從朋友那裡知道，這種心情很多人都有的，不過有時候是自覺的，有時候是不自覺的。

　　同時，「愛角色」的著眼點不一定每個人相同，像我自己也

曾經經驗過幾種不同的愛法。

　　我最初演的較重要的角色是王爾德[8]的《沙樂美》中為熱戀沙樂美公主而自殺的敘利亞少年。在角色分配表公佈之前，我就喜歡這角色。一方面固然因為我當時對於頹廢派的作品有點偏愛，而更主要的卻因為我羨慕他的漂亮的裝扮，華麗的服飾，把眼睛燃燒到發火的熱情，那蒼白的臉，那苦戀的心。這些都激動起我的原始的愛慕，可以滿足我許多幼稚的「展覽主義」的衝動。講實話，年輕的男女哪一個不喜歡演劇中的英雄與美人，因為他們可以有權利在臺上裝扮得更美、更「率」、更多情、更矜持──更叫觀眾愛慕他個人。許多女士從參加演劇工作的第一天起，就埋藏著總有一天要演茶花女、茱麗葉、陳白露的宏願，而先生們也從來不肯放棄演阿芒、羅密歐的雄心。人們很少為著愛演老太婆、老頭子而參加演劇的。他們之所以演這一路角色，多半因為「沒辦法」。假使「委屈」了一次，總得要求以後有充分的補償的機會，別讓他（或她）的麗質永遠埋沒。

　　這難道不算是愛角色嗎？

　　不，這恰好證明演員愛的不是角色，而是他自己。因為他打算藉角色來展覽自己，他打算利用阿芒的名把自己裝扮得最動人，把芸芸眾生都迷住。

　　而我現在所謂的「愛角色」，無甯是指演員對角色發生了很深的感應之結果。

　　這種愛又有點像戀愛。一個青年（演員）追求一個少女（角色）。她對他似乎是愛理不理的，他摸不透對方的心思，感到苦

[8]　王爾德（Oscar Wilde，1854-1900）十九世紀英國唯美主義作家，早期中國話劇舞臺上演出過他的劇作《沙樂美》、《少奶奶的扇子》等。

悶。從她每一次回眸或每一句談吐中，他去體會她的心事，不放鬆每一個可能的機會去理解她。他以為摸到她的意向了，很得意，然而當他向她作進一步表示時，她並不置可否，這使他迷惑，更熱心地追求，終於彼此之間有了初步的瞭解。他倆常常出去散步，低談著彼此的身世和心靈上的經歷，發現了彼此之間有不少的共同點──他們引起了共鳴。……從此他無論看見了聽見了或感覺到什麼，最初的聯想總是她。看見一朵花，他就想到可以摘下來插在她的髮鬢上；看見晚霞，她就聯想起她的衣裳的顏色。他「將心比心」，地去體貼她，設身處地為她想得無微不至，終於完全體會到她的心思、情緒和思想。他替她所做的一切是如此和她的心願相暗合，乃至他倆在默然相對的時候，他可以感到她的脈搏的節拍。他會說：「我不必觸你的手就感到你的心的節奏，而我的也跟著你的……」

　　一個演員接觸一個陌生的角色，以至於瞭解他，愛他，似乎經歷了這類似的過程。演員深深地愛上了角色，才能夠「將心比心」地體會角色的最深邃的、最精細的情緒生活。

　　這種愛有時候是自然發生的，有時候即使有，也是很淡薄，必得想辦法去激起它。

　　據說「史旦尼斯拉夫斯基時常採用一種巧計，故意無理性地批評劇作家的作品，結果演員都同情地為作家辯護，這樣便引起了討論，演員為著幫助作者，一定要在戲中找出一些好東西，來幫助他們的辯論，而導演所要求於演員的興致，便因此引起來了。」（《蘇聯演劇方法論》）

　　然而愛和喜歡本身就包含許多條件。一個演員可能喜歡這一類的角色，而不喜歡另一種；一個女演員可能喜歡懦方，而不喜

歡袁圓；另一位的愛好也許恰好相反。他們之所以愛，是因為自己很容易與角色發生同感和共鳴，彼此之間感到親切。而他對於另外的角色的情感和思想，雖然也覺得是自然而合理，但卻沒有親切之感，所以結果才不怎麼喜歡他，這種情形是常常遇到的。

史氏就在《演員自我修養》裡舉過一個例：

「假使你要表演一個從契訶夫的小說改編的劇本，劇中的主人公是一個無知識的農民，他從鐵軌上卸下一顆螺旋釘去做他釣絲上的墜子。為了這樁事他受審判……假使這件案要你來審判，你怎麼辦呢？

「我毫不猶豫地答道：『我會判他的罪。』

「『為什麼判罪？因為釣絲上的墜子嗎？』

「『因為偷了一顆螺旋釘。』

「『自然，誰也不該偷竊的，可是你能夠把一個完全不知道自己犯罪的人處分得很重嗎？』

「『我們一定讓他曉得，他這種行為也許會闖下全列火車翻身，死傷數百人的大禍！』我反駁。

「『因為一顆小釘子就會闖下滔天大禍嗎？你一輩子也不會教他相信這回事！』導演辯道。

「『這個人大概是裝傻，他瞭解他的行為的性質。』我說。

「『假使演農夫這角色的人有本事的話，他將會用他的演技證明給我看，他是完全不知道自己犯了什麼罪的。』導演說。」

在這裡，自稱「我」的這位演員對幹農夫這角色的感情的看法雖然認為是自然的，但他並不感到親切。他的觀感無甯是根據於法理的。他可以演那位法官，因為他在這件案子當中所感覺到的內心衝動，正和法官所經驗的相彷彿。這個同感使他接近那角

色，他自然而然地覺得農夫確實犯了罪。當他演審判這場戲時，他的直覺的情緒活動會無形中幫助了他，在不知不覺中給他帶來了許多精妙的、生動的細節。

在角色研究時，演員們往往不暇分析自己的心理活動，而只憑主觀的感覺說，他喜歡或不喜歡這角色。這一類演員的生活、情緒和思想，習慣地活動在一個固定的範圍內，只能給他的創作提供一定的資源，因而也給他的創造工作帶來了一個局限。

一個演員的知識、閱歷和體驗能力應該要培養得儘量的寬宏，他不僅能夠體會自己所屬的一類的人的心理，而且要能體會各種人物的心理，不僅要愛自己所知、所瞭解的角色，而且該要對每個角色都能夠具有「設身處地」、「將心比心」的能力。

假使我要演一個殺人犯、強盜、壞蛋這一類的角色，是否我也應該引起對他們的愛呢？

演員對角色的好惡愛憎有兩方面：一是按照自己所屬的社會層的倫理觀念對角色加以評價，什麼樣的人是好，什麼樣的人是壞，從而形成了自己對角色的愛憎，這是一方面；一是演員把角色作為藝術品──用他自己的身心作為介體的藝術品──來看待，如同士兵對待他的武器那樣，這又是一面。演員和一般觀眾一樣，喜愛「好人」，憎恨「壞人」。但，美好總是在和醜惡的搏鬥中成長起來的，正派角色總是在和反派角色進行艱苦複雜的鬥爭中成長壯大的。演好正派角色和演好反派角色同樣是演員創作上的重要責任。從這一角度看，演員應該站在創作家的方面愛自己的角色──不論它是屬於正派或反派。

可是，我們也往往看見這種情形：一個演員被派扮演反派角色，當他讀完劇本之後，便斷定這是代表什麼惡勢力的人物，他

得「批判」他，用誇張的手法把他的醜惡露骨地暴露出來，以表示自己的正義。他似乎快要在他鼻子上畫上小丑的臉譜，叫觀眾明白地意識到：「你們看，他從頭到尾是多麼的醜惡，我是恨透了這種傢伙的！我是站在正義的一面來出他的醜！」於是他覺得自己有權利當眾無情地戲弄他的角色，像頑童揶揄一個扯斷翅膀的蒼蠅，於是觀眾報之以大笑，他預期的效果是收到了。這樣，當其他的演員們生活於角色時，他正跟角色打架；當其他演員們努力要創造成一種幻象，要使觀眾信服舞臺上所開展著的一切時，他卻破壞它，叫觀眾別相信；當觀眾正準備以善感的心來體會各個人物的真實的生命時，他卻否定它，要觀眾付之大笑；當其他的演員們正和諧地活動於作者所創造的想像的世界時，他卻跳出這世界，指手劃腳地對著觀眾大發議論。

像這樣的表演顯然是出於憎恨，演員是以殘酷地使角色出醜為快的。

演員憎恨反派人物，是可以理解的。演員在表演中批評反派角色不僅是容許，而且是必要的。演員批評反派角色，正如他頌揚正派角色一樣，反映出演員的思想和立足點。演員憎恨反派角色，正如他喜愛正派角色一樣，可以在角色創造過程中發生迥不相同的、但同樣積極的作用。現在問題在於演員對反派角色的批評是採取「一般化的模仿」或「刻板化的模仿」，在角色臉上貼上「壞蛋」的商標呢？還是通過「性格的體驗」去發掘反派角色靈魂深處的醜惡？經驗證明：在外表上醜化壞蛋，只能收到浮面的效果，而深刻地本質地揭發反派人物的醜惡，才能擊中其要害。

反派人物——也和正派人物一樣——應該在舞臺上真誠地

生活著，他不會自覺醜和蠢，來個自我嘲弄，出自己的洋相，相反的他總是想盡一切辦法去遮掩自己的醜惡。他有自己的行為邏輯，有自己所屬的階層的倫理觀念。他的一舉一動，一顰一笑，他的思想、情感、慾望、志趣都是建築與依附於這種特定的倫理觀念之上。《日出》中的潘經理壓榨黃省三，手段不為不毒，心腸不為不狠，可是從潘經理之流的倫理觀念看來，這種做法是既公平、又合理，既理所當然、又天經地義，既心安理得、又理直氣壯的事。演員一方面必需具備進步的思想和鋒銳的分析能力，才能深刻地、本質地發掘出反派角色的醜惡；同時還得具備豐富的生活閱歷和藝術想像去掌握住反派人物的行為邏輯和倫理觀念，以便「設身處地」地投入反派人物的內心世界，把他最潛隱的最骯髒的看法和想法無情地揭露出來。

　　演員有時需要高瞻遠矚，站在角色之外，站在劇本全域之上去認識並評價自己的角色，有時候又需要深入角色之中，通過角色將眼光去看世界──這個世界的面貌往往跟我們習見的世界大不相同。

　　「人們通常以為賊、兇手、間諜、娼妓承認自己的職業不好時，應該覺得羞恥，但情形卻全然相反。被命運與自己的罪過和錯誤放在某一地位上的人們，不管這地位是多麼不正當，也要在一般的生活上做成自己的一種看法：在這種看法之下，他們的地位在他們看來是好的，可敬的。為了維持這種看法，人們本能地要置身於那樣的人群（圈子）中，在這裡面，他們都承認自己對於生活以及對於自己在這種生活中的地位所形成的看法。當碰到竊賊誇耀自己的狡猾，娼妓誇耀自己的墮落，兇手誇耀自己的殘酷時，我們要驚訝的。但其所以使人驚訝的原因，僅是因為這

種人的圈子和氣氛是有限的，尤其是因為我們是站在它的外邊。但，在誇耀自己的財產（即盜劫）的富人中，在誇耀自己的勝利（即兇殺）的軍事長官之中，在誇耀自己的權勢（即暴力）的統治者之中，不也發生著同樣的現象嗎？我們之所以看不見這些人為了辯護他們自己的地位而有的關於生活上的善惡的見解的錯誤，只是因為有這種錯誤的見解的人群是比較大，而我們自己也屬於這一群裡的緣故……」（見托爾斯泰[9]的《復活》）

當《復活》中的瑪斯洛娃無意中毒死了那嫖客，被捕上法庭受審，被詢問她的職業時，我們依據自己的想法，總以為她會低著頭，把眼光回避開，裝作撥弄著自己的裙裾的。然而她卻坦然地、驕傲地作答：「做娼妓」，並且「笑起來，迅速地環顧了一週，立刻又對直注意庭長。」托爾斯泰這樣地刻畫著：「……在那一笑中，在她那一瞥法庭的迅速的瞬視中，有一種那麼可憐的東西，以致庭長羞然垂眼，在法庭上有了片刻的全然寂靜。這寂靜被觀眾中誰的笑聲打破了，有誰作了『唏噓』聲。」

在這場面中，先是瑪斯洛娃透過自己的眼睛看見了面前這些「殘忍地審問她的男人們，就是那些總是親善地看她的男人們」，他們暗地裡都打她的主意，而她可以隨自己高興，滿足或不滿足他們的慾望，她當然有權利驕傲地笑。在剎那間，她那種包含在微笑中的對人生的看法懾服了這些老爺們。而只待那些可憐的男人們清醒過來，記起了「只要出錢就可以買到你」的那一套的看法，才敢偷偷地笑，給她的驕傲一次反攻。

那些老爺們自然有他們自己的善惡的見解，愛憎的標準，他

9　托爾斯泰（Л. Н. Толстой 1828-1910）俄國大文學家。

們從瑪斯洛娃的微笑中感到戰慄，要撅起嘴去噓她。然而托翁不僅沒有噓她，相反的他深深地愛著她，所以才能夠「將心比心」地體會她——體會到一個迷路羔羊的心坎中最精細的感覺。

我相信演員們可以摯愛著瑪斯洛娃式的娼妓，馬克白式的殺人犯，乃至梅非士托費里式[10]的惡魔，因為托翁、莎翁和歌德首先就摯愛著他們。他們或者賜予這些角色無限的同情，或者賜予他們旺盛的生命力。這些都可以感染我們，使我們跟著作者的心一起去體會。但對於托翁用鋒銳的諷刺之筆去描繪的那些高坐法庭之上想女人而隨便判人生死之罪的老爺們怎麼辦呢？作者是從心底裡憎恨他們的。托翁之所以那樣憎恨這些老爺們——恨他們的自私、昏庸、腐敗、殘酷，是因為他對被迫害的人們有強烈的愛，對被侮辱與損害的人們的命運有深切的關心。那麼，這種憎恨還是出於愛。假使沒有這種強烈的愛，他首先就不會對老爺們的昏庸之對於被迫害的人們的命運有什麼影響這一回事感到興趣，就不會對瑪斯洛娃的苦難引起切身的痛癢，就不會激起一顆藝術家的敏感的心去追尋醜惡的根源，就不會把老爺們一腦門子的鬼心思體會得頭頭是道，原形畢露。

因此，我承認一個演這路角色的演員的創造熱情是從強烈的憎恨發動起來的。演員對事物的認識愈深刻，他的愛憎愈強烈，就愈容易鼓起自己創造上的激情。演員的藝術家的正義感愈強烈，就愈能夠分辨出反派角色的醜惡行為和思想對於被迫害的人們的命運的影響。這些醜惡行為和思想是角色所追求的醜惡的生活目的所引起的。

[10]　梅非士托費裡為歌德詩劇《浮士德》中的魔鬼。

在演員認為是醜惡的生活目的，在角色本身絕不會認為醜惡，相反的卻自以為是天經地義。自私是醜惡的，可是自私者的邏輯是：「人不為己，天誅地滅！」演員站在角色之是，揭發反派人物的生活目的是重要的，但演員深入角色之中，按照角色的邏輯來思想行動，卻更重要。由於演員對反派人物具備了本質的認識，因此，他在體驗角色心理時，不是自然主義地反映角色的內心經歷，而是有目的地從中選擇各種典型概括的細節——在一個片段、一個舉動、一句對話、一瞥眼神中巧妙地閃現它那深深掩藏著的醜惡本質。演員對角色進行了批判，可是仍然生活於角色之中。

每個人都有他的生活目的，哪怕一個最自私的人也有所愛。愛什麼呢？愛他自己，愛名利，愛地位，愛權勢，愛酒色，等等。也們為了達到自己的各個目的而認真地想，認真地行動，不惜千方百計地進行鬥爭。他們愛得非常強烈，有時候乃至近於瘋狂。假使你要感應他怎麼樣引起這樣的思想行為，你就得「設身處地」地站在角色的角度去看他的生活。具體地說，演員應該愛他的角色之所愛，追求他所追求的，滿足他所要滿足的。這些人可能這樣想：「生活具備了形形色色的幸福，為什麼我不應該攫為己有呢？為什麼我不應該狂愛自己的幸福呢？」例如上述的老爺們當中的一個在主審那娼妓時，他念念不忘在當天下午三點到六點之間有一個瑞士的紅髮女郎在旅館裡開好房間等他去享受，現在已經是三點零五分了，他為什麼還在這兒多「蘑菇」呢？一個滿足的黃昏總比枯燥的審判實惠一點吧，早一分鐘走，就多一分鐘的受用，錯過了豈不太可惜？

演這個角色的演員愈熱中於去幽會，便愈對當前進行著的無

盡期的案情的論判感著煩躁。他也許一會兒勉強作注意狀來掩飾自己，雙手撐著下巴，像在那裡靜聽，一會兒又倒在靠背椅上，雙手交胸，腦袋仰靠著椅背，眼光呆呆地望著天花板，作沉思狀——想著那將發生的情慾的遊戲。等到他發現判決書已經讀最後的一句，他突然醒過來，非常有生氣地同意了那能夠最迅速結束一切的決定，——死罪、流刑或開釋都可以。

我不知道你們在事後會怎麼批評他，說他溺職、腐敗、殘酷或什麼，然而，天地良心，他在當時真沒有這樣想過，他連沉醉於自己幸福的幻想裡都來不及想，還有功夫管別的！

戲曲中描繪奸人就帶著極強烈的批判味的。一般演曹操的伶工們惟恐他奸得不澈底。在無數的刻板的曹操中，只有郝壽臣所創造的一個有「活曹操」之譽。活在哪裡？活在他性格真實而豐富多彩。據說在《長板坡》中，他表演曹操在山頭觀看趙雲跟他手下大將交鋒，他為趙雲的威勇所動，整個心愛著這英雄，一雙熱情的眼從沒有離開過他一步，全部做功表情都盈溢著「愛才」的熱望。「愛才」是美德，這樣豈不是把傳說中「奸雄」的曹操演成「好人」了嗎？你別擔心，「戲本」的內容早已交代過：他想攬權纂位，「愛才」不過是要找幫手為自己打天下。曹操這種用心（角色的任務），長久以來，流傳於民間，郝壽臣自然也習慣地把曹操看作「奸雄」，對他有一定的看法。但，當他演這角色時，他是通過曹操的心去愛趙雲的，他愈愛得深而真，便愈顯示他的野心勃勃，而我們觀眾才感到這個曹操是「活」的——是真人。

演員創造角色包括兩個方面：演員站在進步的思想立足點去認識角色，這是一方面；演員站在角色的立足點去感受角色所感

受的，這是另一面。兩方面是對立的，必須在實踐中達到統一。這個對立的統一，也就是演員的認識與性格（角色）的體驗的對立的統一。

前面說過理性的主題能夠給我們的工作做指路標，而感性的感應和體驗才是使我們接觸角色生活的推動力，其要旨就在此。

我們把「愛角色」看作演員接近角色的有效的心理技術之一，與演員的其他心理技術互相滲透，互相呼應。

「愛角色」才能夠「將心比心」地體會他，「設身處地」為他從事一切。從此你可以感應他的最細微的情緒，最真實的願望。這會引導你揭示真實，創造生命。他雖然沒有替你把你的愛與憎的標籤貼在臉上，但這種感覺卻非常鮮明地銘印在觀眾的心坎之中。

五、感性的與理性的解釋

即使每一個演員能夠對同一個角色發生了摯愛，深深地體會著他，然而在體會他全部經驗的時候，各人的感應是彼此不同的。有些細節深深地感動了我，而可能對別人不發生太深的興趣，有些細節使我們大家都感動了，然而彼此之間感應的深度可能相差很遠。那凝聚在演員的心版上的角色的模糊的意象，從最初的一剎那起，可能就不同。待這種意象隨準備工作的進度而日益清晰，這種區別便日趨顯著。

外國曾經有人嘗試叫一班學畫的學生聽著同一的樂曲，要他們把所感受的印象畫出來，結果各人畫的圖畫所表現的情調多半是相同的，但是各人由這情調所生的意象則隨各人的性格和經驗而大異。

　　不同演員從上個角色所感受的情緒上的調子可能是相同的，但，從他們準備期內的意象的分歧，演變到演出期中的形象上的分歧，那是太顯然了。

　　同樣，看著同一演出中同一演員的表演的觀眾們，他們彼此之間的感應，也可能為著同一的理由而頗有出入。

　　演員們的這種不同的感應，是怎麼樣形成的呢？姑舉例而言之。

　　假使某劇團派了甲乙丙三位女士一同來排演易卜生的《布朗德》中的女主人公阿格妮絲，其中有一場的情節是這樣的──

　　牧師布朗德和阿格妮絲夫妻倆死掉了他們唯一的愛子。她在苦念之餘，翻閱愛兒的衣服、玩具及其他珍重的遺物。看到每一件，她心裡便湧起了回憶，每一件都沾上她的眼淚，這悲劇的發生是由於他們住的房子太潮濕，小孩病倒時，妻便勸那牧師搬出他的教區來救孩子。可是牧師是個空想家，絕不願離開他那替基督服役的職守，因而孩子抵抗不了病魔，死去了……

　　這三位女士都會自覺地或不自覺地根據了自己的人生經驗、情緒記憶、思想、性格等去體會阿格妮絲的心情。假使這三位女郎都未結過婚，不能直接引借做母親的經驗去體會那慈母之心。她們在記憶中物色各種合適的情感的資源，最後也許發現了從自己的父母的愛裡面可以體味出這種母愛。她們準備從這裡下手。

　　血親之間的愛，不僅見於人類，而且為一切動物所共有的。它怕算是人間最共通的經驗吧，然而處於不同的社會和階層的人們對血親的愛的見解，在中外古今都有很大的差別。

　　例如宗法社會對血親之間的關係的看法，與現存的各種社會裡的看法是大不相同的。關係的看法既不同，愛法也自然不同。

在各種不同的時代、國度、社會、階層、地方之間都各有不同的倫理觀，這是自明之事。對於我們演員，要把握這些不同的倫理觀並不難。比如在原始的游牧部落裡，到了不能做生產工作的年邁的父母，便給兒輩視為廢物，備些糧食把他們遣送到荒郊，讓他們自生自滅。像這種特殊的倫理觀念雖然我們對它不熟識，但，只要有充分的研究資料，是不難體會出這種心理的。

處在不同的社會和階層的人們，各有不同的觀念和看法，這些觀念和看法在各自的範圍內形成共同的心理，這些在每個人的人生經驗和情緒記憶中占著相當重要的地位。假使我們是演員，那就頗能影響我們對於一個角色的體會。例如阿格妮絲對兒子的愛與我們一般人的情感經驗還比較接近，而做父親的卻寧願犧牲兒子以求盡忠於上帝，這種行為在我們看來，就未免有點不近情理。這完全是另外一種的看法。

但，假使看法是一致的，那為什麼各人的感應和體會不同呢？那三位女士對阿格妮絲的不同的體會，是怎麼樣造成的呢？

假定甲女士是從小就死掉父母，孤苦零丁地長成了。她嚐遍了人間一切的辛酸，體驗了失掉怙恃的真實的不幸，她雖然沒有身受過父母的愛寵，然而從孤兒的苦難裡，她正好體會這是一切歡愉的源泉、幸福的象徵。「母愛」對她有那麼一種無可言喻的懾服力，乃至她一想到這兩個字時，無論當時她是怎麼的歡愉，她馬上會覺得那不過是種幻覺，便不自覺地潸然流下無聲的淚。她雖沒有母愛的經驗，但那種類似的情緒卻強烈地觸動過她。她既然被派擔任阿格妮絲的角色，這間接的情緒記憶會幫助她，她的眼淚開始潸然地、無聲地灑在那亡兒的衣服上。

相反的，乙女士是一個幸福家庭中的獨生女。從小父母沒

有一回拂過她的意。她在慈母的膝前享盡了人間的一切熨貼的幸福。她很任性，略不如意便跳到母親懷裡號啕哭鬧。在她懂事之後，她認識了慈母給她的恩澤，企圖百倍地報答她老人家。她愛極了母親，老年人略有不洽意，她便不自覺地哭出來，似撒嬌又似體貼地跟母親纏個不停，直到後者露出笑顏為止，像她這種潑辣的愛的經驗，自然也可以幫助她對角色的體會。

第三位小姐卻是一個家道中落的長女，父母過慣了懶散的生活，弟妹們都很小，得仰仗她做事來維持，連家務也得她親手料理，父母顯然打算以她的青春做犧牲，永遠把長子的擔子架在她肩上。他們把溺愛賞給了她的幼弟。而她對他們的一群只有厭倦的、強迫的責任感。她變得孤獨、倔強，常常在失眠的長夜裡抽著烈性的紙煙呆想著，人像冰似的凝固住，眼淚只肯往肚裡流。她否認所謂血親的愛，然而她又最容易為自己所否定的東西所吸引。說不定在什麼時候她曾這樣地想過，讓我像聖‧瑪利亞那樣有一個嬰兒吧，讓我生前感到一口氣的溫暖……像這種歇斯底裡的母愛的憧憬，也能幫助她體會這角色。

這三位小姐都無形中運用了各自不同的人生經驗、情緒的記憶和資料，以及對人生的看法來演阿格妮絲的這場戲的，或者，反過來說，阿格妮絲的不幸的經歷觸動了她們各自的經驗和情緒，她們的情緒流進角色的「規定的情境」中，這些情緒上一切精微的細節都把不同型的血液帶給那角色。

從此，我們雖不敢斷定哪一位演得好，但她們三個人一定演得非常的不同。

史氏說：「演員千萬不要被迫地拿別人的觀念、概念、情緒記憶或情感來果腹。每個人都必得生活於他們自己的經驗中。

這些經驗是屬於他個人的，並且與他所描繪的人物的經驗相符合
——這點是很重要的。一個演員不能夠讓別人餵肥得像一隻閹雞
似的。一定要把他自己的胃口引誘起來。當胃口被引起時，他將
尋求他用以完成種種簡單動作所需要的材料，之後他將吸收那些
給予他的東西，而使其成為自己的。導演的職責是在於使演員要
求並探尋那些可以使他的角色有生命的細節。」（見《演員自我
修養》第一部）

這樣，這個角色不僅是劇作者所創造的，而且也會變成演員
自己的了。具體點說，那角色的內心的和形體的創作資料都是演
員的，而這些東西的內在基礎是演員和角色共有的。你從心坎裡
流出那角色的願望，角色因你的生命而得到生命，你在自己身上
看見了角色，同時在角色裡看見你自己。

演員對角色的這種創造，姑稱之為「演員對角色的解釋」。

這種解釋工作大體可以分為兩部分：一種是對角色的整個
的看法，如這個角色在劇本主題的闡揚上站在一個什麼地位，劇
本所給予他的是一些什麼「規定的情境」等等，這些多半可以運
用分析和推理去把握的（這中間感性的因素自然也在活動，不過
較不明顯）。這種工作可以由導演和演出集團伴同著演員一起去
做。這種工作的成果姑名之為「理性的解釋」。

其次的一種是指演員創造一個角色時所運用的他個人一切
心理和生理的元素和材料，這中間一方面包括了構成演員人格的
各種元素如情感、情緒、記憶、想像、思想修養、資質、才能等
等，一方面還包括著演員用以體現他的內心經驗的各種元素如形
體、儀表、聲音、動作等等。這些因素綜合的成果姑名之為演員
的「感性的解釋」。

在演員的準備工作中，感性活動與理性活動之間的交互為用的關係在以前說過了一點，現在還得加以補充。因為有些重要的問題還沒有接觸到。

比方說：演員們對某一個角色的感性的解釋必然因人而異，那麼理性的解釋是否也是這樣呢？

假定理性的解釋可以因人而異，那麼一個劇本的主題豈不成了你說你的，我說我的了嗎？

假定理性的解釋不能夠因人而異，那麼演員的感性的解釋難道不會影響、甚至撥歪了理性的解釋嗎？（我們不是屢次提及感性與理性間的交相作用嗎？）

這些試舉實例來說明：

我有兩個朋友演過《大雷雨》中的奇虹（卡傑琳娜的丈夫），兩位都是不同時期的優秀演員，都有很好的修養，自然他們之間的一切心理的和生理的因素有很大的差別。

《大雷雨》一書的作者把我們帶到舊俄羅斯的卡林諾夫的那座小城裡去。城外的伏爾加河儘管奔放而自由地流著，然而在城裡，「人的天地是狹小的，而野獸的天地是寬大的。」一些奇高伊和卡彭妮哈之流[11]在這兒築下了堅牢的獸窟，人們一生下地來便像棄嬰似的受野獸的舐齧或戲弄，善良的心像被摧殘了的初蕊似的瑟縮在一角落，用怯弱去保護自己。生命再沒有任何奢望，把它沉湎在酒裡吧……這些人中的一個就是奇虹。

我的頭一個朋友起先怎樣去體會那角色的，我不很清楚。在

[11] 作者以奇高伊和卡彭妮哈代表帝俄農村中的封建勢力，前者用狂暴的壓力對待波里斯，後者在家庭中無理地虐待媳婦卡傑琳娜利兒子奇虹，以致結果鬧出悲慘的結局。

我們共同排演的過程中，我逐漸看到他替奇虹創造了一個豐富無
比的形象。從他的舌尖到他的足趾，我感覺到一個新的人逐漸佔
領了他：他的眼眶變成三角形，眼珠斜吊著；鼻孔張大而掀起，
像用酒糟泡熟了似的；口角掛下來，舌頭往往不經意地捲著嘴
角，老要把快流出來的唾涎抹回；他的頭皮發癢，使他不得不常
搔搔；小腿上大概有什麼小蟲子在那裡爬動，他便習慣地彎起了
穿著馬靴的大腳去擦擦⋯⋯他的聲音因受了過度的酒精的刺激而
沙啞；語調像一團理不清的麻線，好容易剛找到了頭子，一下子
又攪亂了。手的反應特別靈敏，一會兒摸摸想潤點酒的乾燥的喉
頭，一會兒又用兩肘靠貼腰部，把褲帶往左右扭動幾下⋯⋯

我不能準確地形容他的神態。在這位清秀的、瀟灑的美少年
身上在轉瞬之間活現了一個頗為地道的舊俄的酒徒。我是這樣地
為他的神奇的化身所振奮，以至一時不及辨別他演的是什麼人，
只感到給他那種突出的、生動的、有光彩的創造所懾服。

直至演出多日之後，看戲的朋友才漸漸地辨明瞭所感受的印
象，開始對我們說，他成功地創造了一個自己的奇虹，但絕不是
奧斯特羅夫斯基的奇虹。因為他的形象叫他們感覺到奇虹是一個
先天的白癡，而不是一個從小就被野獸所嚙傷了的怯弱的、但卻
善良的靈魂。

這種解釋會減輕劇本主題的積極意義。因為假使奇虹真是
個白癡，那麼造成《大雷雨》的悲劇的不是卡彭妮哈那一流的野
獸，而是奇虹本身的自然的遺憾。那麼一個社會性的悲劇就會變
為一個病理學的或遺傳論的悲劇了。

另外一個朋友的奇虹是在四五年之後演出的，他沒有看過那
朋友的戲，但他聽過這段故事。

在研究這角色的初期工作中，他就力求正確地體會奇虹之為人。我在前面引用的H君的話，就是他的經驗，他產生了一個正確的奇虹意象。他借助許多文藝作品來說明他對角色作更深的體會，終於他能夠通過奇虹的眼去看世界，把他所見的所感覺的用日記記下來。他愛卡傑琳娜，同情她，但他怕那群野獸。他沒有勇氣去救自己，救她，只能偷偷地想最好找機會讓他溜開，喝喝酒，玩玩……免得看見自己的妻被母親咬得流血。他這樣地寫著：

「我像一個被赦的犯人似的溜走了，對卡傑琳娜說不明白自己心裡的苦衷。到莫斯科去！去喝酒啊！去忘掉眼前的生活啊！

「沒有辦法：母親叫我走，我怎麼好不走呢？她叫我死，我就死！母親的話就是我的主意，聽話就是生活。我奇虹是命運的傀儡啊！叫我走就走吧，走比在家裡好多了。卡傑琳娜雖然苦苦央求我，完全沒聽她。我怕多呆一天，多受一天罪，所以愈快愈好。我騎著馬！喝酒！忘掉！

「動身前媽逼著我囑咐妻子好好地侍候母親，尊敬她老人家……也要妻『不要看視窗外面』，其實看看有什麼關係呢？家裡怪悶人的。說到這兒我很難過，明明知道不該對美麗的卡傑琳娜那麼兇，但媽的眼睛像兩條閃藍的電光射著我，不好不說。嘴顫顫的，嗓子打了個結兒，半天說了那一句：『不要看年輕的小夥子。』

「這話是多說的。卡傑琳娜的心眼是很好的。後來我向她道歉了，她留我，我不肯。媽來了，替我脫了身。走吧，快一點走吧。」

這些是從他為奇虹寫的日記摘錄下來的，奇虹是這樣的一

個人。

這位朋友平素是個純樸的、容易羞怯的、近乎「內傾型」的人。他這些性格上的資料，經過了他的培養和融會，漸能與奇虹的性格相通。事實上，他演的奇虹也帶著自己性格上這一面的色彩。他所創造的形象並沒有前面那位朋友那樣的豐富而突出，但大體上還與奧斯特羅夫斯基的原意相接近。

這些實例說明瞭演員自己的感性的解釋，假使不根據原作的「規定的情境」而發展，便可能把劇本主題推到錯誤的方向去。而理性的分析和推理的工作，假使不孤立地去進行，確可以做角色創造的指路標，讓演員的血肉生長在這骨幹上。

下面我們再舉一個實例，說明在一個主題的理性解釋的統一性之下，演員們的感性解釋可以怎麼樣的不同。

莫斯科藝術劇院有兩位女演員，葉蘭絲卡婭和波波娃，同時被派去演卡傑琳娜這一角色。在藝術劇院一向嚴格的藝術要求之下，她倆對於這一角色的理解自然是一致的。

批評家杜勃羅留波夫[12]有一次曾把卡傑琳娜比喻為「黑暗王國中的一線光明」。

在舊俄那廣大的黑暗帝國裡，卡傑琳娜帶著她全部的光輝和熱力，像一把光線的劍似的刺穿了它，而與大雷雨而俱來的黑暗又馬上吞噬了那光線。

這雖不完全是一個論理的主題，但卻是它的一種正確的、形象化的解釋。

葉蘭絲卡婭和波波娃是同一條的光線，卻發生兩種迥不相

[12] 杜勃羅留波夫（Н. А. Добролюбов 1836-1861）俄國大批評家。

同的光芒：前者像是在寒冷的、恐怖的、鉛一般的雲層間閃現出的一條微弱而纖麗的春光；而後者卻像一條強烈而鬱熱的仲夏的光。前者演來像一首初戀的詩，而後者卻演成一出苦難的悲劇。

她倆之間怎麼樣把各自不同的生命呈給同一個卡傑琳娜呢？試舉她們處理該劇第一幕卡傑琳娜遊伏爾加河邊，為自由而奔放的大自然所啟示，對娃爾娃拉低訴心曲的一場為例：

「你知道我的心在想什麼嗎？人為什麼不會飛呢？」她問。（第一幕）

——是的，人為什麼不會像雲雀似的飛呢？飛出了這裡的獸窟，飛過剛解凍的伏爾加河，飛過那綠的原野，飛到雲端，迎接那春風，展開翅膀盡情地歌唱，唱春天，唱美，唱愛戀。葉蘭絲卡婭・卡傑琳娜是這樣感覺的，她想：我天然要飛到波里斯（她的戀人）那裡，像雲雀那樣。

但，「人為什麼不會飛呢？」這問題在波波娃・卡傑琳娜看來，卻是一種無可奈何的命運：不會飛是由於人的悲哀和苦難把她壓到地下來的緣故，是由於「飛」只能在童年的夢裡經歷到的緣故。但，明知道人不能飛，而我卻要飛起來，明知私情是犯罪的，但我不能不愛波里斯。等到卡彭妮哈之流要咬斷她的翅膀和咽喉，她是早已料到的。她沒有任何眼淚，她在自己的悲哀中僵化了。她沒有——也不可能有別的路，只有跑向伏爾加的深淵，把自己投給那些野獸們的饞嘴。

這兩股光線同樣放射出不同的光與熱，刺穿了這黑暗的帝國，馬上又給「大雷雨」吞沒了。我們能說：初春的明媚的光比仲夏的鬱熱的光更合時嗎？不，這僅是「大自然」不同的時序中的同樣的光與熱，這僅是藝術家們不同的人格中的同樣的光與

熱。這正是每一位演員藝術家從自己的心裡流出來的最珍貴的、
最特殊的光輝。

　　每一位演員藝術家在接觸他的角色的最初一剎那就通過了自
己的心的三棱鏡——他的人格——來吸收這股光，後來每一次在
臺上從事創造時，也透過三棱鏡去放射那股光線。

　　這是說明瞭，在不違背作者原意這原則下，演員藝術家們對
於同一的角色加以不同的感性的解釋，不僅是可以的，而且是必
要的。

　　普多夫金說過：情緒和理性這兩方面的活動，正表現出演員
創造一個形象的工作中的二元性。劇本中的綜合的「理則」要從
演員個人情緒活動中透露出來，同樣演員的情緒活動一定要根據
並受制於劇本的「理則」的光輝之中。

六、形象的基調

　　一切藝術家都享有隨意處理自己作品的意象的權利，唯獨演
員在這一方面的權利，往往是受限制的。

　　如大家所熟知，戈登·克雷和梅耶荷德[13]就否認演員有創造
的權利——首先就否認他有設計意象的權利。

　　克雷說過：「演員的動作和語言必須依照（導演的）設計進
行。他在我們面前必須依照著一定的路線移動，走到某一點，在
某種燈光之內，他的頭在某一角度，他的眼、他的腳、他的全身
都要與劇本和諧，而不要只與他自己的思想和諧，這些演員的思
想是與劇本不和諧的。因為他的思想（或許偶然會很優美）也許

[13] 梅耶荷德（В. Э. Мейерхо́льд 1874-1942）蘇聯導演，曾領導梅耶荷德劇院。

會跟導演所審慎設計的靈魂或模型不能和諧一致。」（見《舞臺藝術論》中「第一次對話」）莫斯科藝術劇院曾經挑選最好的演員給克雷排演《哈姆雷特》，排不上幾天就搖頭。史旦尼斯拉夫斯基急了，特地把他自己所通曉的一切類別的演技表演給他看，讓他選擇比較接近他的想法的一種，他還是搖頭。戲排到一半，他走了，把工作委交史氏和蘇列爾日茨基（Л.А. Сулержицкий）來完成。

　　為著同樣的原因，許多優秀的演員都離開梅耶荷德，其中一位以擅演列寧著稱的施特拉烏赫（М. М. Штраух，1900-）曾公開表示過：「當我從梅氏接受一部分工作時，我想由自己來工作，可是他不允許我，他替我做好了一切，好像他為其他的演員們做的一樣。在這種情形下，演員的創造被殺盡了，他在導演手中成了一個木偶。」而梅氏所賞識的認為是一位最優秀的演員伊林斯基（И. В. Ильинский，1909-），在別人看來，只不過「具有一副彈性的面孔和身體，讓梅氏可以任意來運用而已，完全是一件死東西，導演可以貫注以意義，或任它空洞著。」

　　獨裁的導演大師們只看重自己的創造權，他們為著要貫徹自己創作上的意象，就不惜排除演員（和其他工作者）的心智，用自己所構思的提線來操縱他的軀體，來完成那意象。

　　導演也可以在另一種比較和緩的方式下侵佔演員構思的自由。

　　例如——我的同事A君被派擔任《慳吝人》中的守財奴，他的意象中的角色是一個神經質的、衰弱的、多疑的財主。但當導演宣佈他的計畫的時候，卻把那角色解釋為一個頭腦冷靜的、頑強的、精明的老鰥夫。這兩種不同的解釋是各走極端的。他不能決定依從哪一種好些。有時候他頗為導演所提供的人物的旺盛的

119

生命力所吸引，但有時又無意中盤桓於自己的意象的一些變態心理的、奇詭的情趣之中。兩個人在他心裡打架，他不知道該袒護誰。臨到排演時，他表面上為導演所說服，放棄了自己的意象，但是在他不提防時它便闖了進來打擾。他感到很痛苦，決心把自己完全交給導演。導演也意識到這種責任，便專心一意用種種方法去操縱他的心思和情感，終於完成那要求的形象。結果導演和他都不能滿意，他說那是「同床異夢」的搞法，而導演的結論是「貌合神離」。

這個例子說明瞭：導演為著貫徹自己的意象，不一定要直接操縱演員的軀體，他也可以換一種方法去操縱演員的心思、情感。演員仍舊是沒有創作的權利的。

把演員的創造性看作如此有害的，恐怕只是導演獨裁論者的片面的看法吧。克雷的《哈姆雷特》的演出固然是本世紀初葉劇藝的奇葩，然而坎布爾（John Kemble）之所以被譽為「最好的哈姆雷特」，約翰・巴里摩爾（John Barrymore）的哈姆雷特之所以稱頌於世，該也不是偶然的吧。

當一些優秀的演員對角色進行深邃的探討時，他的研究的獨特心得有時候可能超過導演的。如查理斯・勞頓在西席・地・密爾（Cecil DeMille）的導演下扮演影片《羅宮春色》（The Sign of the Cross）的尼羅皇，他致力研究這暴君的歷史，發現了他原來是個愛美的人，但地・密爾卻承襲一般的見解，堅持他是「暴君」。他們爭執了一個星期，勞頓終於說服了地・密爾。後來他就此創造了一個前所未見的、溫文的、陰鬱的尼羅皇，同時，地・密爾也根據了這新的解釋來修正他的導演計畫。

我並不存心唆使演員為著這問題跟導演打擂臺、比高下，我

只想探討一下在導演與演員之間，怎麼樣的一種創造上的關係算是合理的，可以招致較好的藝術上的成果。

比較合理的看法應該是，演員跟一切藝術家一樣有他的創造權。演員的創造性和導演的創造性應該是互相依憑、互相補充、互相啟發，而向更高位發展之一種辯證的關係。導演作為藝術上的一個民主集中的組織者出現於創作集體中。離開了演員的創造性，導演的創造性便無從依存、發展。

這些原則保證了演員創作上的正當權利——首先是設計角色意象的權利。

導演在演出集體中提出導演計畫來解釋原作，提出處理這出戲之思想上的、形式上的、風格上的原則和方法，經過集體的補充、修正和認可，這個計畫就成為全部工作者的共同的出發點。這些原則指引著每個工作者通過各自的創作之路，來達成集體所要求的中心意念。

當演員參加討論「導演計畫」時，他就應該拿導演的思想和自己對角色的概念相比較，發現其間的同異。假使差異是屬於原則上的，那麼問題就多了。

所謂原則上的差異表現在什麼地方呢？在於人們對於一個角色的「理性的解釋」的不同。我在本章第五節裡，曾經引證了一位演《大雷雨》中的奇虹的朋友，雖然創造了一個神采生動的形象，但給觀眾的印象卻是「一個先天的白癡，而不是一個從小就被野獸（指惡勢力）所嚙傷了的怯弱的、但卻善良的靈魂」，因此就把「一個社會性的悲劇變一個病理學的或遺傳論的悲劇了」。這種差異能夠改變全劇的中心思想。像這些不同的「理性的解釋」一定會在討論原則時引起熱烈的辯論，總得說服了某一

方面，達到一致的結論。

假使導演與演員的差異僅是同一意念的不同表現（這種不同主要的是由於人們的心理經驗不同而形成的，我稱之為角色的「感性的解釋」），那麼，導演應該在不悖原則的範圍內盡可能地尊重演員的構思，跟他一同去感覺那意象，從自己的經驗中提出新的資料去補充它，使它更豐富而合於要求。於是這意象不僅是屬於演員，同時也是導演的了。

莫斯科藝術劇院演出的《大雷雨》採用「AB演員制」，一個是葉蘭絲卡婭創造的抒情的卡傑琳娜，另一個是波波娃創造的憂鬱的卡傑琳娜，導演不惟不強求「感性的解釋」的相同，而且肯定這些差異正是各該演員藝術家的獨到的成就。

碰到這種情形，導演應該針對著演員的特點來修正他的導演計畫，這樣，導演的創造性才能確實建立在演員的創造性之上。

演員與導演同意了彼此的見解，那麼演員才可以放心地、確定地開始形象的創造。

他的意象為導演所補充，導演的思想、情感、想像給他新的資料，他的心理經驗又攀緣著這些啟示而萌發許多新的枝葉，那意象便顯得更豐富而清晰。以前他所把握的只是一種概括的調子，如今經過了許多「形象的試探」以後，他漸漸發現這概括的調子中間有一個中心──以前它像一團朦朧的光暈，如今卻變為一個具體的核心了。

換言之，演員在不斷的「形象的試探」中，替角色收集了許多不甚明確的動作和聲音，當他反覆玩味這些東西時，他會發現它們之間有一些共通的、顯明的特點。於是他便從意象的概括的調子把握到「形象的基調」。他領悟到這基調之後，便可以預見

角色的整個規模了。

話似乎又說玄了，我們找實例來談。

當你聽過貝多芬的《第五交響樂》[14]以後，你不是感覺到一種英雄的、崇高的、激情的氣氛嗎？整個樂曲不斷地湧現旋律上的、和聲上的、節奏上的無窮變化，每句樂句都給你一點新的什麼東西，使你感到無限的清新與豐富，但是你同時感覺到你仍舊在同一的氣氛裡呼吸、生活、遨遊。你之所以感到清新，是因為每一樂句把你引進這氣氛裡的更深邃的、更精微的細部，而不是把你引到那氛圍之外。你好像在這種氣氛中作了一次最豐富而飽和的旅行。樂曲完了，你在餘韻中沉思吟味，一些旋律隱約地飄進你的心扉，漸漸地你發現它們後面隱伏著一種貫串全樂章的什麼東西，你一時把捉不住，於是你從沙發上跳起來去找樂譜，你反覆地研究它，你漸漸發現整個樂章是由一個核心所引起、所發展的——那就是第五交響樂第一樂章開始的第一句[15]。這就是樂理上稱之為「主題」或「主導的動機」（Leit-motif）的核心。

當你讀完了托爾斯泰的《安娜·卡列尼娜》之後，你能不為女主人公的身世、遭遇和性格，她的美麗、溫雅、熱情所迷醉嗎？你會同情她，愛她。你會像渥倫斯基一樣感到「非得再看她一眼不可」，於是你讀上兩遍，三遍，無數遍。說不定你會私下自比於渥倫斯基呢。你也許永不會忘懷他倆最初遇見時交流的一眼：

「……當他（渥倫斯基）回過頭來看她（安娜）的時候，

14　該交響樂亦稱《命運交響樂》，其主旨是「從黑暗走向光明，經過了鬥爭走向勝利」。

15　這個交響樂共分四個樂章：第一章是Allegro Conbrio，一開頭就是用 $\boxed{0333}\,\hat{1}\,|\,\boxed{0222}\,\hat{7}\,|$「搭搭搭搭……」四個音符寫成的第一主題。

她也掉過頭來了。她那雙在濃密的睫毛下面顯得陰暗了的閃耀的灰色的眼睛帶著親切的注意盯在他的臉上，好像她是在認識他一樣，於是立刻轉向走過的人群，像似在找尋什麼人似的。在那短促的一瞥中，渥倫斯基已經注意到了有一種被壓抑的熱望流露在她的臉上，在亮晶晶的眼睛和把她的朱唇弄彎曲了的輕微的笑容之間掠過。彷彿她的天性是這樣盈溢著某種東西，它，違反她的意志，時而在她的眼睛的閃光裡，時而在她的微笑中顯現出來。她審慎地隱蔽她眼睛裡的光輝，但它卻違反她的意志在隱約可辨的微笑裡閃爍著。」

安娜的天性是這樣盈溢著某種東西。它，違反她的意志，時而在眸光裡，時而在微笑裡顯現出來。它，違背她的意志，時而在語音裡，時而在微喟裡顯現出來。它，違背她的意志，時而在一次灼熱的握手裡，時而在一回幽悠的華爾滋的舞步裡，在看見渥倫斯基墮馬時「像關在籠裡的鳥一樣亂動起來」的失措裡，在馬車裡向她丈夫表白自己的私戀的眼淚裡……顯現出來。從她的睫毛到指尖，她是這樣地盈溢著某種東西。它，就是被壓抑的熱望！而整個的安娜就是被壓抑的熱望之流的化身！

當你把安娜的身世、遭遇和性格深深地玩味之後，是否也感覺到這就是貫串著她的生命的樂章中的一個「主導的動機」呢？

這個「主導的動機」就是我們在角色創造時所要追尋的「形象的基調」。然而兩者之間仍舊是有差別的。我們所談的並不是作者在角色身上已寫成了的動機，而是指演員通過了自己的「感性的解釋」，在自己的人格中發現了他的「形象的基調」。

托翁在安娜的生命裡發掘出這一主導的動機，演安娜的女優葛麗泰・嘉寶（Greta Gabo）本人的人格又是另一型的，她在自

己的人格中尋覓出與安娜發生共鳴的因素，她用自己的經驗、情緒和想像繪出安娜的意象；她用自己特有的夏夜的夢一般的眼神和蒼蘭花瓣似的嘴角透露出這種「被壓抑的熱望」，她自己特有的幽邃的氣質像一層紗似的籠罩著安娜，我們觀眾會感覺到她所把握的「形象的基調」是屬於她──嘉寶個人的。

貝多芬的《第五交響樂》的音節是不變的，經過不同的指揮者的解釋，不同樂隊的演奏，卻可以體味出不同的味道。奧斯特羅夫斯基的卡傑琳娜的主導的動機──如一個批評家所說，是「黑暗王國的一線光明」──也是不變的，然而一位女優可以把它表現為一股微弱而纖麗的春光，而另外一位卻像一股強烈而鬱熱的仲夏的光。

我看過兩次《大雷雨》，記得L小姐演得像夏夜，C小姐的氣質近於春光。至於那象徵著「黑暗王國」的主宰者的卡彭妮哈，大家都從兇狠那一方面去找她的基調。鐵板的冷臉，三角的梟眼，刀劃般的鼻紋撐著鷹鉤鼻子，橡樹似的脊骨堅挺著身軀，急暴的直線的動作……，這些刻畫似乎都聽命於表面的、一般的描繪，並沒有把卡彭妮哈的性格用更深刻的形象塑造出來。從書報裡，我曾讀到莫斯科藝術劇院的女優謝芙琴柯在這角色身上發現另一種的基調。

當卡傑琳娜和娃爾娃拉到門外送奇虹遠行的時候，謝芙琴柯・卡彭妮哈跟在後面瞧著他們，一種勉強的冷笑出現在她的鐵臉上：「年輕的人就是這樣。」這種冷笑就這樣地蕩漾成微笑：「看見他們真好笑。要不是在你自己家裡，那你連肚子也會笑痛，他們什麼事情都不知道，一點規矩也不懂得，連怎樣告別也不知道。」──她就這樣地爆發出大笑。

　　這種笑，冷笑、微笑、哈哈大笑是不可理解的嗎？不，她是有充分理由的——你想想：媳婦那麼大了，連給丈夫告別的禮節都不懂！孝敬婆婆都不懂！丈夫不在家時不許看窗口的規矩都不懂！連「家庭寶訓」都記不清！那豈不可笑！

　　在這種笑聲裡充溢著那頑固的、狠毒的、自以為賢明的老年一代對年輕一代的挑釁、污辱、折磨！

　　自然，卡彭妮哈狂笑的時候是不多的，她得常常用長面孔的訓戒、冷凜的苛責來點綴她的尊嚴，但是她心裡卻永遠地冷笑著，獰笑著。等那笑激蕩得要爆發到表面上，那就像她在不能忍耐時拔出她的劍，指向年輕、生命和進步！自然，劍是此劍鞘——那冷凜的長面孔——更犀利的！

　　在謝芙琴柯的身上，那「黑暗王國」的主宰者的窮凶極惡的形象，不是從卡彭妮哈的諄諄訓誡的面孔中，而是從笑聲和侮辱之中成長起來的。謝英琴柯的卡彭妮哈之所以能超過了許多別的卡彭妮哈，就憑了這一種基調的特色。

　　單把握到形象的基調還是不夠的。有些作曲家抓到了一個優美的主調而無法加以發展，於是樂曲只能在一種單調的、反覆的旋律中進行。在我們的圈子裡也常常看到這種現象。有時候我們看見有些演員把握到一些可以作為基調的語調或動作，當它初次顯露時，角色的神采馬上射出來，我們暗地替他歡喜。那演員也自知是得意之筆，一遇機會便像獻寶似的把它照樣「亮」出來，乃至「亮」之不休，叫人生倦。至於其餘的地方就隨便帶過去了。他雖然找到角色的酵母，但沒有把它溶解開，使整個形象都滲透了酒味。

　　我不能畫一張地圖告訴你到什麼地方可以找到「形象的基

調」。誰能說我一定找得著呢？但我確信它的存在，因為，我曾經在許多優秀的演出中看見過它。在你從事形象的試探時，或者在你排演時，或者直到你演出那角色時，也許你會偶然地從一句臺詞、一種思想、一種情緒、一種氣氛、一瞥眸光中接受了一個啟示，你的心竅突然開了，你從局部中窺見了角色生命的源流，他整個的心靈世界立刻開展在你眼底，這時候你像受詩人所歌頌的那樣——

「從沙子裡看到宇宙，

從剎那間看見永恆。

我該祝福你。」

形象的基調就是形象的源流從角色的心噴出一股流波，流過角色的五官、四肢、音帶、軀體，流進他與別的劇中人的關係間，流進他與事件的交涉之間……這樣就演變為形象的千百種豐富的細節。

因此，我們才說當演員把握到「形象的基調」之後，他可以預見到角色的整個規模了。

在排演之前，除了演員自己的準備之外，應該有一個時期讓導演協助他去做這件工作。按照合理的做法，這工作可以分開幾方面去進行：對詞和試排，並在這中間插入各種必要的討論會。

在我們的劇壇裡，導演們往往為演出期限所迫，只得忍痛地把這些步驟省略了。他們費盡周折所挖下的一點寶貴的對詞的時間，只夠用來解決一些讀詞上的技術問題（如校正讀音，指示輕重音等等），試排根本就別想提。[16]

[16] 這是指1944年在重慶的職業劇團的實在情況。——新版註

　　然而，即使只有兩三次的集體對詞，也許會在無形中給我們別的好處的。讓我的朋友說出也曾經怎樣的受惠吧：

　　「在對詞之前，我老是一個人拿著劇本看、讀，我用自己的情感來體會別的角色的話，無形中把別人的感情依從了我的，一切都顯得很平淡。但，在集體對詞中，我初次感覺到我置身在一個『整體』的規模當中，我具體地感覺著角色之間的關係——特別重要的是演這些角色的演員之間的感覺的交換和影響。我開始獲得各個演員讀自己的臺詞時所注入的新的解釋，這些都不是我自讀時所能預感到的。這些東西刺激了我，我的接詞和語調便起了有機的適應，從而在我過去的體會裡滲進了一些新的感覺。我要把這些感應馬上記錄下來，不然它又會飛跑了。我開始在全劇的有機的『流動』（Flow）裡發現了我自己。別人在無形中啟發了我，說不定我也在無形中啟發了別人呢。」

　　我的朋友是對的，他把自己的創造建立在全體合作者的創造之辯證的互相影響之中。

　　假使時間充裕的話，我相信對詞（配合著讀詞研究會）可能成為演員發現「形象的基調」的契機之一。

　　假使時間充裕的話，我相信導演將會舉行「試排」來幫助每一個演員去多方面地、詳盡地從事形象的試探，漸漸接觸到那基調。

　　那豈不是比逼著演員空著心靈去擠出一個角色，無米煮出飯來更可貴嗎？

　　演員要把角色的性格創造得飽滿而立體，往往要從形象的基調中發展出「變調」來，正如一篇交響樂章要從「主導的動機」——主題——裡發展出一些「副主題」（Subtheme）來，那樂章

才會顯得豐富、飽滿、生動。

我先提出一些個人的經驗和觀感。

在我早年的電影演員生涯中，我曾沾受「類型分派角色制」的「恩惠」，老被派去演一些所謂「沉毅的」青年，每一次接受這種角色，無論我下了多少準備功夫，我老是逃不出那慣用的沉緩壓抑的形象的基調。這種基調與角色的性格未嘗不符合，然而我在銀幕上老發現自己像缺乏了一點什麼活的東西似的——總是那麼單調、膚淺而片面，不像個活人，我自己常常不敢看下去。在這個時候，我的演技除了一片互續的灰色調子以外，沒有別的光彩，我從懷疑而對自己失望……

劇本《家》裡覺新的性格寫得優柔而脆弱，有一位朋友曾用悠弱而婉轉的基調去演出它，他設計出許多弧線的、女性化的儀態和動作，處處惟恐表現得不夠柔；同劇的覺慧是一位朝氣勃勃的青年，而朋友S君就始終用急躁而粗邁的調子去表現它，惟恐觀眾感覺他演得不夠剛。自然我不否認這些形象包含著若干性格上的特點，但從整個來看，不過是一些剪影的、褪色的影像——只表現了他們的性格的一面。

史氏曾對他的朋友忠告說：「當你演著一個患憂鬱症的人，你是隨時在苛求著自己，似乎只在擔心著你的角色不要演成——而且上帝阻止——不是患憂鬱症的人。但作家既早經注意這個了，你又何必擔心呢？結果你是只用一個顏色繪了這幅畫，黑色只成了為黑色，而少量的白色可以用來作對照。所以只摻用一點白色以及彩虹中其他的顏色於你的角色之中，這便有對照、變化與真實了。」他要演員演憂鬱角色時要尋求他的快樂；飾剛漢角色時要尋求他的柔；在弱者身上尋求他的剛強；演老人時要尋求

他的年輕；演青年要尋求他的老到。

　　這些變調的筆觸會破壞形象和性格的完整嗎？不，相反的，它們會化單調為豐富，化膚淺為深厚，化片面為立體。有了形象的基調和變調的對抗，角色的性格才會豐滿，神韻才會生動。

　　這個經驗也為我的一位演員朋友Y小姐證實了。她自述她處理《天上人間》中的瑞秋（即夏衍作《一年間》）一角的創造過程：

　　「幾年前我演《天上人間》中的瑞秋，我曾下過充分的準備功夫，我根據了她的出身、教育、年齡、遭遇等等，來抓住了她的憂鬱的特性作為基調。

　　「在演出後的座談會裡，同志們批評我說：『形象很好，味道也對，性格表現得很鮮明，但是太「平」了。』

　　「我接受了他們的批評。為著要克服這『平』，我又從新設計一下臺詞的快慢、輕重，使節奏的變化鮮明點，但結果得到的批評依然是太『平』。

　　「當時我很苦惱，我找不出為什麼會太『平』？到底『平』又在什麼地方？

　　「直到現在，當我懂得角色的基調需要『變調』來對抗、來陪襯，才能顯現角色的深厚和立體時，我找到了瑞秋之所以顯得『平』的原因。

　　「當初我只從強調聲音動作的節奏的變化，來補救這『平』，這種處理仍舊是表面的、枝節的。我無論怎麼變化，也不過表演了瑞秋性格的一面。我記得我從沒有一秒鐘放鬆過她的憂鬱和壓抑──即使是應該盡情歡笑時，我還是緊抓住憂鬱死不放手，生怕觀眾誤解了她的性格。

「現在，我如果再演瑞秋，我想可以在某些地方，找到她的『變調』的，換言之，我可以從另一個較深的角度去體會她可能有的心情。

「例如：在第一幕中瑞秋發現阿香偷偷地躲到床底下，被叫出來詢問時，他看見阿香與澍官兩個孩子的天真淘氣，又感到融融的新房氣氛和愛弟的幸福，她會爽然忘記自己的壓抑，忍不住歡樂起來（見《天上人間》十四至十六頁）。這剎那間的歡愉是忘情的，直覺地被觸發的，臨到新夫婦進洞房，按理瑞秋該更高興，但她對這振奮的場面早已有了心理的準備，反而變得矜持和壓抑了。

「另一個『變調』的地方可能在第二幕裡找到。瑞秋發現弟媳艾珍懷孕，她也可能忘情地興奮、高興。這是由於她對父親和綉乾娘的孝順，對遠離家室的弟弟的關切和摯愛，對弟媳的無限同情與愛憐。這些隱伏的情感突然為這天大的喜事所挑起，這種快慰是無比的，她可能興奮到不知所措，這時候瑞秋至少是暫時把她的憂鬱拋在九霄雲外了（見《天上人間》第三十四頁）。

「我不是為找『變調』而硬要瑞秋隨便地歡愉。假使這樣機械地去做，我相信我便會破壞角色性格的統一的。不錯，瑞秋是壓抑的。以前我演的瑞秋無時無刻不在壓抑，所以就顯得『平』，現在我要進一步去體會這不幸婦人的善良的心如何在多難的處境的隙縫中掙紮著喘一口氣，那憂鬱可能更深化了。」

這位朋友的經驗說明瞭：不要為「變調」而去機械地去找「變調」，「變調」要從角色性格的更深的體會和理解中去找的。

名畫《藍孩子》之所以成為藝壇奇珍，固然因為加恩士波

洛[17]把藍色演變出無窮的明暗的變化，但最妙的還是從全畫的蔚藍的幽靜中冒出那瘦削的孩子臉上的一抹蒼白。畢卡索[18]有一個時期愛用青色做他繪事的主色，即畫壇所稱的「青色時代」，同時，也慣用幾筆灰白去點破它。後來在「赤色時代」的作品裡，他又常用黃和赭色作伴奏。隨便拿我現在所處的平淡環境做例吧，我擱下筆，抬頭望望窗外的天，假使沒有繁星的閃眼，我將不會感到夜空是如此的深邃、無限；遠遠飄來一兩聲擊柝，打破了靜寂，我才格外體會到那無言的萬籟，那曠闊而互長的夜。

七、心理的線索

到這時候，演員的身心充滿著許多具體的、合用的細節——角色的情緒、思想、願望，它的聲音、動作、神態等等。各種類的細節都自發地閃現於他的心眼前，一些新鮮的片段的感覺和聯想會不經意地流進他的心坎，有些是一瞬即逝，有些是凝聚下來。於是演員希望著：創造吧，動手創造吧！

誠然，他可以動手了，許多必要的材料都已經具備，假使他就這樣動手，他也可以進行工作的。然而到他工作的半程，說不定他會遇著一些頗為嚴重的難題。

演員從「形象的基調」中發現了形象的源流。這源流從他的心裡湧出來，流到作者規定的各種不斷變化的「情境」之間，流進波折重重的事件之間。於是演員心裡的波流就有點像長江的水，一會兒經過迂迴險阻的巫峽，激盪起急湍的波瀾；一會兒奔

[17] 加恩士波洛（Thomas Gainsborough，1727-1788）為英國大畫師。
[18] 畢卡索（Pablo Picasso，1881-）為法國大畫師，生平嘗不斷探索新的畫風和表現手法。

躍夔門，一瀉千里；一會兒沉靜地流過鸚鵡洲；一會兒，又咆哮於燕子磯下；這中間繞過了多少峽谷險灘，經過了多少的順逆升沉，我相信江水有知，也會茫然不能置答的吧。

河道之曲折險阻，正如角色心理歷程之隱約迷茫；江水之枯漲無常，也像演員情緒之自發難制。假使讓一股自發的奔流直沖進迷茫的水道裡，一定會隨地氾濫，不可收拾。

這時候演員需要對角色的心理歷程進行一次全線的測量，從不斷演變的複雜的情境中疏浚出一條明確的道路，找出角色的心理的線索，才能引導自己的情感有條不紊地進展。

費士比亞的角色多像長江黃河，氣勢千萬，演員的情感容易激動起洶湧的波瀾，演員不愁情緒不興，而擔心情感進行得沒有節度。契訶夫的角色如一泓秋水，幽靜地流，不繞什麼險灘奇谷，演員的情緒不患其不穩，而患其平平地滑過，連一絲漣漪都不顯。

無論演員的情緒失之於「亂」，或失之于「平」，其原因都是因為他沒有測度出角色的心理線索。他雖然現在沒有做排演工作，但就應該去設計全線的圖樣了。

演員的情緒活動，有時固然能保持平穩的「水位」，有時也會不知從哪裡沖來一股山洪——他每一種情感的流露固然是自然的，各種情緒的細節都無法加以測度或權衡，往往流於放縱和任意，因而在整體上形成一種混沌的狀態。演員的身體也反映這種狀態，他的聲音和動作的節奏全盤把握不住，他的角色的形象因此搞亂了。觀眾所看到的也許是一堆淩亂的、無組織的東西，而那人物就缺乏一種貫串的有機的生命。

人類情緒上的精微變化是宇宙間一切節奏中最精微而複雜的

一種。「自然」賜給每個人一種適合的節奏，而演員要在自己的
有機體中再創造它，實在是不容易。

　　作曲家、藝術家、作家，甚至與舞臺演員同道的電影演員，
要在他們各自的領域之內創造人類情緒的節奏，都比舞臺演員有
把握，因為他們的創作都可以經過周密的推敲和修改成為定本後
才拿出來，而舞臺演員的每一次演出都是一次新的創造，每一次
都要委身於情緒上的不可測的變化中；每一次創造都是一氣呵成
的，絕不容你半途斟酌或修改。

　　有人會說，獻身於別種藝術的人們倒需要熟習創造節奏的技
術和修養，因為他們的表現的「介體」多是無機的物質。但，演
員不需要這樣，因為演員的「介體」就是他自己的自然有機體，
因此他只要盡心地去體驗一個角色的情感，他的自然有機體就會
無形中幫助他去體驗情緒上的一切精微的節奏了。

　　是的，我們承認一個演員對角色的體驗完全正確、純真而
合拍時，他可以達到這一步。那時候他與「自然」完全合體了，
踏進了下意識的創造，一切都是最真、至善。然而，據先輩告訴
我們，像這樣下意識地創造一個角色全部心靈生活的天才，從來
沒有見過，而為自己的原生情緒的不測性所戲弄的經驗，倒是每
個演員都有的。一個演員的情緒失去了控制，它洶湧地激蕩著他
時，反常常被誤認為靈感的降臨。它像一條斷了韁的馬，橫衝直
撞，弄得它的主人甚至沒有辦法指揮他的手，或轉動他的眸子。
即使是一個有經驗的演員表演他的熟透了的角色時，也可能有這
種遭遇。失了節度的情緒偶然在他的一句話或動作中脫了韁，先
從身體上某一部分冒起火來，馬上就蔓延到全身，不久就會傳染
給對手，於是一個傳一個，那過火和緊張燃燒著滿臺人的身與

心，直到全劇終了才換上無窮的困倦給演員帶回家去。

史旦尼斯拉夫斯基在排演《奧賽羅》時就遇到這種情形。

奧賽羅先是從一位英武豪爽的大將——一位溫柔情摯的情人，逐漸為讒言和嫉妒所煎炙，變為一頭瘋了的猛虎，這中間包括了情緒上許多錯綜複雜的變化。「從奧賽羅在第一幕對德斯底蒙娜童心般的虔信，到對她起了最初的疑心和生出了激情的瞬間，又把這種疑心引入殘酷的情節中，經過它每一個成長的階段，發展到最高點——即野獸一般的瘋狂，我要把這一條嫉妒的長成的線索表示出來，不是一件輕易的事。後來，當那激情的受難者的無辜（指德斯底蒙娜）給洗刷了，他的情緒又從高處墜到深淵，墜到絕望的陷坑，墜到後悔的阱窖裡去。」（見《我的藝術生活》）史氏繼續談他這次排演的經過：

「我竟希望把這一切單靠直覺去完成它，這實在是太傻了。當然，我所能做的只是瘋狂的緊張，精神上和形體上失了駕馭，硬要自己擠壓出悲劇的情緒來……沒有節度，沒有情操的控制，沒有色調的安排；只有筋肉的緊張，只有聲音和整個有機體的硬作，從我周身各部分突然生出一些精神的緩衝力，針對著我要自己擔任而又力不能勝的任務，採用自衛行動。

「此時根本就談不到情緒的有次序的而按部就班的生長。最糟糕的是聲音，它是一個高度敏感的器官，絕不能遭受緊張的。甚至在排演時，已經受過不止一次的警告了。我的聲音僅足以撐持頭兩幕，以後就會變得非常粗糙，因此不得不把排演暫停幾天，找個醫生想點最好的補救辦法……」

史氏說明瞭他這一次的失敗在於沒有把握住情緒的有次序而按部就班的發展的線索，因而搞亂了整個形體上的表現。關於這

一點，自然也牽涉到演員形體技術的修養問題，我們準備在另外的機會去談它。現在只談演員如何去測量他的情緒發展的道路，給最後的創作做個例子。

怎樣去測量這條道路呢？

當一個演員具體地體會了角色的全部情感生活之後，他要從角色的各種情感交替發展的過程中，找尋出情感上的每一個小的分節，逐步把它抽出來研究。這是斯民所稱的「單位與任務」的分劃的技術。

當我們還不能一下子把握住一個大劇本——例如五幕劇——的全部精義和內容，我們便開始去解剖它，分析它的各細部，因此便把劇本或一個角色的全部經歷分劃為若干單位。這種劃分是根據了該戲或該角色的內心生活中的一個小的分節：一種情感，一種思想、一種願望和一種看法。這些被劃開的片段就是單位，而其中情感或思想的內容的核心就是任務。

例如你現在被派去演《復活》中的聶黑流道夫，像這麼一位性格複雜而矛盾的角色，無論什麼有才能的演員都不能單憑直覺地演出來。他一定得把他全部生活的一些特徵的階段和關鍵都弄清楚。試就原作舉例言之：

一、最初他是一個純真無邪的少年，在他的眼睛裡世界是完善而美麗的。他從沒有想到異性。「在他看來，所有的婦女只是人類，都不能做他的妻。」甚至他和卡丘莎在溝裡的初吻，都不知道是怎麼樣發生的；

二、之後他倆之間才意識到一種純真的愛暗地生長了，「這是在互相吸引的純正的年輕男子與同樣的女子間所常有的」；

三、三年之後他再來訪她時，「已是個墮落的精練的利己

主義者，只注意自己的享樂。」他玷污了她，照嫖客的規矩給她錢；

四、他走後，有時偶然想起她和那孩子。「正因為想到這個，在他的心靈深處是太痛苦、太羞慚了，他未必作必要的努力去尋找她們，並且又忘記了自己的罪惡，不再想這個了」；

五、他更縱情於享樂，和一個有夫之婦發生關係，後來覺得有罪，打算放棄她。蜜茜小姐愛他，但他自慚沒有權利向她求婚；

六、他在法庭上碰見毒殺嫖客的卡丘莎，「他不相信在他面前的事情乃是他的行為的結果」，他雖想反駁法庭上的判罪，但「他覺得為她辯護是可怕的」，怕人看穿他們過去的關係；

七、他陷於苦悶的包圍中：「如何才能斷絕與那有夫之婦的關係呢？如何不用撒謊去解除他和蜜茜的關係呢？如何解決『他承認土地私有權為不正當』和『承繼母親的遺產以支持他的舒適生活』的兩種矛盾的想法呢？如何對卡丘莎消除自己的罪過呢？」；

八、經過長時間的心理鬥爭之後，他在心裡決定：「要對蜜茜說真話，說我是浪子，不能夠娶她。我要對那婦人的丈夫說，我是惡棍，欺騙了他。對於遺產，我要那樣處理，就是要承認真理。要告訴卡丘莎……我要做一切去減輕她的乖運……我將娶她，假如是必要的。」[19]

這些都是聶黑流道夫內心生活的進程中的幾個重大的契機，

[19] 我在「新版自序」中談到，對於托翁作品中所表達的某些觀點，從理論上我當時還不能識其階級與時代的局限的一面；而對於托翁作品中的人物分析，同時也還存在著這種缺陷，這裡就是一例。──新版註

亦可視為各個大的單位。例如第一個單位可以從他十九歲那年初到姑母的鄉間寫土地問題論文算起，到他跟卡丘莎和鄰女們在田野間作「捉迷藏」的遊戲時為止。那時期出現在他心靈上的第一個願望是（我試替他擬一個）：「我渴求人生達到無限的完善！」而第二個單位是從「捉迷藏」起，到他離姑母的家為止，他的心情改變了：「我愛卡丘莎——她象徵著人生的至善和美麗。」像這樣的每一種不同的觀念和看法都貫串著每一個單位裡的許多細節，這個核心就是「任務」。像這樣，這些大的「單位和任務」就成為演員創造聶黑流道夫的內心生活的指路標記，這就給演員的情感發展提供了一個基本的次序和節度。

但，單從這些大的單位入手，你還不能接觸他的情感活動較細微的變化，你一定要把「單位和任務」劃分得更小。

在第一個單位中，聶黑流道夫的「我渴求人生達到無限的完善」這個願望是從一些什麼事實裡透露出來的呢？我們又發現了以下的小單位：

一、他到姑母家後，純真地愛著他所接觸的一切人們，愛他們的古樸而單純的生活；

二、他讀斯賓塞關於土地所有權的論文，深深地感動，想到土地私有制的不合理；

三、他在日出之前在田野和林間散步，思索這問題，想到要將母親留給他的土地分給農民，以求最高的精神快樂；

四、他初次看見卡丘莎，他對她很好，把她看作應該相愛的人類中的一個，等等。

像這樣你就開始接觸聶黑流道夫的感性的生活，體會出他每一種情感、願望、思想、意志的來蹤去跡。這些因素在各個單

位中都趨向著一個核心，同時也潛伏著另一種傾向，一待時機成熟，便向另一個核心移轉，驅使他的中心生活向前發展，醞釀成第二個單位。例如聶黑流道夫在第一單位中把卡丘莎看作一個互相親愛的「人」，而在第二單位中由於偶然的初吻便生了戀愛，從此改變了他對人生的看法，在第三單位裡，他從異性的接觸中又發現了情欲的享樂，他再來看卡丘莎的動機就是想嫖她……這樣，聶黑流道夫的每一種心理的因素隨時隨地都在經歷著很有次序的、有節度的變化，一步一步驅使他走向全劇的終局去。

這些也就是前面所說的精神生活的推動力。

一個角色的這種心理因素的有次序的、有節度的變化就形成了他的內在的節奏。

演員只在研究過這些「單位與任務」，具體明瞭角色心理變化的過程以後，他才算測量過他的情感活動的路線，給以後的創造工作打好了底子。於是排演工作就可以從最小的單位開始了。

角色的節奏怎麼樣變為演員的節奏呢？

那是從演員在每個最小的單位中如何感應並體現其中的細節的實踐中產生的。

在這種地方演員的主體的活動又占著顯著的地位，他個人的經驗和情緒記憶又從中發生很大的作用。

為著要說明一個角色的內在節奏怎麼不同地為幾位性格不同的演員所感應、所表現，我又得引用第五節中所述的三位閱歷不同的女演員演阿格妮絲懷念亡兒的例子。

這三位女士開始是拿這樣的問題問自己：

「假使我死掉了我的愛兒，那我怎麼辦呢？」

於是她們各人的經驗、記憶和想像就起來幫助她們。

　　如前面所說，甲女士是一個哀靜的人，她的心裡會浮起這樣的情緒：「孩子，你去了……我又開始過那孤苦零仃的生活，我終生遇到的盡是苦難：從小我沒有見過爸媽，此後我更看不到一個親人了……你看你留在這兒的小衣服，不像我媽當年留給我的那片玉墜子嗎？我至今還把它貼肉地掛在胸膛，我將貼近這些衣物，永遠貼近你留在上面的溫暖和氣息……」她潸然地流淚，似乎對自己說：「你別哭出聲來吧，這世界沒有你一個親人，誰也不會來關切你的……」於是她心裡流露出來的願望是：「我要貼近他，永遠跟他在一起！」

　　而乙小姐從小就享受過完滿的家庭幸福，她可能是這樣想：「孩子啊，誰把你從我這裡搶走了呢？沒看你，我怎麼活下去?!這不是愛玩的木馬嗎？你不是常常騎在它背上，笑嘻嘻地要我代你趕它跑──像我小時候的那樣？你的小嘴不是啜過我的胸膛，吻過我的臉？但現在誰搶掉了我這些幸福了呢？孩子，你不能走！我要緊緊地抱著你，不讓你走啊！」她忍不住失聲痛哭。而「我要緊緊地抱著你，不讓你走啊！」這句話是具體地集中了她全部的情感。

　　丙小姐是在一個冷酷的家庭中生長的，她對這種情境的解釋又有不同：

　　「你走吧，安靜地走吧。人生本來很苦的，我真苦夠了，你又何必留在這兒受罪呢？早走一步也許是幸福呢。你留下了這些東西，我要緊緊地藏起來，絕不讓別人曉得。為什麼要讓人家曉得呢？人們的同情都是假的。甚至你的爸也那麼自私，害死了你！我恨他。但我絕不哭。人們說女性是弱者。我哭了讓人竊笑嗎？有眼淚我也只肯往心裡流，流給你……」她翻視遺物時眼裡

露著朦朧的寒光，人像冰凍似的。她更堅定地自言自語；「我要把你緊緊地密藏在心裡！」

像這樣，同一個單位中的一段戲，經過三個演員不同的感性的解釋，發現了三個頗為不同的「任務」。從現在起這些「任務」已經成為各人自己的感性的動力，它促動了演員自己的情緒發生互不相同的變化，這些變化觸發了形體動作的細節的變化。這些情緒上和形體上的變化都因不同的人而有不同的次序和節度。這些不同的次序和節度的變化就形成表演藝術的節奏。

因此，節奏不僅要在作者的角色中去發現，更重要的要在演員的身心之中去發現它。

換言之，各個角色有自己的節奏，而演同一角色的演員之間的節奏也是不同的。

演員之間的節奏雖然不同，但，他們的速率是可以相同的。速率是一種比較機械的、一般化的調子，它標誌著快、慢、中和。

像上面三個女演員演的阿格妮絲的節奏雖然不同，但她們絕不會演成三種不同的速率，一個是快，二是慢，第三個是中和。她們三個人一定都演得相當慢。

假使演員不從節奏而單從速率著手，那麼他的情緒和形體雖然也有次序地變化，但這種變化是機械的。

一個演員著手創作之前，先得研究角色的大的單位和任務，從這裡看到角色整個生命在其中奔騰的線索。他可以具體地預見這條線條的起伏、曲直、升降、輕重，為自己的創作測量一條貫串的、平坦的路。

其次，他就得把大的單位分為更小的，最小的，運用自己的

想像為角色創造一些小的、可接近的任務，去體驗一些簡單的情感、思想和願望。當這些心理的因素在他的自然有機體裡依次活動起來時，它們就會自然而然地流露出有次序的變化，這些變化因為受了單位與任務的引導和約制，所以每種變化都成為很有節度，從而就不會陷於輕重不分，層次不明。

一個角色的情緒上和形體上的這些精微的變化引導我們往哪裡去呢？這些點滴的變化將逐漸匯合成角色生命中洶湧的波瀾。

波列斯拉夫斯基[20]有一句名言：

「節奏是一件藝術品中所包含的一切不同的要素之有次序的、有節度的變化——而這一切變化一步一步地激起欣賞者的注意，一貫地引導他們接觸藝術家的最後的目的。」（見《演技六講》）

我們的最後目的是什麼？

是創造一個角色的心靈生活。

[20] 波列斯拉夫斯基（P. B. Болеславский）為史氏門生，後赴美國從事電影導演工作。

第三章　演員如何排演角色

一、強制的與自發的動作

經過上述的準備工作，演員這才踏入排演的階段。

在演員的創作過程中，排演意味著什麼呢？那是演員從意象變為形象的過程，把他所把握的形象的基調發育為一個有血肉的人。

從導演的立場上看，排演又意味著什麼呢？

在他，排演不僅是幫助個別的演員去創造形象，而且是把各部門的工作者的構思實現在統一的「演出形象」之中的過程。

因此，他首先得把作者為劇中人所安排的環境設計出來，讓演員踏進那基地，在那兒繁育形象。

那基地就是導演和佈景設計者合作製成的舞臺裝置。這是劇中人在裡面生活、行動、思索，發生某種感情，進行如此這般事件之一個具體的環境，更具體地說，這是導演和設計者為著演員們的活動用佈景和道具安排好的一個「表演地區」（Acting area）。

一齣戲的最初的「演出形象」大體是從這裡產生的。

一齣戲的規模不能一下子就在這基地上建樹起來。為著工作上的必要和方便，導演一定要將整出戲分作若干的段落來排。這種分段常因導演習用的方法而不同。有些導演的分段原無一定的原則，排到哪裡就算哪裡；多數的導演以角色的上下場為分界；

有的又按照劇中人心理的程式來分，把一種思想或情感的過程當作一個單位。這些單位也就是排演的段落。

我在第二章第七節裡，談到演員怎麼樣對角色的複雜心理做一次測量，去分辨出它的變化程式，以便有步驟地創造角色的精神生活，那些方法也同樣適用於排演的分段上。

在幾種排法中，這一種是比較合理的。

於是，排演開始了。

演員第一步的工作就是按照那「單位」，接受導演的指示，在規定好的佈景樣子裡「走地位」。

所謂「走地位」這句口頭語，在我們圈子裡，不僅是指演員在舞臺上的「區位」的移動（如由門到窗前，由臺中到右方），身體姿態的變化（如坐下、站起、衝前、轉身之類），同時也指因劇情的必要而影響演員的活動的「大動作」（Movement，如隱士撫琴、壯士拔劍、愛侶擁抱、仇人格鬥之類），這些都是導演在初排時就提出來的。這種排法姑且依照習慣，稱之為「排大動作」。

在導演方面看，「排大動作」是通過演員的活動去搭一出戲的骨架；就演員方面言，就是替角色的精神生活搭起一個軀幹。

演員怎麼樣在佈景裡開始排動作呢？這些在實踐中有五花八門的做法，這許多做法又可以歸納成兩三個原則。在這兒，我得借重朋友們在某次談話會中所提出的各種經驗來作一個比較。

大家都從自己的演劇生涯的開端談起，A君提到他最初以一個「愛美劇人」[1]的資格，在一個名導演手下排戲時的經驗。

[1] 「愛美」系amateur的音譯，意即業餘。

　　「我的初期演員生活是在W先生的督導下過的。他是個優秀的演員，演的戲我差不多都看過，我佩服他。有一次他問我肯不肯嘗試一個小角色，自然，我高興。第一次排戲的情形我記得很清楚。他關照我準備好一支筆來記動作。第一遍排，他教我把他所指示的『地位』一邊走一邊記下來；唸到某個字踏進門，某句話到桌子跟前，某個字站起來，什麼時候前進兩步，什麼地方轉身，等等。第二遍復排，查看我記錄的對不對。第三遍他才注意我的讀詞，配合著『地位』和大動作的變動，他告訴我念哪句話和哪幾個字的調子：高低、輕重、快慢等等。他替各種讀音發明許多自用的符號，如重音字旁加逗點，高音字旁打圈圈等等，這一套東西承他很慷慨地教給我了，我便按字譜上。第四遍是大動作和念詞的連排，我做得不連氣，他便索性親自表演給我看。於是我像觀眾似的靜靜地盯著他，我發現他的動作一次比一次地豐富、精細，到他最後一遍示範表演時，連抬頭、轉眼、伸指、投足等小動作都『出來』了。他要一口氣把一場戲排演得十分精細才罷手。我就一絲不漏地記錄了一切的細節。他管這些記錄叫做『演譜』，而我只要能準確地按譜演出，就准沒有錯兒。

　　「他一連導演過我幾個戲，我把自己完全交給他。後來我偶然跟另一位導演合作，我才發現自己像個生手一樣的沒辦法。要是不經導演指明，我連舉手投足都沒自信，而他偏要我自動地去作。我的心是空的，手足是死的。我發現我的創造力已經在過去被催眠了，我才開始意識到我的藝術生活上的危機！

　　「拿當時排演的心理跟現在的一比，我發現以前創造時的心情是很奇突的，我沒有直接從劇本裡去體會角色的情感，而只把導演用以表現角色的情感之規定好的大小動作，照樣抄過來。

為著要準確地再現這些動作，排演或演出時在我心裡流過的，只是『演譜』的符號。一個個的記號跳進腦子裡來，刺激起動作和語調，角色的心理過程是管不到的。其次，即使在戲演熟了之後，不必背『演譜』，然而動作和語調仍舊是完全受理性的命令所提示的，那時候我似乎是比較的『自動』了，其實不過是換了一個形體操縱的主人，歸根到底還不是出於『自發』的。」

從演員出身的導演，由於自己過去的工作習慣，往往在初排時便把動作的細節都規定死了。在他是認為，排好一場是一場。每場戲都像一場獨立的戲來處理，用全副氣力去演，貪多務得地去搜集各種細節。這樣，演員從開步起，就為許多迷亂的細節所包圍，失掉了對角色的性格發展的透視。其次，這些細節因為受了催生而早產，往往可能是不成熟的，等排到後面才發現它們的毛病時，要改動也就困難。

如A君所說，導演可能把自己的動作複印到演員身上，不過他也可能為著要達到另一種企圖，而使演員蹈入類似的覆轍。C小姐說出另一個事例——

「最近我演了一個歷史劇，那劇本充滿著抒情的詩味，誘發人們幽遠的懷古之情。導演R先生是兼擅舞臺設計的，他接受了克雷所設計的莎翁劇的圖樣的影響，用粗柱、高臺、臺階這些『建築單位』來設計一些詭美的舞臺面。為著滿足自己的審美的癖好，他最下功夫的就是如何運用演員在佈景裡的活動來構成許多美觀的畫面，單看他的設計圖，我也不禁為之神往。戲只排了兩三場，我便開始感覺到，導演為著追求審美的目的，往往不惜遣派我們走一些怪彆扭的『地位』：譬如我之所以站在長梯般的臺階的半程，上不到天，下不接地，左無靠右無倚地講了大半天

的詩言詩語，為的是這個『地位』最能表現構圖的優美，他有心讓觀眾多吟味一會兒；我之所以從平地邁上十幾級臺階，爬到孤崎的高臺的頂上，俯瞰著階下的情郎，道出纏綿的相思之苦，為的是這樣的一高一低、斜線相對的『地位』比較兩人平地相對更好看些，等等。這些場面在別人看來也許還漂亮，然而對於在其中活動著的我們，卻感到無限的彆扭。當我體驗著某種情感，心裡自然而然地要往東，但導演卻迫著我往西走；我打算靜靜地待著，他卻要我『滿臺飛』。總之，我們之間沒有法子合得攏。這樣說來，難道這位導演真是存心跟我們過不去嗎？不是的，我相信他在設計動作時是把演出的審美的圖形放在第一位的，因而並不怎麼看重演員在角色身上所直覺到的動作的動因。大家的出發點不同，自然不容易對頭。演員只好把他的心理的感應擱在一邊，拘謹地聽候導演的調度。看起來我們一會兒升天，一會兒入地，『地位』走得很活潑，其實在骨子裡都是『行屍走肉』。動作的不自然會影響情緒的，臺詞雖然念得朗朗上口，卻沒有幾句是『由衷之言』。」

　　A君和C小姐都帶著若干不快的神色敘述著這兩段經驗，他們一個是被迫著拿別人的符號架在自己的身上，而另一個是給別人的巧思所纏縛。桎梏的質料雖然不同，味道卻沒有兩樣。於是座中有人動問：「不是聽說有些導演容許演員自己提供大動作的嗎？也許那樣做就不會有毛病吧？」

　　「不錯，那樣的做法的確可以避免這些毛病，可是又會弄出別的岔兒。」F君帶笑地說，「要不要我把從前在劇藝學院讀書時的故事講來給你們聽呢？

　　「在學院時，我們從書本上知道有一種表演學說叫『演員中

心論』，我們做演員的自然特別對它感興趣。恰好學院裡有一位老師是專攻這一門的，於是我們慫恿他以研究的心得來領導我們排一個戲。

「導演並沒有按照一般的舞臺程式去設計佈景，他的佈景設計圖像一所真的房子的建築圖樣一樣有四堵牆，意思是讓演員儘量自然而舒適地在裡面工作、生活，直至排演成熟時才將第四堵牆撤掉，那時候演員對整個屋子的幻覺已經養成了。

「第一景是北歐海邊的漁村中的一間簡陋的船長辦公室。我演的是那船長。一開場就有我的戲。我問導演：『大地位』怎麼走法？

「你猜他怎麼回答我呢？他對我說：『這是你自己的房子，你從小就在這兒長大，從你父親去世之後，你自己就出來管事，每天都在這兒辦理業務。別問我怎麼樣「走地位」，我倒該反問你，現在你進這辦公室來打算幹什麼呢？』

「從這一段反詰裡我體會他的意思，他要讓我在自由而隨意的情形下在家裡活動。當我想到我進房的目的是翻查漁船出港日程表時，我踏上一張矮凳，到高架上抽出那塵封的表格，回到那張坐慣了的圈手椅上坐下，靜靜地披閱。許多動作和『地位』都差不多像這樣子完成的。有時我可以隨意作各種嘗試，從中再桃選最舒服的那種，我感到無限的輕鬆。我戲中的妻上場了，她也被賦予同樣的自由，她選了一個離我很遠的位置坐下來做活計，我們倆一面做著家常，一面從容地敘談著，真像是在家裡一樣。當第三個演員——一個從風暴裡逃生的老水手——帶來了三艘漁船觸礁沉沒的消息上場時，他是那樣的失神地激動著，每次走的地位都是凌亂無章的！他一會兒坐，一會兒立，時而左、時而右

地踱著，竟使我的驚愕失措的反應無所適從。排了半天，他的
『地位』算是『出來』了，但是我的反應是彆扭的。我對他表白
我的困難，他卻堅持他的內心衝動使他不能不如此『走』法。於
是我們不得不把排演停下來，對這問題做了一番詳盡的研究，結
果接受了導演提出的折衷辦法。像這樣的情形是常常發生的，特
別在人多的場面，雖然全劇只有九個人。我們經過了四個月的摸
索，總算完成了那短短的第一幕，於是我們在學校當局面前試行
『整排』。

「學校裡的一些老師們給我們的評判叫我們意外而苦悶。他
們一方面說我們演得很自然，很『生活化』；一方面又說我們演
得瑣碎、鬆懈平淡、甚至晦澀。原因在於各行其是，而整個場面
中的動作卻沒有統一的佈局和結構。我還記得有一位老師說過一
句很妙的話：『你們每人都演得不錯，但合起來卻是錯了。』

「『怎麼會弄成這樣的呢？』我們大家有點不服氣。

「第二天上課的時候，有一位老師正講授戈登・克雷。他
引證克雷的話來指出這次試演的缺點。克雷說過：『演員的職守
是在舞臺上，在某個「地位」裡，預備用他的腦子去暗示某種情
緒，……而導演的職守卻要在這種景象之前，以便他能把舞臺作
整個的觀察。』這次表演表示出導演放棄了在這景象之前觀照全
域的職責，他熱衷地聽任各個演員在自然而繁瑣的形態中吐露自
己的心事，而沒有把它們組織在劇情的統一的『流動』中。

「他問我們，諸位參加過交響樂的演奏會嗎？你有沒有注意
到，在欣賞的過程中的每一剎那，你都是把各種樂聲的總和攝到
心裡去的，從此你才可以體會出樂曲的情趣。樂曲的進行並不依
賴個別的樂音和它的演奏者，而是依賴各樂音的同時性的交響。

組織這種交響，引導樂曲進行的就是指揮者。同樣，一齣戲的發展並不依賴演員的單獨的活動，卻依據著全體演員活動的同時性的總和。而把這些個別的活動組織為演出的全流，引它向著全劇的主題流去的，就是導演。哪怕一場戲只有一個演員在場上『獨白』，但我們仍舊是在演出的全流上去接受它的，正如我們是在交響樂的全流上去接受曲中某一樂器的獨奏一樣。即使每位樂師的藝術是優良的，你們能想像他離開了指揮者而自奏樂曲，就可以湊成一曲成功的交響樂嗎？自然是不可能的。這次『試演』的情形就像這樣：想靠演員們各行其是的表演來搭成一齣戲，也是不可能的。

「如果我們聽任演員們自由設計動作和地位，那就一定會破壞了演出的集體的規模，使它流為無政府狀態。」

大家聽過了以上三位朋友的經驗談，把這些報告一比較，便發覺到裡面包含著一些矛盾，A和C兩位指陳出，導演強制演員機械地執行大動作是不妥當，而E君的經驗又證明由演員自由地去拼湊，也不是辦法。

那麼，究竟應該怎麼做才算合理呢？

在兩世紀以前，一齣戲的動作和「地位」確是由演員自己完成的，一些名優憑著傳統的或自己的經驗去指導別的演員們。如加力克[2]便是最初運用現實的格局演出莎翁劇的一位名優，他為《羅密歐與茱麗葉》的結局所設計的動作，直至十八世紀後期的英國舞臺上仍被沿用著。自前世紀中葉梅寧根公爵劇團起於德國，這種組織全劇的工作便全部移到導演手裡。可是不管是主張

[2]　加力克（David Garrick，1717-1779）十八世紀英國最偉大的名優。

導演獨裁的克隆涅克[3]、克雷，或反對這種看法的史旦尼斯拉夫斯基，他們都公認演員的大動作總是先由導演擬定的。我偶然參看過史氏的《海鷗》的導演臺本的照片，上面不僅註明瞭「地位」，而且他還畫好相當精緻的人物動作圖。

大動作先由導演所提供是不成問題的，問題在於如何能使這些動作一方面表達出導演的意圖，同時又與演員的意向相吻合。

要做到這一點，導演一方面要如克雷所說，站在排演的景象之外，替一齣戲構思出風格上的、藝術處理上的格局，同時還得踏進這景象之中，深深地體會各劇中人心理的過程，發現其動機和動向，用恰當的「地位」和動作將它們體現出來。導演的工作習慣可以因人而異的：有些人可能對某一場戲先構思好一個整體的佈局，然後將它放在劇中人的心理過程中加以考驗；也可能先從劇中人的心理體會中把握到大動作和「地位」，再將它們放在既定的佈局下加以考驗。總之，「地位」和動作是這樣地將全面的佈局和劇中人的心理動因摻合為一的。

導演設計動作時要體驗劇中人的心理，從這一點上看，「導演是某種限度內的演員」（愛森斯坦[4]語）。聶米羅維奇－丹欽科也說過：「就導演意義的深刻處來講，導演應當是一個通曉各種角色的演員。」然而，導演所兼擅的演員的經驗只應該當作創作上的材料提供給演員，而不該要演員照樣再現它。

這話怎麼講呢？我們在前面詳說過，不同的演員對於同一角色的體會是不同的，要是把導演所體會的動作與演員的體會相比

[3] 克隆涅克為梅寧根公爵劇團的優秀導演，該團演員技藝平常，因克氏的卓絕的導演藝術而馳名。

[4] 愛森斯坦（С. М. Эйзенштейн，1898-1948）為蘇聯著名電影導演和學者。

較，必然在程度上、在形態上有差別。因此，導演所提示的動作不可帶著強制的性質。它無甯是一種建議，一定要通過演員自己的心去融會它，通過他的形體去考驗它。

聽說莫斯科藝術劇院進行初排——「走地位」時，導演先解說被排的那場戲的意義、情調、氣氛等等，之後便按照自己預定的設計帶著演員「走地位」，一面走一面靜靜地向演員解說、啟發、討論，那時導演把自己投入劇情的「流動」中，與演員共同經歷角色的心理過程，一方面考驗自己的設計是否與演員的感應相合拍，幫助演員去消化它，使它漸漸變為演員自發的活動。如果演員不同意導演的建議，他可以隨自己的意去嘗試別的幾種，讓導演從全域的考慮上去選擇。也許排到後來，演員還要依從導演，但他決不強迫他去作不大舒服的事。

當一個演員對角色有了初步的研究，或者照我們的說法，他把握到角色的形象基調時，便自然而然地對角色的一舉一動有若干的預感，那基調會不斷地感染著他，他雖然不一定能夠明確地說出角色應該走怎麼樣的「地位」才合適，但他可以在「走地位」時體味出哪一些是不合適的。他的心像透過某種情調的濾色鏡來攝吸或排除各種動作，而他們所攝吸的東西都多少帶著那基本的「味道」，於是他的形象就會流露出某種概括的調子。如果演員走了幾次「地位」之後意識到應該在此處盤桓，而導演偏要他快步邁過，演員覺得應該站起來，而導演卻要讓他走動，他就會不舒服，他可能理解導演的用心，但他無法勉強自己的機體信服它們；他能夠通過自己的機體去完成導演的目的——而且做得更真實、準確、自然而優美，但不一定要一板一眼地照著導演的樣子去做。那麼，導演為什麼一定要演員們模仿他，把全體演員

都印成一個模子呢？為什麼不可以把自己兼擅的演員的經驗作為一種資料提供給演員，讓他們依照自己的道路把它發展為更豐富的、更生動的創造呢？

　　繪畫和雕刻中的人體的姿態和動作往往是畫師或雕刻家精心構思好的，他挑選了某種理想的姿勢來構成畫面。一般藝術家總愛要求他的模特兒嚴格執行那姿態。但，偉大的羅丹[5]卻不是這樣。他絕不肯把模特兒看作「有關節的木人」，搬頭擺腳地去擺佈他，他一定要等待那人自發地流露出那姿態時，然後動手創造。他說過：「即使當我決定好一個題目，強制我要那模特兒採取某種規定的姿態時，我僅向他指示出這樣態度，但我很小心地避免碰損他，把他的姿態來湊合我的，因為我只願意表現『真實』、自然而然地貢獻出來的姿態。」（見羅丹：《美術論》）雕刻家對於人體姿態的要求是最嚴格的，尚且如此，何況我們演劇所要求的並不是一個剎那的動作，而是一條有機動作的長流呢？

　　現代舞蹈對這問題的看法也是如此。為鄧肯[6]所首倡、而為薇睫曼所發揚的「自由舞蹈」（Free Dance）的第一條原則，就是要舞蹈者別機械地重複教師所跳的模樣。薇睫曼說過：「你千萬別照我的跳法去跳舞，你只要接住我的手，我就會把你領到你自己靈魂的豐富的深藏裡。」（見《作為藝術形式的舞蹈》 "Dance As An Art Form"）舞蹈對於人身的有機運動的要求是

[5]　羅丹（Auguste Rodin，1840-1917）為法國著名雕刻家。

[6]　鄧肯（Isadora Duncan，1878-1927）是第一位將舞蹈從不自然的古典程式中解放出來的人，她以為古典的舞蹈者都是活死人，「一切動作都十分僵硬，因為都是不自然的」。自由舞蹈理論的完成者為拉朋（Laban），他以為舞蹈是以形體動作，經過技巧的組織與排列，而表現內心的感覺和生活的經驗的藝術。薇睫曼（Mary Wigman）為拉朋的門生，拉朋的理論和理想是為她的實踐所完成的。

最嚴格的，尚且如此，何況我們演劇所要求的不僅是動作的單流，而且是動作與語言有機的交流呢？

我們也可以從現代名優的經驗中，找出這種實例來：海絲（Helen Hayes，1900-）在名導演基爾柏・米勒爾（Gilbert Miller）指導下演《維多利亞・勒珍娜》（Victoria Regina）一劇中的女主角。米勒爾排某一場戲時偶然應著劇情的需要，表演了一個非常優美的姿態，這的確是維多利亞的姿態，於是他便要求海絲照樣再現它。海絲試了好多次都失敗了。就是學得像，她也沒有自信。海絲深信，如果導演不做給她看，而只告訴她說：你是個很疲乏的婦人，伸手去接受一位朋友的恩賜，非常感動，以致失神地怔住了，說不定她自發地做出來的正是導演所要求的動作。那是她自己的東西，她自己會有「信心」。要把它從外面搬進來，反而使那姿勢不能再用了。另外有一場戲，排法與此不同。導演跟海絲說：「你年紀很輕，很天真，剛結婚。你從來沒有看見過男子刮鬍子，你好奇，覺得很好玩，這樣你不會跑過去看看他，你丈夫，怎麼樣下刀嗎？」他並沒有告訴她怎麼走，怎麼作，可是她卻馬上體味到了，作出一些非常恰當的動作。這是她臨時以為應該這樣作而發現的東西，可是事實上卻不比導演的示範表演壞。

演員是慧點的，你最好不要過於勉強他，許多演員懂得怎麼避免公開跟導演爭辯，假使他覺著演的調度叫他不舒服，而他又明知申訴不會收到效果時，他便表面上裝作遵從導演的意思，而在復排時「偷偷地」改變了它。改動雖然不大，但在他卻舒服得多了，而導演也不容易察覺。這種做法是一些「免淘氣」的朋友的「訣竅」。假使這種改動對創造是有益的，那麼為什麼我們不

該把它看作演員的公然的權利呢？

據我個人的經驗，導演在初排時所提供的每一動作和「地位」，能使我一「走」便感到舒服，這種情形是少有的。我很難在第一遍「走地位」時馬上就判斷出它是否與我的體會相符合。起碼要「走」過三四遍，當我的心情慢慢地滲進那規定的動作裡後，才會漸漸明白。有些動作和「地位」在剛走時並不大舒服，經過導演的解說、啟發，再用自己的體會加以修潤以後，便會漸感舒適。這種情形有點像穿新鞋，要是導演給你的尺碼太大或太小，你根本就穿不得。假使尺寸是合適的，你初穿時仍舊會覺著有些拘束，只要你穿上一星期，讓你的腳的模樣把鞋殼撐得軟熟，那鞋就會完全貼腳了。你要怎麼走，鞋子絕不會牽累你。

所謂舒服的大動作，不外是指導演的建議是與演員所體會的動作的動機和動向在基本上是合拍的。演員心裡有如此這般的體會，導演用如此這般的動作把它們體現出來。這樣演員便感到他們心裡醞釀著的一些朦朧的感覺，經導演這麼一提醒，便暢流而出，發生輕快之感。像這樣的動作就很快地為演員所接受，很快地與他自己的感覺相交流，變為有機的運動。從那時候起，演員不必強記動作，只要他這樣「感覺」，他就會自然而然地這樣「走」或「做」。他的動作是如此與心理相交融，以致他在以後會漸漸忘記這曾經是導演提供給他的東西。

「大動作」就這樣成為導演所掌握的「演出形象」的基礎，同時也成為演員所掌握的角色形象的繁殖的基礎。導演、演員的創造性最初匯合在這一點上。

當大動作變為演員的自發的活動時，「小動作」（Business）便會在不知不覺中漸漸地流露出來了。

155

這種「不知不覺」的過程究竟是怎麼回事呢？

當演員要把導演的建議轉化為自己的時候，他不能原封不動地接受它，一定會加以修改或補充。換言之，他要把這動作「抹得圓」，他或許會運用思索和想像去尋覓一些細節去補充它，或在排練時無意中把一些新的細節帶引出來。由於這些細節的滋潤，那動作才開始轉化為演員的。例如導演要演員從桌旁到窗畔去等候一個來人，導演所提示的動作是簡略的，演員最初只能在一種枯燥的款式中完成它。經過幾次復排之後，演員察覺在他跑到窗畔之前，最好先緩步跑到窗前的一張靠背椅旁，朝著窗外遠眺一會兒，手撫弄著椅靠，然後漫步行近窗框，撥開斜垂的紗簾，外面夕陽的餘暉反耀到眼裡，那攀簾的手腕便自然地反轉來斜遮著眼前，他漸漸感到強光刺痛了腦子，又轉過手背來輕抹一下前額，垂下手來，眼光轉向屋內，眸仁因強光的刺激而收縮，一時什麼東西都看不清楚，他便茫然地呆立了一會兒……像這樣，一個簡略的動作隨著豐富的細節的潤色，便轉化為演員的了。

其次，「小動作」又可以從角色的形象基調中孳化出來。

當我們在準備階段中做著「形象的試探」的工作，我們已經探索到許多片段的動作和語言的細節。這些東西多半是不甚明確的，有些染著角色性格的特徵，有些沒有。從那些有特徵的片段中間，我們發現了那「形象的基調」，它自始便與一些具體的細節相牽連。當我們排大動作時，那基調曾經感染了我們的活動的款式，而現在它又把我們準備好的一些細節喚起來，這些東西曾經受過我們形體的試驗的，因而跟我們格外相熟。在我們一舉一動之間，這些細節便浮進我們腦海，聽我們選擇，運用到具體的應對裡去。

我們所把握的一些細節自然是不充分的，在質與量方面都不足以塑成一個完整的人。也許最初出現的一些「小動作」只是我們醞釀成熟的那些細節，而其餘的動作仍是粗枝大葉的。但只要它們是演員受了基調的影響後所發出的自發性的活動，那麼它們將會適應著排演中每一種具體的安排，遲早引發起另一些適當的小動作來。我們在排演中所致力的，不外是將這形象的基調放在各種不同的「規定的情境」中加以引申、發展、變化，正如托翁從「被壓抑的欲望」出發去寫安娜的心、腦、眼、唇、四肢、動作等一樣。

小動作是花和葉，大動作是枝幹，而基調是滋榮全樹的樹液。初春先發的是枝幹，臨到暮春，樹液湧上了枝頭，為開花而忙。初春的花是稀少的，但，第一朵開的好花，就預示出春的規模了。

二、整體的與個人的排演

在排演的過程中，要確實指出什麼是導演給的，什麼是演員自己的，是不可能的。我們早已談及導演與演員創造關係間之互相的依存性，也談到在完成的形態中，要把各人的創造轉化為「整體」。

然而在這過程中，我們確實可以發現兩種不同的排演規模：一是由導演所領導的「整體排演」；一是由一些用功的演員們在家裡進行的「個人排練」。我們普通所談的多是前一類。演員往往謙抑地隱瞞私下的排練工作，其實他們確實在背地裡運用獨自的心得和方法去準備的。這些方法對角色創造上的影響，往往不下於、有時甚至超過了「整體排演」。因而，對於如此重要的創

造契機，我們不能略而不談。

我曾把這問題就教於我的演員朋友們。

多數的演員被迫著「趕戲」，排演所剩下短短的時間用來「背劇本」都不夠，想用功而沒有空，這筆帳就乾脆別提了。

有些在排過大動作之後，怕生硬，便把自己關在房間裡溜「地位」。

有些自己認真地去排大動作，為的是想很快地捕捉那偶然流露的小動作。

有些打算把「抓」來的一些動作或姿勢「嵌進」大動作裡。

有些特別注重念詞，去發現有效果的語調。

有一位朋友喜歡歪在床上把排過的大動作默想一遍，翻開自己的經驗去找材料，決定在明天的排演中陳展出一些什麼新的東西讓導演選用，等等。

總之，只要排演期限不十分短促，演員總願意用自己的方法去進行「個人排練」的。不管他們採用怎麼樣的方式，可是，這確實是不下於「整體排演」之一種創造的契機。

據我的看法，這兩種排演有時候能夠互相補充，也能互相抵觸，這種相成的或相剋的結果就具體地從日後的演出中表現出來。我又得從實踐中舉例。

有一個「名角」，很用功，排戲時是什麼都不願「拿出來」的。他聽導演的指示，低聲念著臺詞，輕微地動作著，對一切都似乎很淡漠。我好奇地觀察過他，發覺他在排演時絕不打算經歷角色的心情，而只是冷靜地在考驗導演所提供的動作，有沒有覺得太彆扭的地方。只要他認為有法可想，他從不提出什麼意見。他始終帶著那副悠悠然不在乎的神氣，排演的成果似乎是平淡無

奇的，等到上演的初夜，一切都猝然一變，排演時他那種陰陽怪氣的調子變得明朗而有光彩，動作和「地位」被修正得乾淨俐落；從未見他用過的小動作如數家珍地展覽出來；這些自然博得觀眾的激賞，同時也叫他的表演的對手招架不及。這些成果自然不是觸機而發，順手拈來的。他當然進行過長時間的「個人排練」，雖然他從不曾提及過。在他，「整體排演」僅是跟大家碰碰頭，打個底子而已，「個人排練」才真是他的創造契機。我們暫且不去批評他的工作態度，但這種排練對創造的貢獻卻顯然值得我們重視。

這位「名角」就這樣地把「個人排練」與「整體排演」對立起來，他是存心突破「整體的」創造，來獵取他個人壓倒的成功的。

另外一位演員的經驗也值得一提。

某君本是個平庸的演員，好容易得到一個主演莎翁名劇的機會，他意識到自己能否出頭，就看這一著了，一有空就關起門來自己排練。在「整體排演」中他也是同樣認真的。他從個人排練中收穫很多，很好，可是正因為他單獨下苦功的時候太多，無形中便使他漠視了別的演員對他的表演所能引起的情緒上的、節奏上的影響。他慣於離開對方的反應孤獨地念自己的詞兒，做自己的動作，而他又把這些東西定型起來。在整體排演時，他多少帶著一點獨善其身的心情，只顧把準備好的東西拿出來用，旁的都不過問。當時我們就察覺他的表演很突出，但我們把這解釋為別人下的功夫比不上他的多。戲上演了，結果是——別人的成就卻超過了他！為什麼呢？因為，他始終恪守著他在私自排練中所發現的款式，自行其是，忽視與別的演員之間的交流，他一「接

戲」，戲的「流動」便斷了。其次，別人接受了表演上的相互影響和啟發，比他演得生動、新鮮，同時也進步得快。

這個例子說明瞭「個人排練」與「整體排演」之間的脫節，演員下的功夫雖然多，但沒有收到效果。

「整體排演」與「個人排練」應該視為導演與演員間——整體與個人間對立而統一的創造過程，兩方面的創造上之獨立性和辯證性主要的是建立在這過程之上。因此我們不該把「個人排練」看作演員自己用不用功的私事，而應該把它正式提到排演程式上來。

在「整體排演」時，導演受時間和人數的限制，固然未嘗不可以陪同每個演員深入於角色之中，然而他大部時間仍是用來關照全域的。為著引導個別的演員體驗角色的最精微的心理生活，莫斯科藝術劇院的導演們常常花很多時間跟個別的演員進行單獨的排演。在導演監察之下，個人的排練就不會與「整體」脫節，從而把前者從屬於後者，不致使個別演員的表演突破了「整體」。

另外有一種個人排練是沒有導演參加的，方式頗為別致，女優斯傑潘諾娃（A. O. СТепаНОВа，1905- ）演《智者千慮，必有一失》中的蘇菲阿時，曾提到史旦尼斯拉夫斯基要她在家裡整天過著蘇菲阿的生活。史氏把這種排練法寫得詳細而有趣：

「為了要更熟悉一個角色，深入於其中，慣常和不斷的實習是必需的。因此，大家同意決定一天，我們不作為自己而生活，而在那劇中的環境之下，作為所飾的劇中人而生活。在那一天周遭生活中所發生的任何事件，不論是出外散步，摘取蘑菇，或划船，或漫步室外，或坐於室內，都要受劇中環境所支配，而且要依據每個所飾角色的精神化妝。我們必須將實生活一變而為角色

之用。例如在劇中，我的未婚妻的父母因為我窮、醜，是學生，絕對禁止我見他們的女兒，因此，我必須計劃瞞著她的父母去會她。但是，我的一個朋友來了，他是飾父親的，所以我必須趕快離開我的姐姐（戲中的未婚妻），使他不會注意我……」（見《我的藝術生活》）

像這一種排練可能為正式的排演準備好一個非常堅實的底子，它把作者寫在個別場面中之角色的生命帶到原生的、廣大的實生活裡，把原作所省略的生活交還給那演員。演員不僅可以用角色的眼去看那真的世界，而且還得用具體的行動去應對它。這樣一定可以替角色發現許多想像不到的、精微的細節，而演員就可以從中選擇合用的資料帶到「整體排演」裡去。

這種排練對於以後創造角色精神生活的工作也有積極的幫助。不管在正式排演或上演中，演員的表演總是為自己的上下場所切斷的，普通的排演絕不會過問角色下場後的生活，而這一種排練可以替演員把一些被省略的生活找回來，只要他下場後能夠把牢這些排練的經驗，角色的生命仍舊會在他的心裡繼續起來，直至他再上場為止。

我沒有機緣去蠡測我國演員們自祕著的各種排練的訣竅，但據我的猜忖，我們的方法大概是相當貧乏的，許多人甚至看輕這一套，因此我們的排演上的創造力很容易枯竭。我們在過去不是常常見到，一幕戲排上十天，大家就提不起勁來的現像嗎？

三、形象的資源

「整體排演」和「個人排練」是演員的主要的創造程式，可是並非唯一的一種，他還得做許多別的事。

　　演員在排演中逐漸繁育角色的形象。要使形象繁育，一定得有營養的資料，正如母親懷孕時喜歡吃這吃那，講究的還要請醫生開方子打針，為這胎兒提供充分的維生素一樣。正如母性的體質人各不同，演員的主觀稟賦也各有差別。

　　我說過，人的反應是以他全部既得的生活經驗為基礎的，這些經驗在不知不覺地起來幫助他創造。這樣說，演員只要有豐富的生活經驗、修養，就不愁沒有創造的資源了。但，人們可以問，假使劇中情況是演員從未經驗過的，那怎麼辦呢？

　　人們也可以問，假使演員的創造的資源永遠局限於「已知數」，那麼他怎麼能夠到達一些天才作家所創造的偉大靈魂的「未知數」呢？

　　這些問題都是有理的，所以我們準備談談演員在創造形象時可能動用的是一些什麼樣的資源。

　　在這些資源中間，我得指出最重要的一部分仍是演員內部所蘊藏的意識的或下意識的記憶和經驗。當演員發現了角色的「形象的基調」以後，那些合用的材料就會不知不覺地浮現到他心裡來，表現於形體上。創造上的這種現象，就是我們在前面所談過的「情感的直覺」。

　　史旦尼斯拉夫斯基演《國民公敵》中的斯鐸克門醫生的經驗，就是這樣一個典型的例子，他說：

　　「從『情感的直覺』，我自然地接觸（這角色的）內在的意象，抓到了它一切的特徵和細節：斯鐸克門的那雙看不出人類過失的坦然的近視眼，那種天真而年輕的動作款式，他與子女和家庭間的友誼的關係，那種幸福，那種好開玩笑和遊戲的脾氣，以及使一切跟他接近的人變得更純潔更好，把自己本性的最好的

方面拿出來的那種愛群性和吸引力。從『情感的直覺』，我達到外在的形象，因為它是很自然地從內在的意象裡流露出來的，而斯鐸克門‧史旦尼斯拉夫斯基的靈魂和肉體有機地合而為一了。我只要一想到斯鐸克門的思想和思慮，而那近視眼的特點，向前傴僂的身軀，急促的步子，那透入別人靈魂的，或凝視臺上物體的虔信的眼光，那帶著極大的說服力的、向前伸著的食指和中指——似乎要把我自己的思想、感情和字句推進聽者的靈魂裡，凡此一切的特點都會隨之而來。所有這些習慣都是下意識地、不容我作主地自動來了。」（見《我的藝術生活》第一部，第四十四章）

在排演時，這些材料不招自來了，有時候直至我們把它應用到形體上以後，仍舊是不自覺的。它受了我們的創造的磁力所攝吸，那麼悠然飄忽地來了，以致我們一時想不起它的來源。說起來似乎有點玄，但我相信每個演員都或多或少地有過這種經驗。只要遇到適當的契機，我們便明瞭這些資料是從我們的潛伏的記憶寶庫裡冒起來的。史氏說：

「過了幾年我仍舊演著斯鐸克門，我偶然地逐漸發現了他（角色）的意象和形象的多元素的來源，例如在柏林，我遇見一位以前常在維也納附近的避暑地碰頭的學者，我認出我從他那裡借取了斯鐸克門手上的指頭。這件事實是非常可能的。我遇見一個著名的音樂批評家，在他身上，我認出我在斯鐸克門的角色上所作的頓腳的樣子。」

「情感的直覺」不僅代我們收集形象的資料，而且也會自然地把它們安排在有機的系列之中，一切都顯出自然、和諧，像無縫的天衣一樣。用史氏的話來說，直覺產生了「形象的形式，

角色的意念和技巧」。「在臺上或臺下，我只要一掌握著斯鐸克門的儀態和習慣，於是在我靈魂中便發生出那醞釀起這些儀態的情感和知覺。像這個樣子，直覺不僅創造了形象，而且也創造了他的熱情。這些熱情有機地變為我自己的，或者，說得更確切一點，我自己的熱情變為斯鐸克門的。在這一過程中，我感覺到一位藝術家所能感到的最大的歡愉，我獲得一種權利使我在臺上說出別人的思想，把自己馴導於別人的熱情中，行使別人的動作像我自己的一樣。」

在角色創造的全程上，「直覺」曾經演過──而且將演著──如此神化的奇跡，使角色自然而然地在演員身上誕生，成長為活人，怪不得史氏和聶米羅維奇－丹欽科都把它視為演員創造上唯一的正確的路。

但，「直覺」是不能強制的：它來，你不能預知；它去，你牽不住它的衣裾。史氏在斯鐸克門的創造上雖然沾沐了它的恩惠，但在演奧賽羅時，雖欲乞靈於「直覺」，卻不得不自認失敗。

我相信在我們的圈子裡也有過一些朋友在演某一角色時曾經歷過與史氏相同的奇跡，他們是被祝福的。按照一般的情形說，「直覺」是頗為慳吝的：有些人也許只在經營意象時沾了它一點光，從此便絕跡不見了；有些人也許只有排某一場戲時覺得自己開了竅，但排下一場卻又摸不到門了；有些人也許覺得今晚的戲是「演絕」了的，但到明天又是依樣畫葫蘆了。它是「可遇而不可求」的。然而除了緣慳的人以外，總能或久或暫地邂逅著它。

史氏所謂的「情感的直覺」，實質上是幾種複雜的創作心理活動的和諧協作的結果。首先是演員長期觀察、體驗、分析生活所積累的、儲藏於下意識記憶中的財富，這些資料適應著演員對

164

角色的深刻的認識和體會，紛紛從記憶中甦醒起來，供他選擇取捨，然後通過他的訓練有素的技巧（包括心理和形體的技術），熟練而精確地體現出來。這些過程，粗粗看來，似乎是在不知不覺中進行的，其實都有一定的現實的依據。

　　演員較易掌握的創造的資料是自覺的記憶。當他看完劇本後，馬上就發覺這個角色像在哪裡見過似的，仔細一想，他就記起某一個或幾個熟人來。起先印象是很模糊的，經過反覆的追溯，他漸漸回到了與他相處的生活，想起了他的聲音笑貌以及一切詳盡的細節。這種情形差不多每個演員都曾遇到過。有時候這些資料會滲入「直覺」中，他不自覺地把它用到角色身上，有時候他會挑選出一些較明確的影像，意識地去模擬它。

　　演員的創造資料又可以來自聯想和想像。他的心是這樣地為創造欲所燃燒，說不定他隨時會從宇宙萬象中獲得一些啟示，經過了想像的醞釀，他會把平易的現象化為神奇。傳說某名優觀獅吼而悟凱薩[7]的凜威，望春雲而悟茱麗葉的窈窕。史氏演奧斯特羅夫斯基的《智者千慮，必有一失》中的克魯鐵斯基將軍時，曾從一所歪斜的、長滿了苔草的破屋上領悟了他的長滿了苔草般的腮髯的、眼眶像蔭著爬牆草的窗戶似的面型。朋友K君演《群魔亂舞》中的一位膽怯的流氓時，曾從一頭剛挨了打、貼著牆角溜走的狗學到了狠狠的步態。白拉斯哥[8]要演員從追撲蚊子的狠毒的心情中體會殺人的衝動；而我自己有一次用鐵錘打碎一隻耗子的腦殼，血濺到我的手臂時，我開始體驗到馬克白夫人[9]看見

[7]　凱薩為莎翁的《凱薩與克裡奧拍脫拉》一劇中的主角，為古羅馬的英雄。

[8]　白拉斯哥（David Belasco，1853-1931）為美國的著名導演和演員。

[9]　《馬克白》為莎翁名劇。馬氏夫婦兩人串同謀殺鄧肯王，馬夫人的手染上謀殺的

自己的手染著鄧肯王的血時的戰慄。一種形象可以旁通到別種形象，一種體驗可以旁通到別種體驗，這中間只待想像和悟性築橋梁。第一個詩人把花喻作美人，第一流名優遇到必要時，要能夠將芙蓉垂柳的形象轉移到自己的形體上。誰都清楚水可以結冰，也可以化汽，但誰也不能斷定一粒沙子在一個詩人的眼裡會演變成怎麼樣的奇景。

莎士比亞表演過《哈姆雷特》中的鬼魂；毅金斯基兄妹[10]在《仲夏夜之夢》電影中（萊因哈特〔Max Reinhardt，1873-1943〕導演）表演過「日」與「夜」的爭鬥；愛密爾‧詹寧士[11]演過《浮士德》中的梅菲士托里斯；某名優演過《火星旅行》中的國王；莫斯科藝術劇院的演員演過《青鳥》中的鳥獸，捷克國立劇院的班子演過《昆蟲喜劇》中的昆蟲——演員遇到這一類非人的角色時固然需要高度地運用想像，然而即使演的是張三李四一類的最平凡的角色，也會因演員的想像力的豐瘠而決定了成就的高低。

演員從直覺、記憶、聯想、想像、悟性所得來的創造的資料多半是他平素的自我修養的積累。所謂想像（包括聯想等）不外是根據我們知覺過的、保存在記憶中的資料，進行加工而創造出的於種新意象。我們的想像活動如果能得到更多的知覺經驗的支援，也就更容易活躍而豐富。開闢想像的最根本的道路仍然在於我們平日對生活不懈怠地進行深刻而細密的觀察和體驗。

有時候，我們所儲藏的資料不充足，難於進行創造，於是我

血跡，一看見手便想起自己的犯罪，她曾說：「即使用阿拉伯的香料都不能洗淨這雙血手了！」

[10] 毅金斯基為二十世紀初俄國最偉大的古典舞蹈家。

[11] 愛密爾‧詹寧士（Emil Jennings）為德國舞臺演員，兼演電影。

們就得運用一些別的方式，特地為某一角色臨時去發掘資料。

　　莫斯科藝術劇院在上演一齣戲前，差不多總佈置一次旅行，讓職演員們到劇本所寫的地點去實地觀察和搜集資料。史氏演《奧賽羅》之前，剛偕夫人從義大利作新婚旅行歸來，他自承在摩爾人間遇見了真的奧賽羅。演《夜店》時，劇院曾以作家基爾李爾夫斯基為嚮導，到當地的下層社會——克列托洛夫市場——去訪問，史氏自稱「到那裡的實地考察，比對劇本的任何討論或分析都更能激發我的幻想和我的創造的氣氛。……那裡有活生生的材料來創造人、演出形象、模特兒和計劃。」演《黑暗的勢力》時，他們又到托拉地方的斯塔克柯維奇氏的鄉邑裡住了好久。他們之所以能夠創造出真實的地方色彩、真實的人，就因為他們是從原生的土壤中掘取創造的資料。[12]

　　查理斯・勞頓演《當場》（「On the Spot」）一劇的督尼比勒利角色時，知道作者所寫的模特兒是一個芝加哥的炮兵。他要觀察那原人，但那人已到義大利去了。他追蹤到他，不叫那人發覺，讓他安處在原來的環境和心情中去觀察他許久。

　　有一次托爾斯泰敘述他如何創造《戰爭與和平》的女主角娜塔莎・羅斯托娃的光輝形象時說：「我拿索娘（托翁的太太）和

[12] 毛澤東同志在《在延安文藝座談會上的講話》中指出：人民生活是一切文學藝術的取之不盡、用之不竭的唯一的源泉。筆者在寫作本書時，沒有能夠讀到這精闢的論斷，因而沒有認識到把深入生活這個創作上的關鍵性的問題，放在首要的地位上。

毛澤東同志號召中國的革命的文學家藝術家必須長期地無條件地全心全意地到工農兵群眾中去，「觀察、體驗、研究、分析一切人，一切階級，一切群眾，一切生動的生活形式和鬥爭形式，一切文學和藝術的原始材料，然後才有可能進入創作過程。」（見《毛澤東選集》第三卷，人民出版社1953年第二版，862頁）這樣就最明確而完善地解決了生活與創作的關係問題。——新版註

丹娘（托翁的妻妹）加以琢磨，就產生了娜塔莎。」自然，托翁不是簡單地把兩個真人的完整的形象揉成一體，這個創造過程必然十分複雜，可是其中一定少不了兩個步驟：先是把兩個真人的性格的各種特徵，分解開來，加以分析研究，然後再把從兩人身上選擇出來的幾種特癥結合起來，創造出一個新的形象。這些創作經驗也可以作演員的借鑑。

另外，在演員圈子裡也流行一種模仿真人的模特兒的辦法，大家管這叫「抓型」。所謂「抓型」，是指演員把真人作為模特兒，直接模仿他的外表的特徵。據我所知，在演員方面意識地運用這方法，恐怕是以袁牧之為始。我曾在前文裡提及他為著演《萬尼亞舅舅》等劇，曾朝夕追隨著那些流落在上海的白俄，為著物色合適的模特兒，乃至於廢寢忘食。我也提過有一個朋友為演《日出》的潘經理而特地到銀行界裡交遊，一遇合適的模特兒便悄悄地掏出小簿畫下他的特徵。

拿著劇本去找模特兒是件苦差事，例如朋友W君演陳白塵的《秋收》中的一位流氓氣的傷兵吳子清，老感覺捉摸不住他的神氣，於是決心出門「抓型」去。他跑遍了重慶的大街小巷、茶寮、酒店，傷兵們似乎像預先約好似的躲開了他，結果只好垂頭束手而回。

要揣摩一個角色的神態有時候不必要模特兒，而可以間接從角色所處的環境裡得到啟示，故友江村君[13]就承認過他所演的曾文清，曾經強烈地受曹禺所描寫的曾家頹落幽沉的氛圍所感染。查理斯·勞頓最喜歡使用這種方法，特別在他演一些歷史人物，

[13] 江村，系重慶「中國萬歲劇團」演員，以演《北京人》等劇知名。

難於尋覓合適的模特兒，而創造的資源又受著嚴格限制時。例如
在他演《英宮祕史》中的亨利八世之前，曾經有一個時期流連於
都特爾皇宮和潑哈頓皇宮之間，使那梅紅色的彩磚和古雅的嵌
板、建築的款式、拱廊等的形狀，都銘印在他腦海中。他想從故
皇的遺澤中神通它的主人。在演《畫聖情癡》之前，他曾到荷蘭
訪問過郎勃倫脫[14]氏的故居，常常一個人跑到水榭、運河邊徘徊
冥想。平坦的荷蘭的田野展現在他面前，他在守候著曾經啟發過
那前代畫師的大自然，再度般賜他同樣的神奇的默示。

　　為著準備一個角色而跋涉長途去實地考察，在我們目前是不
能想像的。並不是說有誰偷懶，而是實際情況不容許[15]。一些用
功的朋友便想出「退而求其次」的辦法：他們閱覽和欣賞文獻、
書籍、繪畫、照片、雕刻、電影、音樂。我提過有一位演奇虹的
朋友從《聖經》中吸取奇虹的善良，從《被侮辱與被損害的》老
人身上吸取他的抑鬱，從《奸細》裡吸取他的懦弱。保羅・牟尼
演左拉時，自稱「收集了極其豐富的畫像的材料、他的著作、他
的同時代人論及他之一切書籍，一切特萊孚斯的紀錄檔。」我的
一個同事演電影《藝海風光》裡一個窮作家時，從羅丹雕刻的
姿勢裡學來許多東西。朋友K和Y君曾在聽罷貝多芬《第八交響

[14]　郎勃倫脫（Rembrandt Harmenszoon Van Rijn 1606－1669）為荷蘭大畫家，最擅
入像。
[15]　此處所謂目前，系指1944年前後的重慶。
　　　為著創作的準備工作而深入生活，這種幸福只有解放後的藝術工作者才可能有，
　　　在解放前的國統區，是不可想像的。首先，正如毛澤東同志指出：「那些地方的
　　　統治者壓迫革命文藝家，不讓他們有到工農兵群眾中去的自由。」（見《在延安
　　　文藝座談會上的講話》。《毛澤東選集》第三卷，人民出版社1953年第二版，860
　　　頁）其次，深入生活需要花費一定的時間，經濟、人力，絕不是當時以牟利為目
　　　的的劇團當局所能接受的。──新版註

樂》後，發現了念《家》裡覺新和瑞珏婚夜獨白的純真的情調。

　　各種藝術家將某一種心理經驗表現在不同的「介體」之,中：畫家把它變為色與線，雕刻家形諸於「立體」和「起狀」，舞蹈家形於運動，音樂家形於旋律，而詩人則形於言語——但演員可以把這一切都轉化為聲音和動作。在這中間，小說的人物塑造法對我們特別有幫助。

　　一個人的心理生活從整個看來自有它的特點，然而構成這心理生活的各種元素，卻可能與別人共通的。阿Q自然是個突出的典型人物，而孔乙己就是阿Q性格中「比較可愛」的一方面的孳化；高老夫子和《肥皂》中的四銘[16]當中也有阿Q，但，四銘的道貌岸然的一面與孔乙己相同，而其陰險虛偽處又與高老夫子類似，自然，他多了一分「謹嚴」，也更多了一分「險暗」，這又與高老夫子的城市流氓氣和阿Q的農民味不同了。阿Q雖然是中國辛亥時代的奴才，卻摻著帝俄工人綏惠略夫[17]的血液。《北京人》寫的雖然是中國「大家庭」的沒落，然而你可以從幾百年前的榮國府裡（《紅樓夢》）或俄國地主郎涅夫斯基太太的公館裡（《櫻桃園》）體會出相似的氛圍，遇見一些似曾相識的人物。

　　一個角色的形象有時候又需要用理性的分析和冷靜的推理去完成它。朋友S君創造《北京人》中的曾皓的龍鍾老態，就是從分析老人生理上的衰敗現象著手的。他研究了老人口腔的退化：齒的脫落，舌的運動的遲鈍，脫齒後用牙齦咀嚼時所引起的口腔

[16]　阿Q孔乙己、高老夫子、四銘，為魯迅小說《阿Q正傳》、《孔乙己》，《高老夫子》、《肥皂》中的人物。見《魯迅全集》第一、二卷，人民文學出版社1956年版。——新版註

[17]　綏惠略夫為小說《工人綏惠略夫》中的主人翁，阿爾志跋綏夫著，魯迅譯，見《魯迅譯文集》第一卷，人民文學出版社1958年版。——新版註

的特殊活動，說話時洩氣，等等。於是他便將下顎推前，使齒行間漏出一條縫，說話時便用舌尖抵住它，盡力把每個字吐得清楚。在動作方面，他分析了老人所以遲鈍緩慢主要的是由於脊椎骨的僵化，因此，坐臥起居都得靠手的撐持，以便伸舒背部，鬆弛脊椎。從傴僂的步態，撐持的手勢，以至於常欲偃倚的身軀活動，無一不與脊椎的僵化及其需要保持鬆弛有關。他就這樣從生理上的推論，運用純技術的方法相當成功地塑成這角色。

有些角色要求演員臨時去從事刻苦的技術鍛鍊，待熟練以後，演員才開始發現一些豐富的資料。如範朋克（Douglas Fairbanks）在《續蕩寇志》裡的豪邁的英姿，多半是靠他朝夕苦練了幾個月的那套百發百中的耍皮鞭的本事；李斯廉・霍華德在《紅花俠》中的瀟脫俊秀，不少是得力於操縱那像手腕似的靈活解人的手杖；薛維阿・雪妮（Silvia Sidney）在演《蝴蝶夫人》之前，曾跟日本女子學過使用摺扇的手勢；而中國京劇中的「科班」的武功根底，就是創造一些叱吒風雲的英雄氣概的本錢。熟練的形體鍛鍊會及時生出豐富的小動作，它們把角色渲染得生動而有光彩。（我曾在「演員與角色」一章裡提及有一些朋友過分經營那使用道具的小動作：「他們把全部心機都放在這上頭，把這些小道具耍得那麼奇巧、花樣多而突出，不能不叫觀眾懷疑這一個角色的大部生涯就是祭起他那心愛的法寶去耍戲法。」像這樣看法，又跑進機械的表演的牛角尖裡了。）

演員創造的資源除了得自於直覺、記憶、聯想、想像、悟性之外，現在我們又補述了實地考查、觀察、「抓型」、參考、推理、分析和技術鍛鍊，等等。我不打算枚舉一切的資源，因為藝術家的創造的心靈是不可蠡測的。誰能想到史旦尼斯拉夫斯基在

化妝桌前無意中將眉毛畫得一高一低便突然領悟了如何去演一壞蛋呢？這種情形又該歸類於哪一門呢？我所提到的僅是一些比較普通的經驗而已。

固然史氏或別的演員們曾經單靠「直覺」創造了一些角色，然而事實上「直覺」一定要得到想像、悟性、推理、分析這些心的能力暗中支持才能發生作用。按照普通的情形，一個角色的資料絕不會單靠某一方面，有些元素是得自於直覺或記憶，有些得自於參考或觀察，有些得自於推理或分析，等等。換言之，有些材料是我們在不知不覺中得到的，有些就得靠我們意識的努力。

資料可以從各種來路得來，如魯迅自述其創作經驗時說：「人物的模特兒也一樣，沒有專用過一個人，往往嘴在浙江，臉在北京，衣服在山西，是一個拼湊起來的腳色。」[18]但是最要緊的是要把它們統一在角色形象的基調之中。史氏自認斯鐸克門的手指取自某學者，而腳是得諸於某批評家，而他把這手和腳綜合在斯鐸克門的熱情而急促的基調裡。

因此，一切材料不見得都完全合用，而應該加以審慎的抉擇。如哥格蘭所說：「在描繪阿爾巴共（《慳吝人》中的守財奴）時，將我們自己所熟知的（然而觀眾並不接近的）某一特殊的守財奴忠實地再現，是不行的。因為最好的阿爾巴共的角色是將一切守財奴的典型性格具備於一身。」高爾基也闡明同樣的真理，他要作家「從二十個至五十個，不，幾百個商人、官吏、工人的每人之中，抽取最本質的特徵、習慣、趣味、動作、信仰、談風，綜合於一個商人、官吏、工人之中。」（見高爾基：《給

[18] 魯迅：《我怎麼寫起小說來》。參見《魯迅全集》第四卷，人民文學出版社1957年版。──新版註

青年作家》）所謂特徵、習慣、趣味、動作、談風等，從演員的
立場來看，就是形體的表現。

這抉擇的標準就根據角色的形象基調，和產生這基調之角色
的性格。性格是內容，而形象的基調是經過演員的解釋而發現的
形式。史氏所創造的斯鐸克門的熱情而急促的形象就是他的純真
而正直的性格的具體解釋——體現。

「所有生命皆自一個中心浮起，由是而萌芽，而滋長，從內
向外而發花。」（見羅丹：《美術論》）

鄧肯也追求這同一的東西。她要追尋「一切活動的中心泉源，
原動力的噴口，產生各部分活動之統一的形式——集中一切動力到
這個核心，集中音樂之流的光與顫動到這一個內在的光源裡。」

我們演員也是一樣做法。

四、角色的精神的生活

演員怎麼樣在排演中使角色的性格發育起來，從內向外發
花呢？

演員怎麼樣將形象的基調在排演中演化為多樣的表象，而結
果仍保持統一的形式呢？

這些都涉及角色的精神生活與形體生活[19]的創造問題。

為研討上的方便，我們要將精神的與形體的生活分開來談。
其實在實踐上，演員並不能孤立地處理哪一方面：當他一方面創
造角色的精神生活，同時也在構成著形體的一面。

[19]　角色的形體生活，為角色精神生活的賦形，這術語在《演員自我修養》（英譯
　　　本）中僅出現兩次，易被忽略。——原註
　　　當時（1944年）史氏關於形體動作的論著尚未印行。——新版註

　　我在前面談過要用「單位與任務」的技術去發現角色的心理線索，然後演員的心理活動才能根據單位按部就班地進行，逐步構成角色的全部的生活。

　　我們建議過排演該從最小的單位做起，要演員通過自己的感性的解釋去體現其中的細節。

　　這種感性的解釋是屬於演員自己的、自然而然的東西。它不容易分析，也似乎不容易去把握，因而角色的精神生活似乎不能用意識的方法去接近了。

　　假使我們能找到一條具體的線索，將我們的感覺、想像、思想等一切創造的資料像穿珠似的貫串於角色的心理行程中，那麼角色的精神生活就不會像現在那樣可望而不可即了。

　　這種線索是存在的嗎？假如是有的，那麼我們到哪裡去找呢？

　　現在我們試去尋覓它。

　　在實生活中，我們對每一種刺激作反應之前，──除了「無條件反射」的動作而外──會同時在機體內引發出與它有關的經驗。這些經驗在一剎那間或者是用「視象」（圖畫）的形式閃現於我們的心眼前，或者用「潛伏的語言」的形式在心裡流過。我們拿當前的刺激跟既得的經驗對照，去作結論，這才發出反應。反應心理的形態大致是如此的。在實生活，這種視象閃現得如此迅速，以致我們疏於發覺它。

　　例如：當你生活很窘，打算到一個朋友家裡去借錢，在你盤算時，許多「內在的視象」便出現：他之為人，你跟他的交情，他目前的經濟狀況──你「看見」他花了五六萬元買了一個錶，「不錯，大概他手頭還寬綽。」你甚至可以「預見」跟他開口時可能發生的場面──他在打著牌，你最討厭的那一對暴發戶的夫

婦可能在場，你得裝出若無其事的樣子在那裡鬼混半天，然後在散局時把他拖到書房裡說話，你像「看見」了自己那時候的窘態，禁不住現在就面紅耳熱。你開始猶豫不去，但是今晚家裡無米下鍋的景象又強烈地映出來──那娘姨會問你：「少爺，今晚還是買兩升吧？」時的怪臉，妻的垂目皺然的神色，等等。你拿自己開口時的窘態跟家裡的窘態一比，於是才對自己說：「唉！還是去走一趟吧！」這時出現於你心眼前的視象形成兩個系列：一面是朋友家裡的，一面是自己家裡的。兩組圖畫在你心裡對照著，中間還插入語言。你的情緒的起伏是為你內心的視象和言語的強弱所感染的。經過了這些具體的心理線索，你才達到了你的動作的「目的」──「去借錢去」。

　　例如：隔壁有一對年輕的夫婦在半夜爭吵，女的負氣跑出門，男的沒有追上。她一個人在馬路上躑躅著，踱到江邊，她坐下來，呆望著夜天和黑山下的逝水，朦朧中她似乎看見一些視象：她與他（丈夫）最初的相遇，那傳情的一眼，那由他毅然提出而經她默許的週末旅行，那初夜的歡愉，他倆的第一個孩子，他為著工作離開她，她的寂寞，那不能抗禦的新的憧憬──「他」（情人）──出現了，「他」比他理解她，「他」比他更愛她的孩子……「他」講過許多含蓄的話，但總避免道破那可能實現的夢，這話比直說更有魔力，而現在又加上十倍的溫馨在她「心耳」邊低唱著。「他」倆沉醉著，但，突然──他回來了！

　　起先這些視象是片段的、淩亂的，只有一些激情的場面帶著鮮明的細節，其他多是模糊的。當她考慮應該怎麼辦時，她會在不自覺中從整個回憶裡剪裁一些印象最深的圖畫，排在一起來對

比他與「他」的長處，他與「他」待她的態度，他與「他」對小孩的態度，等等——這些不同的視象的排列真有點像電影的「蒙太奇」（Montage）。她最後為某一方面的醉人的圖畫所吸引，把其中一切最精微的細節都找回來，並且把自己的美麗的理想寄託進去。她強烈地為這些視象所感染，而一回顧到他今夜給她的惡劣的印象，就馬上斷定他是自己幸福的障礙，於是她開始作決定：離婚！她閱歷了這許多具體的視象，才達到她的「目的」。

假使我說，在實生活中每一個極平易的動作，都要經過這類似的內在的過程，大家一定不同意的吧。人們可以問：難道像扣鈕子、繫鞋帶這類單純的動作都要這樣麻煩嗎？不錯，我們往往在不知不覺中便扣好鈕子，繫好帶子了。然而我記得當我初次教我的幼兒穿皮鞋、繫帶子時，我曾注意他好多次都搞錯了，直至他在心眼裡構成一幅清晰的圖畫教他自動地繫好時，他才發出自得的喧笑。現在他能像我們一樣隨便繫鞋帶而不假思索。當動作已經熟了，不必取法於視象時，那內在的過程才開始給省略了。

就拿扣鈕子這最簡易的動作來說吧。假使你去參加一次體面的宴會，在滿堂嘉賓之前你正溫文地和男女主人握手，一低頭你發現你褲縫上有一顆鈕子脫絆了！你明知主人不一定看得見，但你仍舊會感到耳根上一股熱衝上來。為什麼呢？因為，雖然你眼前看見的是主人的笑臉，但你心眼所見的卻是主人和全體賓客的輕藐的神色，你是為「內在的視象」所激動；或者，當時在你心中閃過的是一句責備：「這太失禮了！」於是「內在的視象」就為語言和觀念所替代，但效果仍是一樣的。

由於人類生活之日趨繁雜，「內在的視象」積漸為語言所概括，於是「潛伏的語言」便成為最普遍的心理歷程。

　　心理學家說，一切的知覺和觀念都可以轉譯為「言詞」。我們生活於言詞的世界；在嬰兒時期已經有人對我們講話了，在生後二歲我們便自己去學習語言，成人的心，充其量都是以言詞觀念組成的。

　　有些心理學家把人的思想解釋為「潛伏的語言」，並且說明這一種語言——思想過程——能夠非常有效地發動人的行為和動作。

　　例如：今天是星期，你在家裡休息，看著報，有點無聊。突然報上的電影廣告飄進你的眼簾，你靈機一動，心裡開始說：「這個戲不錯，去看它一場。哦，晚了怕買不到好票子，現在就走！」你起來穿好上衣，一摸口袋裡有幾封信，於是另一系列的語言又起來：「不過，家裡的信隔了半個月還沒有回⋯⋯你看我糊不糊塗？⋯⋯還有連小張信裡約我今天吃中飯的事都忘了。」你猶豫一會，看表：「才十點，吃飯太早，先寫幾個字回去吧。」你到書桌前，拿起筆來，心裡還是忘不了吃飯和看戲：「小張請我吃飯，我該請他看戲，寫完信馬上去買票。買完票上他家還來得及。好，快點寫吧。」你把許久蘊藏在肚裡的話寫成家書。像這樣，「潛伏的語言」逐漸變為明顯的動作，它把你的機體從開始的活動引導到另一種不同的活動裡。

　　「潛伏的語言」有時出諸於口，成為明顯的語言，有時形諸於機體，便演變為動作。哪怕一個最愛說話的人也來不及把許多一瞬即逝的「潛伏的語言」都說盡，他只能捕捉一些比較明顯地觸動他的心的話題宣洩出來。

　　在實生活中，我們從事著各種複雜的活動時，有時我們的心是充滿著視象，有時是充滿著語言，有時是視象與語言交織為一體。有時候你是站在這些視象之外看和聽，有時候你是這視象的

演者又是觀眾，這些視象和語言出現於你的心中的形態和程式感染了你，使你體驗著某種心理過程。

「內心視象」和潛語的活動和一個人的情緒生活發生密切的聯繫。這種聯繫有兩方面：一方面，某種情感可以引發起相應的、一系列的視象和潛語，例如一個人為恐懼的情緒所控制，腦子裡便會突然出現許多大禍臨頭的視象，而另一個「人逢喜事精神爽」的小夥子，在他的腦海中卻出現了另一系列光明燦爛的圖畫；另一方面，內心視象和潛語也可以引發某種情感或增強既有的情感，例如一個人在夜深人靜時，在腦子裡偶然出現一些恐怖的視象和潛語，可以引發他的恐怖情緒，而另一個小夥子躺在床上，在腦海中描繪著自己的光明燦爛的前景，他一個人會傻笑，甚至手舞足蹈起來。

一個作家在創作時，也經歷著類似的過程。英國大文學家狄更斯[20]寫道：「我並沒有編寫書（小說）的內容，但是我看見了這些內容，我只是把它記錄下來而已。」岡察洛夫[21]敘述他的寫作過程時，說「這些想像中的人物不讓我安靜，他們在舞臺上糾纏地活動著，而且我聽見了他們談話的片段；我常常覺得，這不是我想出來的，它們時常圍繞在空中旋轉著，而我只不過是看著它們，更向裡面追索而已。」

在作家方面，這些內在的視象和言語是經過長期的創作醞釀自動地完成的。但，在舞臺上，我們就先得按照「規定的情境」的必要，意識地運用我們的心力去繪出同樣的視象，擬定必要的語言，把他們安排在合適的程式中，在規定的契機中放映它們於

[20] 狄更斯（Charles Dickens，1812-1870）十九世紀英國小說家。
[21] 岡察洛夫（И. А. ГoMHapoB，1812-1891）十九世紀俄國小說家。

心版上。

　　角色的心理和情緒是抽象的，視象和語言是具體的。現在我們開始能夠憑藉具體的手段，來接近那難於捉摸的心理了。

　　在這兩種具體的手段中，一些名家看重視象過於語言。蘇聯名女優斯傑潘諾娃在《表演經驗談》中提及：「史旦尼斯拉夫斯基常常告訴我們：人講什麼事情的時候，在他的頭腦裡應該時常好像放映一卷電影膠片似的，在上面很清楚地映出他所講的人物來。比如你說：『我上了電車』，講這句話時，決不應簡單地向觀眾講，而應該覺得這時候在你自己面前，真有輛電車，坐滿了人，你又怎樣搭了上去，等等。這樣，你所講的句子就會很生動地傳達給觀眾了。」電影名導演愛森斯坦也告訴演員如何運用「內在的視象」去創造情緒。現在我且把他所舉的例子用我們熟悉的情形來解述。

　　我們就選擇一種最複雜的心理狀態來談談。

　　假定劇中的主角——一個老公務員——昨晚打牌，把全部公款輸光了；假定戲開場時他剛從賭窟回來，正遇著闔家等著他吃早飯。他用幾句托詞把妻子騙過去了，但女兒卻留心到爸的神色跟平素不同：他心不在焉地用筷子調著稀飯，老不吃，他在盤算著——假使這時候不去交款，服務機關一定會派人來找他……

　　假定我們的主人公是一位平素以表面生活上的嚴謹而獲得大家敬重的「老大哥」。他怕的不是坐牢，而是他慘澹經營了幾十年的「面子」一旦給拆穿了，在他，這是比死還可怕的酷刑：「唉，人家會怎麼嘲笑我啊！」

　　假定他經過了各種考慮，斷定只有一條路可走——自殺！他放下了碗，慢慢地踱進臥室，輕輕地鎖上門，坐在書桌旁，呆望

著窗外的院落,之後,拉開抽屜,伸手進去慢慢地摸,突然,他的指頭碰到那冰冷的武器,他反射地一縮手,然後握牢它。

在這些簡單的動作後面,他心裡埋藏著什麼呢?

自然,那不是直截了當的兩個字:自殺!

他的腦海裡一直在開映著為盜款事件所引起的,一切可能發生的情景的電影。比如說:假定我自首會怎麼樣?逃走會怎麼樣?被捕會怎麼樣?受審的情形怎麼樣?出獄後的光景又怎麼樣?在每種「假定」之下,他的想像很快地替他描繪一連串的電影,我們試從中選出兩個場面來:一是受審,一是出獄。

這些場面中的視象會因演員的心力而異的。以下記的是愛森斯坦所見到的——

「法庭上。我的案子開審了。我在被告席上。廳子裡坐滿了認識我的人——有的不熟,有的很熟。我瞧見我的鄰舍盯牢我看。我們鄰居了三十年了。他察覺我瞧見他盯牢我,他的眼光悄悄地溜開,裝作沒有那回事。他往窗外看,假裝難過……還有一個人在場——住在公寓裡我的樓上的太太。遇到我的眼光,她收回害怕的凝視,垂下眼,從眼角上觀察我……平日跟我在一起打彈子的同伴故意半轉過身子,把背給我看……還有彈子房裡的胖老闆和他的太太——帶著傲慢的神氣盯著我……我避開他,看著我的腳。我什麼都看不見,只聽見周圍一片非難的耳語和沉吟的雜聲。檢察官起訴書的詞句像一拳一拳地打下來。」(見《電影感》 "The Film Sense" [22])

接著是「進獄」和「獄中的恥辱生活」等一些假想的場面,

[22] 中譯本名《電影藝術四講》,1953年時代出版社出版。——新版註

最後愛森斯坦又描繪出「出獄」的情景。

「牢門鏗鏘地在我背後關上，我被釋放了……隔壁的女僕正在擦窗戶，當她看見我進入舊住區時，便停下手來，很驚異地瞅著我……我的郵箱上換了新的名字……客廳的地板新近給漆過，有一張新的擦腳氈放在我的門前……隔壁住戶的門開了。一些我從沒見過的人懷疑而探究地伸首出來。他們的孩子們混雜在中間，一看見我的樣子便本能地縮回去。那個從舊事中記起我來的看門人，眼鏡架在鼻上，從階下側目瞅過來……有三四封字跡模糊的信投到我的住址，那時人家還不清楚我的醜事……有兩三個銅子在口袋裡鏗鏘作響……於是——現在占居我屋的熟人們把我的大門當著我的面關上了……我一雙腿勉強撐著我上臺階，朝著以前常來往的一位老太太的屋子走去，只差兩步臺階就走到，我卻回轉頭來。一個認得我的過路人匆匆把脖子仰起，揚長過去了。」

愛氏以為無論是導演或演員，要是他想把握住一切規定的情緒和心理，他只能這樣做。他說：「當我由衷地把自己放在第一個情景中，又由衷地經歷第二個情景，再在其他兩三個強度不同的、但與此有關的情景中做過同樣的工作，我便逐漸到達一種純真的知覺，意識到最後等待著我的是什麼——我真正體驗到我所處的絕望而悲慘的地位。第一個想像的情景的許多細節的排列產生了這一種情感的幽影。第二種情景的細節的排列產生出另一些。情感的細節加上情感的細節，從這一切東西中間，絕望的影子開始升起，而這又與真嘗絕望之那種鮮明的情緒的體驗不可分地相聯繫。」（見前引書）

運用視象去創造情緒的方法已經為愛氏解說得很明白了，我

準備把視象的豐富性和他的排列方式之對於情緒的影響，提出來談談。

　　視象的豐富性自然是視演員的想像力的豐瘠而定的。為著求得視象的豐富，演員應該不厭其詳地收集細節。因為細節愈充分，則視象愈清晰而可信。但我以為演員應要在這中間把握到一個中心的視象，使別的視象圍繞著它。這個中心的視象一定要能夠最直接地激動他本人，最迅速地感染他的情緒。愛氏聲明過上述的視象對他個人有用，假使對我，那我會在「受審」的場面里加上以下的細節：

　　「我的長女避開了人叢，孤零地坐著，她整向我淡笑，當她發現別人偷偷地注意我們時，從此她不再抬頸。直到判決書讀到一半，我偶然望她，她的座位空了。」

　　在我個人，我覺得這視象比別的更能感染我，自然別人可以發現別種更適合的。

　　其次，視象的排列方式對情緒也有直接的影響。在實生活中，閃現於我們的心眼前的視象有時是連貫的，有時是跳躍的。為造成一種穩定的情緒的過程，我們需要連貫的視象；為著引發激情，跳躍的視象較有用。我前面所引證那年輕的妻，在她決定離婚的一剎那間，她的視象的次序可能是——

她的丈夫對她的淡漠，但

她的情人對她的體貼，

她丈夫怎麼冷淡她的兒子，但

她的情人怎麼樣疼他——

　　這視象的對列激起她對丈夫的惡感，而傾向於她的情人，她的愛與憎是如此的鮮明而強烈，「離婚」的念頭便冒起來。

又如，當那老公務員考慮過一切都是絕路時，他可能把一些想像過的最可怕的個別視象重新剪輯在一起：

一向倚重他的上司的震怒，

朋友們的喟歎，

明天各報紙上的「盜款」的大標題，

仇人的辱罵，特別是

仇人的稱快——那嘲罵的語句！！

這些視象像閃電似的在腦中交錯、飛過，於是這位主人公激動到頂點，他伸手去摸那武器。

這種排列的形態對於我是有刺激力的，但對於別人，也許需要另一種。同是一個我，要是視象的排列不同，我所感染的情緒強弱的層次，也可能有差別。

內在的視象對於我們的情緒的感染，如史氏所比方，頗類於電影。所不同的是，後者放映在我們的肉眼前，而前者是放映於我們的心眼；後者是別人製作的，而前者是演員用自己的想像繪成的。演員直接去捕捉情緒既然是不可能，就不得不從這種具體的設計下手。

第二種具體的手段是運用「潛伏的語言」，我在前面曾指證過，它能夠發動動作，且有激發情緒的魔力。

劇作者為角色寫的對白，也不外是依循著角色的性格和境遇，從那飄過他的心之「語言的潛流」中挑選出最恰當的話寫下來。契訶夫的人物的對話，粗看起來是牛頭不對馬嘴的。這個人說我們在家裡等了你好半天，那位說「我的小狗吃胡桃」，第三個人卻扯到打彈子的豪興上：「打紅球進角兜」等等（見《櫻桃園》）。契氏寫作時無疑地曾苦心孤詣地經歷過角色的心理的全

程（有時他每天只能寫兩三行），把各角色的一瞬即逝的、片段的、近乎下意識的感覺寫在對白中。他把發現那角色的完整的心理線索的責任交給導演和演員。

我想把契氏的對話比諸於海洋中的島嶼，一個個孤峙於水面，不相關聯，然而在水準線下卻潛布著一條蜿蜒的山脈，它不知道經過多少曲折起伏，才在遠遠的海面上冒出一點頭來，像這樣一個繼一個地形成了一列的群島。島嶼原是海底山脈外露的部分，正像角色的對話是他的語言潛流的湧現一樣。

前代的劇本所習用的「獨白」和「旁白」事實上也就是「潛伏的語言」，它們比對白更率直地表達劇中人的心理。哈姆雷特的最深邃的懷疑和悲觀的思想是從幾段有名的「獨白」裡吐露出來，而普婁尼阿斯（奧菲麗亞之父）的藏在謙恭後面的陰詐，奧菲麗亞受哈姆雷特侮辱時的容忍的摯愛，國王殺兄後偶然流露的自疚，都表現在「旁白」之中。現代的劇作家不慣把角色的內心活動用自白的方式寫出來。而出現於「近代劇」中的演員，也常用表情、動作和做功去代替「旁白」。

我們可以從行為來鑑定一個人，但，由於人所屬的社會層的不同，情況也就不一。某些社會層的人，有時候可能是表裡不一致的。我們可以從語言來鑑定一個人，但，某些社會層的人，有時可能是「口是心非」的。誠如普婁尼阿斯所說「我們有信仰的表情，虔敬的行動，而內心卻藏著惡魔的化身。」有的人心裡想東，而嘴巴說的是西；有時候會「指桑罵槐」；有時候會「說半截話」；有時候會「吞吞吐吐」；有時候會「守口如瓶」，不讓你知道他葫蘆裡賣什麼藥。事實上這些口是心非的、指東說西的、指桑罵槐的、說半截話的、吞吞吐吐的、守口如瓶的朋友

們，自己知道很清楚：在他們的明顯的語言後面另有一組「潛伏的語言」，在表面的行為下另有一套內心的盤算。

演員要創造一個角色就非得掘出它掩藏於內的真意不可。他得站在作者寫的對白和動作的支點上去探測那潛伏的真意，去體會那「弦外之音」，把「潛伏的語言」變為明確的語言，以與作者的對話相銜接或對照，這就具體地把握住角色的心理線索了。

劇作家們在嘗試著用各種形式不同的對白來揭發角色的潛伏的心意；古典的作家用豪邁而美妙的詩詞；近代劇作者用自然而纖細的口語；表現派的劇作者用直覺而短截的呼聲——在這中間，奧尼爾[23]寫過一個奇怪的劇本《奇異的插曲》（ "Strange Interiude" ），很合適給演員們用作研究角色的潛伏語言的參考。[24]他用新型的「旁白」和「獨白」記下了角色隨時的感觸、心意、自我分析、聯想，以至於下意識的衝動。這種語言的潛流，在我認為是演員為著把握角色心理的線索所不能不寫下的。

這齣戲開幕時，作家查理斯‧馬爾斯登剛從大戰後的歐洲採訪寫作資料回到美國來，第一件事他去拜訪他的老師李資教授。他剛踏進教授的書齋——

馬爾斯登：（恰好站在門內，他那高而傴僂的身軀倚靠著那些書——回頭向那女僕瑪利點點頭，並且和藹地微笑著）我在這兒等候著，瑪利。

（他的眼向她看了一下，然後掉轉頭慢慢向房間四周注視，帶著一種對於那些書的親密的內容之欣賞的快感。他愛惜地微笑

[23] 奧尼爾（Eugene O'Neill，1888-1953）美國著名劇作家。
[24] 屈德威爾（Sophie Treadwell）也寫了一個同型的劇本《瑪希那爾》（ "Machinal" ）。

著，他那高興的聲音帶著一種使人喜歡的回聲吟誦出下面的字句）神聖的殿堂！

（他的聲音帶一種單調的使人高興的味道，他的眼睛無神地瞪視著他的縹渺思想——即潛伏的語言、裡注）這教授的無與倫比的退隱室是多麼完美喲！……（他微笑——「潛語」）非常古典的……當時英格蘭人和希臘人相遇的時候！……

（他看著那些書——以下為「潛語」）許多年來他一本書也沒加添……（引起回憶——裡注）當我第一次到這兒來時我是幾歲呀？……六歲……同我父親一道……父親……他的面容已經變得怎樣模糊了啊！正當他臨終之前他想向我說話……那醫院……那些冷清的大屋中發著沃度芳的藥味（嗅覺轉化為「潛語」——裡注）……炎熱的夏天（觸覺的轉化——裡注）……我伏身下去……他的聲音是低弱得那麼厲害（聽覺的轉化——裡注）……我不瞭解他的意思……哪一個兒子曾瞭解他的父親呢？……總是太近，太快，太遠，再不然就是太遲了，……

（父親死時他才是一個十幾歲的孩子，那時那種惶惑的傷痛此刻追憶起來，使他的面孔變得慘然了。接著他搖搖頭，拋開他的思想，在室中漫步起來。「潛語」）在這樣一個愉快的下午怎麼竟想起這些事來呢！這……（遞嬗到另一種思想——裡注）離開了三個月的愉快的故鄉……我再不願往歐洲去了……在那兒一個字也不能寫……看著那些死者和殘廢的人們，怎麼樣去解答那兇殘的問題呢？這工作對我是太重大了！……

奧尼爾還用兩千多字來記錄這角色的思想的遞嬗、馬爾斯登從不願寫那「兇殘的問題」（戰後的歐洲）而想到要在這昏昏欲睡的故鄉裡，編織出一些討人喜歡的小說，從寫小說而想到以教

授和他的亡妻做模特兒，從教授而想到他的女兒寧娜和她新近在歐戰中死去的愛人；從寧娜的美麗而想起自己曾經花一塊錢嫖過義大利的妓女……作者將角色的飄忽的下意識的感觸貫串在那具體的「潛語」的線索中，並且發現出其間的遞嬗的契機——那樣精微、自然、圓順，使我們相信哪怕對任何人的亂糟糟的「胡思亂想」，仍舊可以尋出蛛絲馬跡的端倪來。

這齣戲的內容是可議的，我之所以引證它，僅僅因為它把一種通過「潛語」去接近下意識的技術啟示給我們演員們。

例如馬爾斯登上場後，他的形體動作不外是——站在門內，倚靠著書架，回頭微笑地向女僕說一句話，回頭向房裡四周望望，轉身看見了那有條不紊的書桌，砌滿了屋子的書，於是熱羨地說「神聖的殿堂！」同時他用眼光撫摸這些書，心裡冒起了羨慕的「潛語」。

他漫步到書架旁，瀏覽那整齊的書脊，順手抽出一本來翻閱，過一會，悠然闔上了它，放回原處，於是漫步到沙發的靠背，隨便搭著椅靠，側身坐下來。他在兒時到這兒來的回憶湧現在他的心頭……他難過，站起來踱步……

像這一種在客廳裡等人的閒散的瀏覽和踱步，在許多演出中都看得到的。導演把「地位」和動作排好，演員走熟了，就可以不必通過內在的過程演出來。我們對於這一種「過場戲」也多半不太求講究，然而，假使演員肯用心去發掘，他就會得到類於奧尼爾所寫的潛語。在表演時，他按照排好的動作去接觸任何東西（如看書，坐下，拿起電話耳機），他的腦海就會浮現那組織好的內心線索，一句句話在腦子裡流過，並不必把它們念出口，他的表情和動作就會按照「潛語」的排列，表達出他的感覺和思想

的層次來。心理的過程既有層次，表情和動作也自然準確而有條理。他雖然沒有開口，但他整個的身體在說著話。

其次，「潛語」揭發了每節對白後面的心理狀態，這就使演員體驗到說這句話的原意，因而容易發現合適的語調。例如——

（李資教授年老了，他不願讓自己的獨生女寧娜出嫁，失去暮年的慰藉。因此，當一個飛行員戈登準備在出征前跟她結婚時，李資以事業前途為藉口，私下勸他緩婚，其實是怕他戰死，耽累自己的女兒。戈登誠坦地同意了，不幸一去竟成永訣。寧娜因宿願未償以致精神失常。她推想緩婚的主張是出於父親的自私，她憎恨他！而現在，李資教授正在向他的賢弟子馬爾斯登侃侃地談著自己為兒女打算的苦心，希望這位賢弟子從中和緩他父女間的衝突。）

李資：⋯⋯當時我告訴戈登，為要對得起寧娜，他們必得等到他戰場歸來，並且在社會上有了地位以後才結婚。這樣才是公正的事。戈登也就很快地同意我了！

馬爾斯登（想著——「潛語」）公正的事！⋯⋯但幸福之所在，人們都非變成壞人不可！⋯⋯偷，不然就餓死！⋯⋯

（接著帶點譏笑地說話）於是戈登就告訴寧娜說，他忽然認清了出征前的結婚於她是不公道的。可是我想他總沒有告訴她：這是你出的主意吧？

李資：沒有，我曾請求他對於我說的話嚴守祕密。

馬爾斯登：（譏嘲地想著——「潛語」）又來相信他（李資——裡注）的光明誠篤！⋯⋯老狐狸⋯⋯戈登太傻了！

（說話）可是現在寧娜懷疑是你⋯⋯（「潛語」）——出的主意嗎？

　　李資：（吃驚了，說話）是的。正是這樣了，她很奇怪地曉得了。於是她對於我的行徑，真真就像我曾處心積慮要毀壞她的幸福似的，就像我曾希望戈登之死，而在噩耗傳來時我會私心感到快樂似的！（他的聲音因動感情而顫了）現在你知道了，查理——這全是荒謬的誤會！

　　（在心裡厲聲自責，「潛語」）事實上確是這樣，你這可鄙的……！

　　（又可憐地為自己辯護，「潛語」）不！……我的行為並非自私……是為了她！……

　　馬爾斯登表面上是敬重他的老師，同情他的遭遇，其實心裡在非難他。李資明知自己用心的卑鄙，但仍舊裝出光明磊落的幌子。這些都是「口是心非」的佳例。假使演員說這些話的一剎那前想到它的潛語，那麼他將在談吐間帶來了豐富的色調和神韻，使人領略到「弦外之音」，而在話後浮現的潛語，又給他安排好表情的線索。

　　在他們談話中間，有時候「潛語」出現於講話之前，有時與講話平行，有時在發言之後。有時話中斷了，變為「潛語」；有時「潛語」脫口而出，變為講話。這樣「潛語」填補了對話間的空隙，形成了角色心理發展的「不斷的線索」。

　　有時候劇作者故意要使在場的某個或全體的角色沉默，對話中斷了。在這種場合中，與其說某人無話可說，無寧說作者認為角色處在如此激動的契機中，他們的片段的、矛盾的「潛語」錯綜地湧現於心頭，以至他一時找不到一條明確的線索說出口。例如夏衍的《水鄉吟》中有一個場面——

　　（一對愛侶分手了五年。男的是存心斬斷愛的糾纏，獻身

於救國事業，女的在失望之餘，「隨便地」嫁了人。他們重逢了，女的就在夫家的院落安排好一次重拾舊歡的幽會。現在她焦急地等候那男友來，吹著從前合唱的曲子的口哨，男的緩步出來了——）

女：唔，你記性還不錯。

男：（低聲）什麼？

女：還沒有忘記這個歌，這我們約會時唱的歌。

男：（無可奈何地一笑，沉默）

女：（望著他）

男：（沉默）

這三個「沉默」的後面，該有多少歡愉、辛酸、感慨！我順手記下我自己的感覺——

男：（無可奈何地一笑，潛語）我沒有忘記，而且將永不會忘記的。既然歇了五年了，為什麼你現在又撩起它來呢？

女：（望著他，潛語）為什麼你不說話呢？說一句吧，像五年前一樣說話吧。整整五年了，我從沒有聽過你一句話！……

男：（潛語）說什麼好呢？該說的都說過了……你丈夫……為什麼我們竟又狹路相逢呢？……我們還能談什麼呢？……

我所填寫的不一定是極恰當的語言，我只想指證出，演員有了這些「潛語」的依憑，內心就不致流為空白。

「潛伏的語言」就這樣與「內在的視象」一樣，成為引發演員的行動、思想和情感的具體手段，成為創造角色的精神生活的具體手段。

我們雖然把「潛語」和「視象」分開來解說，然而從以上各個舉例中，兩者有時候是連結為一的，而且還有嗅覺和觸覺等的

成分摻雜在內。

　　潛語和內心視象是演員的創造性想像的主要形式，同時在演員創作中發生重大作用的情緒記憶也往往是通過這些具體的形式（此外還摻雜著嗅覺、觸覺、味覺的成分）作用於演員的創造。

　　總之，在排演將趨成熟的時期，我們要在各個「單位」和各個「規定的情境」中找出連續不斷的聯繫。其次我們一定要根據這聯繫造成一條具件的、內在的視象和語言的線索。這條線索將我們的一切創造性的想像、感覺和思想都貫串起來，並將它們安排在我們個人所選擇的排列和組織之中。這種款式是因人而有不同的次序和節度的。在同一個角色身上，不同的演員會觸起互不相同的精神上的和形體上的變化，這樣就產生出演員表演的個人的節奏。這些在第一章第七節裡交代過了，現在我們又得去研討角色生活中的形體的一面。

　　重複一句，我們之所以將精神生活和形體生活分開來談，僅僅是為著探討上的方便。實際上，當我們一方面在創造角色的精神生活時，同時也在構造著它的形體生活。心理和形體是有機的、不可分的整體。

五、角色的形體的生活

　　不知從什麼時候起，我們的圈子裡流行一種見解：「演戲只要有『內心』就行了。」情感是天賦的，像眼睛鼻子一樣，每人都有一份。「動於中」自然就「形於外」，這是天經地義的[25]，從此有人儼然以天之驕子自居，漠視角色的造型的創造了。

[25] 此種見解曾在1949年前後流行於重慶戲劇界之間，系對史氏學說誤解之一種看法。——新版註

假使你熟習了高度的形體技術，能夠讓你的精神活動很精確地、直接地流露到「形體的動作」[26]中來，這話自然是有道理的，但不幸我們的戲劇教育到目前仍舊沒有打好形體技術的基礎，因而單有「內心」，卻不一定就「拿得出來」。

能「理解」哈姆雷特並不一定是好演員，能把這種理解「體現」於自己的形體之中，卻是普天下的優秀的演員最艱巨的功業。

里畢登・比爾格曾在他的著名的書信集裡記述過加力克演哈姆雷特時的各種動作、姿勢，甚至連加氏手指的一動和身腰的一彎，他都注意到了。這集子翻譯成德文時曾大大地影響過十八世紀末的德國演員。莎翁自己也曾經將哈姆雷特的剎那的激情用形體的動作表演在奧菲麗亞之前：

「哈姆雷特殿下，襯衫沒有扣，

帽子也沒戴，襪子也髒了，

鞋帶也沒繫，像腳鐐似的堆在踝骨上。

臉和襯衫一樣的蒼白，他的膝蓋互相敲著；

臉上一副可憐相，

好像從地獄裡放出來

訴說些恐怖似的——他來到我（奧菲麗亞）面前。

⋯⋯⋯⋯⋯⋯

他拉著我的手腕，緊緊地握著；

然後退到把他的胳臂拉直，

[26] 「形體的動作」（Physical Action）前譯為「外形的動作」，曾引起過誤解。此詞是泛指一切通過演員的機體而發生的活動、姿態、小動作等等。人發生情緒時內臟的活動也是機體活動之一種，不過因是隱藏於內，不容易察覺罷了。

另外一隻手這樣地遮著眉頭，

盯著端詳我的臉，

像要給我畫像似的。他這樣停了許久；

最後他輕輕地搖動一下我的胳膊，

把頭上下地搖動了三下，

歎了一口可憐的而深長的大氣，

好像要迸碎他的胸骨，

結束他的生命似的；隨後他放手去了；

他的頭轉著向肩後張望著，

像是沒用眼睛向前走路；

一直出了門，他都沒用眼睛，

他眼睛的光芒一直注射在我身上。」（見《哈姆雷特》二幕一場）

我想：假使莎翁[27]寫這些詩句時不將哈姆雷特的激情——為報父仇而不得不裝瘋，又不得不剪斷對奧菲麗亞的難捨難分的愛——體現於自己的形體動作中，他絕不會寫得這樣具體的。要體會這種矛盾的、深邃的心情並不難，但要把它體現在有條不紊的、精微的形體動作之中，卻不容易。

鄧肯和薇睫曼等舞蹈家致力於把人類的精微的心理活動用精微的形體動作表現出來，而另一些舞蹈者卻企圖用形體去捕捉一些最抽象的東西。音樂是夠抽象的了，聖·丹尼絲[28]卻能夠「把音樂的節奏、旋律與和聲演繹為形體的運動」，創倡了「音樂視

[27] 莎翁在寫劇之前曾任演員，他演過般·瓊生（Ben Jonson 1572-1637）的劇本，其拿手好戲為《哈姆雷特》中的鬼魂。
[28] 聖·丹尼絲（Ruth St. Denis，1880-）為美國舞蹈家。

覺化」（Visualisation of music）的舞蹈。

　　羅丹的雕刻以表現強烈的情緒著稱，但他自認「若沒有種種立體、比例、顏色的學問，又沒有靈敏的手腕，即使最活躍的情感也變麻木。」（見羅丹：《美術論》）達·芬奇[29]的繪畫以表現精微的心理見長，但他自認在創作《最後的晚餐》時，長期的最大的苦悶是不能為叛徒猶大找到適當的面型[30]，畫中十二門徒的面部表情和或坐或立的姿勢——特別是各人的手的動作[31]都非常鮮明地說明各人的性格和心理。反過來取例，中國繪畫素來重「寫意」，求「神似」，但歸根到底也離不開「形似」，如清代名畫家方薰論畫馬之道：「以馬喻，固不在鞭策皮毛也，然舍鞭策皮毛外並無馬矣，所謂俊發之氣，莫非鞭策皮毛之間耳！」（見《山靜居畫論》）這也說明「神似」實寓於「形似」之中。

　　在造型藝術裡，人物的深邃而精微的心理經驗不通過準確的形體活動就不能透露出來。沒有形體，精神就無從存在。表演藝術也並不例外。

　　在表演領域裡，大家都承認：演員的形體活動為心理活動所發動，而心理活動又為形體活動所表現，——這確是天經地義的。哪怕是克雷所設計的與實生活有若干距離的「象徵的姿勢」，最初的動機還是不能不根據於心理活動。

　　但是，問題在於：心理活動「怎麼樣」才能夠發動形體的活動呢？真像人家所說：有了感情就有動作嗎？

[29]　達·芬奇（Leonardo da Vinci 1452-1519）為文藝復興時期義大利畫師。

[30]　據說達·芬奇花十年功夫畫成《最後的晚餐》，為創造猶大的面型神情而畫的速寫與畫稿達數百張。

[31]　畫中十三人，共二十六隻手，其中三隻手隱在別人身後，其餘二十三隻的姿勢動作，沒有一隻雷同的。

那倒不見得。我敢於提供目擊的經驗給大家參考。

我有一個朋友，用功而認真，他接受一個角色時所下的研究功夫是驚人的，他把角色分析得很清楚，對角色的心理經驗也能引起共鳴，他相信動作會自然來的。我跟他同臺演過戲，隨著劇情的進展，我察覺他的心裡漸漸燃燒起來，他的動作雖然有點拘謹，不過大體上還合拍的。趕到劇情到「頂點」時，他的情緒也到了白熱化，不過卻像給什麼東西堵塞住似的，找不著一個適當的噴口，弄得渾身發抖，像痙攣的樣子。突然，他爆炸出一連串的急劇的大動作來，在臺上橫衝直闖，收煞不住，聲音也因高喊而變沙啞，在他自己自然以為是演得很「真」而賣力，但在觀眾看來，卻顯得「假」而難受。為什麼會這樣呢？因為，他的情緒所引起的整個機體的激動得不到適當的形體動作的宣洩，起了痙攣，因而不得不爆發出來，演成不可收拾的過火。

這個例子說明了，真的情緒的激動並不保險能夠觸發合適的動作，碰到這種情形時，真的情緒反而會變為假的。

史旦尼斯拉夫斯基在一九〇六年排《人生的戲劇》[32]時遭遇過類似的情形，他提及當時醉心於內心的情緒創造，忽略形體因素的前因後果：

「在這一次演出中，我站在導演和演員的地位第一次意識地集中全副注意力於劇本和角色的內在特性。為著不讓任何東西——不管是導演設計的部位或演員的舞臺刻畫方法——礙手礙腳，我們完全廢棄了演員方面一切姿態動作和部位變化，因為在那時候這些東西在我們看來未免是太物質的、軀殼的和寫實的。

[32]　《人生的戲劇》（ "The Drama of Life" ）為挪威劇作家漢森（Kunt Hansum）的作品，象徵意味極濃。

在當日，我所期望的只是從演員靈魂自然地生長的看不見的、不露形跡的熱情，我們以為演員要解釋角色只要運用他的臉、眼睛、表情就夠了。讓他就在「不動性」中，用他氣質的全部力量，和他賦予的熱情去生活吧。……

「……除非藝術已經發現通過意識去創造下意識的激情的方法，否則一切都不致改觀，導演由於沒有較好的手段，將必致強擠演員的情緒，像鞭策一匹負重不能移步的馬一樣，迫他往前走。導演嚷道：『提高感情，提高一點！做得更有力量，給我更多的東西！要設身處地！要感應！』……

「有一次排演這個戲，我的一個助手不斷地要一個演員擠情緒，突然發現自己已經無意中跨在那個演員的背上。那演員把激情扯得破碎，激動得在地上打滾，而導演坐在他身上鞭撻他，鼓勵他。說實話，這些都是創造上的酷刑。……

「當我們把整個導演計畫所設計的『不動性』應用起來時，這種激動發揮得更盡致。它遍佈於演員全身和面部，通過了發聲器官，引起痙攣的頓挫。它使臉部呆板，失掉了它的表情；音域降低了五個音；音調單調化了。……

「……我認為《人生的戲劇》的演出是我藝術生涯中歷史的轉捩點。從我工作開始時，我的注意力差不多完全集中於內在創造的研究和講授。思考一下我的自然的錯誤，我的熱衷而直接的探索，我的方向的轉變，我戴上一雙蒙昧的眼鏡，把藝術中的外在的因素置諸腦後，不再愛它們了，當時我感興趣的僅限於內在的技術。……我們的劇場，或確當點說，它的藝術陷入死谷之中。……」（見《我的藝術生活》第五十章）

檢討過這次失敗，史氏體會到直接去捕捉情緒是不可能的，

他發現只有「通過意識才能接近下意識」，這原則從一九〇六年起成為他終身奮鬥的目標。

戈登・克雷以為演員的普通的失敗多半因為他們慣於依賴「情緒」，他說「演員的身體動作、他的面部表情、他的聲音，全須以他的情緒的信息為轉移：在藝術家的周圍必須永遠流動著這種資訊，流動著而不使他失去平衡為度。至於演員，情緒佔有他；情緒會攫著他的兩腿，教腿往哪裡移，它就得移到哪裡。對於動作如此，對他的面部表情也是如此。他心裡在掙扎著，在運用眼睛上或運用面部肌肉上剛有一剎那的成功，心裡剛使面部在一些瞬間中完全受命，忽然會被那經過心上的火熱的情緒沖散了。立刻像閃電似的，而且心裡來不及呼籲與抗議，那股熱情已統治住演員的表情。這對於他的聲音和對於動作是一樣的。情緒把演員的聲音弄得破裂。它會使他的聲音背叛他的心。」（見《劇場藝術論》）

克雷指證出：情緒不能保險發現合適的動作和聲音，這是對的；然而在他下結論時主張：廢去演員，用死的傀儡或面具去表演，或，保留演員，用不受情緒影響的「象徵的姿勢」去表演，卻是錯的。因為，如克雷所承認，情緒是一種「必須永遠流動於藝術家的周圍的信息」，是他的創造的潛動力，那麼問題只在於如何使這種資訊不致擾亂他的平衡。克雷所提出的解決辦法是從動作的「設計」下手的。那麼，假使我們能夠為情緒發現出一些合適的形體動作，把情緒納於正軌中，情緒就不僅不會擾亂演員的平衡，而且還會為角色創造出真實的生命。

情緒像一股雄勃的激流，有時會自己衝開合適的河道，但有時也會洶湧地氾濫於田野、家園。你要運用這偉大的自然力為人

寰造福——灌溉或發電，你就得應著它的來勢去疏浚河道，築堰修渠，那禍水才會變為人間的甘露。同樣，演員要運用情緒的激流，就得發現合理的形體動作去浚導它。形體動作就像那疏浚過的河道，而情緒就像潮汐。從生理學上看，每個形體動作都是協同內臟活動的一種機體的活動；從心理學上看，每種形體動作都是透過各人的性格流露出來的一種行為。我們每個人之所以能夠在實生活中把情緒自然地表達在最合適的動作中，是因為我們隨時隨地都按照著自己的生理的和心理的習慣去行動的緣故。假使要我們馬上去「體現」別人的心理經驗於動作中，我們一定會迷惘的。

那麼在排演時，演員怎麼能夠為角色而行動呢？

如果說，我們在實生活中是受了真的刺激才發生真的反應「行動」的，那麼在排演中，演員先是用假定的（規定的或想像的）刺激來招引逼真的反應。我們的每一個反應都是以我們全部既得的經驗作基礎的。劇本或角色所提出的「假定」的刺激，馬上就引發我們在實生活中經歷這類似的刺激時的經驗，自然而然地使我們想起它來，拿它來適應排演的要求。假使我們沒有這種經驗，便不得不從前述的各種創造的資料裡去找。

在排演中的「假定的」刺激是先由「規定的情境」所提供的。當我們在規定的佈景裡走動、念詞時，我們隨時都遭遇著一連串的「假定的」刺激——無論它們是從「人」（同場的角色，以及自己與其他角色的關係），從「事」（劇情、遭遇），或是從「物」（裝置、燈光、道具、效果等）發生出來的。於是演員的感官接受了一種半真半假的感覺，同時，隨著劇情的進展，演員又預感到作者和導演所規定的一串有連貫性的刺激在招引著

他。他的經驗和想像便起來幫助他，誘發他不斷地去發現適當的反應。他的心思試探地去適應，他的形體試探地去體現，這才漸漸完成一種逼真的、規定的反應。

因此，在我們排完一齣戲的部位和大動作，進一步去創造角色的精神生活時，也就同時創造出角色的形體生活。

按照一般的習慣，部位與大動作排過之後，就進行「細排」。所謂「細排」就是要發現角色的全部動作和聲音的細節。這種排演大抵仍是按照以前分好的「單位」進行的。

每個「單位」中包含著一定的心理活動，這些東西已經通過「大動作」把它的輪廓勾出來了。演員也已把它化為自己的東西。

那麼演員如何在細排中發現形體生活的細節呢？

我以為，第一是去體會該「單位」中的規定情境；其次去發現這單位中的「任務」；第三，去接受導演處理這一場戲的「人」、「事」、「物」的規定的刺激；第四，依據臺詞和動作去發現內在的視象和潛語；第五，依據自己發現的「形象的基調」。在我們試探形體動作時，要用這些課題來引導我們。

我們在前節說過，內在視象和潛語是引發演員的行動、思想和情感的具體手段，也是創造角色的精神生活的具體手段。又說，我們在創造角色的精神生活的同時，也在構造著它的形體生活。因而視象和潛語在創造角色的形體生活時也必然佔有重要的地位。

我們姑舉上引的哈姆雷特與奧菲麗亞之間的那一場戲（見152-153頁）為例。這一場戲在莎翁原作裡並沒有寫出來，我試根據奧菲麗亞所說的幾行臺詞去追尋哈姆雷特見了父魂以後，考

慮如何復仇之全部幕後（第一幕與第二幕之間的）生活，並把它當作排演的練習。

這單位中的「規定的情境」是——

哈姆雷特昨晚遇見他父親的鬼魂，證實了父親之死，確為他叔叔和母親串同謀殺的，他起了誓要替父親報仇。

他熱愛奧菲麗亞，但，為了報父仇，不能為私情所誤，他決定用裝瘋來掩飾報仇的進行。決定這樣做了，他第一念就想到去看看奧菲麗亞，似乎要向她訣別。

我姑且把個人的體會記下來，作為探索動作的任務、規定的刺激，以及內在的視象、潛語等之一例。

我是演員，跟我合演的某女士也是演員。在實生活中我們是普通的同事。但——

「假定」我是古丹麥的王子，而她是我父皇的廷臣的女兒：「假定」我倆的關係不僅是普通的君臣，而且是愛侶；「假定」我們不顧世俗的非議而私訂了海誓山盟——於是我便在某女士身上感到了與普通不同的「規定的」刺激。

昨晚我在家父的幽靈前起了誓，要為他復仇，但——

「假定」我繼續沉湎於私戀中，就會違棄對亡父的誓言；「假定」我要獻身於復仇，就會違棄對她的誓言。「為她？為父親？這是個問題！」我思慮到天黑又到天亮——

「假定」我要復仇，我得先查到真憑實據！但——

「假定」我公開偵查，兇手不會防備嗎？「因此」我一定要掩飾自己。用什麼掩飾呢？

用裝瘋，為愛奧菲麗亞而瘋了！（這個原作規定的繼起的刺激在招引著我。）

「假定」要使人家周知我的病症，該怎麼做呢？我得當眾侮辱奧菲麗亞！（這又是繼起的規定的刺激）但——

「假定」我侮辱她，她不會太傷心嗎？我得先向她解釋我的苦衷。但——

「假定」我一解釋，豈不洩漏復仇的機密嗎？不，我不能說一個字。

我整個靈魂對她負疚。我要馬上去看她——

「希望她能諒解我的苦衷！」（任務）

於是我便從劇情和遭遇中感到那規定的刺激和動作的「任務」。

當哈姆雷特上場（到奧菲麗亞的房間）之前，我的內在的視覺或聽覺可能是——

我打開私寢的重門出來，失眠的眼在絢爛的初陽前睜不開……遠遠的宮門旁邊的禁衛軍在換班……我避開了他們……

大理石的宮廊特別長，白，冷……早禱的鐘聲在悠長地歎息……宮苑裡沾著露水的草地咬著足膚……燕子在我與奧菲麗亞談敘的樹下流連——是否對我嘲笑？……

遠遠是藏在濃蔭和爬牆草裡的她的閨樓，敞開著窗——「她醒了！……叫她嗎？……」「不，會驚動普婁尼阿斯的……從便門悄悄地進去吧！……」那閨房的重門虛掩著……「該不會有別人在裡面吧？……」

於是我們這位主人公推門進來（上場）。

「假定」關在那扇虛掩著的重門後的是一片恬靜；「假定」從高窗傾瀉入來的春陽正洗沐著那穿著瑩光白衣的我的愛人（燈光和裝置）；「假定」她正陪伴著我前天送她的火熱的薔薇，手

裡正縫紉著回送我的飾物（道具）——

從這裡演員又感受著導演所創造的氣氛，換言之，他感受了導演用裝置、燈光、服裝、道具、效果等所造成的規定的刺激。他現在是在某種場所和陳設之間，在某種線條、色彩和光影之間，抱著如此的動機（任務），進行著如此的行為。這些刺激綜合地影響他，一方面引發他的片斷的內在的視象和潛語，一方面引發他的簡單的、可能有的形體的動作。每種細節加起來，便展開一個完整的動作了。

我們現在就拿莎翁為哈姆雷特所設計的動作，看看形體的動作如何與內在的視象與潛語交織為一，互相引發。（凡莎翁劇中規定的動作，在下文旁加上重點。）

當哈姆雷特一進場——

一眼看見了奧菲麗亞，他激情地跑前，拉著她的手腕，緊緊地握著，（原劇規定的動作，下仿此）滿腔心事說不出口來，嘴唇噏動著，他心裡浮起了一些「潛語」：「至愛的，我終於又見著你了，這是最後的一次握手和親近！我永遠感謝你的恩愛。再見吧，我去了。」他退後把胳臂拉直，潛語：「為著我的爸，我得走了，請原宥我的薄倖！……不，我還得多呆一會，讓我的眼睛啜盡你給我的幸福。」他另外一隻手這樣地遮著眉頭，盯著她的臉，像要給她畫像似的，他看見她的驚愕的神色，那驚愕所不能掩蓋的純潔和美麗，那答應以身許他的眸子罩著眼淚，那起過誓盟的朱唇在顫動……他癡癡地望著她，這樣停了許久，從這裡他又似乎看見（「內在的視象」）他倆定情的宮苑，月夜……但是，潛語：「這一切都從此不能再來了！」他輕輕地搖動一下她的胳膊，心裡像喊痛似的喚著她的芳名：「從此不能再來了！

為著爸的仇，我得犧牲你給我的一切。我以後也許會糟蹋你，侮辱你，你被我糟蹋，我自己也要完的！一切都完了！他把頭上下地搖了三下，歎了一口可憐的而深長的大氣，好像要迸碎他的胸骨，結束他的生命似的，潛語：「奧菲麗亞，再見吧。」隨後他放手去了，他的頭轉向肩後張望著，像是沒用眼睛向前走路，一直注視著她，潛語：「原諒我啊！當你發現我不理你，罵你，侮辱你時，得原諒我啊！你得記住我是永遠愛著，愛著你的啊！」一直出了門，他都沒用眼睛，他眼睛的光芒一直注射在她身上。

　　請恕我的低能，也許我這些附會的演繹是不倫不類的，但我只想藉此說明，哈姆雷特在那場戲中的複雜的心理線索如何與形體動作的線索相交織。

　　我們就這樣逐個地去探索各個完整的動作，直至把那分場（單位）排完。當我們復排時，我們開始把各個動作連在一起排，我們就在這不太長的動作的「流動」中開始感受一連串逼真的感覺，這是在我們試探個別的動作時所未感到的。這些連貫的感覺會在我們內部誘發起一種激情的過程。我們為這激情的過程所感染，開始體驗到統治著這些動作的感情或情緒。這時候我們會意會到自己正在進行著某種情緒——哈姆雷特的情狂的慘痛和絕望。像這樣，形體動作就成為建立演員的情緒的一些具體的手段，像這樣才能達到心理和動作的更真實的結合。

　　這些動作既然是從演員切身的經驗和想像中，從他自己的機體中流露出來的，就顯得格外親切而真實。但第一次自然流露的動作並不一定是準確而恰當的，因為它們是為「假定的」刺激的產物，不免先天地帶著失真和粗糙的成分，它得經過長時間的「細排」，讓演員對假定的刺激的信心漸漸凝固，讓他的想像積

203

累起來，在逐次「細排」中發現新的資料，讓他的內在的視象和潛語逐漸豐富，與這同時，它的形體生活也隨而豐富了。

演員在潤色他的動作的過程中，同時會感到自己的反應的逼真性也隨而提高，於是他便逐漸忽略那些刺激的假定的成分，一種純真的感情悄悄地被培養起來了。當這種純真的情感佔有了他，演員就可以隨便用自己的手足為角色做事，而不感到拘束。這些動作是演員自發的，同時與角色所要求的相符合，它們是透過角色的「形象的基調」引申出來的。

演員就這樣地根據了：一、規定的情境，二、任務，三、人、事、物的規定的刺激，四、內在的視象和潛語，五、形象的基調，來試探角色的形體動作。

當演員完成全副的形體動作，就構成史旦尼斯拉夫斯基所稱的「角色的形體生活」，這是角色的精神生活的賦形。

在你排演時，你一方面是探索那視象和潛語所構成的內在的線索，同時也探索著形體動作所構成的外在的線索。內在的線索經過一次繼一次的排演，逐步變得豐富而鮮明，外在的線索也隨而變得精微而具體。這兩條內外的線索是並行的、交織的。沒有那正確的心理的線索，你不能引發那形體的線索；沒有那正確的形體的線索，你就不能接觸那心理的線索。

只要演員把握住這內外的線索，那麼在我們登臺的每一瞬間，我們一感到那圍繞著我們的外在的情景中的「人」、「事」、「物」所發出的刺激，我們的內在的線索就浮現起來，發出那規定的動作。像這樣一個角色的形體的和精神的生活便逐漸交響地展開了。

演員在「假定的」刺激起先是「假戲真做」（戲明明是假

的，但演員必須設身處地認真地去體驗），漸漸過渡到「半真半假」，最後達到「弄假成真」——演員開始生活在自己所想像的角色的世界裡，一切周遭的假定的刺激都如同真實生活一樣激發他的真情，這時候演員全部內外的生命，就轉化為角色的生命。

當我寫下以上的意見以後，曾示之於一位演員朋友[33]，他提及自己在新近演出的《蛻變》中曾無意中應用了類似的方法，我請他把表演的內外線索記下來。現在一字不改地記在後面——

在《蛻變》第四幕，我——落魄的馬登科，來到革新後的醫院裡求助於丁大夫。

院裡的勤務以急促的腳步把我帶進來，我很吃力地在後面追跟。走到客廳外的走廊，他停了步，愛理不理地向我說：「唉，唉，你就坐在那兒等等，（指廳內的下大夫）她現在忙得很！」

我：（委曲求全，生怕得罪他，極謙恭地）是，是，回頭請你偷偷地跟她私下說一聲，就說我馬登科想……

勤：（不等我說全，不耐煩地，兩眼向我一瞪）知道了！（昂然而去）

我：（被他一狠，嚇住了，望著他的背影，約摸三四秒鐘，潛語）唉！何必呢！你別看我寒傖，我當初還不是這醫院裡的一等紅人！哪個敢不聽我的！如今我反而受你這個氣——（心裡一轉，潛語）算了！有什麼法子？不跟這種人計較！

（於是，我踏進客廳一步，頭轉向他指給我的那方向一看，原來那裡陳設的是新式雙人沙發。潛語）這麼漂亮的傢俱！（順

[33] 1945年秋，本書初稿寫成後，曾請當時駐在萬縣的「演劇九隊」的同志們提意見，以下係高仲實同志提供的資料，他當時正演著《蛻變》中馬登科一角。——新版註

著道具的平線向右一看，又是一張單人沙發，潛語）有派頭！不是當年在那小縣城的狹隘的辦公室呢！（第一幕的道具，回憶的視象出現）不過，那些傢俱雖是七拼八湊，各式各樣，也還是我費了不少的時間去張羅的呢！（頭又向右移，看到靠右牆的几上，放置一座乳白色的沙濾器和幾個玻璃杯，潛語）當年我還為了那些傢伙買了一個棕套的暖水壺。（視象出現第一幕道具，潛語）現在這兒的庶務主任不知道是哪位老兄？（於是我看到那新漆的淡黃色的牆壁，順著牆上望去，望到景界線，潛語）好堂皇的西式建築！（順著景界線望到正面的四根大石柱，潛語）乖乖！這麼大的工程，可得花上不少的錢啊！那位經辦的老兄，可發財了！噯，總算我倒楣，不然這種肥差事，還不是我的事！（轉向左壁，又看見懸著一塊榮譽大隊贈給丁大夫的匾額，寫著「傷兵之母」，潛語）說回來，還是人家站得穩，又有本領！（我瀏覽周遭，有點感歎，潛語）唉，想當年，這醫院還不就像我一個人的，想怎麼就怎麼！（漸漸似乎周遭都在向我發出譏笑，我被迫地垂下頭，看到自己的破衣爛鞋，潛語）如今……如今……我變成這個樣子！（我走到沙發前，潛語）算了，沒法子，就坐在這兒等她吧！（屁股才沾到椅子，潛語）不妙，我這個樣子坐在這兒既不稱，又顯眼。（於是我便溜到較偏僻的靠左的一張椅子坐下，摘下帽子，頭一縮，靜候傳見）

朋友的這一段經驗談雖然是較質樸，然而實踐中得到的點滴的例證是更可珍的。在當時他是不知不覺地這樣做的，而現在我們可以通過意識的方法去接近它。

六、角色的誕生

　　起初我們為著排演上的必要，曾經把劇本分為若干大小不同的「單位」，現在在各「單位」的排演完成後，我們又用總排把它重新結合起來，這時候小的「單位和任務」為大的所吸收，而大的「單位和任務」又為「貫串動作線」所連貫，全劇開始變成一個完整的「流動」，奔向「最高任務」。

　　這個吸收和連貫的過程是怎樣發生的呢？

　　打個比方：我們打算出門旅行——從上海到天津。最初我們計畫把旅程分作若干「小站」，坐著「慢車」一站一站地走，我們第一個目的地是到蘇州。從上海到蘇州，經過了無數村落、鎮集、河流、湖泊、田野，一路上我們欣賞這些景色，可是並不停留，因為，我們一心一意要到蘇州（任務）。到蘇州之後，我們略作盤桓，第二步的目標是從蘇州到無錫，第三個從無錫到鎮江，第四個從鎮江到南京。這種情況跟我們按著「小單位」進行排演，有點相似。

　　過些日子，我們坐著「上海——南京直達快車」出發，經過了蘇州、無錫、鎮江幾個「小站」，可是我們沒有停留，它們現在已經變成了「過路站」，沒有什麼獨立的意義，因為我們的目的是想到南京！（「大任務」）至於過去沿路所見到的村落、河流現在又變成旅途中一些一瞬即過的細節；而另一些動人的景物如虎丘塔、惠山泉等卻成為我們這次旅行的注意的中心。這種情況跟我們進行「大單位」排演時，一些小的「單位和任務」為大的所吸收的情形相似。

　　按照上面的辦法，我們依次地從一個「大站」旅行到另一

「大站」，經過徐州、濟南、滄州，終於到達天津。

再過些日子，我們又坐「津浦通車」出發，火車一口氣不停地運行了一千四百多公里，從明媚的江南水鄉馳向浩蕩的華北平原，跨過了長江、黃河、泰山，連貫南京、徐州、濟南、滄州幾座名城，一路上許多細小的、平凡的景色一瞬即過，幾乎不留下什麼印象，而一些壯麗的名山大川，著名城市卻因旅程的緊湊合濃縮而顯得特別鮮明突出，我們感到比從前幾次旅行都更興奮，在我們到達天津時，我們終於領會這次旅行的全部意義。這次一氣呵成的旅行有點像演員在整排中所接觸到的那連貫大小單位的貫串動作線，而它所奔赴的目的地有點像「最高任務」。

在第二章第七節「心理的線索」裡，我嘗試把《復活》的男主人公聶黑流道夫的生活分為八大單位；例如第一個單位是從他到鄉下姑母家寫土地問題論文起，到他跟卡丘莎和鄰女們在田野間作「捉迷藏」的遊戲時為止（這個大單位又劃分為四個小單位，請參閱本書173—174頁）。那時期出現在他心中的第一個願望（即角色的「任務」）是：「我渴求人生達到無限的完善！」而第二個單位是從「捉迷藏」起到他離開姑母家為止，他的心情改變了：「我愛卡丘莎——她象徵著人生的至善和美麗。」第三個單位是他三年後再來找卡丘莎，他玷污她，角色的任務又變了：「我要佔有她——肉慾是人生最高的享樂！」這樣，一個單位接一個單位、一個任務接一個任務順序地連接著，發展著，構成貫串聶黑流道夫整個生活的一條持續的、不斷變化的線，這條貫串動作線終於引向聶黑流道夫「良心的復活」，引向它的最高任務（我試擬一個）：「我渴求恢復人生的至善！」

貫串動作線和最高任務在「史氏體系」中占著最重要的地

位。史氏說：「沒有貫串動作和最高任務，就沒有『體系』。」

貫串動作線，就像一條把零散的珍珠串連起來的線一樣，把分散在全劇一切單位和規定情境中的角色的精微複雜的精神和形體生活串連起來，導向最高的任務。演員只有正確而深刻地發現角色的最高任務，才能揭發作者埋藏在劇本的詞意和動作深處的主題思想，從而達到影響觀眾、教育觀眾的目的。

劇作者透過人物的行動去體現主題思想。因此，要更深刻地發掘劇本的內容涵義，得更深刻地發掘人物的最高任務的涵義。傳統的哈姆雷特是一個苦悶憂鬱的王子，從這個角度看，它的最高任務可以擬為「我要哀悼父親！」那就成為一個家庭悲劇；另一些人把它解釋成一個空想的夢幻者，它的最高任務可以擬為「我要瞭解生之祕密！」那就成為一個唯心哲學的悲劇；又有一些人把它解釋為一個思想家和人道主義者，把它的最高任務擬為「我要拯救人類！」從而這悲劇的意義又與前兩者大不相同。

最高任務的完成與演員對角色的認識（即「理性的解釋」）有關，也與演員對角色的體驗和體現（即「感情的解釋」）有關。有些演員可能從導演對劇本主題思想的闡述中得到有關自己角色的最高任務的啟發，可是演員必得通過自己的體驗去檢驗它，正如史氏說：「要善於使每一個最高任務成為演員自己的，要在最高任務中找到和本人的心靈一脈相通的實質。」

我們在「心理的線索」一節中提到三位女演員演阿格妮絲懷念亡兒一場戲中的「任務」是相同的，可是由於她們性格上、氣質上的差別，她們都通過自己的心理特點給這場戲的「任務」以不同的命名，以期更容易喚起自己的創造性的內心活動。

要使最高任務的涵義深化，達到更高的概括，一方面要提高

演員的思想修養（進步的世界觀），一方面也得提高他用以體驗和體現角色的藝術修養。

單依靠案頭工作不一定能發現恰當的最高任務，要不斷地在排演中去探索，有時甚至要等到戲上演之後，經過持久不斷的實踐，才發現自己角色的精神的靈竅之所在，從而把人物的面貌提高一步。

總之，正確地發現最高任務，是創造角色的精髓。

一個角色的最高任務是被作者表現在劇中的角色生活所制約的，但，在演員發現了它，把它作為創作的目標之後，它又反過來指導著演員對角色生活的探索。現在，角色的整個生活展開在演員面前，演員也開始獲得前所未覺的整體性的感覺。他開始能夠從全域上去觀照自己；去觀測分佈在各場面中的「內在的線索」是否連貫，「外在的線索」是否緊湊；去權衡各部分的比重是否勻稱，節奏是否統一而有充分的變化；更進而考慮到哪一段動作或臺詞的設計是否得當，等等。他會自動地、或與導演合作去做許多調節和修正的工作，之後便完成史旦尼斯拉夫斯基所稱的「角色的演譜」（"Score of the part" 見史氏所著：《導演與表演》，見《大英百科全書》）。同時導演調節各演員的成果，達到演出上的統一，於是個別的「演譜」又撮合在單獨一本所謂「演出的演譜」（"Score of the performance"）之中，但，到這時候排演的工作仍舊沒有完成。

在實生活中，人是一天天地長成，在演劇裡，角色是在一次繼一次的排演中長成，角色的每一次排演等於人的每一天的生活。

人的身與心的特點在所處的環境中一天天地發展著，逐漸形

成他的性格。演員置身於劇本的「規定的情境」中，他的與角色
有關的特點也在一次次的排演中被發現出來，使他逐漸接近於
角色。

「基本的條件是演員得有信心，相信自己已是被安置在作
者所規定的條中，站在作者所指定的人與人的關係之間，凡屬劇
中人必要的，對他同樣是必要。假使演員對他所扮演的形象有很
好的理解，假使他瞭解作者所指示的各個步驟是合理的，除此之
外並無別的蹊徑，假使演員受了『身在其境』的意念所誘導，假
使他對劇本和角色中的某些東西發生了愛戀（而不是同情），最
後，假使他對該角色在劇中所發生的一切，都能深信不疑，而感
到自己有在劇本的氣氛裡盤桓數小時的必要，準備去享受自己的
藝術所賜給他的節日，那麼他將可以不使自己的人格遭受絲毫的
損失而轉化於角色之中。」（見瓦赫坦戈夫：《露斯馬莊導演手
記》）

起初，演員要捉摸角色的想法和看法去想、看和作，他的一
舉一動都得受角色性格的邏輯律所制約，於是他不能不意識地去
想、看、作。之後，經過一次繼一次的排演，他與角色相近的特
點發展著，他的人格有機地滲透到角色的性格中，他開始能夠自
然而然地想、看、作。他不必處處拘泥於角色性格上的邏輯，然
而他的一舉一動莫不與那邏輯相暗合，換言之，演員已開始「生
活於角色」中，取得了正確的「自我感覺」。

這時候就進入排演的最後階段，導演開始像個嚴酷而冷靜
的工程師一樣去檢驗整個的藝術品，加以許多必要的修正，最後
才完成那定品——即史氏所稱的「演譜的精練化」（ "The score
condensed" ）的工作，他說：

「演譜完成後，演員和導演的工作仍舊沒有完。演員依然更深入地研究並生活於角色和劇本之中，找出它們更深邃的藝術的動機，所以他就更深刻地生活於角色的演譜裡。可是在工作過程中，角色自身的和劇本的演譜確得經過若干程度的修正，正如在一次完整的詩的演出裡，除了詩人的藝術的意圖所必需的字彙而外沒有多餘的字一樣，同樣在角色的演譜裡，除了為達到『透明的效果』（'Transparent effect'，亦即『貫串動作線』）所必需的情緒而外，不能有一種多餘的情緒。每個角色的演譜一定要精煉化，它的表達形式也得加以精練，最後一定要為著它的體現去發現一些明朗的、單純的、奪人的形式。到那時候，當每個角色在每個演員身上不僅成熟、有生命，而且一切的情緒都擺脫了多餘的東西時，當情緒完全結晶而總合在一種生動的交流中時，當它們在一般的調子、節奏和演出時間上彼此完全和諧時，那劇本才可以呈獻給觀眾。」（見《導演與表演》）

這個精練化的工作是在導演和演員深刻地發現角色的和劇本的貫串動作線和最高任務的基礎上進行的。他們的認識愈透徹而深入，他們所發現的將愈是本質的、單純的。隨著對於「最高任務」認識的深化，導演不斷地修改「演出形象」，調整演員們的地位和動作，變更速度和節奏，等等。導演的話現在成為法律，演員對改動是否感到舒服，那就不管了。因為現在演員已生活在角色中，角色就是演員自己，是個活人。正如當你是你自己時，人家叫你走過來或請坐下（改動你的形體動作）不會使你的性格走樣一樣。你過去揣摩角色性格時，也許要經過長久的時間，但一旦完成後，導演可以在短時期中改動你，而絕不會使你迷亂失措，你將會很快地體驗出那改動的形體動作的內在的意義，你的

情緒將會更精練地、更直接地放射出來。

　　史氏自承這種修正工作要做八次至十次之多，說不定有時候要超過十次，拖延較長的時間，那精練的演譜才產生。

　　這時候瓜熟蒂落，一個角色誕生了！

第四章　演員如何演出角色

一、形體的化妝

　　毛蟲蛻變為蝴蝶的那一天是節日，演員蛻變為角色的那一天也是。那一天，從大清早起，做演員的就預感到「化身」的不安的振奮：那可喜而又可怕的精靈一刻近一刻地要附入自己的身上來了。他像新嫁娘似的精心而迷惑地張羅一切，忙這，忙那。一切縱然圓滿，比起自己的想法總有點不愜。但，沒有餘裕了，只好將就一點，隱隱有點不快。

　　這一天顯得特別短促，趕到從匆忙中醒過來，便擔心化妝時間不夠。

　　現在坐在化妝桌前面了，端起鏡子，端詳自己的相貌：誰又能像自己那樣地清楚自己的短長呢？不禁在滿足中觸起了微哂──「好吧，瞧我的！」

　　對化妝師今天自然地慇勤起來，草草地向他交代角色的身分之後，於是坐下來，閉著眼，把臉仰向他，順從地聽他擺布。

　　冷潤的化妝品觸起了快感，哪怕咬肉的膠水也有種異樣的舒服，特別當化妝師用指尖在你眼窩、頰、鼻側、唇等處輕輕地塗抹著鮮麗的彩色時，會像條鵝毛般掃得你的心坎發癢，叫你不得不斜舉起鏡子，從眼角瀏覽這神奇的幾筆。

　　假使你是自己動手的，那麼現在你就會拿出看家本事來，

像繡花似的斟酌了——時而俯向鏡子細察，時而退身遠眺，加一筆，減一滴。天啊！這「畫龍點睛」的幾筆是多麼不容易啊；瞧，毛蟲不正在化為蝴蝶？

不幸你是個新手，你會在別人的繪事紛紜中感到自己的無援，暗自憐憫。回頭看見那主角正請大家嚼橡皮糖，將渣子往鼻子上堆塑[1]，或在鼻側擦棕色油，在鼻梁敷白線。高鼻子對中外古今的人物都似乎顯得很重要，演員似乎靠了它才有上臺的信心，你也得有一個才好。

為著老邁的角色而讓化妝師在你臉上亂畫皺紋，你會分外敏感的。現在你變得不那麼順從了。經過點滴計較之後，好容易你們才妥協。總算在情不得已中保衛住你的美的孤注。然而這畢竟是委曲了你啊！

終於這一夥迷人的、有希臘鼻子的群像展覽出來了，固然不見得人盡如此，卻也見到人之常情。演員往往禁不住要借阿芒或陳白露的名義來炫耀自己，而收效最快最大的，莫過於「扮相」了。你一出場，瞧，芸芸眾生便投降了。隨你施捨些什麼吧，天使！

本來「扮相」也沒有非醜不可的理由。不知道自己美點的人，往往顯得最美。美麗一有了公式，馬上就流為最愚昧的拜物教了。十幾年來我們不知有過多少的高鼻子、黑眼窩的崇拜者了，每個角色都定量地分配有一份。

聰明的演員瞭解自己的麗質，便發明自己的拜物教。在他或她，這是防身之寶，有這本錢，便可泰然地以不變應萬變了。每個角色都印上不可磨滅的麗質，陳白露與魯媽的區別只不過是幾

[1] 早期話劇團體買不起舶來的化妝品鼻油灰，只好拿橡皮糖的渣子代用。

條無可奈何的皺紋和兩套「行頭」而已。

　　甚至有見解的朋友們也執拗於本色。相習成風，年來演員們普遍地養成漠視外型設計的風氣，據說「走外型」是危險的，性格化的刻畫是內心的事。

　　如是云云，你可以從名優的業績中借證：雷諾特・考爾門演皇子、騎士、乞丐，都永遠保持本色，卓別林演流浪者、兵、獨裁者，永遠是那亂髮、深而大的眼、和一撮嘲弄的小髭。再扯遠點，杜絲[2]不掩飾她的霜鬢去演茱麗葉，加力克始終戴著喬治三世時的白髮套演任何角色，演羅密歐時甚至穿當代的（十八世紀的）時裝。十九世紀初期的名優們只塗點粉，抹點紅，不加一筆雕琢，便去演哈姆雷特和馬克白了。

　　如是云云，你又可以在理論上找到靠山：「演員在臺上要能夠充滿了堅定的信念：要隨時隨地保持本色，甚至盡可能地用不著化妝。重要的特點應該稍稍加以強調，而那些於事無補的特點應該去掉。為什麼李碧茄[3]的臉相不能跟奧爾茄・李昂納多娃・克尼碧爾－契訶娃[4]的臉相一模一樣呢？就因為李碧茄比奧爾茄年輕一點。只有這一點應該在奧爾茄的臉上想辦法的──不過不是要把她的臉弄得更年輕，而僅僅要把那些使李碧茄顯得略老的特點去掉。假髮這一類東西也無甚裨益。事實上這些東西可以一概不用。即使拿李昂納・米隆諾夫[5]的情形來說，雖然劇作者規

2　杜絲（Eleonora Duse，1859-1924）義大利名女優。
3　李碧茄，易卜生的《露斯瑪莊》中的女主角。
4　奧爾茄・李昂納多娃・克尼碧爾－契訶娃（О. Л. Книппер-Чехова，1868-1959）即契訶夫夫人，莫斯科藝術劇院演員，當時演李碧茄一角。
5　李昂納・米隆諾夫（Л. Н. Миронов）莫斯科藝術來劇院演員，演《露斯瑪莊》中的伯蘭特爾一角，該角色後又由瓦赫坦戈夫扮演，亦未披用長髮。

定他有長髮的，沒有也未嘗不可。讓演員用上帝賜給他的臉、上帝賜給他的聲音去演他的角色吧。他的轉變應從內在的刺激著手。」（見瓦赫坦戈夫：《露斯瑪莊導演手記》）

不錯，用「上帝賜給他的臉」去表達「上帝賜給他的」感情，演員的身與心才能夠有機地統一。加於演員的束縛愈少愈好。「連化妝油彩塗得過厚，也能遮掩表情，妨礙筋肉的表現的。」（見斯肯納：《化妝論》[6]）

化妝的毛病還不止此。據說：演員愈是倚重化妝，愈容易規避內在的創造。這的確有一部分是事實。

內在的轉變是虛玄的，不容易捉摸；形體的症候是具體的，比較容易把握。一個角色的心理幾百天都揣摹不盡，而儀表卻可以湊巧從一張照片、一幅畫、一個人、一段記載中找到全部範式。餘下來的工作只待搬它過來。只要懂得技術，這一套是毫不費力的，而且一上臺便能唬住觀眾，當場收到效果。

據說：賣弄化妝也正像賣弄漂亮一樣，本身就有展覽主義的動機——這也有一部分是事實。我曾經提及，十幾年前有些演員們以為「能夠裝扮得愈不像自己本人愈好。假使觀眾在舞臺上不認得這角色是誰，待翻開演員表才發出驚歎的聲音：『哦，原來是他！』的時候，他的愉快是什麼也不能比擬的。」

我若是沒有記錯，這種影響最初是得自電影演員郎・卻乃。他的《吳先生》、《歌場魅影》、《午夜倫敦》、《鐘樓怪人》相繼映出，他儘量運用油灰塑成各種形狀的眉骨、鼻、顴、頰、腮等去改變面型，披戴各種濃重的假髮，嘴裡嵌進各式怪樣的假

[6]　斯肯納（Otis Skinner，1858-1942）當代名演員；文見《大英百科全書》「化妝」條。

牙，加上他擅長的「擬態表情」的陪襯，一時博得了「千面人」之譽。現在雖然明白這是一套機械的、獵奇的堆砌，然而當時自有其誘惑力。記得我初演《欽差大臣》中的審判官賀穆斯時，苦於無法體會這機詐的、愛打獵的帝俄小官僚的性格，忽然想到可以乞援於洋人的畫片和肖像。為求不像本人起見，在大鬍鬚和鷹爪鼻之外，再加上夾鼻眼鏡（記得是從左拉的肖像中學來的），以及馬靴馬褲等等，自以為已盡性格雕塑之能事。在獻演初夜，我按照排好的小動作，預備將眼鏡卸下來擦擦，誰知眼鏡鉗咬住鼻油灰不放，險些連鼻子一起卸下來。原打算靠它來遮掩內心的空虛的，唯一的防線塌了，性格化豈不完蛋！

隨便談談，化妝的毛病已經不少：它助長演員的展覽欲；它替演員打開一條規避內在的創造的邪路；至低限度它可能妨礙表情。所以還不如乾脆用演員原生的臉顏軀幹去表演的好。前代名優的做法是對的，瓦赫坦戈夫的話更有道理。

於是結論不能不是否定化妝了。假使我們現在還不得不化妝，那僅僅是為著要抵消燈光的作用，叫觀眾看得清楚，跟性格化的問題無關係的！——因為那是內心的專業。

年來我們劇壇中提到「外形」兩字，就以為是洪水猛獸，走邪路，究竟外形是否這樣的罪大惡極呢？

話又得從頭說起了。

人的形體，像他的性格一樣，是長期發展的結果。剛出娘胎的嬰兒的臉顏、身段是大同小異的，長一天，變一天。環境在鑄冶他的性格，同時也鑿琢他的形體，特別是他的臉顏，往往是他過去歷史的縮譯。待他最後將皮囊交還「自然」時，請看他

的Dead Mask[7]吧，已經給人生的刀斧鑿得迥不相識了。耶穌是這個模樣，猶大是那個模樣，像你在達‧芬奇的名畫《最後的晚餐》中之所見。

菲列普的劇本《未完成的傑作》寫一位畫家畫好《最後的晚餐》中的耶穌後，經過十年才物色到一個死囚來作猶大的模特兒。傑作完成了，死囚臨刑前說：「畫師！你畫了我兩次了！我就是十年前這幅畫裡的耶穌！」王爾德的《杜林格萊的畫像》寫一個青年在一幅畫像中留下了純善無邪的肖像，當他一步一步地踏入邪惡時，這幅畫似乎隨時反映著他的心，一陣陣地泛起罪惡的陰影和皺紋。史蒂文生的《吉格爾博士與海德先生》（The Strange Case of Dr. Jekyll and Mr. Hyde）[8]寫一個性善的學者的道貌，在獸性發作時變為魔漢。這些寓言都想說明；環境和心理如何隨時改鑄人的儀容。傳說柏拉圖年輕時，做過角力士，英姿奪人，及至他潛心哲理後，我們從他遺下的雕像中，又看到如何淡泊深邃的神態啊。

用化妝去創造角色性格，在戲劇始源時就有了。近兩三世紀來這一方面的演進可以用一個例子來說明。最初以擅演夏洛克[9]著稱的杜格脫（Thomas Doggett），選用紅鬚紅髮去刻畫這猶太人的毒辣，後來就成為十八世紀演員通用的公式。克吟最先替夏洛克換上黑鬚黑髮，這象徵化妝趨向真實。歐文把夏洛克打扮成耆年的貴族，則又說明化妝趨向性格化。在歐文當時，化妝技術

[7]　人死後用泥次覆死者臉部而成的面具。

[8]　史蒂文生（Robert Louis Stevenson，1850-1894）十九世紀英國作家。《吉格爾博士與海德先生》攝成電影即《化身博士》。

[9]　夏洛克為莎翁名劇《威尼斯商人》中的高利貸者。

還是新鮮的玩意兒。當代的名女優如倍恩哈特、杜絲、安格蘭（Magaret Anglin）之流之所以保存真面目去演各種性格者，據麥高溫[10]的考證，是因為這些矜持的婦人一時還弄不慣這套新花樣，並沒有其他奧妙。

現代的演員藝術早已將外型的雕塑看作與內心的創造同等重要了。既不是借外形去規避內心的創造，也不是單憑內心的體會就可以獲得恰當的外形。外形是角色性格的縮譯，是內心經驗的提綱。史旦尼斯拉夫斯基說過：「化妝與服裝有非常的重要性，造成演員成功的一半，即使是對最有才華的演員。」

他的外型設計就跟他的內心創造同樣的卓絕：他給深謀遠慮的沙皇費多爾一幅寬額美髯的雍容；給熱情天真的史鐸克門（《國民公敵》中的角色）一撮翹鬍子和一雙近視眼；給誠實而任性的法莫梭夫（《智者千慮，必有一失》中的角色）大鼻厚唇；給固執逞強的克魯鐵斯基將軍（《智者千慮，必有一失》中的角色）一雙怕人的凹眼和苔草般的亂鬚[11]；給傻氣的阿爾岡（《沒病找病》中的角色）一個肥頭胖腦，等等，誰一看見他們的樣子，不待開口就可以體味出他們之為人。

拿這些例子跟瓦赫坦戈夫的話一對照，他否定化妝的看法就有問題了。他過於迷信著演員機體萬能，使自己無形中拋棄了創造角色性格的極有效的手段。我們以為化妝的作用不僅在於去掉演員形體上不合於角色的特點（如瓦氏所說），而且要進一步把如何表現角色的特點作為中心問題。

我們是主張通過演員的主觀條件去接近角色的。演員的內在

[10] 見麥高溫（K. Macgowan）著《歐陸的舞臺技藝》。
[11] 該角化妝的來源見第三章第四節。

的特質要經過培養才能接近角色，他的形體也得經過一段使其近似的過程。

　　要演員花點時間培養內心去接近角色，還有法子可援，要一個矮子長成唐‧吉訶德般的瘦長條子，就辦不到了。這是局限所在，沒有辦法。那麼，難道演唐‧吉訶德的歷代名優個個非丈二真身不可嗎？事實上也不盡然。演員不必擔心「不像」角色，只要他有一個正常的容貌身材，去創造出角色所必需的「幻象」，未始沒有途徑。

　　演員的容貌身段，是否包含豐富的彈性，能否適應多方面的角色，可以一目了然的，不像演員的心理經驗那樣難於測探。他需要合度的身材、端正的五官、比例勻稱的臉型、沒有顯著的特點、不需要出眾的美麗。換言之，他需要的只是一種適中而正常的面顏身段，然而這樣秉賦並不是人人可得而有的。每個人或多或少地有他的特點：特點愈顯著，局限性便愈大。加力克的相貌長得最平常，所以無論扮演什麼角色都沒有顯出不合。史氏的相貌身材也有這好處，對角色的強弱胖瘦的特性都能遷就。法國有一位以演唐‧吉訶德著稱的演員羅修爾（Edward Rochelle，1852-1908），僅有中等身材，一到了臺上卻創造出「高到長矛尖，高到半天」的幻覺。演員有了合度的身體做底子，加上了技藝上的造詣，便可以創造各種角色的有特性的外型——至少可以造成它的「幻象」。

　　演員固然可以改變自己身體上的天然比例來適應角色的特性，卻也有條件和限度。不錯，一個不高的演員穿上高鞋，肩上墊棉團，梳起高聳的假髮可以造成高的幻象，一個瘦子可以裝得胖，長臉可以變圓，圓臉可以變長，但這一切變形只能在某個限

度內做到，而且主要的要依賴演員的主觀條件。

例如史氏的阿爾岡的化妝就改變了全身的天然比例。他用法國睡巾束住頭髮，從頰側以下加上一個脂肪累墜的下頷，把長臉改成扁瓜型，中間掀起一座蒜鼻，幾顆疏牙，大肚肥臀，粗手大腳。他在自己的正常而結實的身上把各部分的比例適當地放大了一些，全身都很和諧，看不出破綻來。我也見過我們有幾位演員試過這一手：有一位在天生的豐頤上添上個肥脖子，顯得十分自然；而另外的一位在原來的尖削的下巴下面硬鑲上瘤似的一團，就顯得多事了。

同樣的化妝，某人用就合適，某人用就不像，這要看演員的主觀條件和他形體局限性的大小。最忌是「硬搬」。照這樣說，局限性大的人就註定不能演多方面的角色了嗎？也不盡然。這最後是由內心的因素決定的。一個演員縱然形體上受限制，假使仍舊能創造各種不同的角色，正顯出他有超常的才華。這個例子在從前可以找到英國名優白塔頓[12]，在目前可以引查理斯‧勞頓為榜樣。

勞頓的面顏身段有顯著觸目的特性：那肥脹的臉、粗笨的五官四肢、臃腫的身材，形體上的局限難得有比這更大的了。但，這些妨礙不了他，他創造了許多不朽的性格。而且，這些性格多數是歷史上的真人，這又多了一層限制。他復活過尼羅皇（《羅宮春色》）、亨利第八（《英宮外史》）、路易十四（《法宮祕史》）、法國詩人西哈諾、荷蘭畫家郎勃倫脫（《畫聖情癡》）、英國船長凱特[13]、英國紳士老巴倫（《閨怨》），又替

[12] 白塔頓（Thomas Betterton 1635?-1710）英國十七世紀名優，據說他的脖子短而粗，兩手肥而短。
[13] 船長凱特為英國十八世紀海盜出身的船長。

《孤星淚》創造了警長約華特，替《鐘樓怪人》創造了打鐘人，等等。這張名單是怎樣的一種廣闊而深邃的性格創造的工程！批評家威廉遜（B. Williamson）說：「勞頓的真正偉大的顯露，再沒有比他運用他的表演資質來克服他的個性的局限這一點，更顯得明晰的了。」（見《勞頓的藝術》）

勞頓對每個角色都賦予判然不同的外貌，這是有目共睹的事。他的形體的局限並沒有難倒他，但他也絕不打算抹煞自己的局限，妄想削足適履。例如他去年（一九四五年）攝的船長凱特，據歷史的考證，本人從小就到處飄泊，容貌是瘦弱而憔悴的，跟勞頓本人恰好相反。但勞頓並沒有準備把自己餓瘦，他只是把髮線拉低一點，收狹一點，以求與原人略為接近就算了。

勞頓的改型是從一點一滴著手的。史氏有時可以改變容貌身材的比例，這是從演員的主觀條件的差異而來的。無論演員形體的適應性多強或局限性多大，角色的外形設計絕不能越出演員的主觀條件之外——即角色的外形特點只能透過演員的主觀條件來實現。演員一定要通過自己去接近角色。[14]這樣，角色的特點才能包容在演員形體的有機活動中，演員的心理活動才能透過角色的特性透露出來。也只有這樣，外形才是角色性格的縮譯，心理經驗的提綱。

這件工作怎麼樣著手呢？

先得把出發點交代一下。

除非是畸形人，人的生理構造是相同的，表情的基本款式也

[14] 京劇定軍山中的黃忠一角，照規矩要帶「帥盔」的，譚鑫培因為天生是「猴臉」，一戴上便把臉部壓得沒有了。他大膽地打破成規，改帶「紮巾」，這也是通過主觀條件去處理化妝之佳例。

是相同的。人們的機體適應著各種不同的條件而長成，最後才弄到「人心不同，各如其面」。人的心可以從一個極端變到另一極端，人的形體也可以，演員如果能從內心轉向角色，他也可能找到他的形體轉化的端倪。因此，化妝不能當作純技術的問題孤立地處理，它不能不是演員在排演中體現角色內心經驗的主要步驟之一。換言之，我們不能像一般的習慣那樣，到上演前一兩天才去抱佛腳，至遲在排演期中就得逐步解決這問題了。

當演員感應著角色的特徵的心理，並且在排演時把它體現於「形象的基調」之中，只要他細心地觀察自己，他將發現這些經驗會透過一種獨特的方式隱約地從臉顏軀幹中流露出來。不信嗎？請你在排練一個老實子或所謂「反派」時，找一面鏡子照照，你的神氣跟平常不同了，你全身的筋肉適應著當時精神狀態而發現自己的表現方式。你不大注意到它，因為它太隱約，一掠就過去了，餘下來的時間還是你自己。為什麼呢？因為你的筋肉自有一種符合你自己性格的習慣活動。正如一個過慣苦日子的老太婆，偶而碰到意外的喜事，縱然笑顏逐開，但表情的味道還是苦的多，因為，比起喜來，她的筋肉更習慣於傳達悲苦的經驗。

人的千緒萬端的精神生活原不過借一些共同的筋肉組織透露出來。當你體味哈姆雷特的苦悶時，你的眉心浮現起這樣形態的兩條細紋，當你體味拿破崙的剛毅果斷時，你的眉心又浮現起那樣形態的兩根細紋。造成這些線紋的筋肉活動在基本上是共同的，然而在形態上卻有精微的差別，這些細節上的差別協調著全臉全身的變化而顯著起來。你就要捕捉這些從你自己形體流露出的角色的特性，加以適當的強調，這種強調的手續本來要等「自然」經年累月一點一滴地在你身上雕琢成的，有了它才能幫助你

準確地傳達角色的心理狀態。

　　也許你雖然體味到這些差別，可是把握不穩它。你得進一步去做考察工作，去找類似角色的真人，觀察這些特性如何表現出來，並且是否還有其他更典型的特點。這樣你在自己身上看不清的東西可以在別人那重看得明確而具體。不僅要觀察一個人，要觀察許多。我在前面曾提及有一位朋友為著演《日出》中的潘月亭，他跑到銀行界，各方面去找「模特兒」，他說：「如遇見可以採用的特徵，便畫下它來。我搜集了不同的『型』，最後從許多人的身體、面孔、肌肉、頭髮的樣子中間，綜合為現在的形象。」

　　什麼是甄別這些素材的標準呢？第一自然是選有特性的──典型的素材；其次一定要自己的條件能辦得通。換言之，要透過自己的條件來採納它們。假使你是硬幫幫地搬過來的，那麼結果一定化妝歸化妝，臉歸臉，臉顏不動時，像個臉譜，表情一活動起來，便又像個花斑馬，真假面紋一起飛舞了。

　　要這部分工作做得好，演員得懂一點解剖學和表情擬態──特別要充分明瞭自己臉顏軀幹的特性。這些工作大部要借重鏡子的。一提到鏡子，有些人就會想到《演員自我修養》中的告誡，急於要摔碎它。且慢。史氏告訴你「用鏡子時千萬要留神」，不是不用。他自己就常用的。我們不是求它指示我們再現情緒的方法，我們要去發現自己臉顏上的一些可能與角色相通的特點。這不是咄嗟可辦的。固然，你對著鏡子，輪流地掀動臉上各部分筋肉，只消五分鐘，就可以把全部皺紋勾出來。但，這只是一般化的圖解，不能用到性格化的角色身上，例如《家》裡面的高老太爺和馮樂山就不會是這樣。全臉的線紋不會在同一個時間、用同樣的強度呈現的，這中間包含著非常複雜的強弱、長短、深淺、

斷續的變化。而你就得分辨這些細微的差別，強調這些，減弱那些。據說法國名優羅修爾花幾小時功夫來完成一根皺紋，試驗兩千次各種各式不同的化妝，才完成一次外型的設計。這套技藝似乎不比畫家簡單，因為畫家可以隨興地在畫布上描繪，而演員卻要在自己同一條線紋中發現不同的生命。

　　寧願一點一滴地去經營，不要大刀闊斧以逞一時之快。勞頓的變形藝術的要領就在於此。他每個角色都變形，但不是什麼地方多了一塊，我們難於說出改變是從何而起的，也許每一部分都有輕微的改變，合起來看，便顯得不是以前任何一個勞頓了。在他，角色的特點顯現於身心的綜合，而不是孤立地顯現於外形的某一部分。反之，全臉堆砌滿了各種的物質，往往會活埋掉表情的筋肉，情緒透露的門被堵，就不得不求助於表情擬態和姿勢了。郎‧卻乃就是個好例子。拿他演的《鐘樓怪人》的打鐘人[15]跟勞頓的一比，就明白什麼是詭術的賣弄，什麼是性格的經營，為什麼他非走模擬表演的路不可，為什麼勞頓每次都能純真地、自然地去創造了。

　　假使能夠不用濃重的化妝便可顯示角色的特性，那麼最好還是免用。哪怕這套化妝在別人看來是多麼恰當，在你自己總不免要分心的。臉上黏著的油灰，紗布團加上鬍子，時時要勞你小心照料，牙床間再塞進兩排假牙，又叫你老惦記住怎樣談吐才能口齒清楚，心顧了這一面就忘了戲，化妝之所以能妨礙演員內心創造的運化，大概不外乎這類情形。這種感覺特別是在化妝是臨時設計的時候（照普通習慣，是在演出前一兩天）更為顯明。突

[15] 卻乃替這角色披上卷毛獸似的假髮，右眼長個瘤，猩猩的鼻子，凸出的顴骨，闊而方的腮，下顎突出，獠牙，蛇般吐納的舌，背上生長毛——像人獸之間的怪物。

然增加了這許多負擔，排演時所得的一些舒適和自信，一下子完全丟光了，起碼要隔幾天才找得回來。在初夜，演員也許來不及意識自己的鼻子驟然高聳，便在一次熱情的擁抱中碰在對方的頰上走了樣，也許來不及意識到夾鼻眼鏡會鉗住假鼻樑不放，也許來不及意識到說話換氣時，吸進幾根鬍鬚的卷毛，繞住舌尖打結……然而一樁樁的都毫不客氣地來了，試問：你還剩多少心緒演戲呢？

假使你認為非借重這些東西不可，那麼別讓你的惰性折磨你，最好請你在排演時先試驗它，習慣它。試想：你剛鑲補過自己的牙齒，也起碼有幾天不習慣，禁不住常常用手指去探摸，或，猛一換上厚棉衣，也會覺得礙手礙腳，施展不靈。何況這些黏貼物絕不會安分，有時候要滑下來，有時候又鑽得你的汗毛孔發癢呢？

服裝也是一樣。初試高跟鞋的小姐不敢邁步，新穿洋裝的朋友手足無措，穿著長裾委地的古裝的公主一轉身便絆住腳，也夠叫善心的觀眾為她捏汗的。可是戲一完，演員換上自己的衣服以後，便又無拘無束了，誰都沒有從娘胎裡帶來衣服和皮鞋，只要穿慣了就能行無所事。

記得哪一位心理學家說過，七天可以養成一個習慣。我不是要演員化足七天妝才上臺，而是希望能夠變通一下現行的「昨天『彩排』，今天上戲」的規矩，這條不成文的法規似乎已經得到一般人的默認了，在演出者視為理所當然，在工作者也認為義不容辭的。演過「服裝戲」[16]的朋友們一定會證明：哪怕一袖一裾

[16] 意即除現行服飾外之中外古今的、某時某地的特定服裝。

之微，都能影響動作，有時還不能不適應著衣履的式樣而觸發合宜的舉止。待上戲時穿上「服裝」，才發現排好的一套東西全不對勁，只好指望到臺上靠自己的聰明另外安排一套新的了。這種情形在「時裝戲」裡也會碰到。穿慣洋裝的朋友猛一換上大褂，上臺後仍然挺胸凸肚，就沒有《北京人》中曾文清所要的那種肩垂腰順的灑脫味兒了。

「彩排」一定要提前。不僅要演員熟習他的形體生活，同時也要熟習他將在裡面呼吸生長的幻境——那裝置、燈光、道具所造成的氛圍。

我也曾向朋友建議過：不妨在日常生活中穿角色的服裝（普通的），用角色的道具。我不是叫他去展覽，而是希望他儘量找舒服。當演員不復意識這些東西的約束，行無所事時，它們才變成他身心有機的一部分。

二、精神的化妝

後臺——這夢的作坊——現在正臨到產前的劇痛，每個細胞都在沁著汗。

人人都在出力赴著。偶然有一兩位把穩的朋友，及時化妝好了，燃一支煙，喝口茶之後，不知是想寧靜自己，還是憐憫別人，便悠然地打開了話匣子，隨口廣播節目了。這沖淡正來得合時，誰都巴望有點什麼替自己鬆口氣，因此反應意外的好。聰明加上詼諧，玩世不恭加上挖苦，這場「豆腐」總吃得人人滿足，其樂陶陶的。

後臺，在局外人看來，是更奇幻的。那不是夢與現實的「陰陽界」嗎？如果能探首進來，看看夢裡眾生輪回的奇跡，欣賞一

下自己傾慕的人兒的本色和才藝，萬一有機會跟他（或她）酬應幾句，是死且瞑目的快事。假使你能跟後臺有點瓜葛，那就更妙了。現在你可以到化妝間請他們替你買票子，最好不花錢劃個座。即使客滿了，只要你們交情夠，你可以把他們的化妝椅帶起走，我敢說他們不會怪你的，難道咱們中國人不是最講交情的嗎？[17]

如是種種，整個後臺就像個沸水鍋，人還能作什麼呢？

只有一些初經世面的或生性拘泥的朋友才會沉不住氣。他們好容易抽出身來，躲到佈景後的陰暗角落，不安地踱著，要把自己寧靜下來，想一想戲。

他愈需要寧靜，可是，奇怪，他變得愈敏感，連輕微的聲息都會分他的心。他氣起來，堵住耳，閉著眼，坐下來，心裡大聲提醒自己：「方達生的性格很馴善的……純真的……他愛陳白露……可是她變了……他很難過……不錯，我現在要難過……儘量地難過啊！」

光是難過不能叫他放心，他怕忘詞，走錯地位。「對了，趁早把地位溫一溫吧！」於是他在腦子裡演起戲來了，剛開場的兩三個地位和詞兒，倒想得清清楚楚的，愈演到後來愈亂，乃至完全糊塗了。他急得出汗：「糟了！地位全忘了！」他趕忙翻開劇本來查，弄清楚了再繼續默習，第一場還沒演完，又出老毛病，他不能不懷疑腦子今天是否特別跟他搞蛋。看看來不及了，索性心一橫，把劇本一摔，決定什麼也不管了。但一轉念禁不住又軟下來：「幹嘛跟自己過不去呢？別緊張！著急不頂事的，對付了

[17] 這些情況是當時重慶話劇後臺常見的情況。——新版註

頭一場再說……現在趕快難過啊！難過啊！」說時遲，那時快，那致命的開場鑼敲了！他又大聲提醒自己：「別緊張！……要拚命的難過！」

奇怪啊！他反覆叮囑自己別緊張，而結果在臺上卻緊張到萬分。他拚命要自己難過，結果心裡毫不難過，急得他只好去求救於擠眉皺眼！這是怎麼回事？難道這樣用功反而不好，閑著扯淡卻對嗎？

打個比喻，你就明白了：你晚上失眠，翻來覆去地很苦惱，你不斷地勸自己：「快睡吧，明早還有事！」可是偏不睡，你發脾氣也沒用。你盡可以別理它，比方說，你不妨去默念數目字，或隨意瀏覽畫報，等等，你也許就會在不知不覺中睡去的。緊張也是一樣：你愈注意它，它就愈猖獗。你愈要自己難過，那難過就愈過火。那些閑扯淡的朋友的確比你高明一籌，他們曉得用「吃豆腐」來沖淡那緊張的期待。固然還有別種更好的辦法，但這是最便宜的辦法啊。

你要是擔心到臺上會忘詞兒或走錯地位，那麼最好在化妝後抽取充分的時間，找一個清靜的地方，聚精會神地細看一遍劇本。這總比你強迫自己憑默習去強記有效。第一，無論你有多好的腦子，你絕不能追憶起排演的全部細節，因為多次的排演已經將許多細節納入你的下意識的記憶中，只待你身臨其境時才會觸機記起；其次，萬一你能記憶得絲毫不漏，那你將會依賴記憶來表演，意識地重複它；第三，假使你記憶得不清楚，你就會敏感地焦慮，引起你創造心情的混亂。在未度過這關口前，總是提心吊膽，舉止浮忽的。哪怕以後戲熟了，每次演到這兒仍然生怕弄錯，變得非常警覺——自覺；第四，依據著劇本，你的心神會有

條不紊地滑入角色的情境中，受它感染，排遣了緊張而不自覺。

現在讓我們偷空看看那位「臺柱」吧。

催場的請大家「馬前」[18]一點，而這位小姐卻為來不及點上眼角的一點芝麻紅而大發脾氣，好容易完成這絕筆時，差點就誤場了。可是我們這位角兒既然不惜花三四小時來裝扮儀容，少不了也該有十幾秒鐘來作精神準備的。她站在上場門，從門縫偷看一眼今晚賣幾成座，故意趁這機會讓臺上冷一冷，給觀眾一個期待，回眼再把周身上下打量一番：「唔，一切都很好。」於是定定神，使自己振作起來，終於「千呼萬喚始出來」了！好一陣「上場風」啊！不是得天獨厚的，誰配有呢？

像這種十來秒鐘的精神準備，其效果是百倍地超過傻子的幾小時。反正戲熟了，照著做就是，忘了，有提示，咕嚕些什麼呢？要緊的是一出場就抓得住觀眾，瞧我的！畢竟是不比平常吧！

然而，失敬得很！職業味的角兒誰都差不多懂這麼一手的，京戲裡的「亮相」比這還地道呢！所謂「上場風」，原來也無可厚非的。適當地安排角色的上場，原是導演頗傷腦筋的問題，加上演員處理得恰到好處，才有「上場風」。但，這位角兒今天獨出心裁，臨時用「冷場」——說不定有時候又會用「搶場」——來「風」它一下，自然又當別論了。

「文明戲」裡有一句行話叫「帶戲上場」，這話正好做好的「上場風」的註腳。既然叫「帶戲上場」，意思好像是說，戲在後臺就在演著的。後臺不是「用武之地」，那麼不免又扯回到心

[18] 「馬前」為京劇術語，意為加緊準備上場。

理準備的老問題上來了。

餘生也晚，已經接受不到「文明戲」的好的繩規了，不過戲要演得好，無論「文明戲」、話劇、京戲，道理都是一樣。

史旦尼斯拉夫斯基曾經這樣說過：「多數演員在演出之前穿好服裝，化好了妝。所以他們的外貌自然與他們所演的角色相類似。但是他們忘記了最重要的部分，即所謂內心的準備。為什麼他們對外貌加以特別的注意呢？為什麼他們不替自己的內心化好妝，穿上服裝呢？」

也許一般的心理是這樣：外貌人人看得見，不能放鬆一點。內心嗎？我們在排演中已經花了不少功夫準備好了，現在的問題是「拿出來」。要給內心化妝嗎？從何「化」起呢？

我們在這一方面的經驗的確不多，讓我們借重一些名優的經驗來啟發我們吧。

據說，薩文維尼在《奧賽羅》上戲的那一天，從清早起就感到亢奮，不大吃得下東西，餐後便獨個兒去靜息，不接見任何賓客。戲是晚上八點鐘上的，他在五點就到場了。跑進化妝間，脫下了外衣，便蹓到舞臺上，盤桓許久。有人走過，他只寒暄一兩句就溜開，沉入深思裡，靜靜地站著，然後再回來把自己鎖在化妝間裡，過一會兒換上化妝衣，又到臺上盤桓一陣，他試念幾句臺詞，演習一兩段動作，才回來抹油彩，黏鬍髭。外貌和內心都開始在變了，他又到臺上去，這一回的步調比剛才年輕而輕快，木匠在搭佈景，薩文維尼跟他們攀談幾句。誰知道他心裡怎麼想法呢？瞧他那副英武的風采、威嚴的姿態、凝視著遠方的眼神，說不定他自以為是對一群構搭工事的士兵們說話呢？之後他回來，披上奧賽羅的長袍和假髮再出去，之後他又回來束上腰帶和

彎劍，之後再披頭巾，最後才算完成全部化妝。看他每一次的上臺，似乎不僅是逐步在化妝他的外表，同時也像一點一滴地去準備他的內心，由淺入深地去化妝好這坎坷的性格。

他把形體的和精神的化妝交織在一起去做，每次都得花三四小時才轉變得過來。

我也曾見過一些有經驗的演員，在開幕前，會跑到臺上佈景裡轉轉，走幾步，坐一下，校正大道具的距離，檢查小道具是否稱手，等等，難得一兩回有個把人會拖著表演對手上來，把昨天戲扣不緊的地方，粗枝大葉地複一複。我在這裡注意到大家最關心的毋寧是那足以影響動作的技術問題（如地位、距離等等）。然而這已經夠珍貴的了。最少他可以預先熟悉「場子」，產生出信心，不致於上臺後發現道具擺錯而陷於進退失據，一連劃幾根洋火都不燃而心慌，一步踏垮了臺階而拔不出腳來，以致把他辛苦培養的一點情緒都破壞乾淨。

然而，拿這些跟薩文維尼的內心準備一比，那又顯得如何的卑微不足道啊！試想薩文維尼演過幾百次奧賽羅，經過十年不斷的鑽研，每次表演前尚且做這樣麻煩的準備工作。他在《回憶錄》中承認一直待他演這角色至二百次後，他才真正理解奧賽羅，並領悟如何才演得好。這不值得我們深思嗎？

要求提得太高，也許一下子會把我們嚇跑的，讓我們從最本分的地方入手吧。

我期望演員們有一個安靜的化粧室，哪怕簡陋也罷，十幾個人共一張桌子也罷，主要是要寧靜！門口要有一位擋得住任何闖入者的守護神！每個演員該有一面鏡子，一把不被侵佔的椅子，一份不致你搶我奪的油彩，這是苛求嗎？

　　在演出期內，演員別過反常的私生活——至少得跟它暫別。它會影響他的體力、情緒和精神狀態，最低限度會叫他的注意集中不起來，如像一位酷嗜「沙蟹」[19]的演員下了臺解嘲地說：「不知怎麼搞的，在臺上一閉眼，還是愛斯、老凱，皮蛋！」你能指望他什麼呢？

　　我有一位朋友，當他演某一角色時，常常把那角色的「味兒」延擴到實生活裡來。比方說他演《欽差大臣》的假欽差的時候，就算他跟你談正經吧，也還帶幾分玩世不恭的調調兒，真叫你生氣。有時候忽然又變得認真而嚴肅了，像他新近演的角色那樣。有些人看不慣，說他下了臺還在做戲。而我的感覺是，堅實的精神化妝，不像油彩那樣，一揩就下來。感染性強的人往往會如此。也許這正是他藝術上的長處。為了這，請原諒他的失檢吧——把臺上的生活帶下來總比把臺下的私生活帶上臺去來得壞處少。

　　別學「有辦法的人」在出場一刻鐘前到場，請盡可能地早來吧！一切及早安排妥貼，你的身心就多一分鬆弛；多做一分精神準備，你就多一分創造的自信。你覺得薩文維尼的做法有沒有用？假使你沒有更好的訣竅，就請先酌量試驗一點罷。

　　經過了這種種，終於你的形體和精神都化妝好了，現在你等候著登場。

　　在你剛才靜坐著想戲的時候，角色生活的片段在你的眼前時隱時現，你現在不自覺地沉浸在角色的概括的情調裡，你體味到角色的籠統的「味兒」。也許你期望觀眾很快地瞭解你，急於想

[19] 沙蟹系英語「show hand」的上海語音譯，意為攤牌，係撲克賭博之一種。

把角色的各方面的特點，一出場就和盤托出，在觀眾中造成整個的全面的印象。

這種全面性的把握和體會一直到你登場前的五分鐘都是有益的、但當你離開化粧室到佈景後等待登場時，請你放開那種概括的、籠統的想法，而要把你的體會引到更單純、更平易、更具體的事件上。

除非劇作者要用你的出場來引發一種激動的遭遇，或導演用特殊的手法去處理它，不然，普通的出場不外是劇情的自然發展中一種順流的際遇，不需要你多使一分氣力。你要是操切於在第一次出場就枚列角色全部的特點，那你就會叫它在無形中過度負重，而流於雕琢或過火，這是從一些刻意求工的演員的身上所常見到的。

假使你打算在《哈姆雷特》的第一次出場便注入他的最深奧的思想，那麼你從念第一句獨白[20]超，就會用盡全身的氣力了。亨利‧歐文演《哈姆雷特》第一幕，全部是平淡地帶過的。這好比要解散一團線團，不能一下子把它都打開。你得細心地去找那線頭。一縷線頭比整個線球容易對付。角色出場的心理準備也是一樣。

因此，你出場之前，不要想得太多、太遠，只想到你眼前將要完成的任務就夠了。

你出場一定有個任務，這是劇作者規定好，而在排演中為導演和你所發現的。但，你現在仍舊是在後臺，意思是說，你正處在完成著這任務的先行程式中。這種處境往往作者並沒有交代得

[20] 見該劇第一幕二景，哈姆雷特新喪父，頗沮喪。

充分，需要你用想像去描繪，於是，你現在不能不在自己的想像中經歷著這先行的過程。

你不要臨到上場才揮灑這些圖畫，因為你當時不得不分心去注意舞臺上的進展，以便把握上臺的時機。你是顧不過來的。我曾建議在排演時你就得構成角色的內在線索——內在的視象和潛語，現在試將這視象放映在你的心眼前，並且把它跟臺上的景像銜接在一起，讓你自己去經歷那全部先行的遭遇。你的想像的經驗會感染你，你的「任務」會吸引你。你在這中間活動的結果會產生一種此時此地的情調，而與剛才的籠統的感覺頗有不同。臨到登臺前的最後兩三秒鐘，你在心中經歷了全部先行的過程了——只意識到接著去完成那擺在眼前的具體的「任務」，你順著這自然的程式出場了，帶來了前行的經驗所給的合適的心情氣調，和合適的聲音動作的節奏。「戲」可能就這樣地被「帶上場」來，不多也不少，只照著它本身自然的限度。於是臺上的戲就這樣地開展了。

我在上文第五節曾將哈姆雷特去看奧菲麗亞的未出場前的內在的視覺和聽覺描繪過：他在失眠的清早走過那宮廊庭苑……聽見那晨鐘和燕的早啼，等等，他出場時的合適的心情氣調，和合適的聲音動作的節奏就是這樣被引起的。這些在排演時曾感染過他的東西，現在又駕輕就熟地在激發他的創造的情調了。這些東西比起初有沒有變化呢？有的。在初排演時，演員對角色的信心不堅，他一定要意識地、不厭其詳地應用這內在的視象和聽覺才能造成自己的幻覺。戲經過一次繼一次的排演，這種內在的經驗便不知不覺地溶解在情緒的記憶中，變得簡化和深化了。這種情形正跟我前述的教小孩繫鞋帶的例子相同，最初他得努力去追憶

內在的視象，一絲不苟地去繫，等他熟了，只要他一有此動念，就可以不假思索去做了。這又像學「狐步舞」的人，最初要意識地去分辨音樂的節拍，一板一眼地去跳，後來只要一聽見音樂，就不自覺地「足之蹈之」了。演員的內在經驗的簡化與深化也跟這差不多。當演員熟悉了角色，他就不必像當初那樣拘泥地去遵循那線索，只要他在出場時有此動念，那全部先行的經驗就會綜合起來感染他，他會直覺地去完成那規定的任務。

演員的創造心力不應該到此就停止，因為老依憑著舊的經驗很容易麻痺的：演員每次上臺不過是依樣畫葫蘆，他的心停止感應了，只是熟練地在角色的表面上飄過，這就造成了我們慣見的「戲演油了」的現象。假使他希望自己的戲愈演愈精彩，那麼他應該在那既得的經驗外，不斷物色新的合用的資料（視覺與聽覺的因素）投入那情緒記憶中去刷清它。這些新的因素刺激了他，重新喚醒並豐富了他的體驗過程，於是他每次的表演都充滿清新的氣息。

三、演員與觀眾

觀眾現在在等候你了。她是如此的純良天真，卻又如此的精明老練。你能把她哄得如醉如癡，一往情深，而當你略帶虛情假意，她又會不耐而生氣，從她那明慧的眼睛裡，你會感到一股令人不安的深深的失望。

觀眾對劇作家和導演雖嫌冷淡，卻比對演員厚情。但，想想輪到她喜愛你時，她又怎樣地狂熱啊！不是冤家不碰頭，你對她又怕又愛。假使演員能夠像詩人作家那樣，將生命注入作品後，遠遠地站開，笑罵由她去吧，那該多好！

　　古來的詩人琴客只求得一知音之士，就滿足了。南國社的劇運，說實話，也是從一個觀眾幹起來的[21]，在一年之後，觀眾增加到六個人[22]，當時只問對藝術和理想是否忠實，觀眾的有無似乎無關宏旨的。然而真理最後證明：當唯一的觀眾走了，演員就沒有法子演下去！

　　感謝拓荒者的努力，現在我們已經遠越過「沒有觀眾」的窘境了。哪怕少，不會一個也沒有。賣座的好壞固然能夠影響一些人的情緒，但對於有信心的演員卻沒有多大關係的。觀眾似乎是局外人，對於你創造的專業似乎沒有直接關係。你會像人之與空氣一樣，自然慣了，不復意識到它的存在。假使你有機會參加電影工作，第一次在攝影機前表演時，你將會體味到像陡然掉在冰窖裡，圍繞著你的不復是與你息息相通的觀眾，你會感到突然失掉了他們的支援，而鼓不起創造的意念來。

　　觀眾——或聽眾——確是詭異的存在。蕭邦[23]有一次跟李斯特[24]談及了她：「我上臺演奏時，千百位聽眾的呼吸窒息住我，輪到你在臺上演奏，你的呼吸窒息住千百聽眾！」那都是十九世紀巴黎的聽眾，為什麼對待這兩位優秀的藝術家這樣的不公允呢？聽眾愈多，李斯特彈得愈美妙，而蕭邦卻要避開熱鬧，躲在

[21] 1928年田漢在上海藝術大學舉辦「魚龍會」的第三天晚上，只到了一個觀眾，是一個廚子。當他收拾殘羹時發現桌上有一張老爺不要了的戲票，他便揀起來看戲。戲並沒有因一個觀眾而延遲開幕。演的是《父歸》，演員沒有懈怠，演得如此純真，乃致觀眾跟著演員一起哭了。這善良的廚子發現自己哭得太孤單而過度，反而難為情起來，到幕閉時便悄悄地溜掉。

[22] 1929年在南國藝術學院內獻演《湖上的悲劇》的初夜，只到了六個觀眾，我記得鄭正秋亦在內。

[23] 蕭邦（Frédèric Francois Chopin，1810-1849）十九世紀波蘭作曲家與鋼琴演奏家。

[24] 李斯特（Frauz Liszt，1811-1886）匈牙利作曲家與鋼琴演奏家。

自己家裡，最好是晚上，點起蠟燭，對著二三知己，愈是孤寂，愈能奏出他的深邃的心曲。

這種情形並不特殊。就在我們排戲時，有些演員也經不起陌生人看，排排就「拿不出來」了；有的是，看的人愈多愈來勁。這也正如有些作家要躲開人才謳得出幾個字，而另一些是慣於在茶館咖啡座的眾目睽睽之下覓取靈感的。

你在排演時可以躲開觀眾，但終究你要跟她共處的，並且她一定會在你創造的過程中強制你接受她的影響。剛一開幕，她一定裝正經，冷淡而世故地望著你，喜怒都不肯輕易形於色，似乎要迫你就範。這的確是一種威脅。假使你是新手，你會「上場昏」，假使你有漂亮的本錢，你就趕快獻媚；假使你有噱頭，你急於要賣弄，假使你有詭術（公式的或形式的），你就忙著使出來；假使你有靈魂，你就自然要向她透露。這樣你們暗暗地解除了她的矜持，她才慢慢對你們的角色發生興趣，檢復了她的頑皮的本色。於是她開始跟你們一起哭笑，有時又站在局外為你們喝彩或叫噓。你們一方面受她的鼓勵，一方面受她挑剔，才完成這賽局。

史氏說：「一個坐滿了觀眾的劇場對於我們是一個出色的擴音盤。因為我們在臺上發生真情感的每一瞬間都有反應。數千股同情和歡愉的無形的洪流沖回我們身上來。一大堆觀眾可能壓迫並威嚇一個演員，但也能激發他的真實的創造力，在傳達情緒的熱力時，使他自己對他的工作發生信心。」（見《演員自我修養》第十四章）

演員與觀眾之間的活生生的交流是可珍的。演員對觀眾的輸

將，確實是「我佈施給你的更多，我所有的也更多。」[25]就憑了這個，演員得到自信，引發靈感，有時賴以升騰到很高的創造境界。這份便宜是詩人作家所無法分享的。不過也有例外的，像馬雅可夫斯基[26]說過他有這種經驗：在俄國革命時，有一次他在莫斯科蘇維埃大廈露臺上當著萬千群眾朗誦自己的詩章的時候，他承認，他的靈感是如此奔騰澎湃，叫他終身遇不到第二次。這自然是群眾共鳴的洪流衝擊詩人的心時所引起的情緒高潮。

演員並不是把排演的成果搬上臺就完事。不！一直到出臺門之前，他所做的都只是創作上的準備工作。他的最豐饒的創造要待他接觸群眾時才開始的。觀眾的反應不斷地提供他種種暗示，不斷激勵他去作合適的試探，使他不斷地校正並豐富他的表演。薩文維尼演的奧賽羅並沒有在長期的研究與排演中完成，直到演過兩百次之後，才領悟其真義。你能抹煞麼，觀眾的直覺也許啟迪過他？你能抹煞麼，由於觀眾的鼓舞，終於把他推進平素可望而不可即的角色的靈竅？

憑什麼觀眾能啟迪演員？憑什麼對這專業研究有素的行家有時不能不借重這些外行呢？

要解答這問題就不得不從觀眾看戲的心理活動研究起，看看觀眾在演員創造中演著個什麼角色？

史氏說：「我們既已經把觀眾集合到劇場裡來，我們就得使觀眾『忘記了』他們是在劇場。我們要使觀眾注神於我們身上，注神於我們的舞臺面，注神於我們的氛圍中，注神於現在舞臺上的情境中。」他要使觀眾「做角色們的活的見證人。他是他們的

[25] 茱麗葉對羅密歐定情時所言，見《羅密歐與茱麗葉》二幕三場。
[26] 馬雅可夫斯基（B. B. Маяковский，1893-1930），蘇聯革命詩人。

情感交流中的一個靜默的角色，而為他們的經驗所激動。」

換言之，演員通過了體驗去創造，觀眾也是通過體驗去欣賞的，特別是，觀眾是透過演員的體驗，去體驗的——他分享這體驗。

但，對史氏的意見必須加以補充的是，觀眾不僅分享這體驗，同時必然憑主觀的經驗去完成自己的體驗。我們試引用愛森斯坦的話來解說：「觀眾（在欣賞一件作品時）是被引進一種創造的行動中，她的個性並不是屈從於作者的個性，而是跟著與作者的意向相滲透的過程展放出來，正如偉大演員的個性在創造一個古典的舞臺形象時之與偉大的劇作者的個性相滲透一樣。事實上，每一個觀眾受作者所提供的表象的引導，帶他去瞭解和體驗作者的主題的時候，他是適應著自己的個性，照自己的方法，根據自己的經驗——透過自己的幻想的靈竅，透過自己的關係的經緯等等之一切為他的性格、習慣和社會屬性的前提所決定的東西——去創造出一個意象的。這一個意象與作者所設計和創造的相同，但它同時也是觀眾自身創造的。」（見《電影感》中《文字與意象》 "Word and Image" 一章）

觀眾一方面被引入臺上的景象之中，而事實上仍是站在景象之外的。觀眾分享角色經驗時便「忘記」在劇場裡，觀眾自己的經驗被引發時，便「記得」是在劇場。「忘記」自己在劇場中時，觀眾就與劇中的主人翁發生同感，她會哭，她會笑；「記得」她在劇場中時，觀眾會對演員喝彩。

這是觀眾看戲時兩種矛盾心理的辯證的統一。

因此，觀眾在演員的創造中不是一個靜默的角色。也許因為格於劇場的禮習，她不便發言打岔，表示她的觀感罷了。她盡可

能地用屏息、唏噓、流淚、嗟歎、驚叫、喝彩、輕笑、哄堂、噓叫、倒彩等最直接而原始的聲音來透露自己的意見。這些反應是如此直率而強烈，使演員不假思索就能領悟其中的千言萬語，直覺地把它納入自己創造的運化中，從而使演員的每一次的體驗或多或少的不同，或深或淺地進入自己的精神領域，或多或少地變更形體的表現。

「一齣戲的每次演出是不同的，這是周知的事實，其所以不同實由於觀眾的構成分子不同所致。自來有一大堆名優的故事，談及他們如何在不同的時間裡為觀眾的活生生的反應所促使去替自己的角色發現新的小動作，或者捨棄他們一向使用的小動作。」（見普多夫金：《電影演員論》第六章）這種例子可以在近代名優吉爾古特的表演箚記中找到[27]。

「我演的哈姆雷特看見鬼魂的一個小動作是先看見何瑞修的面部表情變了[28]，我才慢慢地掉過頭來盯著它看，之後才說『仁慈的天使保護我們……』的話，我不知道這個小動作是我自己發明的或者學人家的，我只知道在倫敦演時它顯得非常的好。臨到去紐約演時，我不知為什麼，總不能把它演得叫觀眾相信。」結果他有時只把這小動作輕輕帶過，有時乾脆去掉。

觀眾不僅在你處理細節時表示意見，愈是在你表現深邃的情緒和思想時，愈是不放鬆。她分享你的體驗，同時又敏銳地衡量它。你的體驗包含著許多不自覺的流露，觀眾憑直覺立即認出

[27] 關於吉爾古特（John Gielgud，1904-）所演的哈姆雷特，羅少蒙‧吉登（Rosamond Gieden）曾著專書《吉爾古特的哈姆雷特》（「John Gielgud Hamlet」）記述吉氏的一切表演細節。

[28] 何瑞修是哈姆雷特的契友，哈正對何說話時鬼魂便悄悄上場，何先看見，故變色，說：「看，殿下，他來了！」哈姆雷特才轉頭看見鬼，見該劇一幕四場。

它的價值來，當機立斷地發生如此的或如彼的反應。有時你自以為感應頗深，而觀眾席間卻傳出嗡嗡不耐的低吟，這中間一定有什麼地方不恰當，提醒你去改善。有時候你不經意地帶來了一些新的因素，卻贏得意外的賞識，使你認識了一向忽略的要點，提醒你該進一步去研究它。由於這些點滴的積累，也許有一天你會突然領悟到那全域的關鍵，靈魂的竅穴。也許你會把握到一向捉摸不住的「形象的基調」；也許你可以發現模糊不清的「最高任務」以至於劇本的真實的主題。從此一切都改觀了，一切都對了！史氏提到他有過這種經驗：

「在哥爾多尼的《女店主》[29]裡，我們先是用『我想做一個婦女厭惡者』作為劇本的最高任務，我們卻找不出劇本的幽默和動作，顯然我們犯了錯誤。後來我發現劇中主人翁心裡實在想女人，卻希望人家把他看作婦女厭惡者，我便把『最高任務』改為『我要偷偷摸摸地去求愛』，於是這個劇本馬上就獲得生命。這個題目對我自己是合適的，卻不盡適用於全劇。經過長期工作之後，我們才明白所謂『女店主』者，實在是指『我們生活的女主人』，換言之，就是『女人』。這樣劇本全部內在的精義才明顯。在演出之前，我們對於這一種主題常常不下定論。有時候觀眾會幫助我們明瞭它的真義。」（見《演員自我修養》第十五章）

觀眾頗像一面擴大鏡，把你的一切有意的或無意的、明顯的或隱約的表現放大起來，甄別出合於客觀真實的東西，喚醒你去直覺它，並推動你去接近它。

但，要提請注意的是，觀眾並不是抽象的一群，她來自不

[29]　史氏在該劇中擔任卡伐雷·第·裡拍夫，即所謂「婦女厭惡者」一角。哥爾多尼（Carlo Goldeni，1707-1793）義大利劇作家。

同的社會層，有不同的文化水準和思想方向，因此觀眾對於演員創作上的好或壞的影響，要取決於她所屬的社會層的本質。簡言之，進步的社會層推動表演藝術走向現實主義，而保守的社會層誘導表演走向形式主義。例如在法國大革命時代，新的觀眾不僅要求新的劇本內容，而且也要求用現實風格的表演去代替當時法國古典劇的浮誇造作的表演，名優塔爾馬[30]就完成這歷史性的改革。又如革命後的俄國觀眾，不僅促進莫斯科藝術劇院思想上的轉向[31]，而且也幫助史氏揚棄他的「體系」中的象徵主義的殘餘影響[32]，達到社會主義現實主義的大路。

忠實的表演藝術家的造詣是需要進步的觀眾來哺養的。

現在我又從另一個角度來考察觀眾看戲時的另一種心理活動，這一種心理活動是為演員的另一型的表演所引起的。

有些職業味的演員知道怎麼樣借觀眾的手來指點他去「抓效果」。這是怎樣發生的呢？

職業味的演員運用刻版法或美觀的形式去處理角色，為的是「抓效果」。憑經驗，他們知道哪幾場戲、哪幾段詞、哪幾節動作是可以「得彩」的，這些地方早已下過功夫了，自然是拿得穩的，不必多費心。至於其餘的地方呢，先求其平穩地帶過，等「臺上見」之後，自然會有辦法。彩排或獻演的初夜，是他試命運的關口，戲最初跟觀眾接觸，誰都有一種新鮮的感覺。他就靠

[30] 塔爾馬（Francois Joseph Talma，1763-1826）為法國革命中的演員鬥士，為著主演革命劇而與當時保守派演員作持久的鬥爭。他作過許多新的表演藝術上的嘗試，終於奠定了法國表演的新體系。

[31] 直至1927年藝術劇院始演反映新俄生活的劇本《鐵甲列車》。

[32] 藝術劇院在1904-1908年間，上演很多象徵主義的劇本，表演的作風趨向空靈的摸索，否定形體的表現，請參看第三章第五節關於《人生的戲劇》的介紹。

這種感覺，不慌不忙地照著排演大概的樣子，臨時加上許多即興的東西，一方面時時刻刻注意觀眾的反應。他可能流露出一些觸機而發、應運而生的玩意，這些東西本質上是好的，觀眾馬上對它發生反應了，他立刻提醒自己：「好，記住！」有一兩段戲先就知道准有效果的，但還不大清楚在什麼地方「出」到頂點，經過觀眾一指點，他明白了：「好，記住！」有時候看見對手收到一個可羨的效果，而他顯然有機可乘時，又「好，記住！」謝謝看官！他全明白了。

他下了臺，把「記住」的地方仔細捉摸，加些戲法進去，試兩番，果然變得有聲有色，不同凡響了。第二晚施展出來，務必使效果「出」得淋漓盡致，彩上加彩而後已。

在初夜他自然流露出來的東西，到第二晚便用人工的方法偽造出來，並且貪婪地強調它。他曉得靈感是容易逃跑的，非這樣掌握不住。他收攬了這些財寶之後，從此不復計較什麼心理活動了，只是專心一意想辦法把它們儘量地雕琢得更悅目賞心。

這種表演能引起觀眾怎麼樣的一種心理活動呢？

當觀眾在第一晚看戲的時候，她發現這些東西是在表演的自然而有機的「流動」中流露出來的，不多也不少，有鮮明的色彩和新鮮的氣息，她分享著這種美妙的經驗，不自覺地發出讚美來。可是第二晚就不同了：這段表演的確比昨晚更悅目、更刺激，可是裡面多了許多牽強附會的東西，又少了一些自然有機的東西。怎麼回事呢？──她更注意演員的神態。哦，她明白了，現在演員在向臺下耍戲法，她也樂得從自己的體驗中跳出來，看看演員的手法是否靈巧。唔，玩意兒還不錯，叫聲「好」吧！

這樣演員就把觀眾從體驗中提出來，把她的注意從內容的本

質拉到技術的賣弄上，觀眾愈對他喊「好」，他賣弄得愈起勁，也就一步緊一步地蹈進形式主義和公式主義的坑裡了。

演員愈將觀眾引向自己的更純真的體驗，觀眾的反應愈鼓勵演員往更高的創造境界去。演員愈用詭術刺激觀眾，觀眾的反應愈推動演員走向造作和浮誇。

哪一個演員不渴望掌聲？但，能有幾人辨別得出掌聲的複雜的含義？

別為掌聲沖昏了頭腦，沖昏了你的藝術家的良知吧。只有你自己最清楚觀眾為什麼鼓掌，只有你的良知能辨別哪些是對你有益的鼓掌。

據說色頓氏夫人[33]演《馬克白》時，觀眾中有人感動得暈厥，完場後闔院的人似乎在悲苦中死去，一分鐘後才醒過來，記起了拭淚……鼓掌。莫斯科藝術劇院獻演《櫻桃園》的初夜，閉幕後觀眾席中鴉雀無聲，後臺的人以為是慘敗定了，突然前臺爆出春雷般的掌聲與歡呼，職演員感奮得落淚、接吻。

這些觀眾沉湎在自己的深刻的體驗中，好容易才掙扎起來，表示感激。是演員的體驗引發觀眾的體驗。她從體驗的深處所發出的真哭真笑才能啟迪你，豐富你——你們相互牽引到性格的深處，去創造心靈的奇跡。

四、辯證的創造

戲「上」了！謝天謝地，天塌也不怕了！管你戲生戲熟，能「上」了，就能下來！

[33]　色頓氏夫人（Sarah Kemble Siddons，1755-1831）為十八世紀英國悲劇之後。

　　說老實話，咱們許多戲都是「演」熟的，不是「排」熟的。咱們有的是「臺上見」的本事。我們的老資格的觀眾也不像洋人那樣愛趕「獻演初夜」的熱鬧，為的怕戲亂。第三四場正好，戲熟了。第五六場以後不保險，怕「油」了。第十場以後，也許「痺了」，加上熟能生巧，說不定你在正戲之外，還可以領略到一些餘興——比如某君念完一段悲苦臺詞後，馬上轉過身來向表演對手裝個怪相，非逗笑她不可，等等。

　　記得地位，不忘詞——一切都定規了。「戲」本來就是這麼回事，天天老套怪膩人的，騰出一份心情來鬆散鬆散，有什麼了不起呢！

　　外國名優可不像咱們那麼死板，有一次薩文維尼演奧賽羅，臨了對德斯底蒙娜說：「我自殺再死在你的吻上！」[34]垂頭死去之後，卻一面對演那角色的女優慧奧拉・愛蓮（Viola Allen）悄悄地說：「親愛的，這場戲是本季的第一百〇三場，也是最後一場了！」像這麼一位大師在戲裡苦到自殺時還調侃，你有什麼說的！

　　據說，演戲就難在一心二用，沒有十年二十載的功夫是到不了家的。演員可以叫觀眾難過得要死，而心裡卻暗笑他們傻，心裡愈是得意，便愈有辦法叫他們難過。這叫本事。事情果真如此？美國導演老前輩白拉斯哥說過：「如果說個個演員表演時必須實在感應著他們所表現的一切——自然要假定他是在表現著任何一種有關生命的、活生生的情緒的經驗——這簡直是瞎說。在表演時，照事物的真實性講，從不能有隨便什麼真的情感。……

[34]　見《奧賽羅》五幕二場結尾。

完全的自治、自主和維持平衡，在演劇的成功上，比隨便哪兒都更為必要，並且，在敏感性當道的地方，成功也不會來的。」這意思是說，演員一敏感，就會受情緒感染，失掉了自主。美國心理學家威廉·詹姆斯（William James）搜集了許多男女名優的自白，發現一部分人表演情緒時可以無動於中，而一部分人卻必須「動於中」才能「形於外」[35]。

　　哥格蘭與亨利·歐文就這樣地各執一詞，打了一場熱鬧的官司。薩文維尼像和事老似的說：「一個演員在舞臺上生活、哭和笑，同時他在旁觀著自己的淚和笑。」[36]他的意思是既要熱情，也要冷靜。話是不錯，可是有點模棱兩可。問題一直鬧到二十世紀初年還沒有澄清，於是名批評家馬修士（Brander Matthews）索性邀請當代各優，聚首一堂，談談「要感動觀眾，演員是否真流淚？」到場的有薩文維尼、愛文·布夫、霞飛遜、摩爵絲茹、坎杜爾諸位。[37]馬修士先請薩文維尼解答這問題，薩氏以為：無論演員流不流眼淚，他必須把自己推進表演的當時的特殊情調之中。第二問到布夫，他沉思，沒有逕答。霞飛遜被請提前發言，他以為演員給觀眾的印象，自己是很難把得穩的。[38]結論在坎杜爾的話裡我到。

[35] 見詹姆斯著《心理學原理》第二十五章《論情緒》。

[36] 薩文維尼這個意見發表於1891年，正當這場官司鬧得最熱的時候。

[37] 布夫（Edwin Booth，1833-1893）為當時美國最偉大的悲劇演員。霞飛遜（Joseph Jefferson，1829-1905）為當時美國最偉大的喜劇演員。摩爵絲茹（Helena Modjeska，1844-1909）為波蘭女優，馳名於美。坎杜爾（Madge Kendal，1849-1935）為英國女優。

[38] 霞飛遜舉他自己演的《糊塗蛋萬·溫克爾》（「Rip Van Winkle」）來做例子，有時他自以為演得好極了，卻在第二天聽見不好的批評，有時他以為演得糟透了，隔天卻有人當面恭維他。

補白幾句：坎社爾原來在倫敦聖・詹姆士劇場演《鄉紳》[39]一劇，每晚演到同一個地方——當她說「燒掉了的情書冒不出熱力來」這話時，眼淚一定流下來。當代美國名優和劇作家波色可爾脫（Dion Baucicault）不大相信，一連去看了許多次，才證實了。於是請她去美國獻藝。

她的話是借拜倫[40]的詩來點題的：

「儘管有冷眼旁觀的精靈，

想感動別人的人們，自己一定要感動。」

她接著說：「在這一那關係中[41]，我請大家注意這一事實：Art[42]這個字是寫在Heart（心）字的後面的。據我看來，演員要感動觀眾，非同時賦有『心』和『技藝』不可。假使單用這個字的後半截（技藝），演員未免太冷靜而古典味。假使他單用自己的『心』，而不受『技藝』所制約，那麼他就會太衝動、太匆促。要把整個字用得很恰當，在人的心的衝動裡放進技藝去，演員便可以挾著世界跟他跑。」

坎杜爾講完這段話，霞飛遜跳起來擁抱她，說：「我想完全說對了！」薩文維尼興奮得用義大利的重音對她說：「我愛你！」大家在激情中接受這結論。

自十八世紀以來，許多表演大師們提及演員創造工作的二元時，都費盡了唇舌。塔爾馬說一是敏感，一是智力；歐文說一是體驗，一是旁觀；薩文維尼說一是真情，一是冷眼；哥格蘭說

[39]　《鄉紳》（"Squire"）為英國作家平內羅（Anthews wing Pinero，1855-1934）所著。

[40]　拜倫（George Gordon Noel Byron，1788-1824）英國詩人。

[41]　此處是指情感與冷靜的關係。

[42]　此學原為「藝術」，在此應作「技藝」解。

一是第一自我，一是第二自我；霞飛遜說一是心，一是腦；史氏說，一是下意識，一是意識；有人說一是忘我，一是自覺；別的人說一是感性，一是理性；但歸根到底，這一切的一切都不外是演員與角色這兩個對立體所嬗變的問題。坎杜爾的幾句慧語之所以可貴，在於她指出這二元怎麼樣統一起來才合適！就是「在心的衝動裡放進技藝」。

因為演員一方面是他自己，一方面過著角色的生活，所以才有時候是自覺的、冷眼旁觀的，有時候又是忘我的、體驗而熱情的。他要憑理性作指標，憑感性來發動，用腦來開放心，通過意識去達到下意識，這樣就相反相成了。

我們經過不太精密的考查，發現在演員登臺表演時，這種相反相成的作用大致表現於三種不同的情況。

第一種情況是，意識引導下意識；第二種情況是，下意識為意識所調節；第三種情況是，意識增強下意識的運化。

現在先看看第一種情況。

演員在最初登臺的一個相當時間內，都是自覺的。在後臺候場時，他要自覺地運用想像去描繪出上場前的經歷，用內在的視象或潛語來感染自己。同時他要自覺地注神於上場後的「任務」，培養起合適的氣調。一出場他會自覺地接受臺上的人（角色的性質）、事（情境遭遇）、物（裝置、效果等等）的規定的刺激，這才漸漸地觸發了他在排演時所積累的情緒記憶，按照角色的需要去行事。

「演員要能夠在出場後的一秒鐘的五百分之一剎那，把頭腦冷靜下來，認清當前的任務，隨後在一秒、五秒或十秒的五百分之一的第二剎那把自己熱烈地投入劇情所需要的動作中，他就取

得演技的完全的技巧了。」（見依薩士：《演技的基礎》）

　　演員就這樣逐漸用腦開放心，然而事實上這中間還有波折，特別是剛出場時。無論演員對於當前的舞臺多麼熟悉，每場的觀眾和劇場的氣氛總有點兩樣。他一開頭還需要把不穩定的聲音和動作的度數，像一個歌唱家定音似的意識地去調節它們，或者稍微加強，或者稍微減弱。現在他找到那準確的調子了，他的心力開始從形體上解放出來，逐漸集中於內部。

　　起先，他明知舞臺進行著的一切都是假的，他的情緒記憶逐漸凝聚攏來才造成一種幻覺（我在前面提過：這叫「假戲真做」）。他徘徊於實感與幻覺之間，半真半假地完成著規定的任務（這叫「似真似假」）。

　　心理與形體漸漸扣緊了。每種心理經驗一定要從形體洩露，出來才算完成，才感到滿足；同時，每種形體表現不僅是體現了當前的心理，並且還激勵心理向前發展。這樣內心的線索與形體的線索並行地交織起來，逐漸培養起一種逼真的情感。

　　演員意識著臺上的活動進行得很和諧，又感到自己很自然地融會到它裡面，便對它發生信心和真實感。演員愈是相信臺上生活的真實，也就愈迫近角色。正如一個提琴家為自己的演奏所陶醉一樣，他在體驗著一種自己創造的情緒，這種經驗可能跟人生實際的經驗一樣的強烈，於是，一種純真的情緒在不知不覺中佔有他了。這就進入了所謂「忘我」的境界。這時候演員用自己的心腦手足為角色做事，既不感到拘束，又能恰到好處，防謂「從心所欲而不越矩」（這叫「弄假成真」），當時做了些什麼，事後再也想不起來了。

　　我個人也有過類似的經驗。記得我在影片《迷途的羔羊》中

演老流浪漢臨死的場面，導演蔡楚生把我引進一種合適而真實的氣氛裡面，使我逐漸感染脫力失神的味道，我的意識似乎受了催眠──模糊而虛渺。開攝後我依稀記得我漸漸聽不見「開麥拉」的轉動聲……漸漸不復意識它的存在。我不知道我做了什麼，似乎有一股渙解的感受從下肢爬上來，我突然摔倒──死了（一點痛楚都沒有，事後好久才發現肋骨裡隱隱作痛，一撳便痛得叫起來，貼了好久的狗皮膏藥）。一直到影片放映出來，我才察覺出在大體規定的東西之外，我又帶來了許多說不明白的表情和動作的細節──這些東西都不是預期或設計的。我相信許多朋友在臺上也有過同樣的經驗：有一天他會感到演得特別舒服、很愉快，自己也不知道是怎麼樣演過來的。有人把他的表情細節講給他聽時，他反而會驚異起來：「哦？真有這樣的事？」

史氏說：「雖說完全的忘我──毫不懷疑臺上發生的一切遭遇的信心──這樣的一種情形是可能的，但是很少遇到。當一個演員沉湎於『下意識的境界』時，我們知道那種瞬間有時候長，有時候短。不過在其餘的時間中，那純真就為逼真所代替，信心就為或然性所代替了。」（見《演員自我修養》第一部十六章）

演員長時間流連於下意識中（譬如說演完一幕戲），固然不可能，而且也是有害的。別驚訝這句話。因為演員長時間跟著激情浮沉，他的意識便愈模糊，當他完成當前的任務以後，他仍舊可能彌留在情緒的自然狀態中而不能自拔，不能及時想到去完成以次的任務。等到他的意識略為冒起來，才指點自己該按照劇情的新的契機去行事。這種自覺的恢復叫他察覺出情緒或思想的動向，從這一「任務」潛然地移轉到另一個，跟著「心理的線索」的方向走。哪怕這種自覺不過只出現五百分之一秒，是憑它

作為情緒活動的指路標的。沒有它，演員可能迷失。就在這自覺的一剎那間，演員的真實感動搖了，臺上的一切坦露出本相。但只要他仍舊不失掉那幻覺，他一時絕不致於越出培養至今的情調之外，這些變化在旁人是不易察覺的。演員要趁勢去培養新的信心，承接著以前的端倪去發揚光大。直至他接觸新的遭遇，自覺又一次起來，參預它的向前發展。

這種情形只有在舞臺上一切活動（演員間的整體表演，以及舞臺技術的協作）進行得非常和諧時，才有可能。要是有一種因素出了破綻，演員的自覺便被激起，假使不能及時補救，隨著連他的幻覺都會被瓦解了。演員愈是不相信舞臺上的生活，便愈要依賴自覺去應付。碰到了這種彆扭，他在這一晚上很難再到達以前的境界了。

演員出臺前做過充分的精神準備，出臺後又參預著和諧的活動，他的意識才可能引發下意識。這是第一種情形。

第二種情形——下意識為意識所調節——又是怎麼樣發生的呢？

情緒可能有過失的。當它奔放時，它是主動而恣意的，演員往往在一陣痙攣中失去了控制，做著不由自主的事。一些純真而敏感的新手特別迷信著激情，只要能哭，愈多似乎就愈好，到眼淚鼻涕無法收拾時，戲也無法收拾了，不管他下臺後是否仍暗中以此沾沾自喜。有經驗的演員一方面在哭笑，同時也在衡量那哭笑，達到必要的程度，意識就會自動地替情緒作釜底抽薪，沒有不夠，沒有不及。情緒自然而然地轉折到規定的方向去，不留下一絲強制的痕跡。

塔爾馬自認，他在臺上深深地感動的時候，他的聲音開始

變化，同時發現自己用一種閃現的注意去窺看這種變化，忽然感到一陣痙攣的顫抖，真的眼淚落下來了。他跟普通一般演員不同的地方，就在於他的在至深的體驗中閃現的意識，它沒有破壞體驗，反而使激情更合於要求。

史氏說：「假定一個演員在臺上有一套完全無缺的才能，他的情調也非常完全，他可以解剖情調上的各種構成部分而不致越出角色之外。起初它們活動得很正常，幫助彼此的運化。突然出了一點小毛病，於是演員馬上去檢查，看看什麼地方離了正軌。他找出那錯誤，改正了住。就在這過程中，他可以毫不費力地演他的角色，甚至那時候他還在觀察著自己。」（見《演員自我修養》第一部第十四章）史氏這番話正好從理論上說明瞭塔爾馬的實踐。

表演的情調失調的毛病和演技本身一樣地古老了。幾百年前莎翁就告誡過演員：

「愈是在情感的急流，

暴風或旋風的中間，

愈要節制得平和。

這才能夠免掉了火氣。」[43]

在情感的急流中節制平和的是那及時閃現的意識。只要有一絲的動念，暴風就會溫和，狂流就會馴服。下意識的活動就這樣地為意識所範圍——這是第二種情形。

第三種情形——意識增強下意識的運化——又是怎麼回事呢？

每一次意識閃現的剎那，也就是演員恢復自覺，去攝吸新

[43] 見《哈姆雷特》第三幕第二場。

資料以激發創造的電力的剎那。演員起初是根據排演時所造成的（為視象和潛語所轉化的）情緒記憶去表演的，當他表演入神時，每一次浮現的自覺可能替他攝取片段的新鮮的資料，去摻入原來的情緒記憶中，便它發生新的意義。誰都不能逆料這種觸機而得的新東西是從哪裡來的。它可能來自表演對手的生動的刺激，可能來自演出的協調的氣氛，可能來自觀眾的恰當的共鳴，可能來自生活中偶得的新經驗和印象，可能來自角色研究的新心得，等等。他一感受著這些新的因素，便迅速地與舊的經驗組合起來，激發起新的感覺、情感、想像、意境等，去應對當前的任務。他所完成的「任務」仍然跟昨晚一樣，可是這個過程的運化就頗有差別了。每次演出之所以不同，其導因就在這裡。

　　這種情形也只有在演員培養出完善的創造情調之後才會遇見。當演員老惦記著這個部位怎麼走，那句話怎麼念，他是永不能接近它的。演員的體驗愈純真，就愈跟舞臺生活的每一種生機息息相通，愈能敏感地吸納這種外來的生機來增強創造的電力，加倍地放射出生命來。哪怕戲演了一千次，他都會帶回初夜般的新鮮──雖然每一場並不是同等的優美。

　　這是第三種情形。

　　在表演的創造過程中，先是用意識的方法去引導下意識，其次意識是作為下意識的定向器或調節器而出現，再次，意識動員起演員主觀的創造力。意識與下意識之間可能有其他更精緻的關係，而我只能就我學歷和經驗之所及寫出這些。

　　在意識與下意識之間畫不出一條明確的界線。他們是互相依賴、互相支持、互相刺激而增強起來。只有這些活動和諧協作時，我們才能自然地自由地創造。我在第二章第一節所寫的關於

理性與感性的看法，也同樣可以用來解釋它們。

這裡所談的表演心理活動多半是限於「體驗的表演」的範圍內的。「再現的表演」和「機械的表演」差不多、完全倚重意識和理性，「業餘的過火表演」又委身於盲目的衝動（有時本色體驗也不免如此）和這兒企圖說明的「通過意識去達到下意識」的原則，顯有不同。

獻演的初夜過去了，我們且隔一個月再來看戲罷。戲可能一天比一天精彩，也可能一天比一天減色。比較起來，後一種情形倒比前一種更為慣見。

我們往往把「戲熟了」看作定局，一切都到這裡為止。有些導演照例把戲移交舞臺監督，一切如法炮製就是。好的難於再好，歹的儘量可歹，「油了」、「痺了」都來了，能夠老老實實演下去就算不錯。

但，我確也看見過少數朋友們演了許多場後仍不肯「定局」的，他們始終抱著初夜般的真摯，在不斷的演出中求進步。

不錯，每次演出，單獨來看，是一次新的演出——新的創造，所以表演才顯得新鮮；每次演出，合起來看，是不斷的演出——不斷的創造，所以表演才有進步。

粗粗一想，似乎覺得演員只要誠懇地去演，新鮮和進步都可以俱收並得的。然而事實上這中間還有點波折。

表演怎麼樣才會一天天進步呢？

歐文說：「演員的心靈應該有雙重意識：一方面讓全部情緒適應著時機而充分發揮，一方面自己始終不懈地注意他的方法上的每一細節的流露。這麼一來，他的表演可以一天比一天精彩。」為什麼會這樣呢？因為「演員的智力積累了並保存了一切

敏感性的創造成果。」（塔爾馬語）

演員「要使他的靈感不致於失掉，讓他的記憶在安恬的靜寂中，重新記起他聲音的音調、他的特點的表現、他的動作——換言之，重新喚起他的心靈通過感動而自由透露的成果，——於是他的智力把所有的表現手段考查一下，將它們聯繫起來，在記憶中將它們固定，以便隨意在其他的表演中應用。」塔爾馬這樣說。換言之，他強調意識——或理性——在不斷創造之中保存並再現優點的作用。

這裡便發生了兩個問題。

演員在臺上遇到靈感來臨——情緒發揮盡致時，意識必然相對地被削弱的。惟有意識鬆懈，下意識才能帶來許多自發的、不意的、新鮮的細節。許多名優的經驗證明瞭下意識的經驗不能全記得清楚，記得清楚的東西雖或優美，倒不一定是最珍貴的。塔爾馬提及自己真哭時，同時閃現出迅速的飄忽的注意去觀察這變化。但這種迅速的、閃現的注意只能捕捉得這情緒變化的一鱗半爪，卻無法窺見全貌。這是一。

其次，要在每次演出中再現靈感的遺範就不能不靠意識的操縱，從而下意識必然相對地被削弱，許多自發的、不意的、新鮮的細節也就不容易出現了。但，歐文——承襲塔爾馬的看法——又以為每次表演都應該體驗的。怎麼樣用體驗去復活靈感呢？他們沒有說，我們也無從知道。我們只能根據所得的一些不完全的文獻推論：也許他們並非機械地再現靈感，而是企圖將靈感所由發生的線索找回來，根據這條線索去再生靈感。

因為只有這樣做才能跟體驗的原則並行不悖。

總而言之，演員要積累優點，精益求精，一定要仰仗理性的

判別和歸納。然而要每次實現這些優點，又不是單憑理性所能濟事的。

有些名家又從相反的角度去看這問題。

瓦赫坦戈夫說：「我不希望一個演員常常把他的角色中某一段戲演得一樣的好，或者用一樣的低弱的音調。我希望叫觀眾今日服膺的各種情緒和興奮程度，應該自然地自動地從演員內部升發出來。

「假使角色中某一段戲沒有昨天演得好，它仍舊是真實的，從整個的源流上看來，這段戲會暗合符節而逼真的，它仍然是適得其所。

「最糟不過的是演員打算把昨天的成功照樣來一次，或為一段戲擬好一個強烈的效果。在多數的場合，這些強烈的戲代表出演員的自我流露，也就是演員對於外在因素所引起的反應——這種反應之所以出諸目前這種獨特的形式者，就因為我不是別人而是我自己，就因為我既然根據了外因所引起的情緒反應的形式氣勢的感覺去反應的，便只好是這樣而不能別出心裁。從而，一個人如何能夠為戲作預定呢？又如何記得住與昨天同樣成功的形式，希望照樣來一次呢？我希望演員們即興地演整個戲。」（見《露斯瑪莊導演手記》）

瓦氏要求每場戲演得真實，合於符節，並不要重複靈感。換言之，他強調感性在新的演出中之創造出有機的、新鮮的氣息。

塔爾馬強調理性之保存優點的作用，便替以後哥格蘭的「再現的表演」開了先河。瓦赫坦戈夫強調感性之有機運化的作用，也忽略了如何承繼經驗，精益求精之道。像哥格蘭那樣的人工成品，固然不會有有機的生命和新鮮的氣息，像瓦氏那樣將成功委

之於可遇而不可求，客觀上是否定了意識的技術。

怎麼樣可以得到魚，又不失掉熊掌呢？

歸根到底，這又是理性與感性如何統一的問題：要憑理性去辨別，積累創造的成果，要憑感性去實現它。

我想打一個不甚恰當的比喻。

你昨晚在臺上流露的美妙的情緒，有點像一個美滿的夢。夢做到最甜時，你要是急於提醒自己：「多麼美妙啊！我要記住它！」就在這一剎那，你的夢會被打斷，忽然醒了！你說不定有點悵惘。或者，你當時並不懷疑這是夢，你任自己逍遙物外，盡情解脫──你愈相信它的真實，你會愈歡愉。待中夜夢熟醒來，一切美妙的情境依然歷歷在目，可是待清早起床，那些當時陶醉你的，又渺不可追了，你要去追憶，得來的最多不過是一鱗半爪的概念，你無法去重溫舊夢。

夢境只有在午夜夢回時是清晰的，你剛演罷那場美妙的戲下臺時也正像那種時分。你雖然記不清你在臺上做過什麼動作表情，但當時感染你最深的情境情緒還一直沒有渙散。你得馬上將當時的幻覺和幻象記下來，變為內在視象或潛語。你得反覆體會這條具體的線索，因為遲一會就可能丟了的。自然這並不是夢的本身，卻是到夢的路。

假使你不馬上登場，請趁早打開劇本捉摸一下這段戲的任務、基本意念和情調，你將會發現你剛才是在無意中從一個更深的角度去解釋了它的，而這種新的感情的解釋正是你的靈感的根源。你是下意識地觸發了它。

傳說色頓斯夫人在扮演過《馬克白》中的馬克白夫人六年之後，有一次在倫敦再度演出。在該季獻演的初夜，她獲得完全意

外的成功，觀眾中有人感動得昏倒，特別是唸到「這兒還有血的氣味」那一段臺詞。下臺之後，她並不急急離開劇場，到朋友們家裡去享受成功的愉快，而是一個人逗留在化粧室裡，對這一段臺詞「揣摩恰當的音調和動作」。史遷普金[44]從年輕時代起便定下這樣的生活習慣：「無論演出是多麼遲晚結束，他不複習了下一場早上的排演或是晚間演出裡的角色，都不肯去睡覺。」這些做法都有助於我們去尋求導致靈感的線索。

請別眷戀那舊夢吧！你終身不能再做兩次一模一樣的夢，也正好像你不能再發出第二次一模一樣的靈感。你不妨深深地體會那新的認識和解釋，依據那新的內在的線索，到臺上去。今晚的夢也許跟昨晚的不完全一樣，但誰能斷言它一定不如舊夢好呢？

你要捨棄夢的軀殼，去找尋夢的泉源。你要追蹤那觸發情緒的真正的刺激，為的是要從那具體的刺激上發射出那情緒。

換言之，你是憑理性去辨別它，追尋它，憑感情去培養它，實現它。

這樣你就不必模擬靈感，而可能再生靈感。它每次出現雖不一定同等優美，卻能一樣的新鮮、有機、真實。

於是，每次演出才是一次新的創造，也是承前啟後的不斷的創造。

五、演員的氣質、個性、風格

開崇明義第一章，我們提到，演員與角色之間的關係是辯證的關係。演員的創造從自我出發（正），通過角色（反），而產

[44] 史遷普金（М. С. Щепкин，1788-1863）十九世紀初俄國現實主義表演的宗師。

生一個新的人格（合）。

我們重視演員和角色之間之對立的統一。

這個新的人格是演員自己，因為它有他的人格上的特質，同時卻不是他自己，因為它滲透角色的特質。

演員是自己的角色的構想者和體現者。跟別的藝術家一樣，他運用自己的思想感情去構思；跟別的藝術家不一樣，他運用自己的身體、聲音和動作（其中包括思想感情）去作表現工具。由於後一個原因，演員的一些個人的特質，從創造的角度來看，比之於別的藝術家們，佔有更突出的重要地位。

演員運用他個人的特質去創造各種各樣的角色：他今天演哈姆雷特，明天一變而為浮士德，這種情況怎麼產生的呢？

莎士比亞曾經道出其中的哲理：

「我們變成這樣，或那樣。

這全在我們自己。

我們的身體好比是花園，

我們的意志便是園丁了，

所以我們若是要種蕁麻，或栽萵苣，

植薄荷，藝茴香，滿園蓄植一種香草，

或是各色雜陳，園地荒蕪，或是勤施肥料，

哼，這唯一的抉擇的權力

都在我們的意志。」[45]

不同的角色好比不同的花草一樣，可以運用一些科學方法在演員的「身體花園」裡栽培出來。一個演員不管演過多少角色，

[45]　見莎士比亞《奧賽羅》第一幕第三場。

他們之間的差異不管是多麼大，在這些角色中間總多少地、隱約地流露他個人的特質。正如《西遊記》中的孫行者，雖然神通廣大，一會兒變仙女，一會兒變老道，一會兒變石頭，可是萬變不離其宗——擺脫不了他的本性。

我所說的一個演員從不同角色中所流露出來的共通的特質不是指他外型的特點，也不是指他表演方法的特點。這些都是一眼可以看出來的，他的珍貴的特質不盡寄託於此。在他們一舉一動、一顰一笑之間，你會感覺到他蘊藏著另一種更抽象更基本的東西——演員自己的氣質。在他的周遭你可以依稀看到，像螢火般閃爍，你可以感覺到，像微風的蕩漾。但，你不能具體地把握到它，別人也沒法子學得到。

並不是每個演員都有這種藝術的氣質，具備了這種氣質的演員往往會給他的角色帶來一種特殊的藝術魅力。歐美戲劇電影界中流行一種看法：演員除了具備必需的基本條件如理解、想像、觀察、體現等等能力之外，還需要一種更重要的東西——那就是演員的人格和個性。他（她）之所以能夠一下子吸引人的注意，因為他具有一種獨特的、適宜於從事表演藝術創造活動的人格。

聶米羅維奇－丹欽科也說：「我們對於演員的要求，正是不要他『表演』任何東西，斷然不是一件『東西』；也不是感覺，也不是心情，也不是劇情，也不是詞句，也不是風格，也不是意象。所有這些都應該由演員的個性中自動發出來……必須從整個『神經組織』中把個性喚起來。在我們看來，演員的想像力、遺傳性，以及在『精神彷彿的瞬間所表現的意識圈外的一切，都產生於他的個性。」（見《往事回憶錄》第九章）

聶米羅維奇－丹欽科說得比較玄，其實一個人的機體的（包

括大腦的、神經系統的）特質，可以隨著人的生活進程而產生出不同的心理特性。一個演員的氣質和氣質所依附的個性或人格，只不過是他長期生活在特定情境中的一種相應的精神產物。

　　氣質會給演員創造上帶來好處，有時候又會成為他的局限。我們曾經議論過，有些「本色演員」的個人氣質特別強，往往會妨礙他適應更多樣的角色性格，可是，另一方面也會給跟他性格接近的角色帶來常人所不能及的光彩。例如在「南國社」時期，陳凝秋（塞克）的詩人氣質給他扮演的《古潭的聲音》和《南歸》中的詩人、《未完成的傑作》中的畫家帶來一種追求空靈世界的幻想的色彩；唐叔明的天真未鑿的稚氣，給《蘇州夜話》中的賣花女和《湖上的悲劇》中的弟弟帶來一種動人心弦的真摯；可是，他們兩位這些特有的強烈氣質卻與別的角色格格不入。在「類型演員」中間，氣質的局限性比較寬。例如：就顧而已初期所創造的幾個有代表性的人物形象——《欽差大臣》中的縣長、《大雷雨》中的奇高伊、《屈原》中的楚王——而言，這些人物的性格和規定情境都是距離相當遠的。據我看來，成為顧而已的創造上的特點的，並不是在於他精雕了這些人物的判然不同的面貌，而在於他通過自己特有的粗獷豪邁的氣質給它們以鮮明的色彩和旺盛的生命力。張瑞芳初期所創造的九個代表性的人物——《北京人》的愫芳、《屈原》的嬋娟、《家》的瑞珏、《大雷雨》的卡傑琳娜都以具有強烈的抒情氣質和真摯純樸的情感為其特點。舒繡文的《蛻變》中的丁大夫、《天國春秋》中的洪宣嬌、《虎符》中的如姬等又以爽朗明快的韻味給觀眾留下潑辣的印象。趙丹和金山能夠適應較多方面的角色，並賦以不同的形體的和精神的風貌。趙丹在《娜拉》中的赫爾茂、《大雷雨》中的

奇虹、《馬路天使》中的吹鼓手小陳、《故鄉》中的祖父,都在不同程度上流露出他的熱情奔放、想像敏銳而活躍的特點。而金山的《娜拉》中的喀洛克、《賽金花》中的李鴻章、《屈原》中的屈原等又顯示出深厚凝重的氣質和精雕細琢的筆觸。

對於同一角色,不同的演員又通過自己獨特的個性去解釋它、豐富它。

《復活》中的卡丘莎在托翁的筆下流露出作者的真摯和虔誠,在巴大葉改編的劇本中,這個人物染上纖麗的抒情味,桃樂賽・德・裡奧(Dolores del Rio,西班牙籍電影演員)以她的明媚的神采強調了卡丘莎前期的天真和後期的妖冶,她的基調是潑辣的;嬌小的呂波・維莉絲(Lupe Velez,西班牙籍電影演員)供獻了自己的純真的、質樸的靈魂;而豪邁的安娜・斯坦(Anna Stan,俄籍電影演員)卻把以上兩人所遺漏的俄羅斯婦女的厚實和爽朗帶還給她。

演員在接觸角色的最初一刹那就通過自己的人格來吸收角色的性格,在臺上表演時也透過自己的人格來放射它。

不同的演員們投射給同一的角色以不同的光和色,讓我們能夠從各種角度來欣賞這個角色的本來不大的內心世界,從而多方面豐富我們(觀眾)的精神生活。

演員經過長期的創作實踐,走向成熟時,會逐步完成著自己藝術上的風格。

我們拿一位表演藝術家半生的劇目單來研究,會發現在他所表演過的角色之間存在著一種思想和藝術的基本特徵的統一性。一個表演藝術家的全部創作生活是同他的人格──同他的形體和心理的稟賦,同他的思想、他的生活經驗的積累,最後同他的藝

術才能相聯繫著的。所有這一切的總和都會在他不斷地創造的人物身上留下鮮明的烙印，從中透露出這位表演藝術家的思想上和藝術上的多樣而統一的特徵來，這裡就有他的風格在。

演員的氣質與風格不同之處，在於前者是純感性的、不自覺的，而後者是演員對角色的理性解釋（對劇本主題思想和角色最高任務的理解）和感性解釋（對角色的體驗和體現）的完美的統一。演員把由自己的角度所見到的角色的世界，通過他的機體，展示在一種新鮮而和諧的格局中，從而我們可以看出他的一種創見、一種精煉、一種提高。他把這些特點伸展到表演的各個細節中，他的舉動聲笑都滲透著這種概括的性質。他為角色的性格創造了一個獨特的美學上的範式，替原來的人物增加一片藝術的光彩。在風格裡，我們可以發現演員自覺的存在，發現某種離開某一角色而仍然為演員自己所保有的東西。

亨利・歐文所演的許多角色中都有一分歐文，蒙納・修裡（Monnet Sully）的一切角色在某一點上可以說都是「蒙納化」。莎拉・倍恩哈特、杜絲、格拉蘇（Giovanni Grasso）、安格蘭、愛米絲（Clare Eames）都保持著自己的真面目和一貫的風格去創造不同的角色。「這些演員的法術是藏在自己的靈魂中。」

人的日常生活，經過了這些表演藝術家的創造想像的精煉，可以淨化為、轉變成詩的真實。他創造了一個自足的藝術形式，像水晶球似的反映出作者和他自己的思想感情交織在一起的世界。

一個演員的思想感情和生活是決定他的風格（也是定他的氣質）的主要因素，如果他的思想感情和生活改變了，他的藝術

風格也必然隨而改變。例如抗日戰爭以前上海、北平許多著名演員的表演風格，在抗戰炮火中經歷了重大變化；到抗戰結束後，處在不同地區，經歷著不同遭遇的藝術家們又沿著不同的生活道路，在表演風格上醞釀著新的、互不相同的變化。

演員是根據作者的角色進行創作的，有些第一流演員的風格往往表現在他們把劇作者的基本精神體現於完全正確而和諧的、美學上的範疇之中。作者和演員像一對孿生的兄弟，一對偉大靈魂的分工──一個在紙上寫，一個在臺上表演。在舞臺下是莫里哀，在舞臺上是巴龍[46]，他們的合作創造了流傳至今的法蘭西劇院的表演藝術的風格。有莎士比亞，就有包貝治[47]，前者在劇本創作方法上開展了「『自然』對『造作』的戰鬥」，後者在表演藝術上實現了這種改革，被視為英國表演藝術的圭臬。

有易卜生，就有巴黎自由劇場的風格。有契訶夫，就有莫斯科藝術劇院的風格。這些表演藝術家們之所以不朽，不僅在於他們把握作者的精神，而且在於為作者創造了一個正確而和諧的演出的範式──特別是創造了為表現那範式所必需的特殊技術。如史旦尼斯拉夫斯基所說：「我們已經創造了一套技術和方法給契訶夫以藝術的演繹，但我們並不取得一種技術來解說莎翁劇本中的藝術真理。」（見《我的藝術生活》第三十三章）完整的風格的建立要靠與它協調的技術。

某一種風格未嘗不可以說是從個別的或少數的表演藝術家

[46] 莫里哀（Jean-Baptiste Molière 1622-1673）十七世紀法國喜劇大師。巴龍（Micheal Baron 1653-1729）法國名優與劇作家，莫里哀之弟子。
[47] 包貝治（Richard Burbage 1567?-1619）英國名優，常首演莎士比亞、瓊生等人的劇作。

的人格中引申出來的,然而在背後顯然有形成他的人格的時代影響在。加力克的表演藝術被解釋為「法國革命前夜西歐布爾喬亞藝術的最初成就」;十九世紀末年莫斯科藝術劇院的勃興恰好和俄國市民階級的文化確立的過程發生密切的關聯;而它在「十月革命」後的風格的改變(轉向社會主義現實主義),則又是蘇聯革命的直接結果。在這場合,風格便反映出時代的美學上的規律,作為某時期的支配的演出形態而出現。它的概括性較大,逐漸演成一個流派,因而可以演繹許多同派類的劇本,以致流傳到永遠。

那時候──

「殿下,演員們到這兒來了!

是世界最優秀的演員……」[48]

[48] 引自《哈姆雷特》第三幕二場。

初版後記

　　離開演員工作到今天恰好整整十年了，這本書算是我十年來的一股不絕如縷的縈念……

　　演員的工作真是像Forget-me-not，[49]又像我們的童年一樣，去了又叫你屢屢流連。我為它寫下的字句雖冗贅而枯燥，但我對它的懷戀卻是純情的。

　　記得童年時有一回在大雪中興沖沖地砌好了一個雪人，第二天早上卻眼巴巴地看著它在太陽下融化了。我們演員不也是用童真的心天天在臺上塑雪人，剛好砌成就讓它融化？

　　又記得有一年元宵節在青海塔爾寺看燈，整座山頭都擺滿了用五彩酥油塑成的諸天神佛、玉宇瓊樓（酥油即凝結的牛油，塑像極似西歐的「蠟塑」，廟裡的喇嘛每年要花八個月的時間來完成這工作，只在「元宵」月升時展覽出來，月將落便撤去），待我第二天清早再去探視時，已經像蜃樓似的散了，找不到一點蹤跡。據喇嘛說，這原不過是他們祖師爺宗喀巴在元宵夜做的一個夢——夢是見不了太陽的。

　　我們演員不也是用信徒般的虔誠夜夜在臺上塑出詩人的夢，剛好實現就讓它消失？

　　我既然曾經分享過這工作的歡愉，也就難免不分到一點惆

[49]　直譯「毋忘我」，係一種植物，叫琉璃草。

悵……

據說英國名優馬克瑞狄晚年退休時，最後一夜演《哈姆雷特》，戲完了之後，他迭好哈姆雷特的紫色天鵝絨的戲服，反覆地摩撫著它，不自覺地低吟著何萊淑（哈的至友）對哈姆雷特告別的臺詞：

「晚安！殿下……」

然後將它珍重地放入箱篋……這種心情值得個中人去吟味。

今晚我校對完這本書，掩上了書頁，禁不住也默默地說：

「十年了，

你童年的雪人，

你蜃樓的夢……」

讓我追憶得更遠，更遠——

南國藝術學院（1928年）是我習藝的搖籃，當時校內的真摯的唯情的藝術氛圍薰陶過我，我第一次接觸演技時，就看到高材的同學們如何在臺上敞開自己的心胸，湧出滾滾的真情——真淚和真笑。

唯情的演員，像多數的詩人一樣，往往是早熟的，不幸卻比詩人早衰。我最初也帶著一份原始的真摯走上舞臺，偶爾激情會來得恰到好處，其餘的時間不是太多就是太少，舉止動靜隨而沒有準繩，弄到一天變一個樣子，我深深感著不安。我渴望從混沌中發現一些規律、一些調節、一些具體的憑藉，但，我不知道從何著手。

經過不斷的摸索，我發現了一個作法：在集體排演之後，我會跑回家，關起門來一個人再排，努力將發現了的表情與動作固定下來，理成一條順序的線索。憑著這條具體的線，我可以把每

場戲演得絲毫不走樣。我曾暗喜總算找到一塊踏腳石，邁出了過去的混水潭了。

不幸我並沒有把戲演好，「矯枉」不免「過正」，我反而演得機械了，那樣不好，這樣也不對——我苦悶，我求援於學理。《演技六講》就是在那時候（1935年）翻譯的，起先我還不敢拿出來，生怕人家說譯者不長進連累到原著也被貶價。

我自卑地工作著，繼續去考驗自己，同時更急於要找尋方法和道路。我曾對自己說：「也許我要失敗的。但，即使我垮下來，我還願做人家的踏腳石。」

似乎摸到一點邊際了，突然抗戰一朝爆發，我跟著「救亡演劇隊」出發。它固然需要吶喊的演員，卻更需要打雜的走卒。我不假思索地一手丟開那幹了八年（1929-1937年）的行業，去學做事務。原先我以為是暫時的，真想不到一別便不回頭了。

改了行老想轉回原來的崗位上來，但總提不起勇氣。

眼看著對表演一天比一天生疏，便愈不敢碰它；愈是怕它，愈是想瞭解它。就這樣，我在1939年去內蒙的旅途中，白天掛在卡車頂上跨過戈壁與黃河，而晚上就伏在雞毛店的土炕上翻譯著《演員自我修養》。每天譯幾行書趕一段路——路雖是現成的，愈跋涉也愈感到它的悠長……

好容易跟朋友們合作譯完那部書，不幸原稿又給太平洋的烽火燒毀了。悠悠地過了三年，這把火似乎連帶把我的寄託也焚化掉。

1942年夏季，重慶的劇人們循例又到鄉間去避轟炸，我隨著「中萬劇團」到嘉陵江邊一個小鎮——澄江鎮——過了一個暑天。大家利用這個空閒開了四十多天的座談會，有系統地交換彼

此的工作經驗。數十人的經驗談像百川滔滔地匯成一個海，在這裡經過相互間的批判和借鏡，又複合流為一脈。我將永遠懷念這暑天，那朋友間的炎夏般的熱情、坦白和虔誠。難得是我們大夥兒生活在雄渾的嘉陵山峽的環抱中，有時你會豁然領悟藝術與大自然隱約相通，朋友的點滴的啟發可以使你從自然的默示中引申得更深更遠。好多年了，我的思索老給堵住——像峽下石罅間的死水，感謝這一股奔流把我帶出來，送我流出山峽……我於是開始構思這本書。

我寫得太慢，差不多一年寫一章。第四章還未動筆，「勝利」就來了。

我決心寫完這本東西才東返，便從重慶搬到萬縣演劇九隊那裡去住。這兒又參加了闊別三年的演劇經驗的座談，又朝夕面對著滾滾東流的江水。江水引我冥想，有時又故意帶來東歸的航影叫我惆悵……

歸來因為忙於《一江春水向東流》影片的攝製工作，無意中又將這本書擱置近兩年了。也好，湊滿十年吧，讓我做一個懷念的十年祭。

1947年11月20日

新美學58　PH0241

新銳文創
INDEPENDENT & UNIQUE　角色的誕生

作　　者	鄭君里
主　　編	李行工作室
責任編輯	陳彥儒
圖文排版	阮郁甯
封面設計	劉肇昇

出版策劃	新銳文創
發 行 人	宋政坤
法律顧問	毛國樑　律師
製作發行	秀威資訊科技股份有限公司
	114 台北市內湖區瑞光路76巷65號1樓
	電話：+886-2-2796-3638　傳真：+886-2-2796-1377
	服務信箱：service@showwe.com.tw
	http://www.showwe.com.tw
郵政劃撥	19563868　戶名：秀威資訊科技股份有限公司
展售門市	國家書店【松江門市】
	104 台北市中山區松江路209號1樓
	電話：+886-2-2518-0207　傳真：+886-2-2518-0778
網路訂購	秀威網路書店：https://store.showwe.tw
	國家網路書店：https://www.govbooks.com.tw

出版日期	2021年9月　BOD一版
定　　價	340元

讀者回函卡

國家圖書館出版品預行編目

角色的誕生 / 鄭君里著；李行工作室主編. -- 一版. --
臺北市：新銳文創, 2021.09
　　面；　公分. -- (新美學;58)
BOD版
ISBN 978-986-5540-66-1(平裝)

1.表演藝術 2.演技

981.5　　　　　　　　　　　　　　　110012195